천사는 "두려워하지 마라.
나는 너희에게 기쁜 소식을 전하러 왔다.
모든 백성들에게 큰 기쁨이 될 소식이다.
오늘 밤 너희의 구세주께서 다윗의 고을에 나셨다.
그분은 바로 주님이신 그리스도이시다.
너희는 한 갓난 아이가 포대기에 싸여 구유에
누워 있는 것을 보게 될 터인데 그것이 바로 그분을
알아보는 표이다" 하고 말하였다.
이때에 갑자기 수많은 하늘의 군대가 나타나
그 천사와 함께 하느님을 찬양하였다.

– 루가 2:10-13

신약 성 서
그림으로 읽기

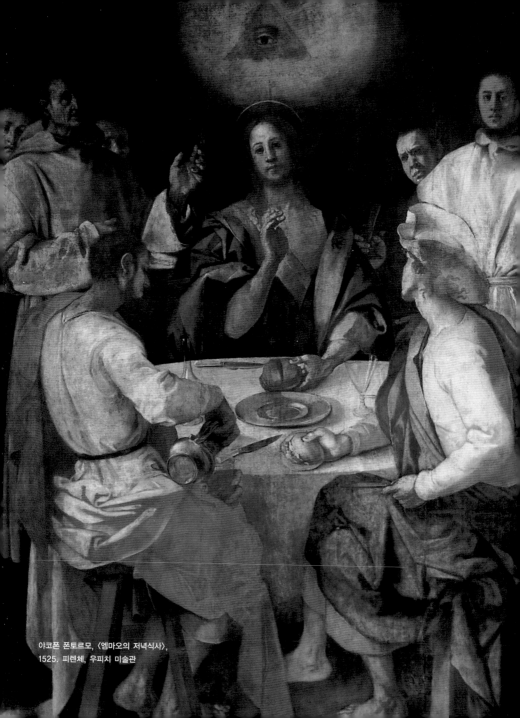

야코폰 폰토르모, 〈엠마오의 저녁식사〉,
1525. 피렌체, 우피치 미술관

신약성서
그림으로 읽기

Gospel
Figures
in Art

스테파노 추피 지음 * 정은진 옮김

예경

스테파노 추피는 미술사학자로 르네상스, 바로크 미술에 대한 책과 《이탈리아 회화》《현대 회화》《미술과 에로티시즘》 등 많은 책을 기획하고 편집했다. 현재 밀라노에 거주하며 《천년의 그림여행》 등을 비롯한 대중을 위한 미술책 저술, 전시회 기획, 학술서 집필 등 활발한 활동을 펼치고 있다.

정은진은 이화여자대학교 미술사학과 석사·박사과정을 졸업했다. 르네상스 미술을 전공했으며 박사 논문으로 〈12~15세기 성모대관에 관한 연구〉가 있다. 지은 책으로는 《기쁨을 전하는 그림》이 있으며, 옮긴 책으로는 《베네치아 미술》《로마, 절대 권력의 길을 닦다》 등이 있다.

신약성서, 그림으로 읽기

지은이 | 스테파노 추피
옮긴이 | 정은진
펴낸이 | 한병화
펴낸곳 | 도서출판 예경

초판 인쇄 | 2009년 11월 30일
2쇄 발행 | 2014년 8월 30일

출판등록 | 1980년 1월 30일(제300-1980-3호)
주소 | 서울시 종로구 평창동 296-2
전화 | 02-396-3040~3
팩스 | 02-396-3044
전자우편 | webmaster@yekyong.com
홈페이지 | www.yekyong.com

값 25,000원
ISBN 978-89-7084-414-5(04600)
　　　978-89-7084-304-9(세트)

Dizionari dell'Arte: Episodi e Personaggi del Vangelo
by Stefano Zuffi
copyright©2002 Mondadori Electa S.p.A., Milano
Korean Translation©2006 Yekyong Publishing Co.

This Korean edition was published by arrangement with Mondadori Electa S.p.A.

✤ **일러두기**
인명과 지명은 외래어 표기법을 원칙으로 하되 대한성서공회의 《공동번역 성서》를 따랐다.

✤ **그림설명**
앞표지 | 로히르 반 데르 베이덴 〈십자가에서 내려지는 그리스도〉 일부, 310~311쪽 참조
앞날개 | 프란시스코 데 수르바란 〈원죄 없이 잉태된 성모〉 35쪽 참조
책등 | 로렌초 모나코 〈애도하는 이들. 수난의 상징과 함께 있는 그리스도〉 331쪽 참조
뒤표지 | 두초 디 부오닌세냐 〈산 위의 유혹〉 일부, 171쪽 참조

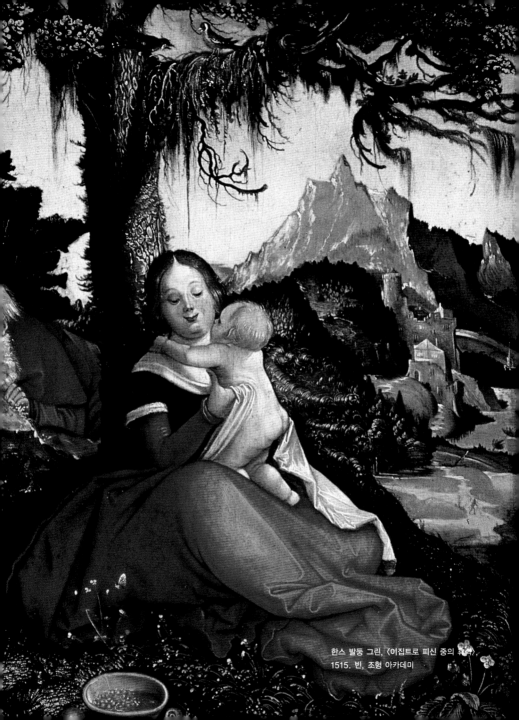

한스 발둥 그린, 〈이집트로 피신 중의 휴식〉, 1515. 빈, 조형 아카데미

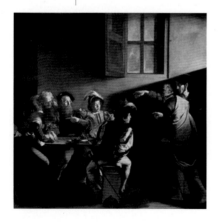
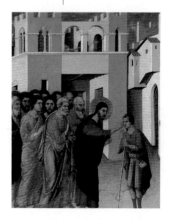

52 | 예수의 탄생과 유년기

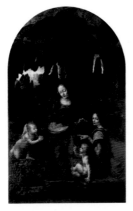

레오나르도 다 빈치, 〈암굴의 성모〉,
1483–86. 파리, 루브르 박물관

136 | 세례자 요한의 이야기

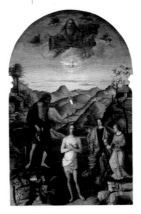

조반니 벨리니, 〈그리스도의 세례〉, 1502.
비첸차, 산타 코로나 교회

236 | 그리스도의 수난

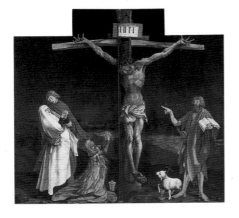

마티아스 그뤼네발트, 〈십자가 처형〉,
이젠하임 제단화, 1515. 콜마르, 운터린덴 박물관

336 | 부활 이후

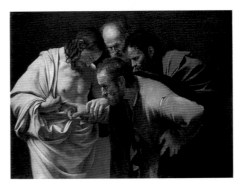

카라바조, 〈의심하는 토마〉, 1600–1년경,
포츠담, 노이에스 궁

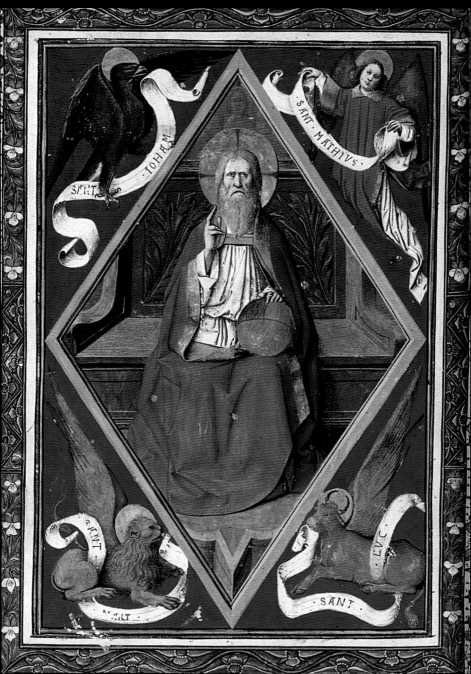

복음서 저자와 상징물

정경 ❖ 복음서 저자들 ❖ 마태오 ❖ 마르코 ❖ 루가 ❖ 요한

◀ 앙귀랑 콰르통,
⟨우주의 지배자 하느님⟩,
장 데 마르탱의 기도서 삽화,
1465-66. 파리, 국립도서관

▶ 카를로 돌치,
⟨성 마태오와 천사⟩(일부),
1670년경. 로스앤젤레스,
J. 폴 게티 박물관

정경

The Canonical Gospels

6세기, 카이사리아의 주교 에우세비우스는 복음서들을 비교하여 다양한 판본들 사이에서 공통점을 추린 목록을 편찬했다.

복음에 해당되는 그리스어 euangelion은 '기쁜 소식'을 의미한다. 초기 그리스도교인들의 글에서, 복음 선포자 evangelist들은 기쁜 소식을 널리 알리는 사람들이었으며 따라서 의미상으로 그리스도의 제자들은 모두 복음 선포자였다. 신약성서에서 복음 gospel이란 단어는 책이 아니라 메시지 자체를 의미한다. 그러나 1세기경부터 '복음'이라는 단어는 예수의 일생과 가르침을 서술한 네 권의 책을 의미하게 되었다. 이 책들은 신뢰할만한 네 제자들이 썼다. 요한과 마태오는 그리스도의 12사도 중 일원이고 마르코는 베드로의 직계 제자이며 루가는 그리스 문화권에서 개종한 최초의 인물이다. 마태오, 마르코, 루가의 복음서는 동일한 시각을 가지고 서술되었기 때문에 공관복음이라 하고 요한 복음서의 서술 방식은 그들과 상이하다. 4세기 후반 성 히에로니무스는 성서를 라틴어로 번역하였고 성서의 본문 구조를 명확히 만들었다. 복음서는 1세기경에 동일한 자료를 기반으로 썼기 때문에 상호보완적이다.

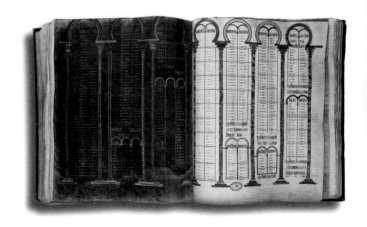

▶▶ 모사라베 학파,
〈4복음서 대조표〉, 10세기.
마드리드, 국립도서관
▶ 오비에도 학파,
〈4복음서 대조표〉, 9세기.
카바 데이 티레니, 바디아
도서관

루가 복음서의 상징
황소

요한 복음서의 상징
독수리

성서 구절들의 순서에
따라, 가는 수평선들이
주제별로
각 복음서 장을
구분한다.

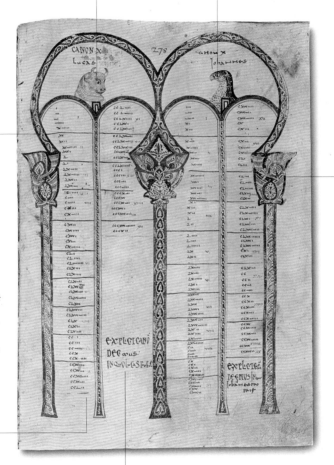

루가 복음서와 요한
복음서의 목록은 거의
일치하지 않는다. 루가는
세 번째 공관복음서
저자로 다른 공관복음과
유사한 방식으로
일화들을 시대순에 따라
배열하였다.
반면 요한 복음서는
논조, 주제, 일화의
선택에 있어 뚜렷한
차이를 보인다.

각 장의 끝 부분에는
복음서 본문의 결론을
눈에 띄게 강조했다.

복음서들 사이에 작게 장식된
기둥들은 로마네스크식
수도원의 회랑을 연상시킨다.

복음서
저자들

복음서가 성서에 실린 순서는 마태오, 마르코, 루가, 요한 복음서이다. 각각의 상징은 날개 달린 사람, 날개 달린 사자, 날개 달린 황소, 독수리이다.

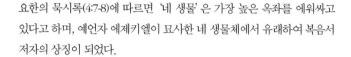

The Evangelists

▶ 페르난도 가예고,
〈축복하는 그리스도〉,
1495년경. 마드리드, 프라도
미술관
▼ 〈네 복음서 저자의 상징과
십자가 위에 있는 어린양〉,
9세기경. 뉴욕, 메트로폴리탄
미술관

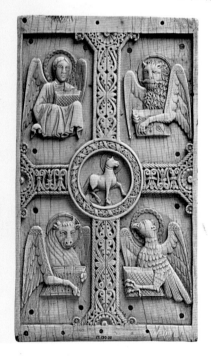

요한의 묵시록(4:7-8)에 따르면 '네 생물'은 가장 높은 옥좌를 에워싸고 있다고 하며, 예언자 에제키엘이 묘사한 네 생물체에서 유래하여 복음서 저자의 상징이 되었다.

그 한가운데는 짐승 모양이면서 사람의 모습을 갖춘 것이 넷 있었는데 각각 얼굴이 넷이요 날개도 넷이었다. 다리는 곧고 발굽은 소 발굽 같았으며 닦아 놓은 놋쇠처럼 윤이 났다. 네 짐승 옆구리에 달린 네 날개 밑으로 사람의 손이 보였다. 넷이 다 얼굴과 날개가 따로따로 있었다. 날개를 서로서로 맞대고 가는데 돌지 않고 곧장 앞으로 움직이게 되어 있었다. 그 얼굴 생김새로 말하면, 넷 다 사람 얼굴인데 오른쪽에는 사자얼굴이 있었고 왼쪽에는 소 얼굴이 있었다. 또 넷 다 독수리 얼굴도 하고 있었다. (에제키엘 1:5-10)

2세기 후반 리용의 성 이레네우스가 복음서와 네 생물체를 최초로 연결하였다. 그는 사자는 왕권, 황소는 희생, 사람은 신의 육화, 독수리는 교회를 지탱하는 성령을 상징한다고 언급했다. 그러나 4세기 후반, 성 히에로니무스는 동물들과 복음서 저자를 관련지었다. 마태오 복음서는 신이 육화한다는 내용으로 시작하므로 천사로 상징된다. 마르코 복음서는 세례자 요한의 모습을 '광야에서 부르짖는 이의 소리', 즉 사자의 포효만큼 외로우면서도 강력하다고 표현했다. 루가 복음서는 희생이라는 주제를 강조했으므로 황소가 상징이 되었다. 마지막으로 요한 복음서는 독수리의 비행과 닮은 높은 영성으로 쓰였기 때문에 독수리가 상징 동물이 되었다.

선한 자들의 자리인 예수의 오른편에는 교회, 혹은 신자의 믿음을 나타내는 비유적인 인물이 있다. 성작과 성체를 들고 있는 이 고귀한 인물은 일반적으로 부활을 상징한다.

오른손 검지와 중지를 펴서 위로 든 것은 전형적인 축복의 자세이다.

요한 복음서의 상징 독수리

마태오 복음서의 상징 천사

마르코 복음서의 상징 사자

루가 복음서의 상징 황소

세상의 왕으로서 예수는 완벽한 정면 자세로 왕좌 위에 앉아 있다. 그는 화려한 제왕의 망토를 입고, 세계의 지배를 상징하는 지구의를 들고 있다. 그는 구원자이지만 인간미, 겸손함을 상기시키는 맨발이다.

악한 자들의 자리인 예수의 왼편에는 유태인 회당, 혹은 모세의 율법으로 보이는 비유적 인물이 있다. 계약의 궤와 부러진 창을 들고 있는 여자의 자세는 불안정하다.

복음서 저자들

복음서 저자 중 가장 어린 요한은 겉모습뿐만 아니라 그의
책이 마태오, 마르코, 루가 복음서와 상이하기 때문에
공관복음서 저자들과 구분된다.

요한 복음서의 상징인 독수리가 복음서를 받치고
있다. 유럽 전역에서 성서대는 대체로 대리석,
청동 혹은 나무로 만들어진 독수리 형상이다.

▲ 거장 HL, 〈4복음서 저자〉,
　 성모 대관 제단화, 1523-26.
　 브라이자흐, 성 슈테판 대성당

날개를 단 작은 사자가 마르코 옆에 서 있다. 요한을
제외하고, 세 명의 공관복음서 저자들은 그들의 유사한
접근방식을 강조하기 위해 동일한 모자를 쓰고 있다.

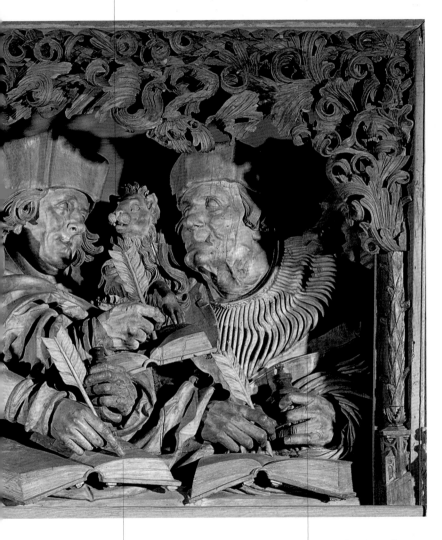

세 명의 공관 복음서 저자들이 글을 쓰고
있는 책상은 마치 이들의 복음서가 서로
연관성이 있음을 나타내듯 책들이 모여 있다.

황소와 함께 있는 루가는
특이하게도 늙은 남자로
묘사되어 있다.

마태오
Matthew

마태오는 세리였다가 그리스도의 부름을 받았다. 12사도 중 유일하게 사무직에 종사했다. 그의 상징은 천사이다.

▶ 카라바조,
〈성 마태오와 천사〉, 1602.
로마, 산 루이지 데이
프란체시 교회
▼ 구이도 레니,
〈복음서 저자 성 마태오〉,
1620-21. 그린빌, 사우스
캘리포니아, 밥 존스 대학교

복음서 저자에 대한 연구는 리옹의 성 이레네우스(약 180년경)의 시대까지 거슬러 올라간다. 그 중 마태오에 대한 연구가 가장 논쟁거리가 된다. 학자들에 따르면 65-100년, 그리스도의 제자로 추측되는 사람이 일련의 기록을 모았다고 하며 그가 마태오일 것이라고 한다. 마태오 복음서의 저자는 이 기록들과 네 복음서 중 가장 먼저 쓰이고 실질적으로 유일하게 예수의 제자였던 마르코의 복음서를 통합했다. 마태오 복음은 예수 시대에 일어난 사건들에 대해 사회적, 역사적으로 가장 중요한 참고자료이며 유대교 사상에 가장 가깝다. 유대교에서 그리스도교로 개종한 저자는 구약의 예언서와 저자가 살았던 때와 장소를 정확한 참고로 삼아, 그리스도가 이스라엘이 오랫동안 기다려온 메시아임을 알렸다. 마태오 복음서에는 다른 복음서와 달리 좀 더 세부적인 묘사와 자연스러운 도시 배경이 등장하는데 이는 특별히 종교 미술의 훌륭한 자료가 되었고 기적이나 비유의 삽화로 그려졌다. 《황금전설》에 따르면 마태오의 상징이 사람의 형상인 까닭은 그가 그리스도의 인성을 처음으로 언급한 사도이며 그리스도의 육화에 관한 중요한 서술로 마태오 복음서가 시작하기 때문이다.

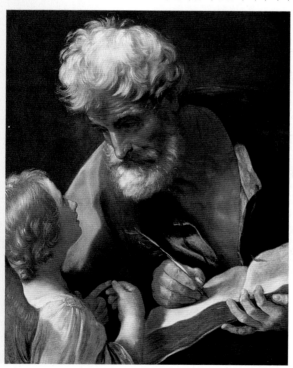

천사를 바라보는 마태오는
마치 천사의 지시에 따라
받아쓰고 있는 것처럼 보인다.

천사의 몸짓은
마태오에게 상세한
줄거리를 담은
복음서를 쓰도록
지시한다.

마태오가 사용하고
있는 탁자와 의자는
매우 소박하다.
학자의 책상이라기
보다는 오히려 일반
사무실의 수수한
가구를 닮았다. 이는
세리 마태오의 직업을
분명히 나타내준다.

마르코
Mark

마르코의 상징은 날개 달린 사자이다. 그의 복음서는 기원후 60년경 로마에서 쓰였으며 베드로의 직접적인 증언과 기억을 바탕으로 한 것으로, 네 복음서 중에 가장 오래된 것이다.

마르코는 자신의 복음서에 잠깐 등장한다. 성서학자들은 복음서 저자인 마르코를 그리스도 체포 당시 반라로 도망친 젊은이와 동일시한다(마르코 14:51). 예루살렘에서 태어나고 자란 마르코는 유대교에서 그리스도교로 개종하였고 베드로와 매우 친했다. 마르코는 한동안 사도 베드로의 제자였으며, 라틴어를 완벽하게 구사했기에 베드로의 통역관이자 비서로 활동했다. 통역관 역할을 하면서 마르코는 사도들의 왕자라고 할 수 있는 베드로의 증언을 꼼꼼하게 모았고, 그의 복음서는 베드로의 증언을 바탕으로 한다. 또한 그리스도가 활동하던 시대의 다른 인물들을 마르코가 직접 알고 있었다는 사실이 복음서에서 나타난다. 예를 들면 마르코는 기적적으로 치유된 장님 바르티매오를 단순하고도 연대기적으로 정확하고 생생하게 묘사하였다. 마르코 복음서는 전해오는 과정에서 일부분이 소실되었다. 그리스도의 어린 시절은 완전히 무시한 채 세례자 요한의 설교로 시작하여 신앙심 깊은 여인이 빈 무덤 앞에 놀라서 서 있는 장면으로 갑자기 끝을 맺는다. 미술사에서 마르코 복음서는 매우 자세하게 서술된 수난 일화의 주요한 출처였다.

▶ 울름 대大 제단화의 거장,
〈성 마르코〉, 마울브론
수도원 패널 중 일부, 1442.
슈투트가르트, 국립미술관

▼ 비토레 카르파초,
〈성 마르코의 사자〉, 1516.
베네치아, 두칼레 궁

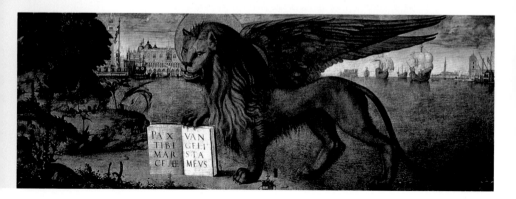

마르코가 있는 서재의 가구들은 마치 인문학자인 성직자의 가구 같다. 다양한 색의 잉크병들은 전례에 사용되는 복음서가 각 장의 첫 페이지의 시작 절을 붉은 잉크로 강조했다는 것을 나타낸다.

주교관을 쓴 마르코의 모습은 드물다. 그러나 마르코는 초대 교황 베드로의 서기이자 협력자였기 때문에 주교 급의 신분으로 나타났다.

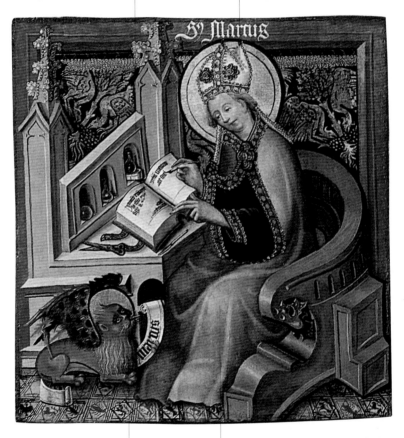

북유럽화가들은 실제 살아 있는 사자를 볼 기회가 거의 없었기 때문에, 고전기의 조각을 관찰해서 비슷한 방식으로 사자를 묘사했다.

마르코의 상징은 사자이다. 이러한 선택은 갓 태어난 사자 새끼들이 아비 사자의 숨결로 다시 살아나기까지 삼 일 동안 마치 죽은 것처럼 누워 있다는 고대 전설을 따른 것이다. 마르코 복음서는 예수의 십자가 처형과 부활에 대해 많은 부분을 할애했다.

루가

Luke

루가는 예술가의 수호성인이자 그 자신이 화가 혹은 조각가였고 둘 다였을 수도 있다. 루가 복음서의 일화는 회화적 표현들로 가득하다. 날개 달린 황소가 그의 상징이다.

▶ 아우구스투스 수도회의 제단화 거장, 〈성모를 그리는 성 루가〉, 1490년경. 뉘른베르크, 국립박물관

▼ 시모네 마르티니, 〈성 루가〉, 1330년경. 로스앤젤레스, J. 폴 게티 박물관

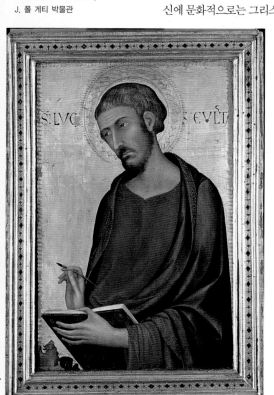

루가는 세 번째 복음서, 그리고 모든 복음서와 자연스럽게 연결되는 사도 행전의 저자이다. 데오필로에게 헌정된 두 책 모두, 유대인들이 아니라 그리스도교로 개종한 집단을 위해 쓰였다. 바로 이 점이 마태오 복음서에 는 풍부한 구약 인용이 루가 복음서와 사도행전에는 많지 않은 이유이다. 바울로의 제자이자 친구인 루가는 유대인이 아니었다. 그는 안티오크 출신에 문화적으로는 그리스 세계에 속해 있었을 가능성이 높다. 주석학자 들에 따르면 그는 개인적으로 마리아와 친분이 있는 듯하며, 이로 인해 예수의 수태와 어린 시절에 대해 자세한 이야기를 서술했다.

그의 방법은 실용적이었다. 즉 그는 신비한 영감으로 복음서를 썼다고 주장하기보다는 예수라는 인물을 둘러싼 전설과 평판들을 모았다. 이를 위해 그는 목격자들의 증언과 믿을 만한 사람들의 기억을 체계적으로 수집했다. 그 역시 복음서의 근간이나 이야기의 주축을 마르코 복음서에 두었다. 루가는 우리에게 마리아에 관한 이야기나 잘 다루어지지 않던 인물과 비유에 대해, 그리고 엠마오로 가는 길, 예수 승천처럼 부활 이후에 일어난 사건들 같은 시적이며 아름다운 이야기를 전해 주며 이러한 주제는 예술가들에 의해 수세기에 걸쳐 다루어졌다.

북유럽화가들은 성모를 현실적인 주거 공간에 그리는 것을 선호했으며 이 작품에서는 벽난로에 의해 그 점이 강조되었다.

북유럽회화에서 보통 루가는 패널에 그림을 그리는 모습으로 나타난다. 그는 문지방 밖으로 나와 있어 성모가 있는 장소와 분리되어 있으며, 마치 원근법의 효과를 연구하는 듯한 모습으로 그려진 것이 흥미롭다.

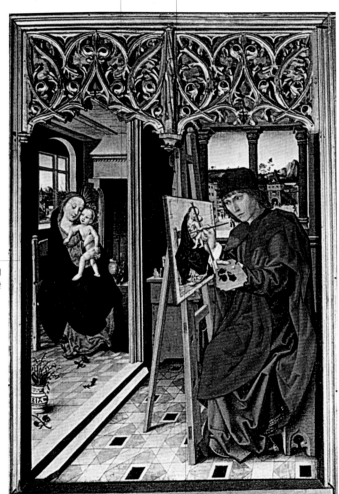

성모는 겸손의 표시로 소박한 의자 위에 온화한 표정으로 앉아 있다.

사소한 세부 표현에서 화가의 솜씨가 나타난다. 화가 조합은 그들의 수호성인을 찬양하기 위해 루가를 그린 그림을 주문했으며 성 루가의 그림은 대체로 직업 화가들을 위해 제작되었다.

요한

John

독수리는 요한 복음서를 상징한다. 요한 복음서는 예수의 행적보다는 '말씀'을 기록하였기 때문에 다른 세 복음서와 다르다. 따라서 그의 복음서에는 화가가 다룰만한 일화가 거의 없다.

▶ 한스 부르크마이어,
〈파트모스섬의 성 요한〉,
1518. 뮌헨, 알테 피나코테크
▼ 한스 멤링, 〈사도 요한〉,
던 세폭제단화, 1478. 런던,
국립미술관

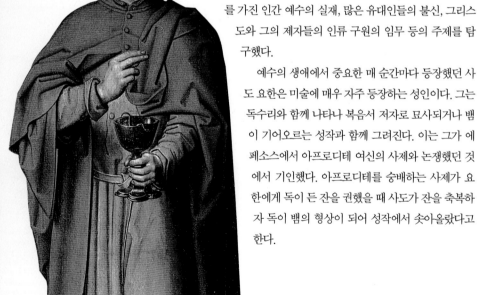

요한은 부유한 어부 제베대오의 아들이자, 그 자신도 어부였다. 그는 야고보의 형제이자 어머니 쪽으로는 예수의 사촌이었다. 요한은 그리스도가 '사랑하는 제자'였고 열두 사도들 사이에서 주목을 끄는 인물로 묘사된다. 그는 중요한 신약 저자들 중 한 사람이며, 요한 복음서 외에도 세 편의 서간, 그리고 성서의 마지막 편인 요한 묵시록의 저자로 알려졌다. 요한 묵시록에서는 "나, 요한은 …를 보았다"라는 식으로 열정적인 시각 이미지가 계속 나타나지만 요한 복음서는 서두부터 매우 신비주의적인 경향을 띤다. 이 같은 접근은 일화나 서술적인 묘사가 부족하다. 요한 복음서는 도입부에 이어 성인 예수의 공생활을 전적으로 다룬다. 그리고 복음서 저자는 육화되어 살과 피를 가진 인간 예수의 실재, 많은 유대인들의 불신, 그리스도와 그의 제자들의 인류 구원의 임무 등의 주제를 탐구했다.

예수의 생애에서 중요한 매 순간마다 등장했던 사도 요한은 미술에 매우 자주 등장하는 성인이다. 그는 독수리와 함께 나타나 복음서 저자로 묘사되거나 뱀이 기어오르는 성작과 함께 그려진다. 이는 그가 에페소스에서 아프로디테 여신의 사제와 논쟁했던 것에서 기인했다. 아프로디테를 숭배하는 사제가 요한에게 독이 든 잔을 권했을 때 사도가 잔을 축복하자 독이 뱀의 형상이 되어 성작에서 솟아올랐다고 한다.

이 작품은 종려나무와 진귀한 동물들이 있는 이국적인
자연을 연상케 한다. 앵무새는 '아라 아라' 하고 우는
울음소리가 마치 '아베 아베'와 비슷하다고 해서,
마리아를 만나는 대천사 가브리엘의 상징이 되었다.

요한이
파트모스섬에 홀로
있을 때 하느님이
나타나서 계시를
보여주었다.

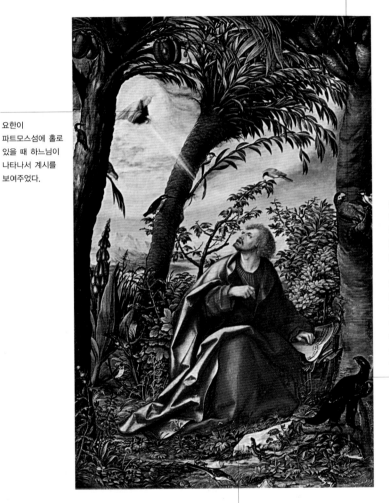

이 상징적인 독수리는
작은 후광을 지니고
작품 안에서 다른
동물들과 분리되어
있다.
성 히에로니무스는
요한 복음서가 다른
복음서보다 영적으로
더 높이 날아오른다고
하면서 "요한 복음서는
천사들의 공간 위로
솟아올라 성부께로
직접 올라간다"고 했다.

요한 묵시록을 집필할 때 요한은 실제로 꽤
나이가 들었다고 한다. 그러나 도상적 관례에
따라 요한은 항상 젊은 남성으로 묘사되었다.

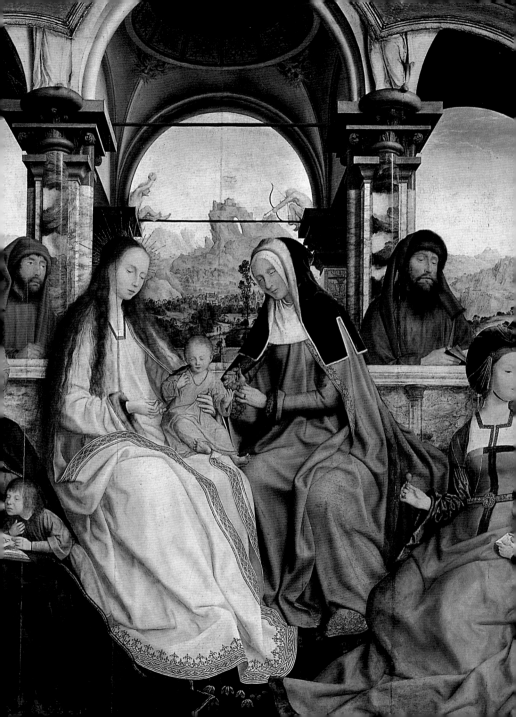

예수의 가족

이새의 나무 ✦ 요아킴과 안나 ✦ 원죄 없이 잉태된 성모
마리아의 탄생 ✦ 교육받는 마리아 ✦ 마리아를 성전에 봉헌함
마리아의 결혼 ✦ 요셉

◀ 퀜틴 마시,
〈예수의 가족〉(일부), 성 안나
조합의 루뱅 세폭제단화,
1509. 브뤼셀, 국립미술관

▶ 라파엘로,
〈성모의 결혼식〉(일부),
1504. 밀라노, 브레라
미술관

이새의 나무

The Tree of Jesse

예수에 관한 다양한 이미지들 가운데, 성 요셉의 가계도를 묘사한 것은 분명히 달라 보인다. 유대 관습에서 혈통은 부계를 따른다.

● **장소**
예루살렘과 팔레스타인

● **시기**
기원전 5228년에 시작됨

● **등장인물**
아담(혹은 다윗의 아버지 이새), 그리스도의 조상이 되는 이스라엘의 왕과 족장 등 42세대

● **원전**
마태오, 루가 복음서의 서두, 《황금전설》 중 복되신 동정 마리아의 탄생 부분, 이사야 예언서

● **변형**
그리스도의 조상, 그리스도의 가계

● **이미지의 분포**
세로로 긴 형태이기 때문에 전 유럽 특히 프랑스와 독일의 고딕 스테인드글라스 창에 자주 사용되었다. 15세기 후반에는 원죄 없이 잉태된 성모에 대한 전례가 확산되면서 전 유럽 지역에 나타났다.

예수의 혈통의 문제는 복잡하다. 마태오는 아브라함에서 다윗까지 14대, 다윗에서 요시아까지 14대, 요시아에서 요셉까지 14대의 조상을 헤아렸으나, 다윗과 요시아가 중복된다. 요아킴과 예수까지 포함하면 모두 42세대가 된다.

이새의 나무는 "이새의 그루터기에서 햇순이 나오고 그 뿌리에서 새 싹이 돋아난다"라고 한 이사야 예언서에서 나온다(이사야 11:1). 이새는 베들레헴에 살았던 다윗의 아버지였고 이사이라고 불리기도 했다. 그러나 루가의 계보에 따르면 그 나무의 '뿌리'는 이새가 아니라 전 인류의 조상인 아담이다. 따라서 이새의 나무는 생명의 나무^{lignum vitae}에 덧붙여진 것이 되며,《황금전설》역시 아담을 조상으로 보았다.

그러나 요셉이 예수의 친부가 아니라는 사실이 문제가 되므로 계보는 마리아에서 끝나야한다. 이러한 이유 때문에 성 히에로니무스, 성 요한 다마스커스와 다른 초기 그리스도교 교부 저술가들 그리고 이들을 계승

한 《황금전설》의 저자 야코부스 데 보라지네 등은 마리아 또한 이새와 그의 아들 다윗의 자손이라고 보았다.

◀ 성 제노의 거장,
〈이새의 나무〉,
10-11세기의 청동문.
베로나, 산 제노 바실리카

마리아의 아버지
요아킴은 딸에 대한
공경의 자세를
취하고 있다.

성부는 환영의 자세로 양팔을 펼치고
있는데, 이 자세는 성모승천에서도
나타난다. 마리아의 자세는 '원죄 없이
잉태된 성모'의 전형이다.

성모의 어머니인
안나는 나이 든
여인의 복장을
하고 있다.

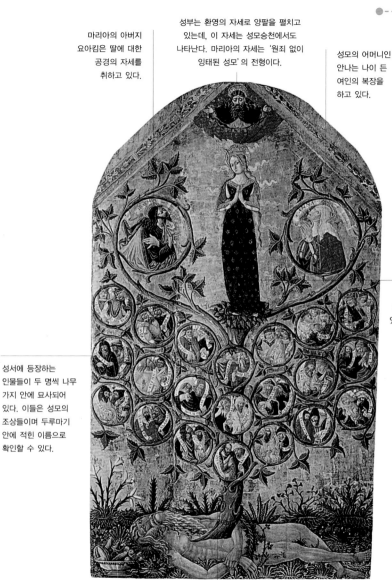

마리아는 기도하는
자세로 두 손을 모으고
있으며 왕관과 아름답게
수놓은 드레스를 입고
있는데, 이것은 그녀가
왕가 혈통의 공주임을
의미한다.

성서에 등장하는
인물들이 두 명씩 나무
가지 안에 묘사되어
있다. 이들은 성모의
조상들이며 두루마기
안에 적힌 이름으로
확인할 수 있다.

여기에서 마리아의 족보 나무의
뿌리는 이새가 아닌 아담이다.

▲ 마테오 다 구알도, 〈이새의 나무〉, 1497년경.
구알도 타디노, 시립미술관

이새의 나무

기이한 자세로 나무를 오르고 있는 인물 모두는 홀, 왕관, 털로 장식된 옷 등 왕가 출신임을 의미하는 물건들을 지니고 있다.

마리아는 어린 예수를 팔에 안고 예수가 다윗 왕의 직접적인 혈통 출신임을 보여주고 있다.

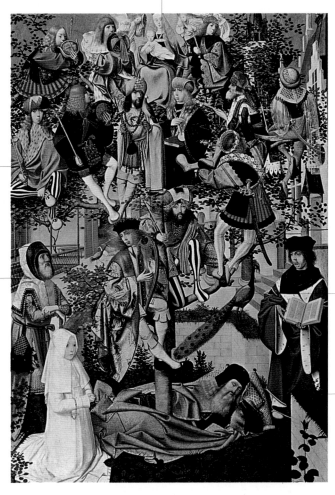

공작은 여기서 교만이라는 부정적인 상징이 아니라 왕의 정원에서만 사는 이국적인 새로 해석되어야 한다. 여기에서는 그림의 기품을 나타내기 위해 추가되었다.

이새는 잠든 채로 나타난다. 그는 성모의 상징인 닫힌 정원hortus conclusus 안에서 평화롭게 누워 있다.

나무의 아랫부분에 가까이 위치한 이새의 자손 다윗 왕은 수금을 들고 있기 때문에 쉽게 알아볼 수 있다.

▲ 헤르트헨 토트 신트 얀스, 〈이새의 나무〉, 1480-90년경. 암스테르담, 국립박물관

성 안나는 로마가톨릭과 동방정교회에서 매우 인기 있었고,
성 요아킴에 대한 공경은 주로 서유럽에서 이루어졌다.

요아킴과 안나

Joachim and Anne

마리아 탄생 이전의 일화들은 정경에 나타나지 않는다. 임신이 어려운 노부부가 40일간의 참회로 천사의 예고 직후 아이를 갖는다는 우화와 같은 외경은 구약성서에서 기원되었을 것이다. 이러한 이야기는 예술가의 상상력을 불러일으키는 그림 같은 생생한 묘사, 심리적인 묘사들로 가득하다.

　　20년 넘게 결혼생활을 해 온 모범적인 부부 요아킴과 안나는 아이가 없었다. '선택된 백성'이 자식을 낳을 수 없는 것은 하느님의 벌이라고 여겼기 때문에 요아킴은 제사를 위해 예루살렘 성전에 가져간 제물을 봉헌할 수가 없었다. 굴욕감을 느낀 요아킴은 나자렛에 있는 집으로 돌아가지 않았고 사십 일 동안 단식과 참회를 하면서 양치기들과 사막에 머물렀다. 그러자 천사가 나타나 그의 제물은 하느님의 옥좌에 이르렀고 그의 기도는 응답을 받을 것이라고 알려준다. 응답이란 그의 아내 안나가 딸을 낳게 된다는 것이었다. 또한 천사는 남편 없이 울면서 지내는 안나를 위로하면서 예루살렘의 황금문으로 가서 남편을 만나라고 전한다. 그들의 감동적인 재회 후에 안나는 마리아를 잉태했다.

- **장소**
 요아킴의 출생지인 나자렛,
 예루살렘과 그 외곽

- **시기**
 기원전 16년

- **등장인물**
 나이든 사제 요아킴과 그의
 아내 안나, 그들을 이어주는
 천사

- **원전**
 《야고보 원복음서》와 이를
 인용한 《황금전설》

- **변형**
 성전에서 쫓겨나는 요아킴,
 사막에 있는 요아킴 혹은
 양치기들 사이의 요아킴,
 요아킴에게 수태가 예고됨,
 안나에게 수태가 예고됨,
 황금문에서 만남

- **이미지의 분포**
 황금문에서 만나는 장면이
 가장 자주 나타나며
 15세기에는 알프스
 이북까지 확산되었다.

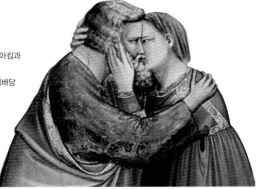

▶ 조토, 〈요아킴의 일생:
　금문교에서 만나는 요아킴과
　안나(일부), 1304-6.
　파도바, 스크로베니 예배당

요아킴과 안나

신전은 사방이 열린 호화로운 르네상스식
파빌리온으로 묘사되었다.

기를란다요는 동시대 피렌체인들을 그렸다.
산타 마리아 노벨라에 그린 작품은 15세기
후반 피렌체의 가장 복잡하고 광대한 회화
작품 중 하나이다.

경건하고 신앙심 깊은 사람들이 봉헌물을
가지고 신전으로 향하고 있다. 그들의 젊은 외모는
요아킴의 나이 들어 보이는 모습과 대조된다.

▲ 도메니코 기를란다요, 〈신전에서 쫓겨나는 요아킴〉
(일부), 토르나부오니 예배당 프레스코화, 1495.
피렌체, 산타 마리아 노벨라

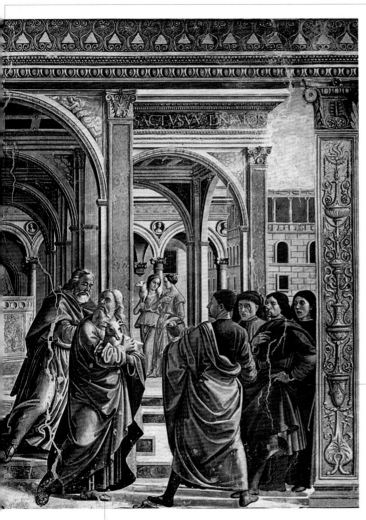

그림 한가운데의 제단에서,
사제는 희생 제사를 위한
믿음의 봉헌물로 바쳐진
동물들을 받는다.

몇몇 인물들이 이 광경은 보고
놀라고 있다. 외경에 따르면
요아킴은 신전 밖으로 내쳐진
일을 크게 부끄러워했다.

실제 나이보다 더 늙어 보이는 길고 흰 수염을 기른 요아킴은
종교 예식에 성실한 의무를 다해왔으나 신전에서 쫓겨나고, 그 결과
공동체로부터 외면당한다. 그는 아이가 없었기 때문에 제단에
봉헌물을 바치는 것에 대해 부당한 취급을 받았다.

요아킴과 안나

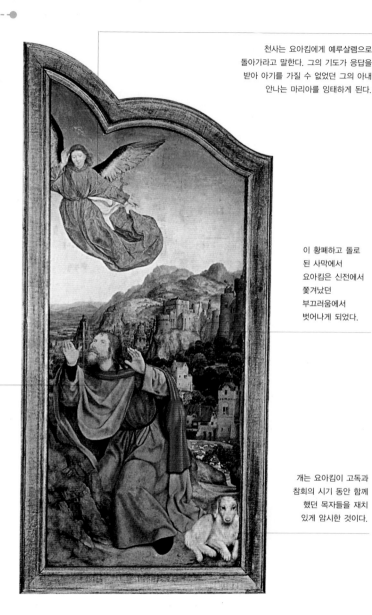

천사는 요아킴에게 예루살렘으로 돌아가라고 말한다. 그의 기도가 응답을 받아 아기를 가질 수 없었던 그의 아내 안나는 마리아를 잉태하게 된다.

이 황폐하고 돌로 된 사막에서 요아킴은 신전에서 쫓겨났던 부끄러움에서 벗어나게 되었다.

잠에서 깬 요아킴은 천사의 출현에 매우 놀란다. 이 사건이 꿈이 아니라 그의 환영이라는 해석은 《위僞마태오 복음서》에 따른 것이다.

개는 요아킴이 고독과 참회의 시기 동안 함께 했던 목자들을 재치 있게 암시한 것이다.

▲ 퀜틴 마시, 〈요아킴에게 수태를 예고함〉(일부),
성 안나 조합의 루뱅 세폭제단화, 1509. 브뤼셀, 국립미술관

천사는 안나에게 요아킴을 맞이하러
황금문 쪽으로 가라고 알려준다.

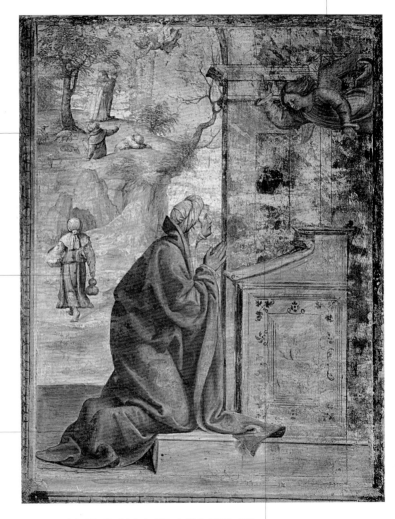

요아킴에게 천사가
나타나 예루살렘으로
돌아가도록 권유한다.

이 인물은 유디트로
추정되는데, 《야고보
원복음서》에서 안나와
심하게 싸웠다고
묘사되는 여종이다.

안나는 남편이
오랫동안 돌아오지
않는 것을 슬퍼하며
기도를 드리고 있다.

독서대 위의 책은 안나의 가르침을 나타낸다. 독서대는 종종
마리아의 수태고지 묘사에 포함되며 안나의 수태고지는
마리아의 수태고지를 예고한다.

▲ 베르나르도 뤼니,
〈성 안나의 수태고지〉,
1516–21. 밀라노,
브레라 미술관

요아킴과 안나

요아킴과 안나는 예루살렘의 황금문의 아치
아래에서 만나며, 이 작품에서는 그들이
만나는 장소가 화려한 석상들로 장식된
고전 건축물로 묘사되었다.

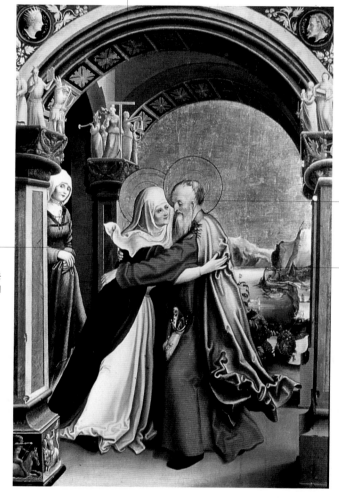

안나와 요아킴은
매우 나이든
부부로 보인다.

이 장면을
지켜보는 여성은
요아킴과 안나의
포옹을 목격한
중요한 '공적
증인'이다.

배경은 산들로
둘러싸인 스위스
알프스의 호수
풍경으로
묘사되었다.

▲ 마누엘 도이치 니클라우스,
〈황금문에서 만나는 요아킴과 안나〉, 1520. 베른, 미술관

교회는 오랫동안 마리아가 원죄 없이 잉태되었다는 믿음을 가졌으며, 1854년 12월 8일 교황 비오 4세가 '원죄 없이 잉태된 성모'를 교의로 공포하였다.

원죄 없이 잉태된 성모

The Immaculate Conception

죄를 이기고 승리하며 심지어 원죄로부터도 완전하게 보호된 동정녀의 모습은 가장 널리 알려지고 유명한 마리아의 모습이다. 서양 미술에서 '원죄 없이 잉태된 마리아'는 비잔틴 이콘들 만큼이나 색채, 자세, 구성에서 도상적, 신앙적으로 정형화되었다.

15세기 후반에 프란체스코 수도회는 마리아의 원죄 없는 잉태에 대한 문제를 제기했다. 황금문 앞에서 요아킴과 안나의 포옹이라는 주제가 널리 확산된 것은 당시 수도사들의 주도 하에 이루어졌을 것이다. 이 논쟁은 특히 밀라노에서 활발했다. 레오나르도 다 빈치의 작품인 〈암굴의 성모〉도 원죄 없이 잉태된 성모에서 유래하였다. 요한 묵시록에서 요한은 "태양을 입고, 달을 밟고 별이 열두 개 달린 왕관을 머리에 쓴" 여인(묵시록 12:1)을 묘사하였다. 이 형상은 마리아와 교회를 동일시한 것이다. 마리아가 초승달을 밟고 하늘 위에 서 있는 이미지는 독일 판화의 덕으로 르네상스 시대에 이미 널리 알려져 있었고, 17세기에는 '원죄 없이 잉태된 성모'가 공식적인 교리가 되면서 더욱 대중화되었다.

- 장소
 예루살렘과 나자렛. 미술 작품에서 이 주제는 끝없이 펼쳐진 하늘을 배경으로 나타난다.

- 시기
 기원전 16년

- 등장인물
 17세기부터 '원죄 없이 잉태된 성모'는 마리아가 뱀이 있는 초승달을 밟고 하늘에 떠 있는 모습으로 동일하게 표현되었다.

- 원전
 전통적으로 창세기에 기원을 두며 루가 복음서에 나오는 마니피캇, 요한 묵시록 등 많은 성서 구절을 따른 것이다.

- 변형
 원죄 없는 마리아

- 이미지의 분포
 가톨릭 세계, 특히 바로크 시대의 이탈리아와 스페인에서 확산되었다.

▶ 프란시스코 데 수르바란,
〈원죄 없이 잉태된 성모〉,
1530-35. 시구엔사,
디오세사노 박물관

성모의 머리 주변에 12개의 별로 이루어진 왕관은 요한 묵시록에 따른 것이다. 마리아는 교회의 알레고리이며 별은 사도들을 상징한다.

티 없는 흰색 드레스는 마리아의 완전한 순결을 표현한 것이다. 요한 묵시록에 근거해 이러한 상징적 이미지를 해석하면 빛나는 성모의 옷은 예수로부터 나오는 빛이다.

천사들이 들고 있는 백합꽃은 마리아의 완벽한 순결을 의미한다.

뱀과 사과는 잔인한 악의 덫과 마리아에게는 초자연적으로 면제된 하와의 원죄를 나타낸다.

세계를 상징화한 지구의는 뱀에 둘러싸여 있으나 마리아에게 보호받는다.

▲ 조반니 바티스타 티에폴로,
〈원죄 없이 잉태된 성모〉, 1734-36,
비첸차, 시립박물관

마리아 발밑의 초승달은 교회의 알레고리인 마리아가 운명과 상황을 초월하고 있음을 상징한다.

36

이 주제는 분만실에서 일어나는 산파, 친구, 이웃들의
활동을 매혹적이고 실제적으로 묘사하며 신약 중 유일하게
여성으로만 구성된 장면이다.

마리아의 탄생

The Birth of Mary

마리아(히브리어로는 미리암)의 탄생은 아주 평범하다. 수태의 신성하고
신비한 요소는 안나가 마리아를 낳기 전에 일어났다. 심지어 《야고보 원
복음서》에 자주 나타난 안나의 다정한 말과 행동은 어머니와 맏딸 사이
의 돈독한 유대감의 범위에 들어갈 뿐이다. 매우 세속적이고 인간적인
특성 때문에 마리아 탄생은 중세 말기부터 성기 르네상스에 이르기까지
여러 실내장식, 의상과 함께 역사와 의복의 기록처럼 정확히 재현되었
다. 복음서는 안나에 대해 언급하지 않았지만 특히 독일에서는 낮은 사
회 계층에까지 매우 인기가 있었다. 성서 본래의 순수함으로 되돌아가고
자 했던 마르틴 루
터는 복음서에 언
급되지 않았다는
이유로 안나의 성
화를 없애버렸다.

* **장소**
 나자렛

* **시기**
 기원전 15년경

* **등장인물**
 갓 태어난 마리아와 그녀의
 어머니 안나, 모녀를
 도와주는 다양한 여인들

* **원전**
 《야고보 원복음서》에
 근거한 《황금전설》

* **이미지의 분포**
 14–15세기 전 유럽의
 수녀원에서 많이
 주문했으나 16세기에는 잘
 나타나지 않았다. 성모탄생
 축일은 9월 8일이며
 성모영보(수태고지) 대축일,
 성모승천 대축일과 함께
 3대 성모 축일이다.

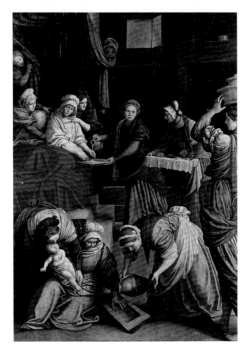

◀ 가우덴치오 페라리,
〈마리아의 탄생〉, 1545년경.
밀라노, 브레라 미술관

마리아의 탄생

두 명의 여인은 안나의 자매인 이스메리아와 이스메리아의 딸, 즉 마리아의 사촌언니이자 장차 세례자 요한의 어머니가 될 엘리사벳일 것이다. 엘리사벳은 손을 복부에 대고 있는데 이러한 자세는 엘리사벳이 마리아를 방문했을 때의 장면을 연상시킨다.

출산으로 인해 지쳐 창백해진 안나는 갓 태어난 마리아를 조심스럽게 받아 안고 있다.

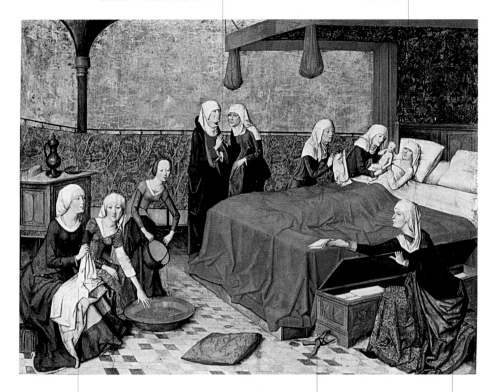

세 여인이 신생아의 첫 목욕을 위해 대야와 수건을 준비하고 있다.

침대 발치에 사실적으로 묘사된 안나의 나막신은 마리아의 탄생과 관련하여 상징적 의미를 지닌다. 이는 불꽃이 이는데도 놀랍게도 타지 않는 떨기나무 앞에서 모세가 벗었던 신발을 연상시킨다. 그리스도교의 성서 해석에서 떨기나무는 꺼지지 않고 빛이 발산되는 마리아의 처녀성으로 해석된다.

다른 여인은 접어놓은 작은 수건을 건넨다. 이 장면에 등장하는 10명의 인물은 모두 여성으로 남성은 한 명도 없다.

▲ 마리아의 일생을 그린 거장, 〈마리아의 탄생〉, 1460년경. 뮌헨, 알테 피나코테크

교육받는 마리아

The Education of the Virgin

요아킴의 서약 덕분에 마리아는 전통적인 신앙 교육을 받고 하느님께 봉헌되었다. 마리아는 어린 시절의 대부분을 예루살렘 성전에서 보냈다. 중세 미술에서는 어린 마리아가 거의 나타나지 않았으나, 르네상스와 바로크 시대에 성 안나에 대한 공경이 늘어남에 따라 함께 증가하였다. 마리아는 어머니로부터 일찍이 읽기와 바느질을 배웠으며 책과 바느질 바구니는 성모 마리아의 상징물이 되어 때때로 수태고지 장면에도 등장한다. 외경에 따르면 마리아는 누구보다 수놓는 솜씨가 뛰어났기 때문에 아름다운 성전 장막을 만드는데 선발되었다고 한다.

장소
나자렛

시기
마리아가 태어난 후 3년

등장인물
어린 마리아와 어머니 안나.
가끔 요아킴도 등장한다.

원전
《야고보 원복음서》,
《위(僞)마태오 복음서》
(복된 마리아와 구세주의
어린시절에 대한 책)와
이를 근거로 한 《황금전설》

변형
마리아의 어린 시절,
나자렛 집에서의 마리아

이미지의 분포
유럽 전역, 특히 바로크
시대의 스페인과 스페인의
식민지에서 자주 다루어짐.
밀라노의 두오모는 어린
마리아에게 봉헌되었다.

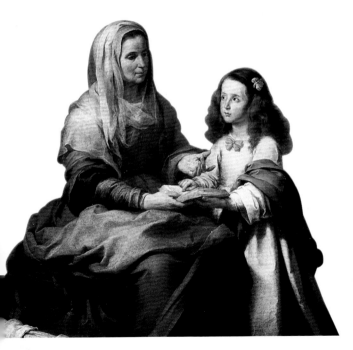

◀ 바르톨로메 에스테반
무리요, 〈교육받는 마리아〉,
1650. 마드리드, 프라도
미술관

교육받는 마리아

운명의 신비함을 암시하듯 천사들은 그림자 속에서 마리아처럼 손에 책을 들고 있다. 성모가 장차 고통을 겪으리라는 막연한 예감이 천상의 피조물들의 심각한 표정에서 흘러나온다.

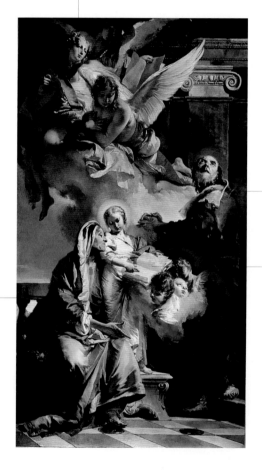

경건한 인물로 묘사되는 요아킴은 감사의 기도를 드리는 자세로 하늘을 향해 몸을 돌리고 있다.

어린 마리아는 빛이 비춰지는 책의 한 지점을 정확히 가리키고 있다. 마리아의 치마와 겉옷의 색은 '원죄 없이 잉태된 성모' 도상으로 이어진다.

대개의 미술 작품에서 안나는 마리아에게 독서나 바느질을 가르치나 여기에선 역할이 바뀌었다. 늙은 어머니의 시선은 마치 자신은 책 읽는 법을 모르는 것처럼 책을 조심성 있게 가리키는 마리아의 손가락을 따라가고 있다.

▲ 조반니 바티스타 티에폴로, 〈교육받는 마리아〉,
1732. 베네치아, 산타 마리아 델라 파바 교회

성전 봉헌 장면은 마리아와 예수 모두에게 해당되는 주제이다.
성전에 들어가는 어린 마리아는 매혹적인 베네치아 르네상스
회화의 주제가 되었다.

마리아를 성전에 봉헌함

*The Presentation of Mary
in the Temple*

외경의 자료와 중세 전통에 따르면 마리아는 세 살부터 열네 살까지 성
전에서 살았다. 그러나 미술에서는 그녀가 성전에 들어가는 장면 즉 성
전 봉헌과 성 요셉과의 결혼 후 마지막으로 성전을 떠나는 모습이 주로
그려졌다. 성전의 기숙사 학교로 들어가기 위해 부모를 떠나는 묘사는
매우 자세했다. 세 살의 마리아는 어렸지만 정서적으로는 성숙한 여인처
럼 행동했다. 그녀는 성전의 계단 열다섯 개를 뒤도 돌아보지 않고 의연
하게 올라갔다. 이 모습에 대사제는 깊이 감탄했다.

● **장소**
예루살렘

● **시기**
기원전 12년. 외경에
따르면 마리아가 세 살
때이지만, 그림에서는 더
자란 모습으로 그려진다.

● **등장인물**
마리아와 부모, 대사제

● **원전**
《야고보 원복음서》와 이를
근간으로 한 《황금전설》

● **변형**
성전에 있는 마리아

● **이미지의 분포**
이 일화는 마리아에게
봉헌된 일련의 그림들에
항상 포함되었으며 특별히
마리아를 따르던 단체가
주문했다.

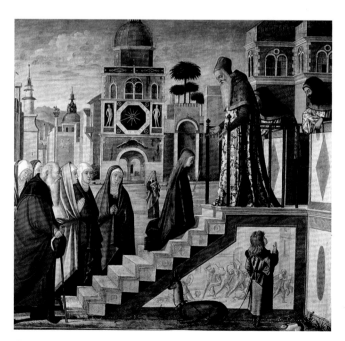

◀ 비토레 카르파초,
〈마리아를 성전에 봉헌함〉,
1502-8. 밀라노, 브레라
미술관

마리아를 성전에 봉헌함

그림 가장자리에 구호품을 배분하는 신사가 보인다. 이는 작품의 후원자인
스쿠올라 델라 카리타의 지도자들의 자선활동뿐만 아니라 마리아의 가장
뛰어난 덕을 나타낸다. 외경에 따르면 성전에 머무르는 동안 마리아는 가난한
사람들에게 음식을 나누어 주기 위해 가능한 한 재빨리 일했다고 한다.

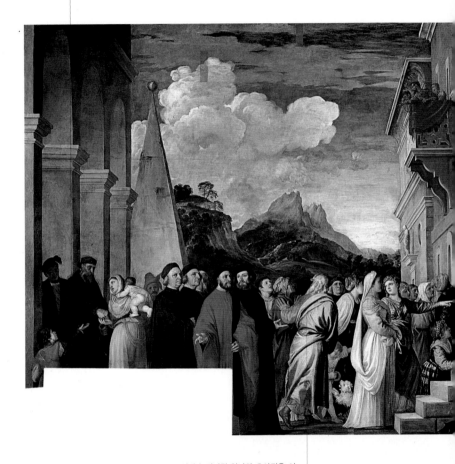

이미 늙어버린 안나와 요아킴은 이
광경의 목격자들인 군중 사이에 있다.
그들은 계단을 오르고 있는 딸을 보면서
서로를 위로한다. 마리아는 작별인사를
하기 위해 뒤를 돌아보지도 않았다.

▲ 티치아노, 〈마리아를 성전에 봉헌함〉,
1534-38. 베네치아, 아카데미아 미술관

대사제는 성전 계단의 맨 위에서 어린 마리아를
맞이한다. 어린 나이에도 불구하고 아무 도움 없이
뒤돌아보지도 않고 계단을 오르고 있는 세 살짜리
아이를 보고 대사제는 깜짝 놀란다.

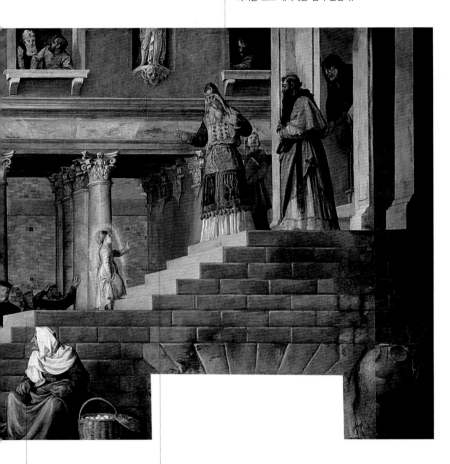

층계송처럼 성전의
계단은 열다섯
개이다. 순례자들은
성전에 오를 때
층계송을 낭송했다.

빛나는 후광으로 둘러싸여서 마리아는 우아하게
계단을 오르고 있다. 외경에는 작은 소녀의
빛나는 걸음걸이에 대해 소개되어 있으며,
마리아가 계단에 다 올라서 어떻게 춤을
췄는지도 기록되어 있다.

계단 아래 난간 옆에는 안나와
요아킴이 계단을 오르는 딸을
슬픈 듯 바라본다.

성전은 가는 원기둥이 있는 둥근
건축물로 묘사되었다. 이는 넓은 기단과
난간으로 둘러싸여 있다.

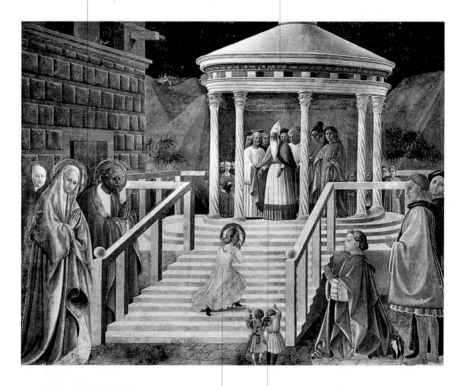

흰색 드레스를 입은 마리아는 뒤를 돌아보지 않고
신전의 15계단을 오르고 있다. 《황금전설》에 따라
우첼로는 마리아를 세 살짜리 아이로 그렸다.

대사제는 계단을 올라오는 마리아의 기품과
자신감에 기뻐하면서 계단의 꼭대기에서
마리아를 기다린다.

▲ 파올로 우첼로, 〈마리아를 성전에 봉헌함〉,
1435-40. 프라토, 두오모, 성모승천 예배당

성장한 마리아의 상징 중 하나인 길게 늘어뜨린 머리카락은 처녀성을 의미한다. 오늘날에도 많은 나라에서 길게 늘어뜨린 머리칼은 결혼하지 않은 젊은 여성의 머리 스타일이다.

마리아는 베 짜기에 열심이면서 동시에 기도서도 읽고 있다.

성전에서 마리아의 주된 활동은 실 잣기와 베 짜기였다. 마리아의 노동과 기도는 수도원 규칙의 원형이 되었다.

마리아가 큰 베틀로 직조를 하는 동안 마리아의 친구들은 실 잣기와 수놓기를 하고 있다. 그들은 특별히 마리아에게 주어진 작업인 성전의 화려한 장막 만들기를 하고 있다.

▲ 산 프리모 교회의 거장, 〈베를 짜는 마리아〉, 1504. 슬로베니아 캄닉, 산 프리모 교회

마리아의 결혼
The Marriage of the Virgin

마리아와 요셉의 결혼을 다룬 가장 유명하고 완벽한 작품은 파도바의 스크로베니 예배당에 있는 조토의 작품이다.

마리아의 결혼과 관련된 일화는 전설 같고 신빙성이 떨어지지만, 그리스도교의 전통과 예술에 깊이 뿌리내렸다.

마리아가 열네 살이 되었을 때, 그녀는 또래의 친구들처럼 예루살렘 성전을 떠나 부모의 집으로 돌아가 남편을 선택해야 했다. 그러나 그녀는 자신이 결혼이 아닌 수도자의 생활을 해야 할 운명이라고 믿었다. 대사제는 하느님의 뜻을 알기 위한 시험을 계획했다. 그는 다윗 가문의 후손인 청년들에게(다른 전통에 따르면 이스라엘 열두 부족의 대표들에게) 제단 둘레에 막대를 놓으라고 명하였다. 늙은 홀아비 요셉은 제단 주위에 자신의 지팡이를 놓는 것조차 주저하였다. 그는 나이가 너무 많았고 아이까지 있었기 때문이다. 그러나 결국 요셉은 자신의 막대기를 가져다 놓았다. 그러자 요셉의 나뭇가지에서 꽃이 피었고, 흰색 비둘기가 날아들었다. 그리하여 요셉은 마리아의 남편으로 선택되었다. 그러나 주지해야 할 것은 《야고보 원복음서》나 《황금전설》에는 '결혼'이 아니라 '약혼'으로 언급되었다는 점이다.

▶ 프라 안젤리코,
〈마리아의 결혼〉, 1434-35.
피렌체, 우피치 미술관

요셉은 여기서 두려움 많은 늙은 학자로 그려졌다. 요셉이 쥔 주머니 안에는 14세기 방식으로 제본된 책이 있다. 외경에 따르면 그는 자신의 가지에서 꽃이 피었음에도 불구하고, 마리아를 아내로 맞기를 거부했다. 그러나 결국 대사제가 요셉을 설득했다고 한다.

요셉의 가지는 가장 작았지만 유일하게 꽃이 피었다. 다른 전통에 따르면 흰색 비둘기가 나뭇가지 안에서 나와 날아갔다고 한다.

마리아의 다른 구혼자들은 메마른 가지를 들고 놀람과 실망을 표현하고 있다.

이스라엘의 열두 지파 중 한 사람씩, 열두 명의 구혼자들이 등장한다.

▲ 스테판 로흐너,
〈마리아의 결혼(요셉의 가지에서 꽃이 핌)〉,
1440년경. 개인소장

마리아의 결혼

결혼식에서 요셉은 기적적으로
초록색 싹이 튼 가지를 들고 있다.

'결혼'이란 단어를 사용했지만 외경에 따르면
교황의 예복을 입고 있는 사제에게 장엄한
축복을 받는 혼전 약속인 약혼에 더 가깝다.

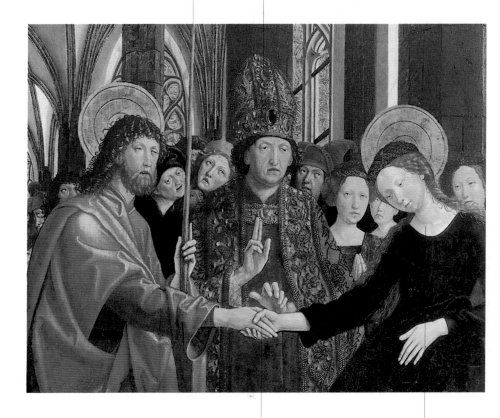

마리아와 요셉은 서약과 약혼의 표시로 서로의
오른손을 잡고 있다. 회화에서는 그들이 반지를
교환하는 결혼으로 표현하는 경우가 많다.

마리아는 수태고지에서처럼
부드럽고 순종적인 자세로
하느님의 뜻을 받아들인다.

▲ 미하엘 파허, 〈마리아의 결혼식〉,
잘츠부르크 교구 교회의 주제단화 패널,
1495-98년경. 빈, 오스트리아 미술관

다양한 외경의 자료에 꼼꼼하게 묘사된 요셉은 예수의 어린 시절에
특별한 역할을 한다. 또한 그리스도교 미술사에서 가장 흥미로운
인물 중의 하나이다.

요셉

Joseph

중세의 몇몇 예를 제외하고, 성 요셉은 시에나의 빈센트 페레르, 베르나
르도 같은 15세기 설교자의 노력으로 큰 공경을 받았다. 그리고 카르멜
회와 아빌라의 성녀 테레사 덕분에 공경받는 주요 성인이 되었다. 비오 4
세는 그를 모든 교회의 수호성인으로 선포하였고 비오 7세는 성 요셉의
종교적 축제일에 5월 1일 노동자의 세속적인 공휴일을 덧붙였다. 요셉은
원전마다 제각기 다른 여러 연령대로 표현되지만 일반적으로 나이든 모
습으로 표현되어, 미술에서는 아버지보다는 할아버지처럼 표현되는 경
우가 많다. 《야고보 원복음서》에 따르면 요셉은 이미 결혼하여 아이들도
있던 홀아비였다. 이는 정경에서 언급된 예수의 '형제들'이란 불가사의
한 존재를 설명한다. 그러나 4복음서를 주의 깊게 읽어보면 요셉의 매우
다른 모습이 나타난다. 즉 어려운 상황에서 가족을 보호하는 젊은 아버
지이자, 목수 일을 가르치기 위해 오랜 동안 아들을 곁에 둔 아버지로 등
장한다. 예수가 아버지의 작업장에서 보낸 시기는 예수가 목수였다는 은
유나 비유로 사용된다. 요셉에 대한 예수의 애정은 하느님을 '우리 아버
지'라고 부르라는 그의 가르침에서도 확인할 수 있다.

▶ 조반니 바티스타 카라치올로,
〈성 요셉과 어린 예수〉,
1622년경. 베네치아,
개인소장

요셉은 대중의 관심과 미술작품에서 모두 인기가 많았다.
예수의 나이 지긋한 속세의 아버지는 반종교개혁 시기부터
묵묵하게 열심히 일했던 것, 계속해서 자신을 낮추었다는
점 때문에 미덕의 모델이 되었다.

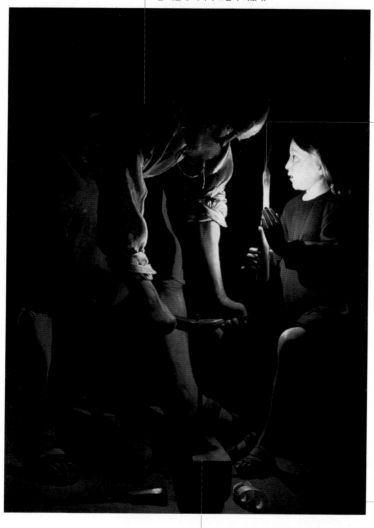

예수가 태어날 때
상징적인 빛이 요셉의 집
안에서 빛났다. 이
작품에서 초를 들고 있는
아이는 예수이거나
요셉의 꿈에서 나타난
천사일 것이다.

요셉은 일하는 모습으로
자주 표현되었기 때문에
노동자의 수호성인으로
여겨지기도 했다.

▲ 조르주 드 라 투르, 〈목수 성 요셉〉,
1640년경. 파리, 루브르 박물관

목수인 요셉은 거대한 송곳으로 나무 들보에
구멍을 내고 있다. 이는 예수가 처형당할 때
십자가에 생길 못 자국들을 암시한다.

천사들이 들고 있는
화관과 백합은 성 요셉의
신분과 그가 천국에
들어갈 것임을 강조한다.

마리아는 죽어가는
남편 곁에서
기도하며 무릎을
꿇고 있다.

외경에서 예수는 요셉의
죽음을 다음과 같이
묘사했다. "그는 내게
얼굴을 돌리고 자기
곁을 떠나지 말라고
손짓했다. 그리고 나는
그의 가슴에 내 손을
대었다. 그의 눈은
눈물로 희미해졌고 그는
불편한 자세로
신음했다".

요셉은 죽음을
두려워하고 고통을
느끼는 표정이 역력하다.
그의 진솔한 인간미
때문에 요셉은 임종을
지키는 수호성인이
되었다.

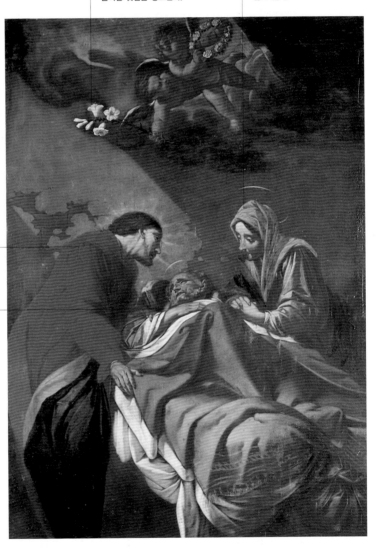

▲ 조반니 바티스타 루치니,
〈성 요셉의 죽음〉, 1674. 개인소장

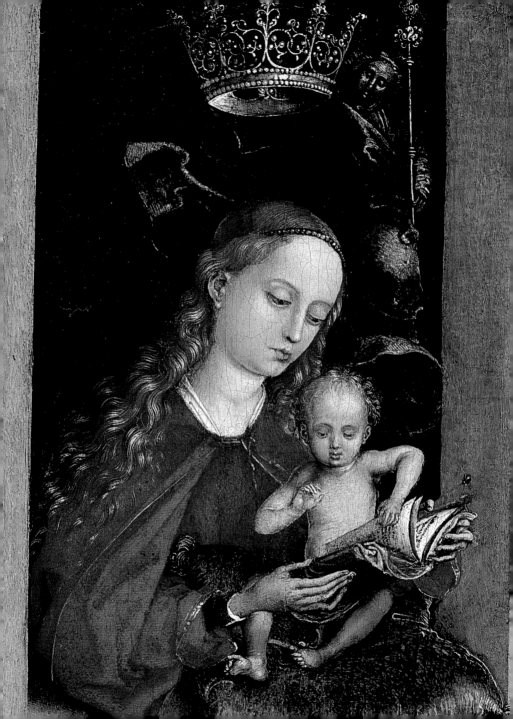

예수의 탄생과 유년기

수 태 고 지 ✤ 방 문 ✤ 임 신 한 마 리 아 ✤ 예 수 탄 생 ✤ 의 심 많 은 산 파
목 자 들 의 경 배 ✤ 동 방 박 사 의 여 행 ✤ 동 방 박 사 의 경 배 ✤ 할 례
예 수 를 성 전 에 봉 헌 함 ✤ 요 셉 의 꿈 ✤ 이 집 트 로 의 피 신 ✤ 영 아 학 살
성 모 자 와 함 께 있 는 성 안 나 ✤ 예 수 의 친 척 들 ✤ 성 가 족
예 수 의 유 년 기 ✤ 학 자 들 사 이 의 그 리 스 도

◀ 마르틴 숀가우어,
〈창가에 있는 성모자〉,
1485-90년경. 로스앤젤레스,
J. 폴 게티 박물관

▶ 레오나르도 다 빈치,
〈암굴의 성모〉(일부)
1483-86. 파리,
루브르 박물관

수태고지

The Annunciation

성부는 대천사 가브리엘을 보내 마리아에게 성령으로 인해 잉태할 것이라는 소식을 전했다. 마리아는 놀라고 당황했지만 곧 신의 뜻에 따른다.

● **장소**
나자렛

● **시기**
예수가 태어나기 9달 전,
3월 25일

● **등장인물**
마리아와 가브리엘 대천사,
성부, 성령을 상징하는
비둘기, 드물지만 갓 태어난
예수가 등장하기도 한다

● **원전**
루가 복음서 그리고 《야고보
원복음서》와 이를 인용한
《황금전설》

● **변형**
안토넬로 다 메시나의
경우처럼 마리아가
단독으로 등장하는 그림은
〈수태고지의 성모〉라고 칭함

● **이미지의 분포**
마리아의 생애와 수태고지
장면은 매우 널리
그려졌으며, 접을 수 있도록
경첩이 달린 세폭제단화에
그려져 인기를 얻었다.

▶ 니콜라 푸생, 〈수태고지〉,
1657. 런던, 국립미술관

수태고지 혹은 성모영보는 풍부한 세부 묘사와 현실적인 배경을 그리기에 매우 적합한 주제이다. 복음서의 이야기 중 가장 신비적이고 시적인 수태고지는 유일하게 루가 복음서에서만 서술되었으며 루가 복음서에서도 가장 신비스러운 주제이다. 그리스도교 역사에서 가장 중요한 순간인 이 장면은 예술가에 따라 다양하게 해석되었다. 마리아의 심리적인 반응, 신비로운 천사의 모습, 성부의 뜻, 배경의 장식, 다른 인물이 등장함으로서 나타나는 효과, 세부 묘사 등이 화가와 조각가의 감각에 따라 다양하게 탐구되었다. 수태고지를 그린 작품들은 수세기에 걸쳐 심오한 사상을 밝혀내는 기회를 제공했다. 《야고보 원복음서》에 근거를 둔 비잔틴 미술의 수태고지는 독특하게 마리아가 물동이를 가지고 물을 길러 가는 우물가에서 일어나는 것으로 그려졌다.

외경인 〈야고보 원복음서〉에 기록된 수태고지 이야기에 기반을 둔
비잔틴 미술 작품은 서유럽 그리스도교의 해석과 매우 다르다. 이에 따르면
천사는 마리아의 집 문 밖에 나타났다고 한다.

물주전자는 수태고지 순간에
예수를 담는 그릇으로서 준비가 된
마리아의 상징이 되었다.

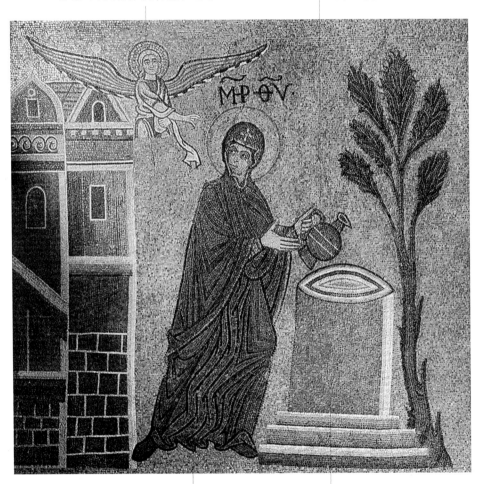

마리아는 우물에서 물을 긷고 있다. 천사의
인사말을 듣고 놀라서 주위를 둘러보는 마리아는
처음엔 그 목소리가 어디에서 왔는지 알지 못한다.

예수가 야곱의 우물에서 사마리아 여인에게 한 말에서 예시된
것처럼, 물은 강렬한 상징적 역할을 한다. 그리스도의 말씀이라는
생명의 물을 마신 사람은 영적으로 다시 목마르지 않게 된다.

▲ 〈수태고지〉, 12세기 모자이크. 베네치아, 산 마르코 바실리카

빛은 마리아를 비추기 전에 그림을
대각선으로 가로지르며, 성령은 비둘기 형태로
나타났다. 에덴동산을 통과하는 빛은 예수가
죄에서 인류를 구원한다는 것을 재확인한다.

천사가 취하고 있는 경건한 기도의 자세는 마리아의
자세와 동일하다. 둘 다 상대방의 신성함에 대해
절을 하고 있다. 화려한 무지개 색 날개는
구약성서에 있는 천사의 도상을 참조한 것이다.

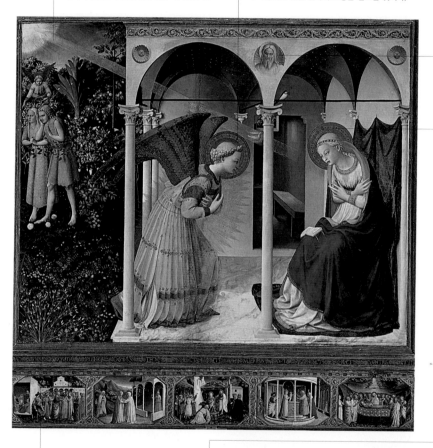

아담과 이브가 낙원에서 추방당하는
것은 예수가 인간의 모습으로
육화한다는 것의 전제로, 예수는
그들의 원죄를 대신하여 십자가
위에서 죽는다.

성부의 형상은 르네상스식
현관 중앙에 장식된 부조로
나타난다. 배경의 수수한
방은 마리아의 겸손함을
의미한다.

마리아는 무릎 위에 읽고 있던
작은 책을 놓고, 겸손한 자세를
취하며 "지금 말씀대로 저에게
이루어지기를 바랍니다. 저는
주님의 종입니다"라고 대답한다.

▲ 프라 안젤리코, 〈수태고지〉, 1430-32년경. 마드리드, 프라도 미술관

마리아는 나른한 봄날 오후를 깨뜨리는 천사의 등장에 깜짝
놀란다. 그녀는 벌떡 일어나 기둥을 꽉 잡은 채 손을 들어
방어의 자세를 취하고 있다.

소식을 전하는 천사는
상대적으로 작아 보이며
운동감 있게 날아온다.
순결과 흠 없는 사랑의
상징인 백합은 수태고지
장면에서 천사가 자주
들고 나타난다.

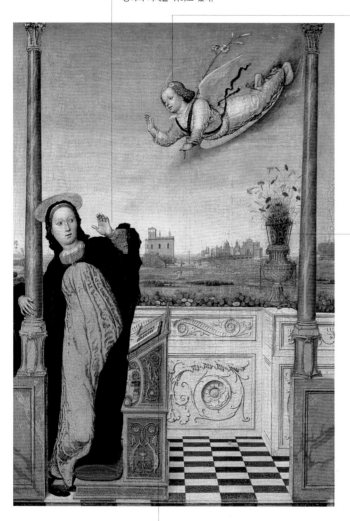

그리스도교 상징에서
붉은 카네이션은 수난을
의미한다. 씨의 모양이
예수가 십자가형에
처했을 때 사용된 못의
모양을 연상시키기
때문이다.

대부분의 수태고지 장면에서 천사는 매우
섬세하게 조각된 독서대에서 기도서를 읽고
있던 마리아를 깜짝 놀라게 한다.

▲ 카를로 디 조반니 브라체스코(추정), 〈수태고지〉,
1480년경. 파리, 루브르 박물관

수태고지

완벽하게 정돈된 마리아의 방은
성모의 미덕, 성부의 신성한 계획의
명백함을 암시한다.

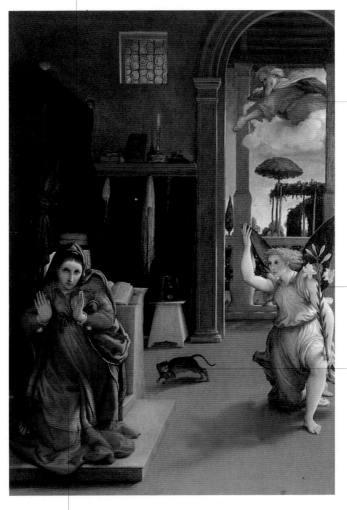

이 작품에서는 성부를 두
손을 모으고 천국으로부터
마리아에게 다이빙하는
것처럼 역동적으로 표현했다.

백합을 든 가브리엘은
마리아에게 단호한 자세로 말을
전한다. 가브리엘은 히브리
어로 '하느님은 나의 힘'이란
뜻이다. 그러나 가브리엘도
신이 인간의 모습으로 나타나는
신비 앞에 무릎을 꿇고 있다.

등을 구부리고 도망가는
모습이 사실적으로 묘사된
고양이는 악을 의미하며
신성한 힘의 계시 앞에
도망치고 있다. 중세와
르네상스 시대에 고양이는
마녀나 악마와 관련된
부정적인 의미를 가지고
있었다.

마리아는 천사의 등장과 그가 전한 말
때문에 마음이 동요되어 두려워하는
자세를 취하고 있다.

▲ 로렌초 로토, 〈수태고지〉, 1527. 레카나티, 피나코테카 코무날레

손에 백합을 든 대천사 가브리엘은
마리아 앞에 경건히 무릎을 꿇고
오른손으로 축복의 자세를 취하고
있다. 이 자세는 중부 이탈리아
르네상스 화가들이 선호하던 자세이다.

잘 정돈된 화단과 담장으로 둘러싸인 정원은 마리아의 상징
중 하나인 오르투스 콩쿨루수스hortus conclusus, 즉 닫힌
정원이다. 이는 마리아의 순결과 천국을 상징한다.

성령의 비둘기는 왼쪽 상단에 나타난 성부의
손짓으로 보내져 마리아에게 내려오고 있다.

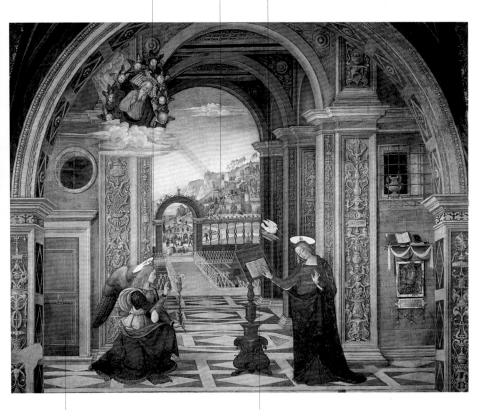

닫힌 문과 정원으로
이어지는 아치는 '천국의
문'으로 묘사되는
마리아를 의미한다.

다른 작품에서처럼 마리아는 독서를 멈춘다. 이 작품에서
책은 수도원 성가대 석에서 사용함직한 독서대에 놓였고 이
때문에 마리아는 서 있다. 성모는 신실한 순종의 표시로
자신의 머리를 깊이 숙인다.

▲ 핀투리키오, 〈수태고지〉, 1501. 스펠로,
산타 마리아 마조레, 발리오니 예배당

성령을 보내는 인물은
예수와 닮았다.
일반적으로 성부가
성령을 보내는데, 이
장면에서는 성부와
예수가 기본적으로
동일함을 강조한다.

대천사는 백합을
들고 방 바깥에서
마리아에게 무릎을
꿇고 있다. 그의
인사는 문지방을
넘어 마리아에게
도달한다. 성부의
말씀은 신과 인간
세계 사이를
왕래한다.

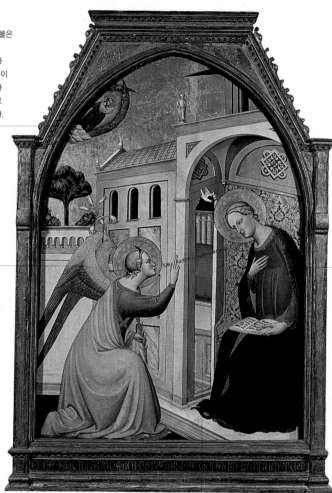

성모는 전통적인
순종의 자세로
가슴에 손을 대고
머리를 숙여
인사한다.

많은 수태고지 작품이 마리아의 방
안 내부를 묘사한다. 외경 복음서에
따르면 마리아는 어린 시절부터 방을
혼자 썼다고 한다.

▲ 성 베르디아나의 거장, 〈수태고지〉, 1410. 로스앤젤레스, J. 폴 게티 박물관

천사의 왼쪽 위에서 성령과 함께 빛이 들어온다.

수태고지가 거대한 교회 내부에서 일어나는 것은 마리아가 교회와 동일시된다는 의미이다. 작품의 세부에서 여러 상징들을 읽을 수 있는데, 예를 들어 배경에 있는 세 개의 동일한 창문은 성 삼위일체를 암시한다. 마리아는 가운데 창문의 위치와 동일한 자리에 있다.

수놓인 망토 안에 화려한 옷을 입은 가브리엘 대천사는 교회를 보호하는 문지기 역할을 한다. 이러한 특성은 북유럽의 작품에서 자주 나타난다.

바닥에는 골리앗의 목을 벤 다윗, 기둥을 무너뜨린 삼손 등 하느님의 능력이 드러나는 성서의 장면들이 있다.

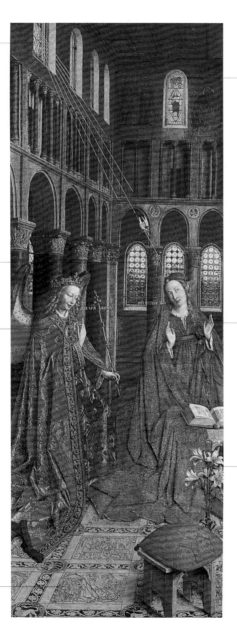

건물 뒤쪽 벽의 스테인드 글라스에는 성부가 묘사되어 있다.

마리아는 경건한 순명의 자세를 취하고 있다. 그녀는 "은총이 가득한 마리아여, 기뻐하소서Ave gratia plena"라는 천사의 인사에 "저는 주님의 종입니다Ecce ancilla Domini"라고 대답한다. 마리아가 천사에게 한 말은 오른쪽에서 왼쪽으로 읽어야 한다.

이 작품에서는 화병 안에 백합이 있다.

▲ 얀 반 에이크, 〈수태고지〉, 1425-30년경. 워싱턴, 국립미술관

방문
The Visitation

마리아가 엘리사벳을 방문하는 이야기는 따뜻하고 정감이 넘치며
수태고지, 마리아의 임신에 뒤이어 일어난다.

- **장소**
 나자렛 언덕에 있는 엘리사
 벳과 즈가리야의 집

- **시기**
 수태고지 얼마 후

- **등장인물**
 마리아, 엘리사벳. 그들의
 남편인 요셉과 즈가리야가
 등장하기도 한다.

- **원전**
 루가 복음서

- **변형**
 마리아와 엘리사벳의 만남

- **이미지의 분포**
 이 주제는 동서를 막론하고
 그리스도교 세계에서 14-16
 세기에 널리 퍼졌으며 특히
 독일의 후기 고딕과 이탈리
 아의 토스카나 지방 미술에
 서 흥미롭고 다양한 해석이
 등장했다.

▶ 야코포 폰토르모, 〈방문〉,
 1528-29년경. 카르미냐노,
 산 미켈레 교회

루가 복음서에는 수태고지와 방문이 상세히 묘사되어 있다. 방문이라는
주제는 아기를 가진 두 친척 여인이 평범하게 만나는 것처럼 보이는 순간
에 일어나는 기적을 다루었다. 수태고지 순간에 대천사 가브리엘은 마리
아에게 그녀의 어머니 안나처럼 나이가 너무 많아 아기를 갖기 어렵다고
하던 친척 엘리사벳 역시 아들을 가졌음을 알려주었다. 천사의 인도로 마
리아는 나자렛 근처의 언덕에 있는 즈가리야와 엘리사벳의 집에 도착했
다. 외경에 따르면 마리아와 엘리사벳은 사촌이라고 한다. 마리아의 어머
니 안나의 자매인 이스메리아가 엘리사벳의 어머니이다. 마리아의 사촌
은 자신의 임신을 여섯 달이 지난 그때까지 숨겨왔다. 마리아가 도착했을
때 엘리사벳은 뱃속의 아기가 뛰는 것을 느꼈고 "모든 여자들 가운데 가

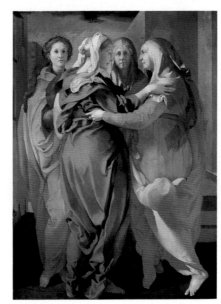

장 복되시며 태중의 아
드님 또한 복되십니
다"(루가 1:42)라고 외
쳤다. 마리아는 마니피
캇이라고 알려진 기도
로 응답하였다. 그녀는
세례자 요한이 태어날
때까지 석 달 동안 엘
리사벳과 함께 지냈다.

서로의 복부에 손을 대고 있는 사촌 간의 자세는 그들이 임신했음을 강조한다.

즈가리야와 엘리사벳의 고급스러운 집은 언덕 위에 있다. 위로 뻗은 오솔길은 루가 복음서의 서술을 충실히 반영한 것이다.

길게 늘어뜨린 머리는 마리아의 처녀성에 대한 상징이다. 이에 대조되는 엘리사벳의 베일 또한 두 임신의 차이를 강조한다. 즉 오직 마리아의 임신만이 하느님의 뜻대로 된 것이며 엘리사벳의 임신은 신비롭긴 하지만 여전히 인간 본성에 의한 일이다.

집의 문 앞에 한 남자가 서 있다. 그는 엘리사벳의 임신에 대한 천사의 말을 믿지 않았기 때문에 일시적으로 벙어리가 되었던 사제 즈가리야일 것이다.

엘리사벳은 마리아보다 나이가 많았다. 이미 임신할 수 없는 몸이라고 했었지만 세례자 요한을 잉태했다.

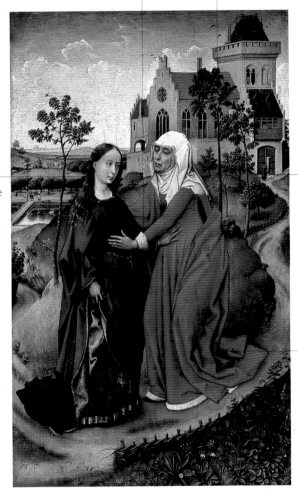

▲ 로히르 반 데르 베이덴, 〈방문〉, 1426-30년경. 라이프치히, 조형미술관

방문

이 작품에는 두 주인공 뒤에 특이하게도
안나의 두 번째, 세 번째 결혼에서 태어난
마리아의 이복자매들이 등장한다.

살로메의 마리아가 기도하는
자세로 두 손을 모으고 있다.

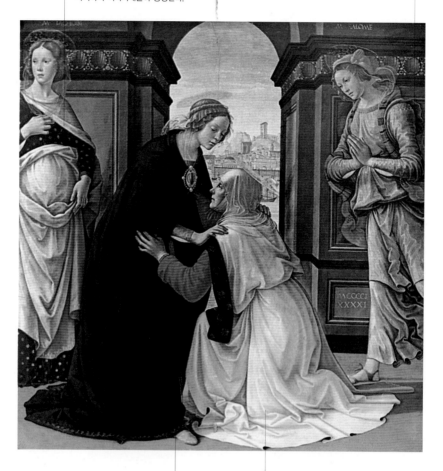

마리아는 염려하는 마음으로 엘리사벳을 일으켜
세우며 그녀의 행동에 응답한다. 이 장면은 성모
앞에서 무릎을 꿇으면 평안해지는 신앙인의
올바른 태도를 묘사했다.

엘리사벳은 마리아 앞에 무릎을 꿇고 있다.
토스카나 지역의 미술에서는 나이든 사촌이
이러한 헌신적인 자세를 취한 것으로 즐겨
그려졌다.

▲ 도메니코 기를란다요, 〈방문〉, 1491.
파리, 루브르 박물관

64 ✤

피에로 델라 프란체스카의 감동적인 대작은 작품에 담긴
교리적 의미 때문에 끊임없이 성서해석학의 대상이 되었으며
임신한 성모를 그린 작품 중 가장 유명한 작품이 되었다

임신한 마리아

The Madonna of childbirth

마리아는 엘리사벳을 방문했을 때 임신 중이었으나 루가 복음서에 따르
면 아기를 가진지 얼마 되지 않았을 때이므로 외관상 거의 드러나지 않
았을 것이다. 그러나 많은 예술가들이 마리아의 임신한 모습을 심지어
이미 임신 6개월이 된 엘리사벳 보다도 더 강조하여 표현했다. 미술 작품
'임신한 마리아'는 이야기 중의 일부를 그린 것이 아니라 개인적인 묵상
을 위한 것이다. 마리아는 앞으로 태어날 아들의 역할과 어머니로서의
마리아의 역할을 반영한다. 이는 매우 특별한 주제이고 임신 중인 이들
의 개인적인 기도 대상으로 인기를 끌었다. 마리아가 출산 중에 고통을
경험했는지 아닌지에 대해서는 약간의 논란이 있다. 성서는 마리아가 모
든 산모들이 겪는 고통을 겪은 것처럼 전한다(요한 묵시록 12:2). 그러나
《황금전설》과 같은
중세의 전승에는 예
수 탄생이 인간의
조건을 초월하여 고
통이 전혀 없었고
심지어 기쁨이 넘쳤
다고 언급했다.

◀ 임신한 성모를 그린 거장,
〈임신한 성모와 두 봉헌자〉,
14세기 후반. 베네치아,
아카데미아 미술관

* 장소
나자렛

* 시기
예수가 태어나기 수개월 전

* 등장인물
성모 마리아

* 원전
이 독립적인 주제는 정경이
나 외경 그 어디에도 근거를
두지 않음

* 이미지의 분포
국지적으로 나타나던 특이
하고 흔치 않은 이 주제는
16세기 이후에는 나타나지
않는다.

천사들은 완벽한 대칭을 이루고 있으며
의식적이고 신비로운 분위기를 만든다.

귀한 천으로 만들어진 장막은 계약의
궤를 감싸고 보호하는 장막과 유사하다.

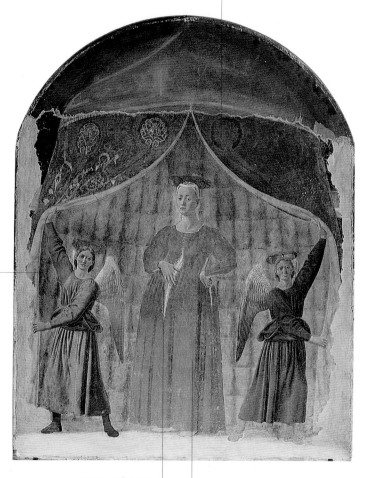

마리아는 오른 손으로
드레스를 열어 불러
있는 배를 강조한다.

마리아가 완벽한 대칭의 축이 되면서 부피감 있는 형태로
표현된 것은 신을 담는 그릇인 마리아의 역할을 암시한다.
이와 동시에 피에로 델라 프란체스카는 왼손으로 허리를
받치고 있는 것, 등이 약간 휜 것 등 임신한 여성의
전형적인 자세를 표현해 사실적 요소도 포함시켰다.

▲ 피에로 델라 프란체스카,
〈임신한 성모〉, 1476–83년경.
몬테르키, 아레초, 시립미술관

첨두 부분에는 그리스도의
축복이 묘사되었다.

마리아의 자세와 눈빛 모두
아래로 향하고 있다. 이
작품은 소형 제단
형식으로, 그녀가 인간과
하느님 사이의 중개자
역할을 담당하고 있음을
강조한 것이다.

펼친 책에서 마니피캇의
앞부분이 분명하게 보인다.
마리아는 엘리사벳을
방문했을 때 사촌의 인사에
대한 대답으로 마니피캇을
노래했다.

▲ 베르나르도 다디,
〈성모, 성 토마스 아퀴나스와 성 바울로〉(일부),
1330년경. 로스앤젤레스, J. 폴 게티 박물관

예수 탄생
The Nativity

전례력에서 가장 기대되면서도 시적인 축제는 베들레헴의 예수 탄생이다. 수세기에 걸쳐 이 장면은 상세한 배경, 동물과 여러 사람들, 빛, 소리 등으로 꾸며졌다.

● **장소**
베들레헴

● **시기**
12월 25일

● **등장인물**
마리아와 갓 태어난 아기, 언제나 멀리 떨어져 있는 요셉, 주로 연주가로 등장하는 천사들

● **원전**
루가 복음서, 《위僞마태오 복음서》와 《야고보 원복음서》, 이들을 인용한 《황금전설》

● **변형**
거룩한 밤

● **이미지의 분포**
십자가 처형과 함께 시공을 초월해 그리스도교 도상 중 가장 중요한 위치를 차지한다.

▶ 한스 발둥 그린, 〈예수 탄생〉,
1520. 뮌헨, 알테
피나코테크

예수 탄생 장면은 어두운 밤, 희망으로 가득 찬 고요함이 마리아의 해산과 어린 그리스도의 첫울음으로 깨지는 순간이다. 천사들이 합창하고 목동들이 경배하며 마지막으로 동방박사들이 찾아온다.

루가 복음서는 이 이야기를 간결하게 묘사한다. 아우구스투스의 법령에 따라 요셉과 마리아는 로마제국의 호구조사에 응하기 위해 나자렛에서 베들레헴으로 떠났다. 그들이 베들레헴에 도착했을 때 마리아는 진통을 느꼈으나 묵을 곳을 마련하지 못했다. 그래서 임산부는 최선의 임시 거처를 마련했다. 루가는 이곳을 묘사하지 않으나 아기가 구유에 놓였음을 명백히 밝힘으로써 그 곳이 마구간임을 암시했다. 한편 외경인 《위僞마태오 복음서》는 아주 자세히 동굴을 묘사하며 나중에 예수 탄생에서 인기 있는 요소가 된 나귀와 황소를 첨가하였다.

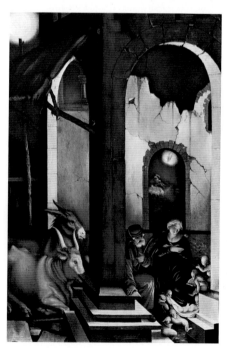

아우구스투스의 명령으로 로마제국에 살고 있는 모든 베들레헴 출신자들의 호구조사가 시행되었고 이를 위한 작은 사무실이 마을 옆 선술집에 차려져 있다.

이 작품은 드물게 호적을 등록하기 위해 마리아와 요셉이 12월 말경 베들레헴에 도착하는 장면을 그렸다. 그들은 갈릴래아 지방 나자렛에 살았지만 요셉은 유다 지방 출신이었으므로 그곳에 호적을 등록했다. 분명 중동의 12월 풍경은 이 그림과 완전히 다르겠지만 브뤼헬은 전형적인 북유럽 특성과 기후로 묘사하였다.

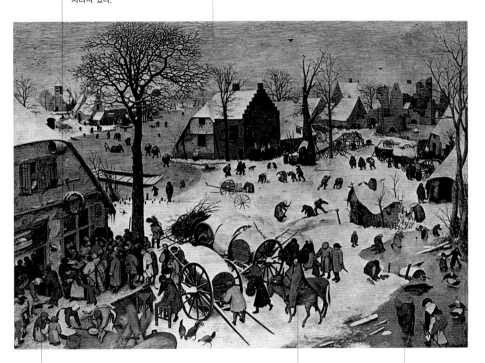

한겨울에 돼지를 잡는 것은 농부들의 일상에 중요하다. 이러한 사실적 풍경은 돼지를 부정한 동물이라고 여겼던 유대인들에 대한 반감을 암시하는 듯하다.

마리아는 요셉이 이끄는 당나귀를 타고 호구조사 사무실에 다다르고 있다.

다른 사람들이 등록을 위해 얼어붙은 못을 건너는 한편 마을 안에서는 일상생활이 계속된다. 요셉과 마리아가 도착한 것은 아무도 주목하지 않았다.

▲ 피테르 브뤼헬, 〈베들레헴의 호구조사〉, 1566. 브뤼셀, 왕립미술관

예수 탄생

어린 목동이 성탄절에 연주되는 전형적인
악기인 관악기를 부는 동안 가장 나이 든
목동은 천사에게 귀 기울이고 있다. 양은
예수의 탄생이 이루어진 장소인 동굴의
가장자리에 배치되었다.

부조의 윗부분은 목동들에게 예수의
탄생했음을 알려주는 천사가 대부분
차지했지만 양각으로 새겨진 제목은
'주의 탄생'이다. 두 천사와 두 목동은
대칭으로 배치되어 있다.

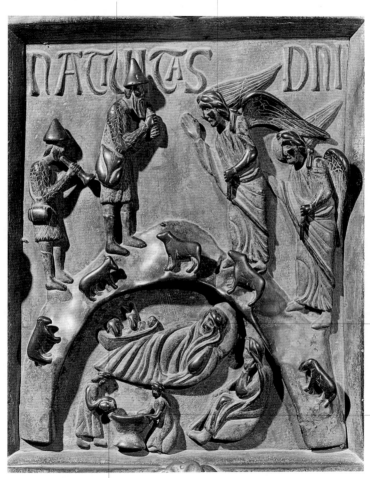

마리아는 출산의
노력과 고통으로
지쳐서 누워 있는
모습으로
나타난다. 요셉
역시 지쳐 있다.

두 산파들이
아이를 위해 목욕
준비를 한다.

▲ 피사의 보난누스,
⟨그리스도의 탄생: 천사가 목동들에게
탄생을 알림⟩, 1190년경. 피사,
두오모, 산 라니에리 문

나귀와 황소는 그들의
숨결로 구유 안의 아이를
따뜻하게 만든다

황소와 나귀의 주둥이는 어둠 속에서도 잘 보인다. 이 두 동물은 구유 장식의 전통이 되며, 이사야와 하바꾹 예언서의 두 구절을 참조한 외경을 따른 것이다.

천사가 목동들에게 예수의 탄생을 알리는 장면이 배경에 나타난다. 루가 복음서를 정확히 따라서 네덜란드 화가는 밤의 어두움에서 환한 빛을 내는 천사를 한 명만 그렸다.

반종교개혁 이전 예수 탄생의 묘사에서 요셉의 역할은 매우 부차적이었다.

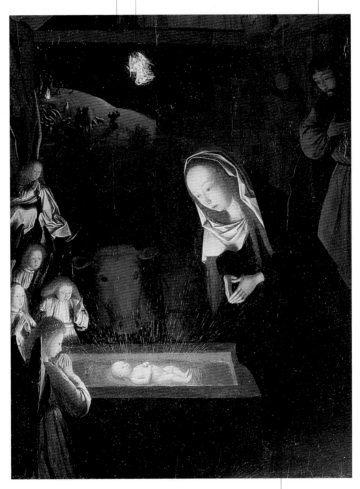

모든 인간 중 으뜸인 마리아는 어린 예수로부터 나오는 빛을 받아 빛난다. 서유럽 미술에서 나타나는 마리아의 기도하는 자세는 중세 시대에 전형적으로 나타나는 신심의 표현이다.

▲ 헤르트헨 토트 신트 얀스, 〈성탄의 밤〉, 1480-85. 런던, 국립박물관

예수 탄생

예수 탄생이 외양간 혹은 동굴
안에서 일어났다는 두 전통이
합쳐져서 바위 배경에 지붕이
있는 곳에서 예수 탄생이
일어나는 것으로 묘사되었다.

동굴 위를 비추는 거대한 별은
《위僞마태오 복음서》에 따른 것이다.
정경에 나타나지 않은 내용이 예수
탄생의 표현에 영향을 미친 예이다.

루가 복음서에 따르면 목동에게
예수의 탄생을 알리는 천사는 한
명이며 이 작품에서는 문지기의
지팡이를 들고 있다. 나머지
천사들은 영광의 노래를 불렀다.

황소와 나귀가 아기
예수를 따뜻하게
덮혀주고 성모는 아기
예수를 경배한다.
예수는 작고 고전적인
석관에 누워 있는데 이
석관을 통해 그의
탄생과 앞으로 다가올
수난, 그리고
그리스도교와 고대의
문화 사이의 연관성을
알 수 있다.

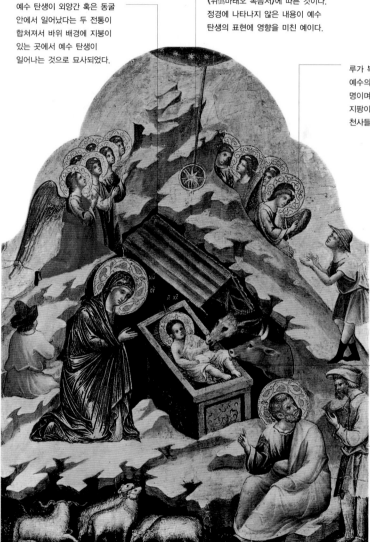

요셉은 목동들에게
아기 예수를 보여준다.
양아버지이자 예수의
신성을 해석하는
역할을 시작한 것이다.

▲ 파올로 베네치아노, 〈그리스도의 탄생〉,
1355년경. 벨그라드, 국립미술관

요셉은 마구간 문을 열어
목동들에게 예수가 있는
곳을 알려준다.

황소와 작은 나귀는
빛나는 후광이 흘러나오는
아이를 바라보고 있다.

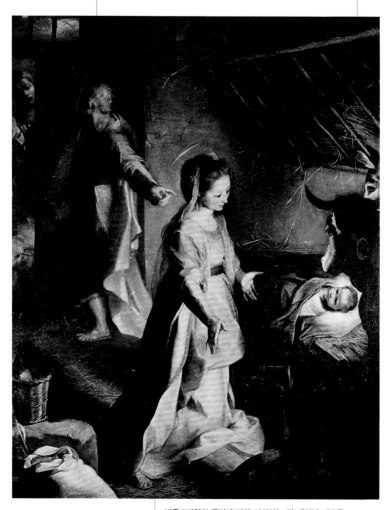

반종교개혁의 규범에 따라 마리아는 갓 태어난 예수를
경배하는 모습으로 나타나는데 화가 바로치의 감각은 이
작품에 섬세하고 자애로운 느낌을 부여했다.

▲ 페데리코 바로치, 〈예수 탄생〉, 1590년경. 마드리드, 프라도 미술관

예수 탄생

긴 그리스어 명문에는 1500년에 이 작품을 그렸다고 적혀 있는데, 그
때는 사보나롤라와 그의 묵시록적 신학이론에 의해 정치적, 종교적인
격동이 일어난 지 얼마 지나지 않았을 때였다.

왕권과 평화의 상징인 왕관과
올리브 가지를 든 천사들은
지상과 황금 돔으로 상징화된
천상의 공간 사이에서
조화로운 원을 이루고 있다.

보티첼리는 차양이 있는
동굴을 표현하여 동굴과
마구간이 혼합된 도상을
그렸다.

천사는 동방박사와
목동들에게 어린 예수가
있는 곳을 가리킨다. 평화의
올리브 나무가 도처에
나타난다.

지붕 위의 세 천사처럼,
아래의 세 천사는 세 가지
신학적 덕을 상징하는 색을
입고 있다. 흰색은 믿음을,
초록색은 희망을, 붉은색은
자비를 상징한다.

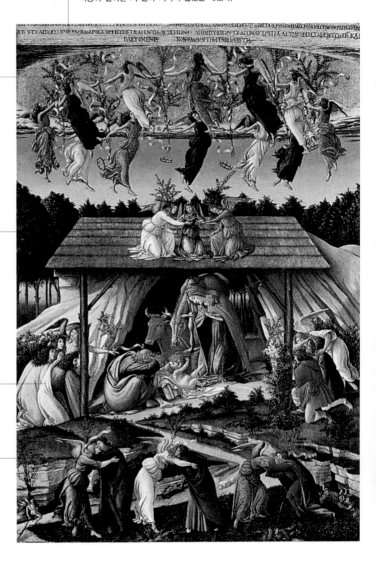

▲ 산드로 보티첼리, 〈신비한 예수 탄생〉, 1500. 런던, 국립미술관

외경에 의하면 이는 마리아의 처녀성을 시험하는 이야기이다. 마리아가
처녀의 몸으로 임신했다는 특별한 신체적 특징 때문에 일어난 이러한
시험은 예술가들과 후원자들의 호기심을 불러 일으켰다.

의심 많은 산파

The Incredulous Midwife

《야고보 원복음서》에 나타난 예수 탄생에 대한 내용 중에는 명백한 기록
이 전함에도 불구하고, 거의 알려지지 않은 두 번째 일화가 있다.

요셉은 마리아의 분만을 돕기 위해 산파를 찾아갔다. 마리아가 아기
를 낳은 후에 도착한 산파는 마리아가 처녀라는 것을 알아차렸고 이스라
엘의 구세주가 기적적으로 탄생한 것에 경의를 표하며 노래를 불렀다.
그리고 친구 살로메를 부르기 위해 달려갔는데 살로메는 처녀가 아이를
가질 수 있다는 것을 믿지 않았다. 예수가 탄생한 동굴에서 살로메가 "성
부의 이름으로, 나의 손가락으로 확인하지 않고는 믿지 않을 것이다"라
고 말한 것은 사도 토마의 말을 예고한 것이다. 그러던 그녀가 마리아에
게 손을 뻗자 곧 손이 움츠러들고 마비되었다. 살로메는 용서를 간청했
고 곧이어 천사가 나타나 그녀에게 아기 예수를 팔에 안으라고 일러주었
다. 의심 많았던 살로메가 참회하며 천사가 알려준 대로 아기 예수를 팔
에 안자 손이 치
유되었다.

● **장소**
베들레헴

● **시기**
예수가 태어난 순간

● **등장인물**
마리아, 어린 예수, 두 산파.
요셉이 가끔 등장하기도
한다.

● **원전**
《야고보 원복음서》와 이를
인용한 《황금전설》

● **이미지의 분포**
이 일화는 아주 드물게
나타나고 정확한 식별이
어려우며 예수 탄생 도상의
변형이라고 할 수 있다.

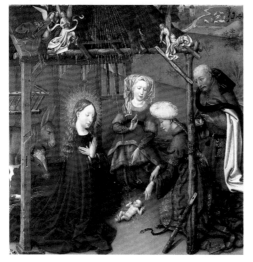

◀ 자크 다렛, 〈예수 탄생〉,
1433-35. 마드리드,
티센-보르네미사 미술관

천사는 살로메에게 어떻게 해야 팔이 나을지 알려준다. 천사는 "아기에게 손을 대고 아기를 안아라. 그러면 너는 평화와 기쁨을 지니게 될 것이다"라고 말했다.

살로메라는 의심 많은 산파가 마리아의 처녀성을 확인하려고 손을 뻗자 손이 마비되었다. 두루마리에는 "나는 만져본 후에 믿을 것이다"고 적혀 있다.

전형적인 15세기 플랑드르 지방의 회화에서 떠오르는 태양은 《야고보 원복음서》의 복잡한 빛의 상징을 실제 모습으로 완벽하게 옮겼다.

목자, 찬송하는 천사들이 등장한 것에서 미루어 보아 이 작품에는 각각 다른 시각에 일어난 예수 탄생, 목자들의 경배, 의심 많은 산파의 일화가 함께 나와 있다.

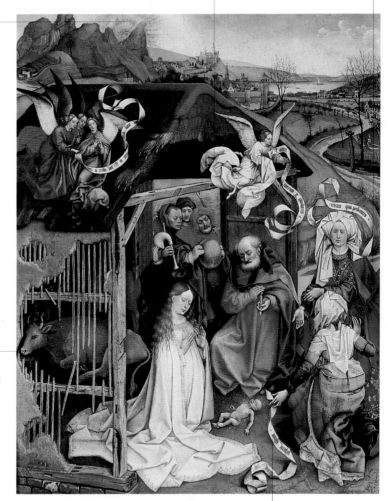

첫 번째 산파는 놀라서 외쳤다. 산파가 외친 "처녀가 아들을 낳았다"라는 문구가 두루마리에 적혀 있다

▲ 로베르 캉팽, 〈예수 탄생〉, 1425년경. 디종, 미술관

목자들은 친밀감을 주는 인물군일 뿐 아니라 깊은 상징적 의미를 지녔다. 루가 복음서가 전하는 이 장면은 세부적 묘사와 경건하고 열정에 찬 언어로 가득 차 있다.

목자들의 경배

The Adoration of the Shepherds

이 일화의 맨 처음에, 루가는 이 사건이 밤에 일어날 것이란 것을 강조했다. 그리스도의 일생 중 예수 탄생, 목자들의 경배, 그리스도의 체포는 밤에 일어난 사건이라는 공통점이 있다. 그러나 16세기 후반까지 목자들의 경배는 낮에 일어나는 일로 묘사되었다. 예상치 못한 빛이 목자들을 놀라게 하면서 천사의 도착을 알렸다. 루가는 거듭해서 천사 한 명이 찾아왔다고 언급했고 "수많은 하늘의 군대"는 그 이후에 등장했다(루가 2:13). 천사는 "기쁜 소식"(루가 2:10)을 양치기들에게 알렸다. 그러고 나서 천사들이 "하늘 높은 곳에는 하느님께 영광"이라고 찬양한다. 그들은 목자들과 동행하지 않았으나 그들이 찾아야 할 표적인 구유에 누워 있는 아기를 알려주었다. 목자들은 베들레헴으로 출발했고 결국 마리아와 요셉, 구유의 아기 예수를 찾았다. 천사의 말을 확인한 그들은 기쁜 소식을 널리 알렸으며 이러한 의미에서 목자들을 최초의 복음 선포자라고 할 수 있다. 그리고 그들은 "하느님의 영광을 찬양하며"(루가 2:20) 자신의 무리로 돌아갔다.

● **장소**
베들레헴

● **시기**
예수 탄생의 밤

● **등장인물**
마리아와 갓 태어난 예수, 여러 목자들과 그들에게 큰 기쁨을 알려준 천사, 합창을 하거나 악기를 연주하는 천사들

● **원전**
루가 복음서

● **변형**
목자들의 경배와 예수 탄생은 대부분 함께 묘사되지만, 분리되어 나타날 때도 있다.

● **이미지의 분포**
예수 탄생과 함께 나타나면서 모든 시대와 지역에 매우 광범위하게 나타났다.

◀ 후고 반 데르 후스, 〈목자들의 경배〉(일부), 포르티나리 세폭제단화, 1479. 피렌체, 우피치 미술관

목자들의 경배

루가 복음서에서 천사는 밤중에
양떼를 지키던 목자들을 깨운다.

축복의 자세를 취한
천사는 "겁에 질려
떠는"(루가 2:9) 목자들을
진정시킨다. 천사가 한
"나는 너희에게 기쁜
소식을 전하러 왔다"라는
말은 작품에서 천사의
미소로 표현되었으며 이
문구는 오늘날 교황
선출의 표식으로
사용되기도 한다.

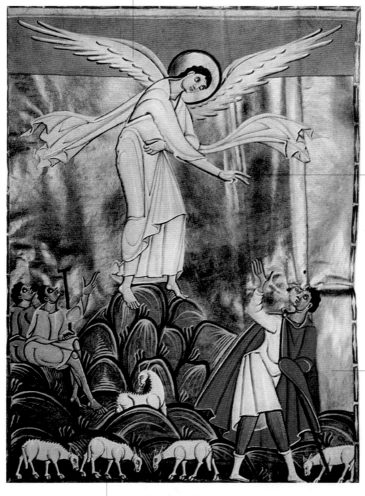

중세의 필사화가는 색의
사용을 통해 "주님의
영광의 빛이 그들에게
두루 비치면서"(루가
2:9)라는 복음서의 내용을
회화적으로 옮기려 했다.

복음서의 비유에서는 목자, 양,
어린 양이 자주 나타난다.

▲ 라이헤나우 필사실, 〈목자들에게 예수 탄생을 알림〉,
헨리 2세의 채색 복음서, 1007–12. 뮌헨, 바이에른 국립도서관

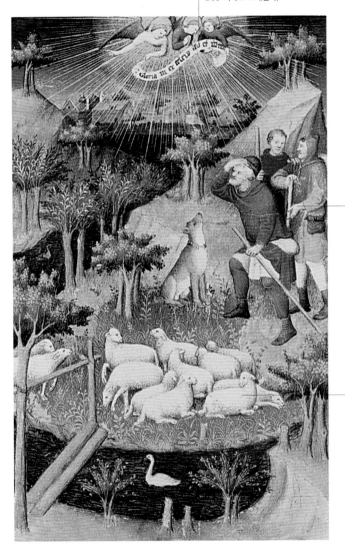

천사들의 무리는 "하늘 높은 곳에는 하느님께 영광Gloria in excelsis Deo"이라고 노래한다.

목자들의 태도를 보면 예수 탄생에 대한 예고가 이미 일어났음을 알 수 있다. 루가는 목자들이 그들 스스로 의논해서 베들레헴 쪽으로 가기로 결정했다고 썼다. 그러므로 이 세밀화의 정확한 제목은 '목자들에게 예수 탄생을 알림'이 아니라 '목자들이 베들레헴으로 길을 떠남'이라고 하는 것이 옳을 것이다.

초원 위의 흠 없는 순백의 양들은 하느님이 푸른 풀밭으로 양떼를 쉬도록 이끄신다고 찬양하는 시편 23편을 상기시킨다.

▲ 부시코의 거장, 〈목자들에게 예수 탄생을 알림〉, 부시코의 성무일도서 삽화, 1410–15년경. 파리, 자크마르-앙드레 박물관

목자들의 경배

엘 그레코는 천사를 크게 그림으로써 "수많은 하늘의 군대"(루가 2:13)를 암시하려 했다. 두루마리에는 "하늘 높은 곳에 하느님의 영광, 땅에서는 그가 사랑하는 사람들에게 평화"라고 적혀 있다.

이 작품에서도 요셉은 목자들을 맞이하고 어린 예수가 있는 쪽을 가리킨다.

준비와 겸손함의 상징인 나귀는 이집트로의 피신, 예루살렘 입성 등에서 성스러운 도상으로 자주 나타난다.

무너져가는 건물은 마리아가 출산한 공간이 위험함을 상기시킨다. 로마의 중심에 있는 이교도 신전이 예수가 태어나는 순간에 무너져버렸다는 중세 전설을 참고했을 것이다.

목자들이 선물로 가져 온 다리를 묶은 양은 이 그림에서 핵심적인 요소이다. 이는 희생양이 된 그리스도를 상징하며 반종교개혁 이후의 전형적인 표현이다.

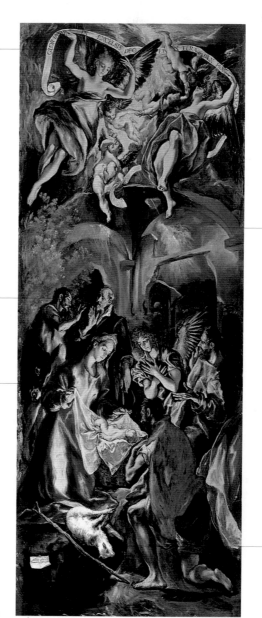

▲ 엘 그레코, 〈목자들의 경배〉,
1596-1600. 부쿠레슈티,
루마니아 국립박물관

들로 통하는 부드럽고
잘 닦인 길은
그리스도인들이 지나는
지상의 길을 의미한다.

이 장면에서 묘사된 시기는 대다수의
목자들의 경배와 달리 밤이 아니다. 예수가
태어나고 그가 "모든 것을 새롭게
만듦"(요한 묵시록 21:5)으로 신의 영광이
온 세상에 퍼지는 것을 화가 조르조네는
시골 들판에 풍부하고 고요하게 퍼지는
햇빛으로 암시했다.

동굴 입구에 있는 작은 천사의
머리들은 이 작품을 사로잡고 있는
목가적인 시골 풍경 분위기에 영향을
주지 않고도 천상의 성가대를
암시한다.

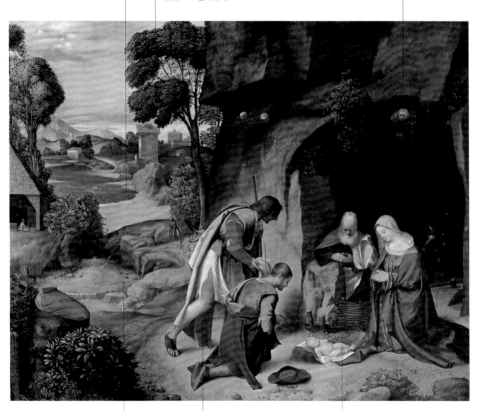

맑은 냇물은 성서에 자주
사용되는 상징적인 물을 나타내는
것이다. 물은 사마리아 여인과
예수의 만남에서도 언급되었는데,
예수는 자신을 "샘물처럼
솟아나는 물"(요한 4:14)에
비유했다.

순례자 복장을 하고 행동하는
목자 두 명은 양떼도, 피리도
없다. 그들은 수줍어하며
조용히 경의를 표한다.

성모와 요셉은 무릎을 꿇고
기도한다. 네 어른들의 시선은
모두 어린 예수를 향해 있으나
그림의 구성에서 예수는
중심에서 벗어나 있다.

▲ 조르조네, 〈목자들의 경배〉,
1504년경. 워싱턴, 국립미술관

목자들의 경배

허리에 돈주머니를 차고 서 있는 요셉은 떠날 차비를 한다. 앉아 있는 황소와 달리 나귀는 일어나 떠날 준비를 하고 있다.

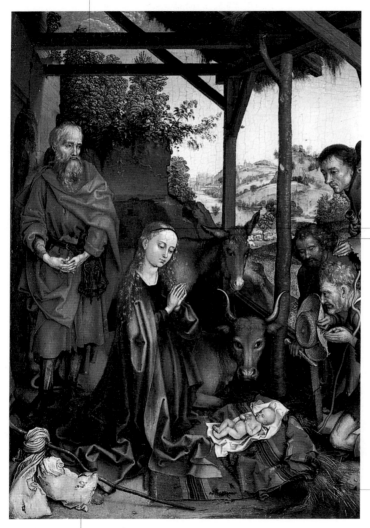

길게 늘어뜨린 머리를 한 성모는 무릎을 꿇고 기도한다. 요셉과 어린 예수 사이를 잇는 대각선상에 위치한 마리아는 성가족의 일치를 확고히 표현한다.

동방박사 세 사람처럼 목자도 세 명이 있다. 그들은 동방박사보다는 소박하지만 자세와 나이가 동방박사와 비슷하게 표현되었다.

중세 전설에 의하면 성 헬레나는 구유의 건초더미를 성유물로 로마에 가져왔다.

전경의 꾸러미와 막대기는 성가족이 즉시 이집트로 피신해야 한다는 것을 나타낸다.

▲ 마르틴 숀가우어, 〈목자들의 경배〉, 1472. 베를린, 회화관

반종교개혁 이후
요셉의 모습은
달라진다. 섬세한
후광과 고귀한 용모는
목자들의 소박함과
대조를 이룬다.

카푸친 수도회의 탁발 수도사였던 제노바
출신 화가 스트로치는 자애로워 보이는
주변 사람들로부터 성모를 떨어뜨려 그리는
경향이 있다. 루가 복음서에 따르면
목자들이 경배하는 동안 "마리아는 이 모든
일을 마음 속 깊이 새겨 오래
간직하였다"(루가 2:19)고 한다.

동방박사들처럼 목자들도
베들레헴의 아기 예수에게
선물을 가져왔다.

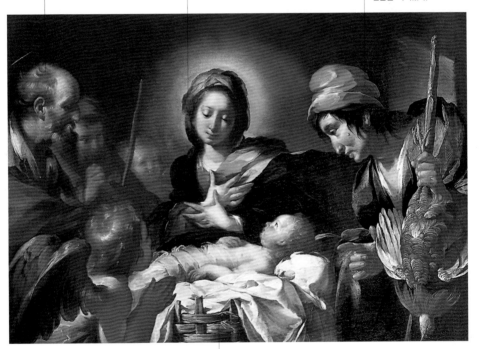

어린 예수는 구유가 아니라 아마포를
채운 바구니 안에 있다. 특이하게 이
작품에서 예수는 매우 애처로운 표정으로
마리아를 응시한다.

▲ 베르나르도 스트로치, 〈목자들의 경배〉,
1616-18. 볼티모어, 월터 미술관

동방박사의 여행

The Journey of the Magi

중세의 외경 문학에 풍부한 영감을 준 마태오 복음서는 동방박사의 이야기와 더불어 영아학살, 이집트로의 피신이라는 이야기를 전한다.

동방에 기원을 둔 외경 복음서들은 마태오 복음서에 등장하는 매혹적이기는 하지만 자세히 묘사되어 있지 않은 동방박사들에 대해 구체적으로 다루었다. 마태오 복음서는 어떻게 "동방에서 박사들이"(마태오 2:1) 예루살렘에 나타났는지 기술했다. 그들은 별을 본 후 갓 태어난 유대인의 왕에 대해서 물었다. 실제 왕인 헤로데는 대사제들과 율법학자들을 급히 불렀고, 그들은 헤로데에게 그리스도가 베들레헴에서 태어날 것이라는 예언을 하였다. 그러자 헤로데는 동방박사를 불러 "그 아기를 찾기"(마태오 2:8)를 바란다고 하며 그들을 베들레헴으로 보냈다. 동방박사들은 다시 나타난 별을 따라가서 그 아기의 "집"에 당도했다(마태오는 동굴이나 마구간은 언급하지 않았다). 그들은 깊이 경배하고 황금, 유향, 몰약을 선물로 바쳤다. 그들은 헤로데를 피하라는 꿈을 꾼 후 집으로 향하는 다른 행로를 선택하여 돌아갔다.

마태오는 동방박사가 몇 명이었는지, 그들이 수행원과 함께 여행하고 있는 왕이었는지, 그들의 인종과 나이가 모두 달랐는지에 대해서 전혀 언급하지 않았다. 그러나 동방박사의 수, 인종, 나이 등은 전통과 도상학에서 계속 굳어져갔다.

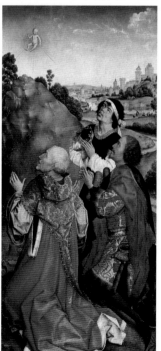

◀ 로히르 반 데르 베이덴,
〈아기 예수의 환영을 보는 동방박사〉,
1445-48년경. 베를린, 회화관

동방박사들은 각자 다른 계곡에서 나와 만나기로 한 장소로
모이고 있다. 동방박사들에 대한 상세한 내용이 실려 있는
《아르메니아 외경》에 따르면, 그들은 천사에게 빛나는 별의
안내를 받으며 페르시아에서 여행을 왔다.

동방박사들의 수행원 중에는 언덕
꼭대기의 정찰병, 기마병, 나팔수가
포함되어 있다.

세 동방박사는 다른 나이와 왕실
휘장으로 분명히 구별된다.

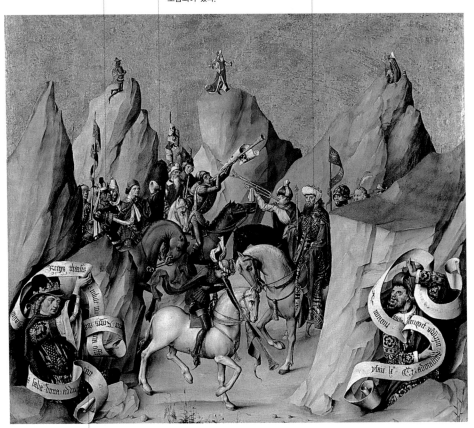

작품 하단에는 구세주 탄생에 대한 예언이
적힌 두루마리를 든 다윗과 이사야가 있다.

▲ 성 바르톨로메오 제단화의 거장,
〈다윗 왕과 이사야가 있는 동방박사들의 만남〉,
1480년 전. 로스앤젤레스, J. 폴 게티 박물관

동방박사의 여행

동방박사들은 어두운 동굴에 주의를 기울이고 있다. 그들은 희미해져서 대낮에는 분간하기 힘든 별이 깊은 동굴 안에서 반짝이길 기다리고 있다.

두 번째 동방박사는 얼굴색과 옷차림에서 중동의 특성이 보인다. 조르조네의 동방박사들은 서로 다른 연령대이고 노아의 세 아들에서부터 시작되었다고 하는 다른 인종으로 표현되어 있다.

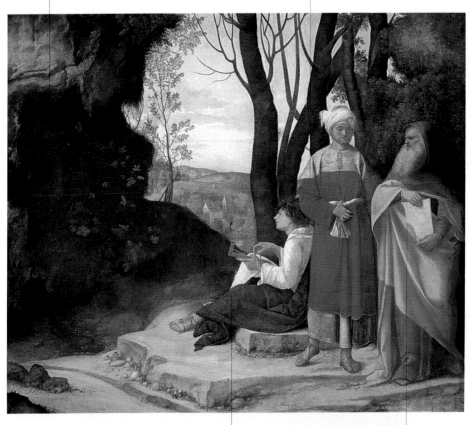

가장 젊은 동방박사는 과학 기구를 이용해 주의 깊게 관찰 중이다. 이 작품의 원래 제목은 세 철학자였다. 그러나 최근 이들이 여행하던 동방박사들이라는 견해가 받아들여지게 되었다.

가장 나이 많은 동방박사는 뚜렷이 식별되는 천문학 책을 갖고 있다. 아르메니아 원전에 따르면 동방박사들은 페르시아, 인디아, 아라비아의 왕이자 조로아스터교인들이며 천문학자였다고 한다. 그들의 이름은 후에 멜키오르라고 부르게 된 멜콘, 발타사르, 가스파르이다.

▲ 조르조네, 〈세 철학자〉, 1505년경. 빈, 미술사박물관

이 인물은 헤로데가 의논한 현자 중 한 사람이다. 사제들과 현자들은 예언서에 기초해 베들레헴에서의 탄생을 알려주었다.

이 중세 필사본 삽화에는 마태오 복음서에 따라 헤로데가 불안하고 당황한 모습으로 나타났다.

예루살렘을 통과하면서 동방박사들은 당시 유대인의 왕이었던 헤로데에게 가서 갓 태어난 '유대인의 왕'을 어디에서 찾을 수 있는지 물어보았다.

헤로데의 왕좌는 사자 머리로 장식된 접을 수 있는 의자이다. 왕 곁에 맹수의 작은 머리를 그린 것은 이 장면에 악하고 위험한 요소를 삽입한 것이다.

동방박사들은 어린 예수에게 경배하면서(가장 나이 든 사람이 항상 제일 앞에 나타난다), 마리아의 머리 바로 위에 떠 있는 별을 확인한다.

▲ 〈헤로데 앞에 있는 동방박사, 동방박사의 경배〉, 덴마크 잉게부르그 시편의 채색 필사, 1200년경. 샹티이, 콩데 박물관

동방박사의 여행

이 부조는 동방박사의 무덤으로 추정되지만 오늘날에는 완전히
비어 있는 무덤 옆에 있다. 신성 로마제국 황제인 프리드리히
1세는 밀라노에서 쾰른까지 성유물을 옮겨오도록 지시했다.

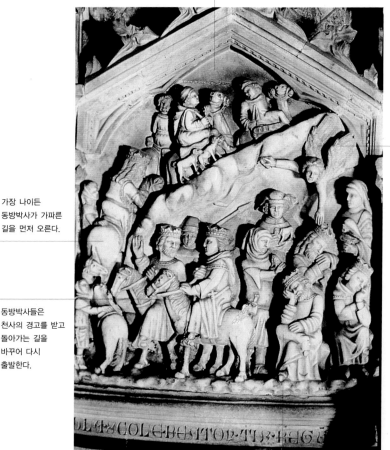

천사가 동방박사의
꿈에 나타나
헤로데의 속셈을
경고한다.

가장 나이든
동방박사가 가파른
길을 먼저 오른다.

동방박사들은
천사의 경고를 받고
돌아가는 길을
바꾸어 다시
출발한다.

동방박사가 앉은 채로 잠이 든 것을 볼 때
한밤중에 잠들었다기보다 오후의 낮잠으로
보는 게 더 나을 것이다.

▲ 캄피오네시 거장, 〈동방박사의 여행과 꿈〉,
　 동방박사 세폭제단화의 일부, 1350. 밀라노,
　 산테우스토르지오 교회

동방박사가 아기 예수에게 바친 귀중한 선물은 왕권을
상징하는 황금, 사제 직분을 상징하는 유향, 그리고
인간으로 육화되어 죽고 묻힐 운명의 상징인 몰약이다.

동방박사의 경배

The Adoration of the Magi

예수 공현에서 선물은 세 가지이며 페르시아의 왕 멜키오르, 인디아의
왕 발타사르, 아라비아의 왕 가스파르의 다양한 특징을 암시한다. 선물
과 왕들의 연관성은 왕들이 수행원을 거느리고 귀중한 선물을 가지고 베
들레헴에 간 것과 최대의 경의를 표하는 외교적 관습이 만들어 낸 것이
다. 그러나 성 베르나르도는 금은 마리아와 요셉의 가난을 구하기 위한
것이고 유향은 마굿간의 공기에 향기를 내기 위해서이며, 약초의 일종인
몰약은 아기의 건강을 위한 약제라는 더 실제적인 해석을 선호했다. 동
방박사의 기원에 대한 실마리는 다양하다. 중세 미술에서 동방박사는 유
럽인의 모습을 한 왕이며 그들 중 한 명은 더 젊어 보인다. 14세기 이후에
는 그들이 노아의 자손이라고 생각했고 각각 다른 나이, 다른 인종, 다른
대륙 출신으로 그려졌다.

● 장소
베들레헴

● 시기
예수가 태어나고 12일 후인
1월 6일. 중세 시대에는
예수의 세례, 가나의 혼인,
오병이어의 기적이 같은
날에 일어났다고 믿었다.

● 등장인물
수행원을 거느린
동방박사와 성가족

● 원전
마태오 복음 그리고 시리아,
아르메니아, 아라비아의
외경을 인용한 《황금전설》

● 변형
예수 공현

● 이미지의 분포
15세기 피렌체에서 특별히
강조되고 널리 확산되었다.
메디치 가문은 동방박사의
얼굴에 그들의 초상을
넣기도 했다.

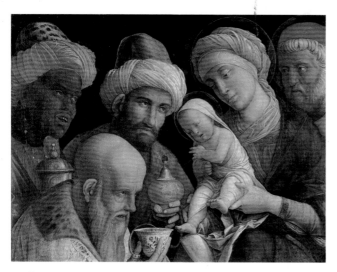

◀ 안드레아 만테냐,
〈동방박사의 경배〉,
1495-1505. 로스앤젤레스,
J. 폴 게티 박물관

동방박사의 경배

목자들은 양떼를 향해 되돌아간다. 예수 공현은 목자들이 어린 예수를 방문하고 7일 후에 일어났다. 동굴 속에 숨어 있는 늑대가 양들을 위협하며, 위험을 느낀 개가 으르렁거리고 있다.

비록 눈에 잘 띄진 않지만 베들레헴의 별은 높은 곳에서 빛난다.

화면 중앙에 그려진 인물들은 특정한 이야기 거리가 있어서 등장한 것이 아니다. 이 사냥꾼들은 산토끼를 잡아온 것을 축하하면서 휴식을 취하고 목을 축인다.

외양간 들보 위에 앉은 공작 때문에 이 장면이 왕실의 정원에서 일어나는 것 같은 위엄이 생긴다.

단봉낙타와 흑인 하인들은 동방박사의 행렬에 이국적인 풍미를 준다. 특히 후기 고딕 회화에서 동방박사의 무리에는 특이한 동물들, 기이한 의상과 다양한 피부색을 지닌 사람들이 나타난다.

후광이 있는 나이 든 여자는 마리아의 어머니이자 예수의 할머니인 안나 혹은 마리아의 사촌이자 여섯 달 먼저 세례자 요한을 출산한 엘리사벳일 것이다.

첫 번째 왕의 왕관은 바닥에 놓여 있는데, 세상의 지배자인 어린 예수에게 경의를 표한다는 의미이다.

▲ 스테파노 다 베로나, 〈동방박사의 경배〉, 1435. 밀라노, 브레라 미술관

동방박사는 황금, 유향, 몰약을 선물로 가져왔다. 북유럽 회화에서 이 선물들을 담는 용기는 그 지역의 금세공 장인들을 장려하기 위해 점차 더 호화롭게 묘사되었다.

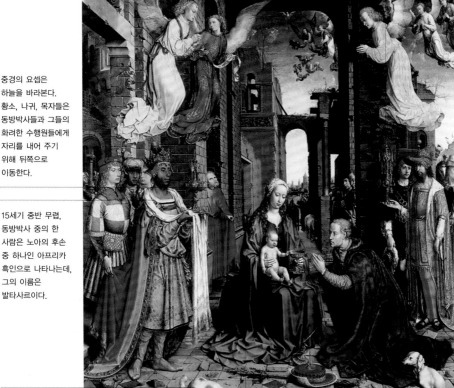

중경의 요셉은 하늘을 바라본다. 황소, 나귀, 목자들은 동방박사들과 그들의 화려한 수행원들에게 자리를 내어 주기 위해 뒤쪽으로 이동한다.

15세기 중반 무렵, 동방박사 중의 한 사람은 노아의 후손 중 하나인 아프리카 흑인으로 나타나는데, 그의 이름은 발타사르이다.

전경에는 작은 개가 뼈를 씹고 있는 것이 두드러지게 나타났는데, 이는 예수의 수난에 대한 암시이다. 해골과 뼈는 십자가의 발 밑에 나타나기도 한다.

마리아와 예수 앞쪽 바닥에 놓인 홀은 세 왕들보다 훨씬 더 큰 권력을 가진 예수에 대한 존경의 표시이다.

바닥의 타일은 질은 좋지만 후경의 황폐한 건축물처럼 심하게 깨져 있고 울퉁불퉁하다. 이는 고대 문명이 쇠퇴했지만 예수의 탄생으로 인해 복구되고 새로워질 것임을 상징한다.

▲ 마뷔즈, 〈동방박사의 경배〉, 1500-15. 런던, 국립미술관

동방박사의 경배

두 번째 동방박사는 화가 자신의 초상이다. 그는 자신만의 방식으로 이 뛰어난 작품 안에서 어린 예수에게 경배를 표하고 있다.

외양간은 거대하고 부서져 있는 고대 건축물에 기대어 지어져 있다. 뒤러 같은 인문주의자는 고전 세계의 부활과 그리스도교와의 연속성을 주장했다.

선물은 다양한 방식으로 해석되었다. 금은 예수의 왕권을 의미하고 유향은 신앙, 기도, 사제직의 상징이며 시체의 부패를 막아주는 약초 몰약은 인간처럼 죽게 되고 장례를 치를 예수의 육화를 상징한다는 것이 일반적인 해석이다.

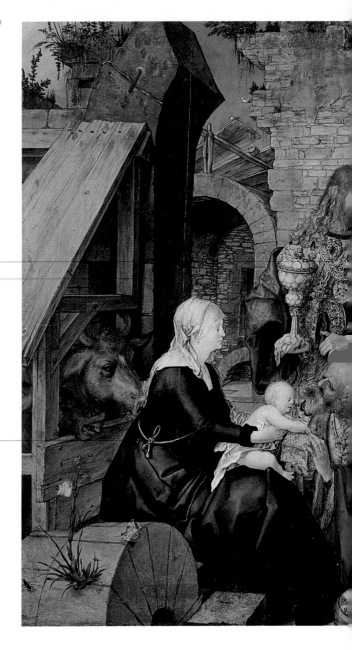

▲ 알브레히트 뒤러, 〈동방박사의 경배〉, 1504. 피렌체, 우피치 미술관

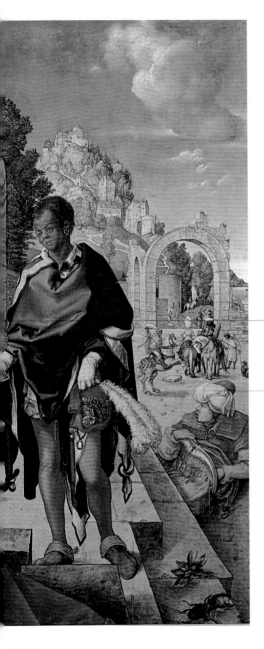

몰약을 담은 용기의 덮개에는 죽음과
타락을 상징하는 뱀이 있다.

터번을 쓴 인물 하나만으로도 동방박사
수행원들의 이국적인 느낌이 충분히
살아난다. 이 작품에서 수행원들은
드문드문 나타나 있다.

할례
The Circumcision

예수의 어린 시절의 사건 중 예수가 유대인이라는 정체성을
상징하는 할례는 루가 복음서에서 단 몇 줄만으로 전해진다.

- **장소**
 베들레헴 혹은 예루살렘의
 신전

- **시기**
 예수가 태어난 지 여드레 후

- **등장인물**
 갓 태어난 예수와 그의
 부모, 대사제

- **원전**
 루가 복음서

- **변형**
 이 일화는 종종 신전에
 봉헌되는 예수로 잘못
 여겨지기도 한다.

- **이미지의 분포**
 고딕과 르네상스 시대,
 반종교개혁 시기까지 널리
 퍼짐

루가 복음서와 마태오 복음서에는 여러 사건이 얽혀서 나타난다. 루가에
따르면 아기는 탄생 여드레 후 할례를 받고 이름을 예수라고 했다. 마태
오 복음에 따르면 마리아와 요셉은 베들레헴에서 동방박사를 맞이하고
며칠 후 이집트로 떠났다.

유대인 관습에 따르면 할례는 아기에게 이름을 붙이는 의식이기도 하
다. 이것은 예수라는 이름이 특히 중요한 수도회인 예수회가 왜 할례의
장면을 그들의 제단화로 주문했는지를 설명해 준다.

중세시대에는 할례가 예수가 피를 처음으로 흘렸을 때라고 간주되었
다. 이러한 이유로 할례 장면에서는 피 흘리는 모습, 혹은 수술에 쓰이는
작은 칼이 강조되었다. 르네상스 시대에는 할례에 집중한 사제, 근심이
가득한 마리아, 두려워하는 아기 등의 감정을 표현하는 것이 우세했다.

초기 그리스도교 시대에는 선택받은 사람들을 증명하는 것으로 간주
되던 할례에 대한 매우 열띤 논쟁이
있었다. 그러나 다양한 집단 사이
의 오랜 분쟁 끝에 이 의식은 세
례로 대체되었다.

▶ 조토, 〈할례〉, 1304-6.
 파도바, 스크로베니 예배당

시중드는 사람은 종교 예식이
진행되는 동안 기도서를 들고 있다.
할례 장면이 제단에서 일어나는
것은 상징적이라고 할 수 있다.

건축물은 정확히 알프스 지방의
후기 고딕 양식인 '넓은' 교회를
연상시킨다.

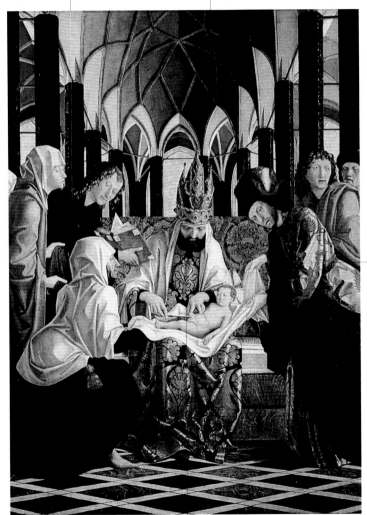

예수의 어린 시절
장면들은 종종 수난을
예고한다. 천을 잡고
있는 인물은
십자가에서 예수를
내릴 때 수의를
가지고 있었던
아리마태아 요셉의
모습과 비슷하다.

화가는 사제가 작은
도구로 할례를 베푸는
바로 그 순간을 표현했다.

▲ 미하엘 파허, 〈그리스도의 할례〉,
성 볼프강 제단화의 패널, 1479-81.
성 볼프강 교구 교회

요셉은 정화의 의미가
있는 양초를 들고 있다.

제단의 부조는 모세가 십계명판을 받는 장면이 조각되어 있다.
할례는 예수가 엄격한 유대교 전통을 지켰음을 증명하는 것이기
때문에 모세가 십계명판을 받는 장면과 함께 등장한다.

이 나이든 여성은 마리아의
어머니인 안나 혹은 안나
라는 이름의 나이든
신전 예언자일
것이다.

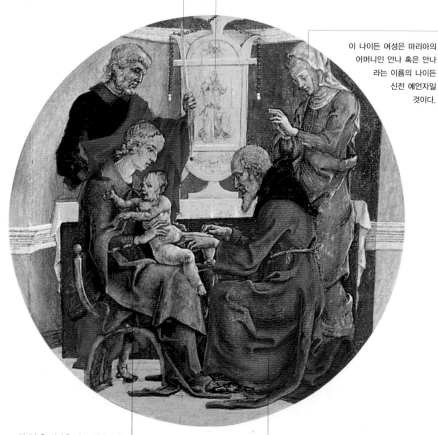

절개술은 외과용 칼로 섬세하게
이루어진다. 마리아의 팔은
예수를 붙들고 있다.

작은 도구를 사용하는 사제는
예수를 신전에 봉헌한 일화에서
언급되는 시므온일 것이다.

▲ 코스메 투라, 〈그리스도의 할례〉,
 1470년경. 보스턴, 이사벨라
 스튜어트 가드너 박물관

마리아와 요셉은 의식에 참여하지 않고 기도하며 지켜본다. 온전히 사제에게 맡긴 것이다. 이는 반종교개혁 시기의 회화에서 전례의 핵심적인 역할은 성직자가 한다는 것을 강조하는 예이다. 반면 신교는 많은 부분에 신자들을 직접 참여시키고자 했다.

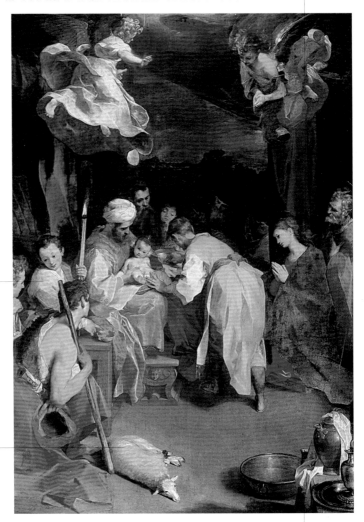

어린 시종은 양초를 들고 순결함의 상징이자 희생의 상징인 예수의 포피가 놓일 작은 대야를 가리킨다.

어린 양은 눈에 잘 띄는 위치에 있다. 할례는 예수가 첫 번째 핏방울을 흘리는 순간으로, 희생제물이 되는 예수의 운명을 예시한다.

물동이, 대야, 깨끗한 아마포는 분명히 세례의 관습을 언급한 것이다. 세례 예식은 그리스도교인들에게 할례를 대신하여 이루어졌다.

▲ 페데리코 바로치, 〈할례〉, 1590. 파리, 루브르 박물관

예수를 성전에 봉헌함

이 장면은 여러 요소가 혼합되었다. 어린 아기는 유대인 공동체에 봉헌되고 마리아는 정화된다. 촛불이 빛나고 시므온과 안나가 예언한다.

The Presentation of
Jesus in the Temple

- **장소**
 예루살렘

- **시기**
 예수가 태어난 지 2주 후

- **등장인물**
 예수와 그의 부모, 나이 많은 사제 시므온. 예언자 안나가 등장하기도 한다.

- **원전**
 루가 복음서

- **변형**
 시므온의 찬양(루가 2:29)

- **이미지의 분포**
 예수의 일생을 다룬 연작이나 성모 마리아의 일곱 가지 기쁨과 슬픔이라는 주제의 일부로 나타난다.

솔로몬이 지은 예루살렘 신전은 역사, 종교, 문화적으로 아주 강한 의미를 가진 장소이다. 예수는 예루살렘 신전에 몇 번 다시 갔고, 그의 방문은 영육 세계 간의 명확한 구분을 만드는 기회가 되었다. 예를 들면 예수가 그의 부모를 떠나 학자들과 이야기를 나누러 신전에 들어갔을 때, 열두 살 먹은 예수는 파격적인 행동을 했다. 그리고 예수는 성전 뜰 안에서 그곳을 더럽히는 상인들과 환전상을 내쫓았다. 화려한 성전의 돌들이 언젠가는 무너진다는 것과 예수의 육신이 '무너지고' 사흘 만에 부활한다는 것에도 공통점이 있다. 예수 탄생 2주일 후 신전으로의 첫 번째 방문은 부드러움과 상징들로 가득 차 있다. 아기가 태어난 후 관습대로 했던 성전 방문은 성직자 시므온과 예언자 안나에 의해 예수가 구세주로 인식된 첫 번째 사건이었다.

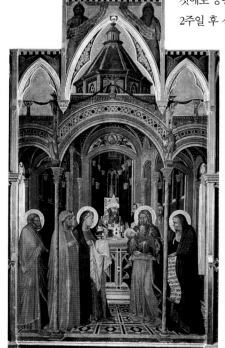

▶ 암브로조 로렌체티,
〈예수를 성전에 봉헌함〉,
1340년경. 피렌체,
우피치 미술관

15세기 플랑드르 회화에서 이 장면은 주로 인상적인 로마네스크 혹은
고딕 교회 안에서 일어난다. 아직 완성되지 않은 한쪽 벽은 예수가
시작한 교회의 설립이 계속 수행되어야 하는 과제임을 강조한 것이다.

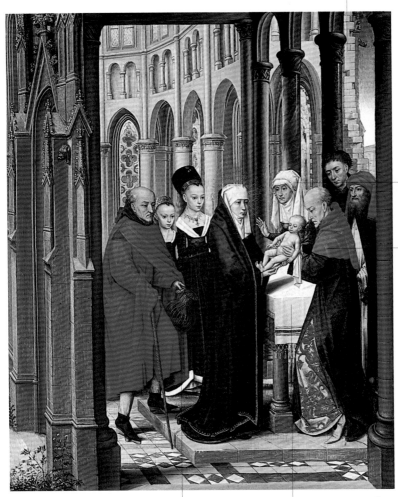

뒤의 여인은 신전에
사는 84세의 과부
예언자인 안나이다.
그녀는 예수를
보았을 때 하느님께
감사기도를 올렸다.

늙은 시므온은
마리아에게서
예수를 받아
조심스럽게 안고
있다. 마리아와
사제 사이에 있는
예수의 위치는
예수의 두 가지
본성인 신성과
인성을 상징한다.

요셉은 물주전자 모양의 버들가지로
만든 새장 안에 신전에 바칠 비둘기
한 쌍을 들고 있다.

깨끗한 천으로 덮인 제단은
이 장면에 성찬식의 의미를
전달한다.

▲ 한스 멤링,
〈예수를 성전에 봉헌함〉,
1463. 워싱턴, 국립미술관

예수를 성전에 봉헌함

제단 옆의 인물은 여자
예언자 안나이다.

제단은 금으로 만든 부조로
꾸며졌다. 모세의 십계명판은
예수와 유대교 사이의 관계를
언급하는 것이다.

교황의 의상을 입은 늙은
사제 시므온의 자세는
사건의 장엄함을 강조한다.

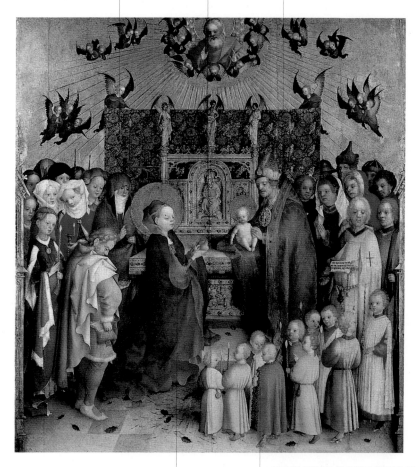

마리아는 작은 비둘기 한 쌍을
예식에 바치려고 한다. 뒤의
요셉은 금화를 준비한다.

시므온은 어린 예수를 "구원의 빛"(루가 2:32)이라고
했다. 아이들이 초를 들고 서 있는 것에서 나타나듯,
예수를 성전에 봉헌한 것은 전통적으로 성촉절로
기념되었다. 성촉절의 초를 밝히는 것은 그리스도교
전례에서 겨울의 끝을 의미한다.

▲ 슈테판 로흐너, 〈예수를 성전에 봉헌함〉, 1447년경.
 다름슈타트, 헤센 국립미술관

예언자 안나는 크게
감격한 표정이다.

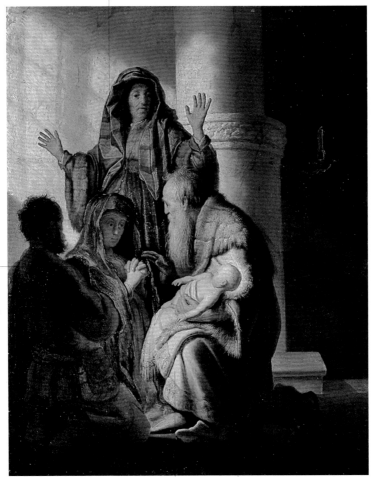

마리아와 요셉은
깊은 신앙심으로
무릎을 꿇고 있다.

늙은 시므온은 "이 아기는 수많은 이스라엘 백성을
넘어뜨리기도 하고 일으키기도 할 분이십니다.
당신의 마음은 예리한 칼에 찔리듯 아플
것입니다"(루가 2:34-35)라고 마리아에게 예언했다.

예수를 둘러싼 광채는 시므온이 어린
예수를 묘사하면서 "이스라엘의
영광"(루가 2:32)이라고 한 말을
시각적으로 보여주는 것이다.

▲ 렘브란트, 〈예수를 성전에 봉헌함〉,
1628년경. 함부르크, 미술관

예수를 성전에 봉헌함

벨리니가 이 주제의 배경으로 성전 안이 아니라
탁 트인 야외를 택한 것은 혁신적인 결정이다.
이는 소박한 가정의 사건이 우주적인 영향력을
가진다는 의미를 지닌다. 즉 그들이 폐쇄된
건물 안에서 나옴으로써 예수의 봉헌이라는
사건이 전 세계에 영향을 미침을 나타낸다.

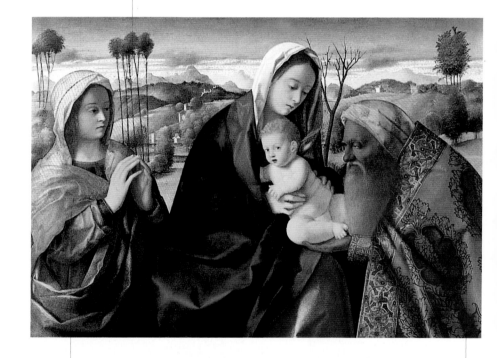

벨리니는 나이든 예언자 안나를 아름다운
젊은 여인으로 바꾸어 그렸다. 이 작품이
개인적인 주문에 의한 것이므로, 주문자의
특수한 요구와 취향을 반영하고 있다.

늙어서 등이 굽은 시므온은 애정 어린 몸짓으로
어린 예수를 받아든다. 이 작품의 배경이 성전
안이 아니기 때문에 작품의 제목은 대개 '예수를
성전에 봉헌함'이 아니라 '시므온의 노래'이다.

▲ 조반니 벨리니, 〈시므온의 노래〉,
 1502년경. 마드리드,
 티센-보르네미사 미술관

요셉의 꿈

Joseph's Dreams

꿈에 천사가 나타나서 경고하는 것은 예수의 잉태와 유아기의 특징이며
구약 성서에서도 종종 나타나는 일이다. 또한 호메로스의 시와 같은 고
전문학, 심지어 대중적인 전설과 설화에서도 수많은 예를 찾을 수 있다.
요셉에게 계속 찾아오는 이름이 언급되지 않은 천사는 신의 신비와 목수
의 인간성 사이에 다리 역할을 한다. 비록 초기의 외경에는 요셉이 의심
을 하고 지쳐 있었다고 나타나지만 마태오는 그를 천사의 지시를 받아들
일 준비가 된 올바른 사람이라며 다음과 같이 소개한다. "그는 주의 천사
가 일러준 대로 마리아를 아내로 맞아들였다"(마태오 1:24). 처음에 천사
는 요셉에게 예수의 신성한 혈통을 알려줌으로써 마리아의 임신이라는
고통스러운 상황을 해결했다. 베들레헴에서는 헤로데가 명령한 영아학
살을 피해 이집트로 떠나라며 한밤중에 요셉을 깨웠다. 헤로데가 죽은
후에는 이집트에 있는 요셉에게 나타나 고향으로 돌아오라고 했다. 마태
오 복음서에 이것이 같은 꿈인지 아닌지는 밝혀지지 않았지만 천사는 베
들레헴과 예루살렘이
있는 유다 지방으로
가지 말고 그보다 더
북쪽인 갈릴래아의
나자렛으로 가라고
요셉에게 경고했다.

장소
나자렛, 베들레헴, 이집트

시기
요셉의 꿈 세 가지는 다음과
같다. 마리아의 임신을
알았을 때, 동방박사가
떠나고 난 직후, 그리고
성가족이 이집트에서 머물
때 꾼 꿈이다.

등장인물
요셉, 천사, 그리고
집안일에 열중해 있는
마리아가 나타나기도 한다.

원전
마태오 복음, 《위(僞)마태오
복음서》, 《야고보 원복음서》

변형
보통 요셉의 꿈은 각기 다른
세 주제를 다루나 항상 구별
가능한 것은 아니다.

이미지의 분포
보편적이진 않았지만 이
주제는 처음에 마리아와
연관된 일화에 속했다.
그러나 반종교개혁 시기에
따로 분리되어 그려졌다.

▶ 조르주 드 라 투르,
〈요셉의 꿈〉, 1640년경.
낭트, 미술관

요셉의 꿈

천사는 잠든 요셉의 귀에 속삭인다. 마리아가
임신한 것으로 보이므로 이 작품은 마리아의
처녀성에 대해 믿게 된 요셉의 첫 번째 꿈이다.

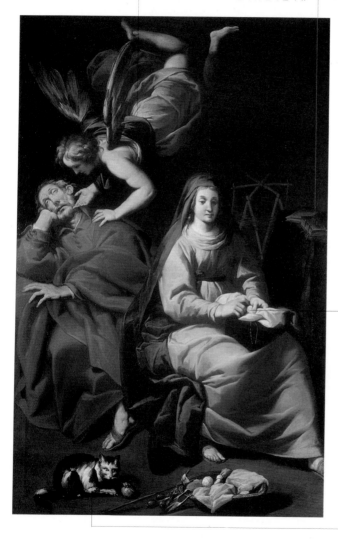

그리스도교 종교화에서는
마리아 가까이에 기도서가
펼쳐져 있는 경우가 많은데,
그렇기 때문에 그림에
나타나는 마리아의 기도서는
상류 여성을 위해 제작되는
기도서의 판단 기준이
되었다. 마리아의 기도서는
화려한 삽화로 장식되어
있을 때가 많았다.

바느질은 마리아의 특별한
활동 중 하나였다. 어머니
안나에게 바느질을 처음 배운
후 성전에서 지내는 동안
기술을 완벽하게 습득해서
마리아가 신전의 장막을
만들었다. 이 작품에서는
미래의 아기를 위한 옷을 짓고
있는 모습을 볼 수 있다.

고양이는 화면을 매우
친숙하고 가정적인 분위기로
만든다. 동시에 예측할 수
없고 불안한 변화의 요소로
성모의 바느질 바구니 옆에
삽입된 것이기도 하다.

▲ 잔 자코모 바르벨리, 〈요셉의 꿈〉,
　1660. 개인소장

요셉은 잠들어 있음에도 불구하고 천사의 말을 더 잘 듣기 위해 머리를 세우고 있는 것처럼 보인다. 이 자세는 성스러운 부르심을 대비해 밤에도 항상 준비하고 있으라는 복음서의 이야기와 관련이 있다.

집 같기도 하고 신전 같기도 한 모호한 자리에 모세의 얼굴과 십계명 판이 있는 제단이 있다. 이는 구약성서에 나오는 내용으로 이집트에 대한 내용을 언급한 것이다. 이스라엘 민족이 이집트에서 이스라엘로 돌아가는 길에 어려움을 겪고 있을 때 모세는 시나이 산에서 십계명 판을 받았다.

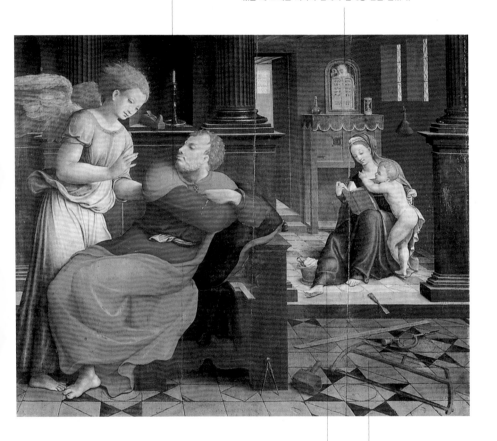

원경에서는 마리아가 상당히 자라 있는 어린 예수에게 책을 읽어준다. 이 부분을 보면 이집트로 탈출한 이후 다시 고향으로 돌아가라고 천사가 알려준 세 번째 꿈이라는 것을 알 수 있다.

요셉의 목공 도구들이 바닥 위에 흩어져 있다.

▲ 댕트빌의 거장, 〈요셉의 꿈〉, 1541. 트루아, 볼뤼상 박물관

이집트로의 피신

The Flight into Egypt

성가족이 이집트로 피신을 가고 다시 나자렛으로
돌아왔다는 주제는 마태오 복음서에서 시작하여 수많은
전설과 조형적 해석으로 나타났다.

- **장소**
 베들레헴에서 시나이
 사막을 건너
 헬리오폴리스까지, 그리고
 나자렛으로 돌아옴

- **시기**
 예수가 태어난 첫 해

- **등장인물**
 성가족과 나귀, 이들을
 이끄는 천사

- **원전**
 마태오 복음서에서는
 일부만 언급했고 대부분의
 세부사항은 《위僞마태오
 복음서》와 외경을 참조했다.

- **변형**
 피난 자체보다 피난 중
 휴식의 순간

- **이미지의 분포**
 그리스도 일생 중 부분,
 혹은 단독 주제로도 널리
 그려졌다. 조반니 바티스타
 티에폴로의 뛰어난 판화
 연작이 있다.

▶ 오라치오 젠틸레스키,
 〈이집트로 피신 중의 휴식〉,
 1628. 파리, 루브르 박물관

이집트로의 피신을 그림으로 표현한 것은 크게 두 가지로 나눌 수 있다.
나귀를 탄 성모 마리아가 등장하는 실제의 '피신' 장면은 동적이다. 반면
'휴식'으로 묘사되는 다른 장면은 완전히 정적이다.

야코부스 데 보라지네의 《황금전설》 같은 외경 작가들은 성가족의 여
행에 용과 야수, 동굴과 사냥, 계절주기에 따른 양떼의 이동, 산적, 부서
진 신상들, 마법의 나무들, 나병환자와 기적의 물 등을 등장시키면서 그
들의 상상력을 자유로이 펼쳤다.

많은 화가들 또한 장소와 사건들, 상황과 주변 환경을 창조했다. 쉼터
와 음식을 제공하는 대추야자, 받침대에서 떨어져 조각난 이교도 신상,
이집트에서 돌아오는 동안의 예수와 어린 세례자 요한의 만남은 미술사
에서 자주 등장하는 일화이다.

성모는 아기를 출산한
베들레헴에서부터
나귀를 타고 이동한다

천사가 길을 알려준다. 미술사에서 천사는
안내, 요리, 나룻배 사공, 음악가 등의
역할을 하며 성가족의 여행을 돕는다.

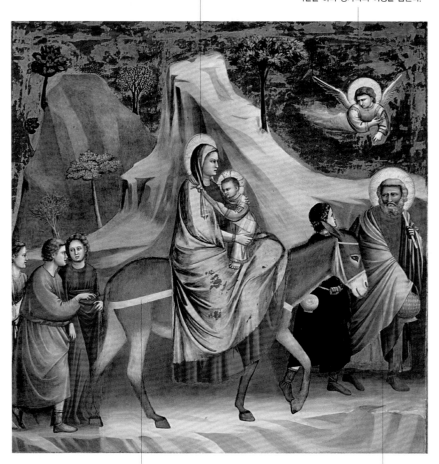

나귀는 천천히 그러나 한걸음씩 떼며
나아간다. 파도바의 스크로베니
예배당의 프레스코화 연작에서
조토는 이 당나귀와 수난의 시작으로
예수가 예루살렘으로 입성할 때 탔던
나귀를 거의 동일하게 묘사했다.

요셉은 선두에 있다. 조토는 《위僞마태오
복음서》의 내용에 따라 이 작품을 그렸으며 이
무리에는 성가족 외에도 네 명이 더 있다. 중세
원전에 따르면 요셉이 마리아와 결혼하기 전에
낳은 나이 든 자녀들이라고 한다.

▲ 조토, 〈그리스도의 일생: 이집트로 피신〉,
1304-6. 파도바, 스크로베니 예배당

독일 화가들은 천문학에 근거하여
별이 총총한 하늘을 묘사했다.

성가족은 화면의 중앙에 있으며 요셉은
횃불을 들고 있다. 한밤중에도
헤로데의 분노로부터 몸을 피하는
여정이 계속되어 밤의 절대적인
고요함과 대조를 이룬다.

불 주위에 있는 목자들의
무리는 흡사 예수 탄생이
목자들에게 예고되는 장면을
연상시킨다.

▲ 아담 엘스하이머, 〈이집트로 피신〉,
1609. 뮌헨, 알테 피나코테크

보름달은 연못 위에 반사되고 빛의 마술적 효과를
창조한다. 비록 이 하늘에는 동방박사의 혜성이 빛나고
있진 않지만, 자연의 경이로움이 강조된다.

《위僞마태오 복음서》에 따르면 대추야자는 그늘과 열매로 성가족의 원기를 회복시켜 주었다. 야자나무의 가지가 신비롭게도 요셉에게까지 드리워졌다고 한다.

이 작품은 여행 중인 두 상황을 묘사한다. 전경에는 야자나무 근처에서 휴식을 취하는 장면이, 후경에는 요셉이 당나귀 등에 타고 있는 마리아에게 길을 가리키는 장면이 있다.

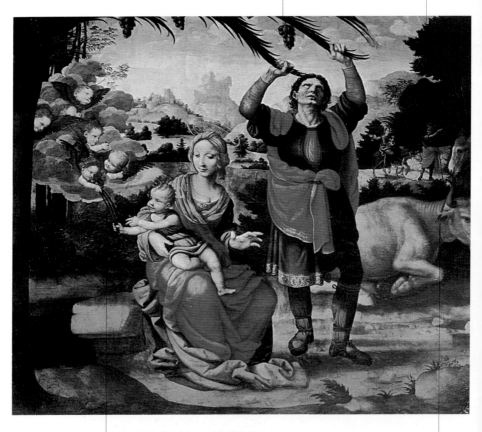

어린 예수는 천사에게 야자나무 가지를 준다. 성가족에게 쉼터와 영양분을 제공한 나무에 대한 보답으로 야자나무는 천국으로 옮겨지고 있다. 이후 야자나무 가지는 순교나 성인의 영광을 상징하게 되었다.

고대의 전통에 따르면 황소는 나귀와 함께 베들레헴에서 이집트까지 성가족과 함께 동행 했다고 한다.

▲ 페르난도 데 야노스, 〈이집트로 피난 중 휴식〉,
1507. 발렌시아, 대성당

분수는 섬세하게 조각된 중앙의 기둥으로 장식되어 있다. 고전 신화의
신 또는 우화의 인물 조각상은 《위僞마태오 복음서》에 따라 성가족이
이집트에 도착하자마자 이집트 신상이 붕괴될 것을 암시한다.

후경의 강은 성가족이
건너간 강이다. 외경에
따르면 여기서 천사와
낚싯배가 이들을 도왔다고
한다. 한편 모세가
하느님의 도움으로 무사히
물을 건널 수 있었던,
성가족과는 반대
방향이었던 여정을
상기시키기도 한다. 그러나
이것은 독일 서부의 다뉴브
강을 정확하게 묘사한
장면이기도 하다.

성가족을 안내하고 도움을
주기 위해 보내진 천사 한 명
대신, 화가는 귀엽고 작은
천사의 무리를 그렸다.

이 작품에서 아기 예수의
자세는 특이하다. 아마도
성모가 배설을 한 아기를
씻기는 중일 것이다.

▲ 알브레히트 알트도르퍼, 〈분수가의 성가족〉,
1510. 베를린, 회화관

건장한 뱃사공이
활기차게 노를
젓고 있다.

천사는 배의 돛대를 붙잡고 있다.
외경에 따르면 천사는 이집트
여행길에 항상 나타났다.

뱃머리는 초자연적인
도움을 받아 빠르게 물을
가른다.

아기가 자라 있는 것을 보아, 이 작품은
이집트로의 피신이 아닌 이집트에서
되돌아가는 성가족을 보여준다. 그들은
마치 모세가 약속의 땅으로 여행했을
때처럼 홍해를 건넌다.

▲ 로도비코 카라치, 〈이집트로의 피신〉,
1600. 개인소장

야자나무는 야외 풍경에 이국적인 풍취를 줌과 더불어 성가족이 피신할 때 그늘과 나무 열매로 원기를 회복하도록 이 나무가 도왔던 일화를 떠올려준다.

이 작품은 매력적인 세부묘사가 풍부하다. 원경에는 여행 중인 성가족이 보인다.

요셉은 성모와 달리 전혀 걱정이 없는 모습이다. 대신 그는 두 아이의 만남을 흐뭇해하는 것처럼 보인다.

비록 화가가 그들의 나이를 좀 과장되게 차이 나게 그렸지만, 예수보다 여섯 달 먼저 태어난 어린 세례자 요한이 어린 사촌에게 갈대로 된 작은 십자가를 준다. 마리아는 앞으로 일어날 일을 예고하는 선물을 받기 위해 뻗는 아이의 손을 막으려는 것처럼 보인다.

▲ 프라 바르톨로메오,
〈세례자 요한이 있는 이집트로 피신 중 휴식〉,
1509년경. 로스앤젤레스, J. 폴 게티 박물관

영아학살

The Massacre of the
Innocents

종교 미술에서 영아학살만큼 잔인한 주제는 없을 것이다.
잔인하고도 이해할 수 없는 분노로 인해 베들레헴의 영아학살이
일어났다.

역사적 사실을 냉정히 바라보면 헤로데가 보낸 암살자들에게 얼마나 많은 아기들이 살해당했을까? 달리 말하면 그 당시 베들레헴에는 2살 이하의 소년들이 얼마나 되었을까? 화가와 조각가들은 이 소름끼치는 대학살을 잔인한 방법으로 학살된 수많은 영아들을 그려 시각화했다. 그러나 희생자의 실제 수가 매우 적었다 할지라도 이 일화는 큰 의문을 남긴다. 왜 포대기에 쌓인 죄 없는 아기들이 죽어야만 했을까? 예수의 유년기에는 시적인 순간들이 많이 있지만 영아학살은 아주 비극적인 사건이다. 미술사에서 영아학살을 강조한 것은 헤로데의 부조리한 흉악함을 강조하여 보여주고자 했기 때문이다. 그러나 오늘날 일어나는 비극은 복음서에 나오는 바로 그 장소에서 무고한 어린이들에 대한 대학살이 다시 일어난다는 것이다.

▼ 마테오 디 조반니, 〈영아학살〉,
1480-90년경. 나폴리, 카포디몬테 박물관

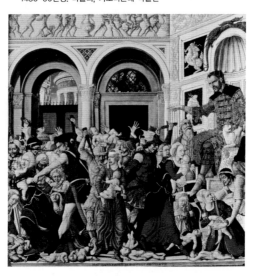

천사들은 순교와 신성함의 상징인
종려나무 가지를 나누어준다.

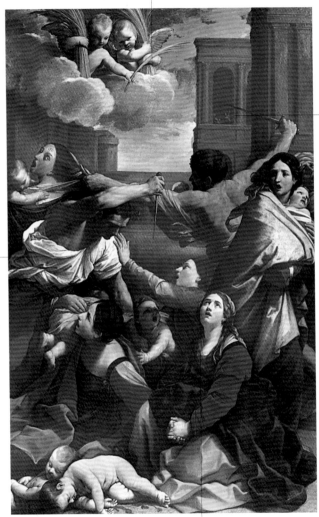

레니는 인물들의
수를 제한하여 크게
그렸다. 그러나
원경을 보면 다른
곳에서도 학살이
자행되고 있음을 알
수 있다.

학살자가 입은
하류계층의 의상과
단검은 이들이
평범한 군인이 아닌,
헤로데가 영아학살을
위해 고용한
암살자임을
말해준다.

전경에 울고 있는 어머니는 그리스도 수난의
마지막 단계에서 성모의 모습인 '마테르
돌로로사mater dolorosa'의 전형적인 자세이다.

▲ 구이도 레니, 〈영아학살〉,
1611-12. 볼로냐, 국립미술관

성모자와 함께 있는 성 안나

Saint Anne Metterza

그림의 구도 상 성 안나의 모습은 든든하고 위엄 있게 나타난다. 특히 성모 마리아가 어머니의 무릎에 앉아 있는 모습이 가장 일반적이다.

● **장소**
나자렛

● **시기**
예수의 유년기

● **등장인물**
성 안나, 마리아, 어린 그리스도

● **원전**
이 이미지는 《야고보 원복음서》에 나오는 가계도에서 유래

● **이미지의 분포**
15세기 이탈리아와 알프스 북부의 조각가들에게 특히 유행했다.

▶ 엥겔베르크 제단화 성모의 거장,
〈성모자와 함께 있는 성 안나〉,
1485년경. 류블랴나,
국립미술관

정경에서는 절대 언급하지 않은 예수의 할머니에 대해 미술에서 주목하는 것은 흥미로운 일이다. 성모 마리아가 태어나기 오래 전 이야기 속의 성 안나의 모습은 외경에만 나오는데, 그녀의 증손자인 사도 야고보의 《야고보 원복음서》에 등장한다. 안나를 예찬하는 가장 오래된 작품은 로마의 산타 마리아 안티카 교회의 8세기 프레스코이다. 성 안나에 대한 매우 신빙성 있는 원전들은 신교에서 성상금지를 단행케 하는 역할을 하였고, 따라서 1500년대에는 이 주제를 다룬 많은 예술 작품이 파괴되었다. 그러나 성 안나와 성모 마리아, 아기 예수로 이루어진 세 인물들의 모습이 강인한 힘을 지녔다는 것을 부정할 사람은 없을 것이다. 움직임이 없는 정적인 모습이었던 이 주제는 16세기 초반에 레오나르도 다 빈치, 뒤러 같은 거장들의 뛰어난 창조력으로 인해 다양한 동작과 미소, 시선, 친밀한 유대감 등이 녹아든 모습으로 변해갔다.

천사들은 향로를 흔들고 커튼을 잡고 있다. 이러한 종교 예식의 행동은 화면의 기품과 신성한 분위기를 강조한다. 왕좌와 인물들의 움직이지 않는 정면 자세 역시 위엄이 강조된다.

성 안나는 피라미드를 이룬 가족의 제일 위에 있다. 그녀는 나이 든 여자와 과부가 쓰는 베일을 쓰고 있다.

중앙의 마리아는 마사초가 그린 성모의 특징인 흰 피부를 지니고 있다.

단축법이 사용된 성 안나의 손은 보호와 축복의 자세로 어린 예수 머리 바로 위에 있다.

정면의 거대하고 단단한 왕좌는 중세 시대에 그려지던 '지혜의 옥좌'인 성모 도상을 연상시킨다.

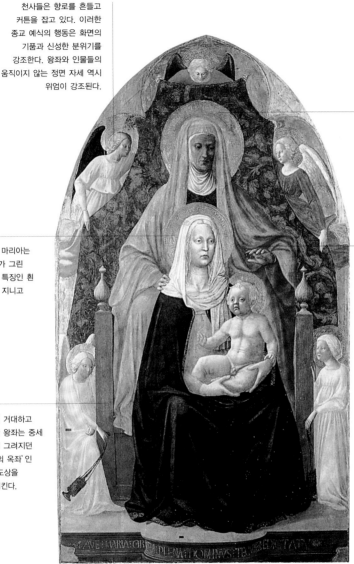

▲ 마사초, 〈성모자와 함께 있는 성 안나〉, 1424-25. 피렌체, 우피치 미술관

성모자와 함께 있는 성 안나

레오나르도는 마리아와 안나를 닮은
모습으로 표현했으며 모녀 사이의 강한
결속감을 강조하기 위해 두 여인이 같은
감정을 가지고 있다는 것을 암시한다.

안나는 검지로 위쪽을 가리키고
있는데, 이는 레오나르도의 다른
작품에서도 나타나며 현실 너머의
다른 세계를 언급하는 것이다.

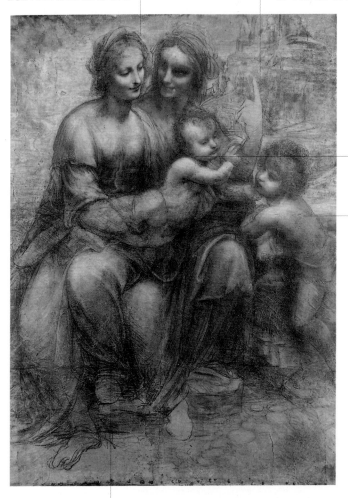

어린 예수는 어린 세례자
요한 쪽으로 몸을 돌려
축복의 자세를 취한다.

어린 세례자 요한의
모습은 특이하다. 가슴에
신앙과 기도의 표시로 두
손을 모으고 집중하는
듯한 표정으로 어린
예수를 바라본다.

▲ 레오나르도 다 빈치,
〈성 안나와 세례 요한이
있는 성모자〉, 1499-1500.
런던, 국립박물관

마리아는 안나의 무릎 위에 앉아 있다. 레오나르도의 작품이 혁신적이긴 하지만 이
자세는 '메테르차'의 도상학 전통 안에 있다. 메테르차metterza라는 단어는 중세
라틴어에서 유래하며 '세 번째 자리에 앉은 성 안나'라는 의미이다. 즉 마리아,
예수와 성 안나가 함께 있다는 의미이다.

이 주제에 관한 미술작품은 별로 없을 뿐 아니라 대부분 15, 16세기의 작품이다. 그럼에도 불구하고 이 주제는 계속해서 우리의 눈길을 끈다. 외경에 따르면 성모 마리아의 어머니 안나는 요아킴이 죽은 후 두 번 더 결혼했다. 처음엔 요아킴의 형제인 클레오파스와 결혼했고, 그가 죽은 후 살로메와 결혼했다. 그녀는 두 번의 결혼에서 딸들을 낳았는데, 요셉에게 시집간 첫 딸처럼 둘 다 마리아란 이름을 가졌다. 알패오와 결혼한 둘째 마리아는 네 아들을 낳았다. 그들은 사도 소(小) 야고보, 열혈당원 시몬, 유다(또는 타대오), 그리고 '의로운 이' 요셉이다. 제베대오와 결혼한 셋째 마리아는 미래의 두 사도 대(大) 야고보와, 복음서 저자 요한을 낳았다. 안나가 여러 번에 걸친 결혼에서 낳은 그녀의 딸들과 손자들은 나이를 분명히 구분할 수 있다. 그러나 그림에서는 비슷해 보이게 표현되는 경향이 있다. 할머니로 표현되는 안나 외에, 세 명의 마리아는 서로 닮았고 모든 아이들은 비슷한 나이로 보인다.

● 장소
나자렛

● 시기
예수 탄생 후 일 년 이내

● 등장인물
여섯 남자와 여자 네 명,
아이들 일곱 명으로
이루어지며, 각 개별 인물을
알려주는 비문이나
두루마리가 있기도 하다.

● 원전
외경을 인용한 《황금전설》

● 변형
성 안나의 가족

● 이미지의 분포
이탈리아나 스페인에서는
거의 나타나지 않고
프랑스와 플랑드르에서는
간혹 등장하며 독일
문화권에서 널리 퍼졌다.

◀ 우텐하임의 거장,
〈예수의 친척들〉, 1455-60.
노바첼라, 피나코테카
델라바치아

예수의 친척들

반종교개혁 이전의 전통에 따라 마리아의 남편
요셉은 동떨어져 그려졌다. 요셉은 잠들어
있는데, 이는 그가 꿈속에서 천사들이 나타나는
환상을 몇 번 보았던 것을 참고한 것이다.

왼쪽 패널에는 클레오파스의 마리아와
그녀의 남편인 알패오, 그리고 그들의
네 아들 중에서 가장 어린 시몬과
유다가 있다.

중앙 패널의 아랫부분에 있는 두
아이들은 클레오파스의 마리아와
알패오의 아들인 소小 야고보와
의인 요셉이다.

무릎에 어린 예수를 앉힌 안나와
마리아는 그림 구성의 중앙에
배치되었고 이 부분은 '성모자와 함께
있는 성 안나'의 도상을 참고했다.

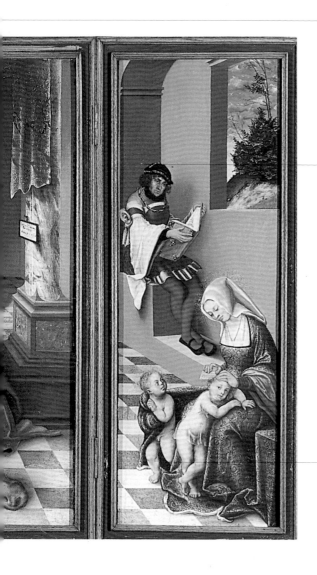

안나의 세 남편이 난간 뒤에
나타난다. 《황금전설》에 따르면
그들은 요아킴, 클레오파스,
살로메이다.

양쪽 패널에 그려진 두 마리아들의
남편인 제베대오와 알패오는 서로
다른 옷을 입었지만 상당히 닮았다.
그들은 거의 형제처럼 보인다.
요아킴과 요셉을 제외하고는
세폭제단화의 나머지 네 명의
남성들의 얼굴은 매우 정교하게
그려져 있다. 그리고 당시의 부유한
계층의 의상을 입고 있다. 이들은
아마도 중앙 패널에서 난간에 팔을
걸치고 있는 이 그림을 주문한
후원자의 초상화일 것이다.

오른쪽 패널에는 살로메의 마리아와
그녀의 남편인 제베대오, 그들의 두
아들인 사도 요한과 대大 야고보가
나타난다.

▲ 루카스 크라나흐, 〈예수의 친척들〉, 1509.
프랑크푸르트, 국립미술원

성가족
The Holy Family

대중적으로 널리 알려진 성가족 기도문은 예수와 성모 마리아,
요셉을 친밀하게 결합된 하나의 가족 단위로 묶고, 아버지의
역할이라는 요셉에 대한 민감한 문제를 극복한다.

- **장소**
 나자렛

- **시기**
 예수 일생의 첫 해

- **등장인물**
 예수, 마리아, 요셉

- **원전**
 예수의 '지상의 가족'을
 시각적으로 표현

- **변형**
 '이집트로 피신 중의 휴식'
 중에서 강조되어 나타난다.
 가끔씩 성 안나, 어린
 세례자 요한, 다른 인물
 등이 덧붙여지는데, 이런
 작품은 정확히 말하면
 확장된 성가족이다.

- **이미지의 분포**
 특히 성탄 카드와 대중적인
 신심으로 널리 퍼졌다.

▶ 야콥 요르단스, 〈성가족〉,
 1625. 부카레슈티,
 국립미술관

이 주제는 간단하면서도 동시에 복잡하다. 도상학의 관점에서 본다면 이
주제는 알아보기가 쉽다. 마치 가족 초상화에서처럼 세 인물은 전형적인
자세를 취하고 있다. 성모 마리아는 젊고 아름다운 어머니이고 근심어린
빛을 띠고 있기도 하다. 예수는 천진난만한 어린 아이이다. 그리고 약간
떨어져 배치된 요셉은 나이가 지긋한 가장이다.

물론 이는 예수의 속세의 가족들이다. 그러나 이 주제는 삼위일체와
유사한 것으로 여겨지는데, 가장 일반적인 것이 성부와 성령과 함께 있는
십자가에 못 박힌 그리스도이다. 요셉의 역할에 대한 질문은 차치하더라
도 이런 점에서 마리아에 대한 입장과 정의를 내리기가 어렵다. 마리아는
단테가 언급했듯이 "당신 아들의 딸"(천국편, 33)인 동시에 예수의 완전
한 어머니이다. 따라서 평범한 가족의 친밀함과 성가족의 신비함은 중복
되어 나타난다. 이러한 중복은 성모 대관에서 분리되는데, 일반적인 예
수-마리아-요셉 혹은 성부-성자-성령으로 된 구성은 마리아의 존재로 인
해 새로운 구성
을 요구한다.

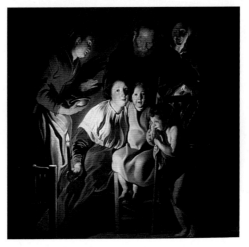

요셉은 목수용 작업대에서 일하고 있다. 그가 거친 도끼질을 하는 통나무는 짐수레의 멍에와 흡사하다. 이것은 마태오 복음서의 "내 멍에는 편하고 내 짐은 가볍다"(11:30)란 구절을 연상시킨다.

마리아가 책을 읽는 모습은 미술사에서 자주 등장한다. 고딕과 르네상스 시대에는 풍부하게 채색된 작은 기도서였으나 17세기 네덜란드 신교 문화에 따라 그녀는 인쇄된 성서를 들고 있다.

기쁨에 찬 천사들의 모습은 시적이지만 약간 우울한 분위기를 주는 역할을 충분히 해내고 있다.

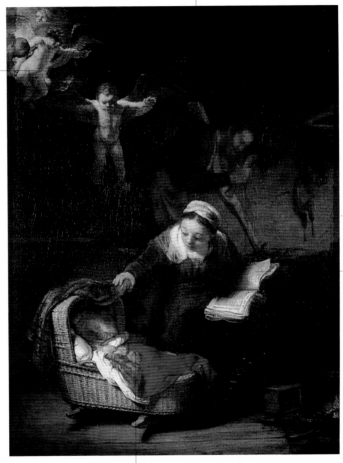

완벽한 현실적 표현에도 불구하고, 이 작품에는 미묘한 종교성과 자서전과 같은 분위기도 포함되어 있다. 요람에서 푹 잠든 예수에게 마리아가 무거운 천을 덮으려 하고 있는데, 이는 바위로 막힌 무덤 속에 잠들 예수를 상징하는 것이다. 렘브란트는 태어난 지 한 달 된 아이를 잃는 고통을 여러 번 겪었다.

▲ 렘브란트, 〈천사가 있는 성가족〉, 1645년경. 상트페테르부르크, 에르미타슈 미술관

예수의 유년기

The Childhood of Jesus

"아기는 날로 튼튼하게 자라면서 지혜가 풍부해지고 하느님의 은총을 받고 있었다"(루가 2:40). "예수는 몸과 지혜가 날로 자라면서 하느님과 사람의 총애를 더욱 많이 받게 되었다"(루가 2:52).

● **장소**
나자렛

● **시기**
예수 탄생에서 12세
정도까지

● **등장인물**
예수, 마리아, 요셉

● **원전**
정경은 이 주제에 대해
완벽하게 침묵한다. 루가
복음서의 두 구절만이
복음서가 전하는 유일한
예수의 어린시절이다.
이러한 부재는 소위 유년기
복음서라 불리는 수많은
외경과 수많은 지방 전설에
의해 상세하고 정교하게
채워졌다.

● **변형**
다른 제목의 다양한 일화가
나타남

● **이미지의 분포**
대중들의 기도를 위한
용도로 자주 제작되었다.

▶ 조르주 드 라 투르,
〈갓 태어난 아기〉, 1648년경. 렌,
미술관

종교화는 식별과 대화의 관계, 즉 이미지와 보는 이의 느낌, 감정, 경험들 사이에서 일어나는 감정이입을 근간에 둔다. 복음서의 이야기들은 원전 자료가 부족한 대신 외경 자료와 전설뿐만 아니라 개인적인 감각으로도 가득 차 있다.

이 주제를 다룬 작품에는 복음서가 언급한 특별한 구절을 다룬 것이 아니라 부드럽고 편안한 인간적 관계의 느낌을 위해 만들어진 성모자상 이 많다. 주로 어머니와 아이의 간단한 포옹보다는 '어떤 일이 일어난' 동적인 장면을 선호하였다. 게다가 화가들은 해석에 따라 유아기와 유년기에 어린 예수가 육체적으로 성장하는 모습을 연결하여 그리기도 했다.

아기 예수를 주의 깊게 쳐다보는
성모상은 고딕 회화와 토스카나
지방의 조각에 흔히 나타난다.
이러한 주제를 마돈나 델
콜로키오Madonna del
Colloquio 즉 대화하는
성모라고 한다.

사실적인 표현으로 큰 혁신을
이룬 이 장면은 갓 태어난
아이에게 수유하는 어머니의
인간적 경험에서 영감을 받았다.
어린 예수가 젖을 빨면서 가슴을
쳐다보는 것과 성모의 뒤로 기댄
자세는 정해져 있는 관습대로
그린 것이 아니라 실제 수유하는
모습을 직접 보고 그린 것이다.

발가벗은 예수는 천으로
싸여 있다. 예수의 벗은
몸을 감싼 천은 예수의
몸을 쌌던 수의와
연결되기도 한다.

▲ 암브로조 로렌체티, 〈수유하는 성모〉,
1330. 시에나, 팔라초 아르키베스코빌레

예수의 유년기

후경에 보이는 아치를 통과하는 길과
함께, 배낭은 마리아와 예수가
이집트로 피신했던 여정을 의미한다.

기도서와 바느질 바구니는
마리아의 경건한 노동을 상징한다.

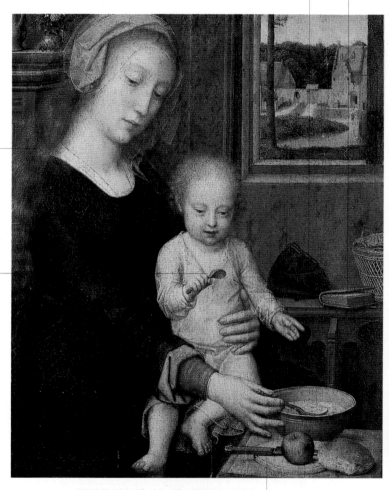

베일 아래로 길게
흘러내리는 마리아의
아름다운 머리는
순결함과 처녀성을
상징한다.

플랑드르 화가들은
유쾌한 사실주의로
아기 예수가
숟가락을 뒤집어
쥐고 있는 모습을
표현했다.

전경의 빵, 벌레 먹은 사과, 칼은 정물화처럼 그려졌다.
혹은 예수의 희생을 의미하는 칼, 원죄에서 구원해 줄
예수의 몸을 암시하는 빵 등으로 해석할 수도 있다. 벌레
먹은 사과는 뱀이 이브에게 주었던 선악과를 암시한다.

▲ 헤라르트 다비트,
〈숟가락을 든 아기 예수와 성모〉,
1515. 브뤼셀, 왕립미술관

예수는 수난을 암시하는 작은
올리브 가지를 들고 있다.

배경의 천사는 어린
예수가 먹을 죽을
데우고 있다.

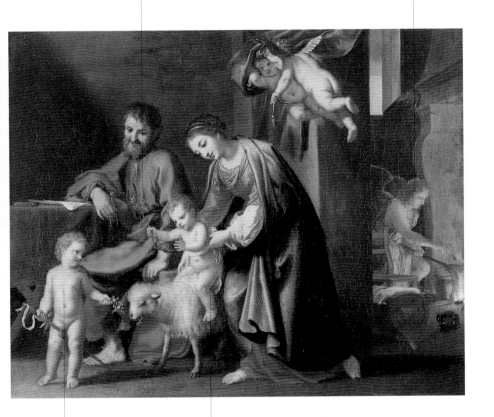

어린 요한은 미술에서 세례자 요한을
상징하는 양을 끌고 있다. 이는 "보라,
하느님의 어린양이 저기 오신다"(요한
1:29)는 구절과 연관이 있다.

마리아는 양 위에 예수를 태우고
있다. 어린 예수의 이러한 놀이는
나귀를 타고 예루살렘으로 들어갈
예수를 암시한다.

▲ 자크 스텔라,
〈성 요한과 함께 있는 성가족〉,
1651. 디종, 미술관

예수의 유년기

바느질과 방적은
마리아의 일상적인
가정 활동이다.

어린 예수는 새를 붙잡고, 드물게 젊게 묘사된 요셉의 무릎에 기대서
작은 강아지와 함께 놀고 있다. 이러한 세부 묘사들은 친밀함을
더해주는데, 언뜻 보기에는 화목하고 행복해 보이지만 예시적 의미를
보면 작은 새는 수난을 상징한다.

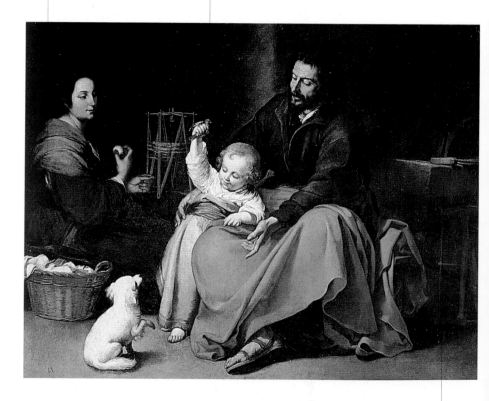

무리요의 회화에서는 세부묘사가 일상의
삶을 실제로 반영한다. 배경에는 요셉의
목수용 작업대와 도구들이 있다.

▲ 바르톨로메 에스테반 무리요,
 〈강아지와 함께 있는 성가족〉,
 1650년경. 마드리드, 프라도 미술관

마리아와 요셉의 놀라우면서도 즐거운 표정은
복음서에서 어린 시절과 청소년기에 예수를 만난
모든 사람이 모두 놀라워했다는 것을 반영한다.

식탁에서 식사 전에
하느님께 감사기도를
드린다는 주제는
프랑스 미술에서 유독
자주 나타난다.

소박한 목수의
도구들과 병치되는
값비싸고 빛나는
물주전자는 노동과 그
도구들의 명예,
품위를 강조한다.

식탁은 제단과 흡사해 보인다. 식탁 위에
배열된 빵, 칼, 사과 쟁반 등은 예수가
축복한 가정 예식의 도구가 되었다.

▲ 샤를 르 브룅, 〈성가족〉,
1655. 파리, 루브르 박물관

성부가 역동적으로
나타나는 모습은 예수가
세례받는 장면과 비슷하다.

수난의 상징으로
예수가 채찍질을
당한 기둥이 있다.

요셉은 마리아와
약혼할 때의 꽃 핀
가지를 들고 있어
쉽게 알아 볼 수
있다.

천사가 지고 있는
십자가는 명백하고
구체적인 수난의
상징이다.

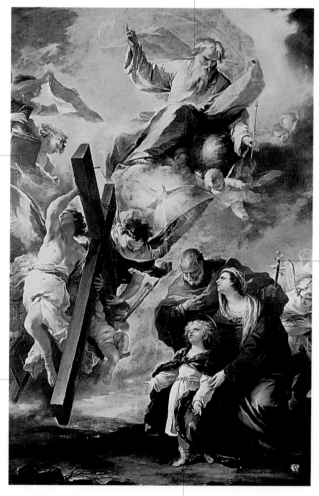

예수는 여덟 살 쯤 되어 보이는 어린이로 묘사되었다. 어린 시절
예수의 나이를 알아내는 것은 항상 어려운 일이다. 확실한 것은
성전의 학자들과의 논쟁이 12살 때 일어났다는 것이다. 외경에는
다른 일화들도 있지만 그림으로 그려진 것은 거의 없다.

 ▲ 루카 조르다노,
〈수난의 상징을 보는 성가족〉,
1660. 나폴리, 카폰디몬테 박물관

이 광선은 예수의
어린 시절에 대한
짧은 언급인
"하느님의 은총을
받고 있었다"(루가
2:40)라는 구절을
참고한 것이다.

예수는 장난삼아 가시나무의 작은
가지들로 화관을 엮다가 손가락을 찔렸다.
이는 수난의 가시관을 언급하는 것이다.

예수의 어린 시절을 다룬 회화에서
일반적으로 나타나는 성모의 고통스러운
예감의 표정이 이 작품에서는 특히
강조되었다. 이는 루가 복음서의 말씀
"마리아는 이 모든 일을 마음 속 깊이 새겨
오래 간직했다"(2:19)를 언급한 것이다.

마리아는 전통적으로
바느질을 하는 것으로
묘사된다.

흰 비둘기들은 순결을
상징하며 마리아와 요셉이
성전의 예수를 봉헌할 때
가지고 갔던 희생 제물을
상기시킨다.

▲ 프란시스코 데 수르바란,
〈나자렛 집에 있는 성모자〉,
1640. 클리블랜드 미술관

요셉은 나자렛에 있는
목수 공방에서 작업에
열중하고 있다.

예수는 요셉이 일하는 것을 밝혀 주기 위해 양초를
들고 있다. 이는 예수가 일상생활에 가져다주는
빛을 은유한다. 역사적으로 생각해 볼 때 예수의
공생활 이전, 아버지인 요셉의 공방에서 일했을 때
충분히 있음직한 일이다.

두 천사들은 이 장면을
바라보며 대화한다.

▲ 헤리트 반 혼트호스트,
〈그리스도의 어린 시절〉, 1620.
상트페테르부르크, 에르미타슈 미술관

이것은 예수 탄생에서 공생활이 시작되기 전까지 30년 동안 일어난 일 중 유일하게 정경에 언급된 일화이다.

루가 복음서에는 극적이고 심리적인 세부묘사가 많다. 또한 어린 소년 예수의 일생을 들여다보는 힘이 외경 작가들의 전설적인 이야기나 대중적인 전설보다 루가 복음서가 훨씬 뛰어나다. 복음서 저자는 이 일화가 지니는 풍부한 의미에 집중하려 했다는 인상을 풍긴다. 무엇보다 과월절을 지내기 위해 예루살렘으로 여행을 간 것을 포함해 성가족이 유대인의 관습을 지켰다는 것을 증명한다. 그리고 거기에는 사람들의 행렬, 길 잃은 소년, 아들이 친지들과 함께 있을 것이라는 믿음, 괴로움의 순간, 예루살렘으로 돌아가는 부모, 아들이 성전에서 학자들과 교리논쟁에 참여하고 있는 것을 발견한 그들의 놀라움 같은 인간적인 요소가 있다. 또 여기에는 서로 나무라는 인간적인 질문도 있다. 마리아는 "얘야, 왜 이렇게 우리를 애태우느냐? 너를 찾느라고 아버지와 내가 얼마나 고생했는지 모른다"고 묻는다. 그러자 예수는 "왜 나를 찾으셨습니까? 나는 내 아버지의 집에 있어야 한다는 것을 모르셨습니까?"(루가 2:48-49)라고 답했고 부모는 당시 그 말을 이해하지 못했다. 성전에서 인성과 신성의 갈등이 일어나는 상황이었지만 예수가 부모를 따라 나자렛으로 돌아감으로써 행복한 결말을 맺게 된다.

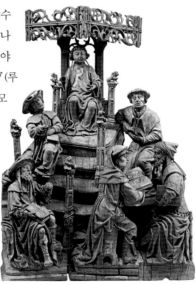

- **장소**
 예루살렘

- **시기**
 예수가 태어나고 12년 후

- **등장인물**
 12살의 예수, 사제와 학자들의 무리, 마리아, 요셉

- **원전**
 루가 복음서

- **변형**
 성전에서 논쟁하는 예수

- **이미지의 분포**
 중세에서 바로크까지 그리스도교 미술에서 상당히 즐겨 다루어지고 널리 퍼졌으며 소설적인 해석이 첨가되기도 했다.

◀ 〈학자들 사이의 그리스도〉, 16세기 초반 독일의 나무 조각. 뉴욕, 메트로폴리탄 미술관

학자들 사이의 그리스도

이 장면은 원근법과
건축적 구성을
강조하기 위해
성전의 내부가
아니라 성전 앞에서
펼쳐지는 것으로
묘사되었는데, 이는
이탈리아 르네상스
회화에서 자주
나타나는 현상이다.

학자들의 무리가
예수의 곁에 모여
있다.

요셉과 마리아는
걱정과 놀라움이
교차한 채로 이
장면에 나타난다.

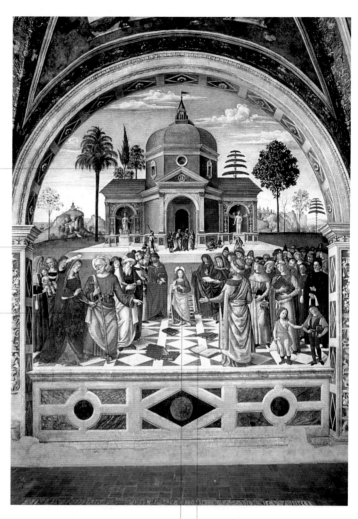

12살 된 예수는 그림의 바닥에 떨어진 책들은 사제들의 지식이
가운데에 정확히 배치되었다. 패했음을 상징하고 있다.

▲ 핀투리키오, 〈성전에서의 논쟁〉,
　 1510년경. 스펠로, 산타 마리아
　 마조레 성당, 발리오니 예배당

이마에 성경 구절을
붙인 것은 유대교의
교리를 엄격하게
고수한다는 의미이다.

뒤러는 배경에 아무것도 넣지 않고 인물의 개성에만 초점을
맞추었는데 이는 드물지만 매우 효과적인 방법이었다.
우리는 이 작품에서 서술적인 묘사 대신 난해하고
당황스러운 논쟁에 맞닥뜨리게 된다.

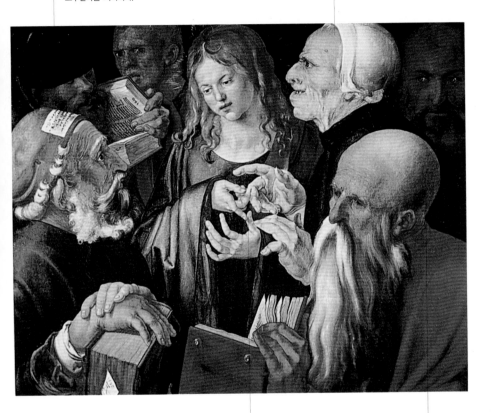

이 작품에서는 예수의 손 모양이 핵심이다. 12살 된
예수는 학생에게 어떤 것을 설명하는 선생처럼
온화하게 그의 생각을 펼치는 반면 오른쪽 학자는 손을
꼬아 자신의 긴장과 혼란스러움을 표현한다.

예수를 둘러싼 네 명의 박사들의 모습에는
다양한 이론적 관점이 있다.
뒤러는 개성이 뚜렷한 네 사람의 일반적인
성향을 묘사하려는 의도였을 것이다.

▲ 알브레히트 뒤러, 〈학자들 사이의 그리스도〉,
1506. 마드리드, 티센-보르네미사 미술관

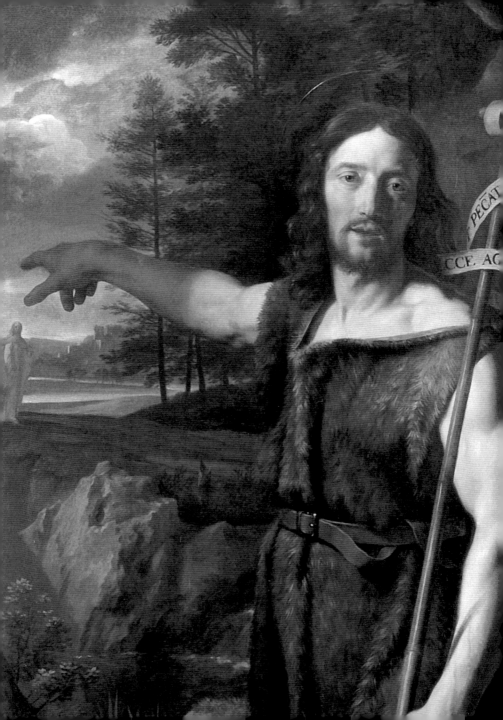

세례자 요한의 이야기

세례자 요한의 탄생 ✣ 광야의 세례자 요한 ✣ 세례자 요한의 설교
그리스도의 세례 ✣ 헤로데의 향연

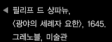

◀ 필리프 드 샹파뉴,
〈광야의 세례자 요한〉, 1645.
그레노블, 미술관

▶ 조반니 벨리니,
〈그리스도의 세례〉(일부), 1502.
비첸차, 산타 코로나 교회

세례자 요한의 탄생

The Birth of the Baptist

세례자 요한과 예수 탄생은 산모의 나이, 배경, 그리고 즈가리야라는 비범한 인물 등에 의해 구별할 수 있다.

- **장소**
 즈가리야와 엘리사벳의 집

- **시기**
 예수 탄생 6개월 전

- **등장인물**
 엘리사벳, 갓 태어난 요한과 이들을 돕는 활기찬 여인들. 조심스럽게 아기의 이름을 쓰는 즈가리야. 때때로 마리아가 요한을 안고 있기도 하다.

- **원전**
 루가 복음서와 《황금전설》

- **변형**
 아들의 이름을 쓰는 즈가리야

- **이미지의 분포**
 이 주제는 드물기는 하지만 세례자 요한의 일생을 다룰 때 삽입되던 일화이다.

▶ 프라 안젤리코, 〈세례자 요한의 이름을 쓰는 즈가리야〉, 1433, 피렌체, 산마르코 미술관

세례자 요한의 탄생 장면은 그 시대의 실제 일상과 집안의 기물에 관한 중요한 정보를 제공한다는 점에서 종교미술에서 가장 매혹적인 장면들 중 하나이다. 사실상 이 일화는 기적적이거나 신성한 측면이 그리 부각되지 않는다. 집안의 출산이라는 생생한 소동, 산모가 있는 방에서 쫓겨난 즈가리야의 모습 등이 널리 그려졌다.

세례자 요한의 탄생 과정에서 즈가리야의 역할은 강조되어 나타난다. 늙은 사제 즈가리야가 신전에서 향을 피우고 있을 때, 대천사 가브리엘이 그에게 나타나 아내인 엘리사벳이 아들을 임신했으니 요한이라 이름 지으라고 알려주었다. 그러나 즈가리야는 의심했고 가브리엘은 그를 벌하기 위해 예언이 이루어질 때 까지 그를 벙어리로 만들었다. 아이가 태어난 지 여드레 후 할례의식 때, 엘리사벳은 아기를 요한으로 부르겠다고 밝혀 모두를 놀라게 했다. 그리고 아버지 즈가리야에게 아들의 이름을 지

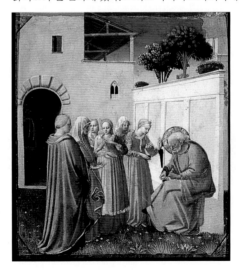

으라고 권하였다. 그는 명판에 "아기 이름은 요한"(루가 1:63)이라고 썼다. 그 순간에 "즈가리야의 입이 열리고 혀가 풀려서 말을 하게 되어 하느님을 찬미하였다"(루가 1:64).

처음에 엘리사벳의 임신을 의심했던 즈가리야는 마치 엘리사벳의 기적적인 임신의 증거를 찾는 것처럼 하늘을 향해 눈을 들고 있다. 붉은 모자는 그가 부유한 사제 계급임을 나타낸다.

엘리사벳은 강하고 확신에 찬 눈빛으로 관람자 쪽으로 몸을 돌리고 있다.

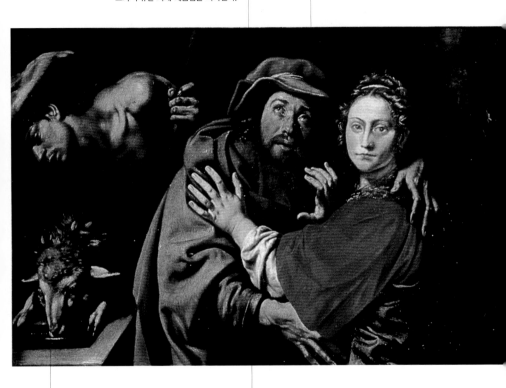

어린 양과 함께 있는 목자의 형상은 분명히 즈가리야와 엘리사벳의 결합의 열매인 세례자 요한을 상징하는 것이다.

두 부부는 그들의 결속력을 나타내는 것처럼 꽉 껴안고 있다. 즈가리야의 손은 임신을 강조하기 위해 엘리사벳의 복부에 놓여 있다.

▲ 탄치오 다 바랄로,
〈엘리사벳의 임신〉, 1620년경.
토리노, 사바우다 미술관

세례자 요한의 탄생

《황금전설》에 따르면 마리아가 새로 태어난 요한을 처음 안은 사람이라고 한다.

14세기 양식의 가구가 있는 엘리사벳의 방은 그들의 부유함이 드러난다. 즈가리야는 부유한 제사장이었다. 외경에 따르면 그가 성전에서 어린 마리아를 맞은 대사제였다고 한다.

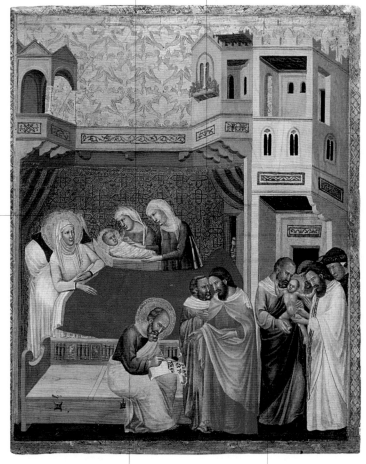

분민에 지친 엘리사벳은 침대에서 휴식을 취한다.

나이 든 부인 엘리사벳이 임신할 것이라는 사실을 믿지 않아 그 벌로 잠시 벙어리가 된 사제 즈가리야는 양피지에 그의 아들의 이름은 요한이라고 쓰고 있다. 그는 즉시 목소리를 되찾았다.

작품의 오른편에는 요한의 할례가 나타난다. 이 예식은 태어난 지 8일 만에 행해졌다.

▲ 조반니 바론치오, 〈세례자 요한의 탄생〉, 1330-40년경. 워싱턴, 국립미술관

세례자 요한에 대한 일화는 많지만 광야에 있는 세례자 요한의
야수 같은 수도자라는 모습은 그 자체로도 매혹적이다.

"광야에서 외치는 목소리", 이것이 루가 복음서에서 묘사되는 세례자 요
한이다. 그리스도의 일생에 관한 대작을 제작한 영화감독들은 그를 헝클
어진 외모에 거친 의상, 예언적이고 묵시록적인 설교를 하는 인물로 과
장하는 경향이 있다. 왜냐하면 사막과 요르단 강이라는 배경이 강한 성
격묘사를 가능하게 하기 때문이다. 일반적으로 세례자 요한을 표현하는
방식은 두 가지이다. 하나는 거친 느낌이 덜한 세례자 요한이다. 부모를
떠나기로 결심한 직후, 젊은 세례자 요한은 매우 활력 있고 강건한 모습
으로 나타나며 후에 그의 상징이 될 양과 함께 표현된다. 그러나 그리스
도의 세례를 준 시기에 가까워질수록 세례자 요한은 단식, 그을림(그는

극도로 볕에 탄 모습으로
그려진다)으로 쇠약해 보
인다. 그는 새로운 시대
를 선포하면서 메시아의
도래가 가까이 왔으니 회
개할 것을 촉구하며 "나
는 그분의 신발 끈을 풀
어 드릴 자격조차 없다"
(루가 3:16)고 말했다.

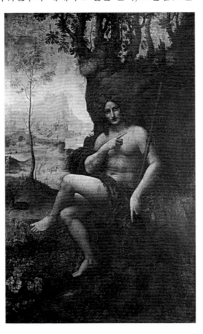

- **장소**
 요르단 강에서 멀지 않은
 예루살렘 외곽의 유다 사막

- **시기**
 기원후 15-30년

- **등장인물**
 이 주제에서 그는 항상 혼자
 등장한다.

- **원전**
 4복음서 모두 세례자
 요한이라는 인물을
 언급했다.

- **변형**
 요한이 부모에게 작별을
 고하는 특이한 장면도 간혹
 나타남

- **이미지의 분포**
 세례자 요한 혼자 등장하는
 그림은 매우 널리
 확산되었다.

◀ 레오나르도 다 빈치,
 〈세례자 요한〉, 1508-13.
 파리, 루브르 박물관

광야의 세례자 요한

원반 모양의 후광은 요한의 신성함을 나타낸다. 신앙적, 도상학적 전통에 따르면 요한은 예수가 부활한 후 고성소에서 자유로워진 사람들 중 하나이다. 그러나 마태오 복음서에 따르면 예수는 "여자의 몸에서 태어난 사람 중에 세례자 요한보다 더 큰 인물은 없었다. 그러나 하늘나라에서 가장 작은 이라도 그 사람보다는 크다"(11:11)고 말했다.

이 거친 길은 완벽의 길을 의미한다. 이는 "사막에 길을 내어라. 우리의 하느님께서 오신다. 벌판에 큰 길을 훤히 닦아라"(이사야 40:3)라고 요한을 암시한 이사야의 예언을 나타낸다

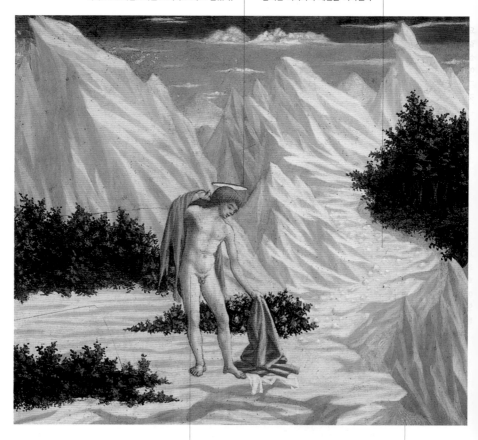

청소년 요한은 부모의 집을 떠나 홀로 살았다. 이 매혹적인 작품에서, 예수의 선구자는 옷을 벗고 있다. 요한은 그의 특징인 거친 낙타 털옷을 입으려 한다.

바위에서 가는 물줄기가 뿜어져 나오는데 이는 요한이 요르단 강에서 행했던 세례 의식을 암시한다.

▲ 도메니코 베네치아노, 〈광야의 세례자 요한〉, 1445. 워싱턴, 국립미술관

요한의 상징물은 두 갈대를 꼬아 엮어 만든 십자가이다. 이는 예수의 선구자라는 그의 역할을 강조하는 것이다.

세례자 요한은 인간의 죄를 속죄하기 위해 희생당할 운명인 예수를 상징하는 어린 양을 천상의 영감을 받아 가리키고 있다.

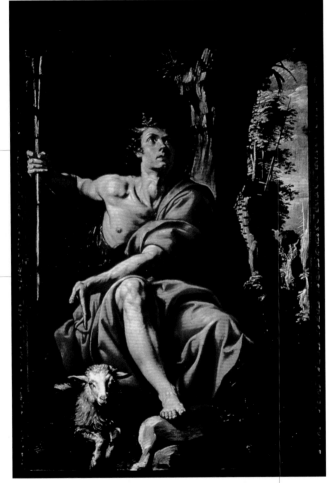

어린 시절, 혹은 청소년기에 부모의 집을 떠난 요한은 사막에서 참회와 고행을 추구한다. 동굴은 외로움과 고행뿐 아니라 내적인 순결함도 상징한다.

▲ 탄치오 다 바랄로, 〈세례자 요한〉, 1629년경. 텔사, 필브룩 미술관

광야의 세례자 요한

요한의 기도와 고행의 세월을 증명하는 광야는 에덴동산처럼 자연스럽게 조화된 야외 풍경으로 대체되었다. 이는 마치 온 세상이 예수와 세례 예식 때문에 새롭게 태어나는 것과 같다.

요한의 상징인 어린 양은 주인과 떨어질 수 없는 애완동물처럼 나타난다.

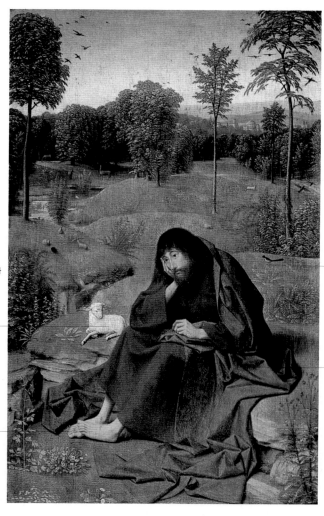

르네상스 관습에 따라 요한은 우울한 명상가의 전형적인 자세를 취하고 있다. 외롭고 슬픈 인상이지만, 고독은 명상과 위대한 약속의 성취를 위해서는 꼭 필요하다.

요한은 수도사처럼 무거운 망토를 입고 있는데, 이는 그의 강건한 육체를 강조한다. 벗은 발은 고행을 상징한다.

▲ 헤르트헨 토트 신트 안스, 〈광야의 세례자 요한〉, 1495년경. 베를린, 회화관

세례자 요한이 활동하는 장면은 상대적으로 드문데 이
주제보다 예수의 세례가 빈번하게 나타나기 때문이다.

세례자 요한의 설교

The Preaching of the Baptist

사막에서 오랫동안 홀로 지낸 세례자 요한은 자신을 따르는 자들이 증가
함을 알게 되었다. 세례자 요한의 열정적인 설교와 특이한 외모에 심오
한 감동을 받은 신자들은 그를 예언자로 받들고 따른다. 세례자 요한은
그가 숲의 개간지에서 설교하는 도상, 강둑에서 세례를 주는 도상으로
나타난다. 여기에 세례자 요한이 그리스도를 메시아라 칭하는 세 번째
도상을 추가할 수도 있다.

　　세례자 요한과 그리스도 사이의 차이점은 중요하다. 심지어 그들의
제자들조차 때때로 어머니 쪽으로 육촌 간이고 동년배인 그들을 비슷한
예언자들로 혼동했다. 마르코 복음서에서 자세히 언급된 것처럼 헤로데
왕은 그리스도에 관해 듣자마자 요한이 되살아났다고 두려워했다.

▼ 얀 슈바르트 반 그로닝헨, 〈세례자 요한의 설교〉,
　 1600년경. 뮌헨, 알테 피나코테크

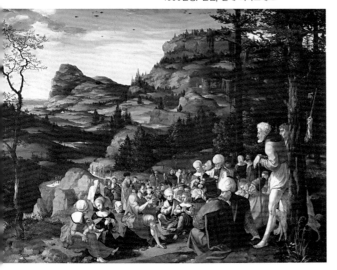

● 장소
요르단 강에서 멀지 않은
예루살렘 외곽의 유다 사막.
요한 복음서에 의하면
베다니아와 살렘에서
가깝고 "물이 많은"(요한
3:23) 애논이라는 곳

● 시기
30년경

● 등장인물
세례자 요한은 물론 연령과
사회적 신분이 다양한
군중들. 종종 예수가
나타나며 세례자 요한은
그를 가리킨다.

● 원전
4복음서에서 모두 세례자
요한이라는 인물과 그의
활동을 찾을 수 있다.

● 변형
군중에 둘러싸인 세례자
요한, 군중에게 세례를
베푸는 세례자 요한

● 이미지의 분포
세례자 요한이 설교하는
주제가 그가 군중에게
세례를 주는 것보다 자주
나타남

세례자 요한의 설교

배경의 예수는 요르단
강 둑 근처를 평화롭게
거닐고 있다.

세례자 요한은
예수를 가리키면서
"하느님의
어린양이 저기
오신다"(요한
1:29)라고 외쳤다.

이 화면의 가장자리에 단색으로 그려진
부분에는 예수가 세례 받는 장면과 높은
강단에서 설교하는 세례자 요한이 그려져 있다.

이 세밀화는 요한 복음서의 내용과 관련이 있다.
전경의 강은 요한이 행한 물로 주는 세례와 예수
성령으로 주는 세례의 차이점을 강조한다.

▲ 〈세례자 요한〉, 그리마니의 기도서 중,
1490-1500. 베네치아, 마르치아나 도서관

이들은 요한 앞에 무릎을 꿇고 세례를
받으려 하고 있다. 마태오는 세례를 받기
전에 죄를 고백해야 함을 언급했다.

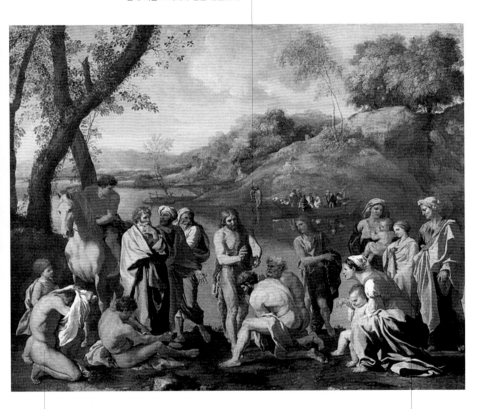

세례를 받기 위해 옷을 벗는
신자들은 미술작품에 자주 등장한다.
세례 받은 사람들은 오늘날과
마찬가지로 흰 옷으로 알아볼 수 있다.

여자와 어린아이들의 등장은 반종교개혁
이후 가톨릭 교회가 대폭 개방되었음을
나타낸다. 그러나 푸생의 회화에서는 여전히
남자들만 세례 받고 있음을 주목해야 한다.

▲ 니콜라 푸생,
〈군중에게 세례를 주는 세례자 요한〉,
1632. 파리, 루브르 박물관

그리스도의 세례
The Baptism of Christ

이것은 그리스도교 미술에서 가장 유명하며 자주 등장하는 주제 중 하나이다. 기본적인 구성에 대한 미묘한 변형들은 예술가의 특성에 따라 다르다.

장소
베다니아 근처 요르단 강변

시기
30년경

등장인물
세례자 요한과 예수, 비둘기 모양의 성령, 성부와 천사들, 세례를 받았거나 자신의 차례를 기다리는 사람들

원전
이 일화는 4복음서 모두에 나타나며 예수의 공생활이 시작되었음을 알려준다.

이미지의 분포
세례당에 특별히 널리 사용되었다.

▶ 후안 데 플란데스,
〈그리스도의 세례〉,
1496-99. 마드리드,
후안 아베예 미술관

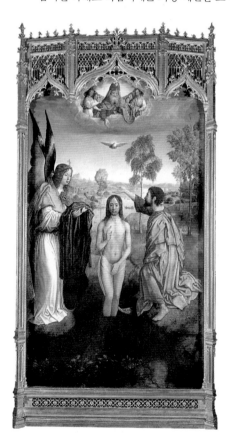

그리스도의 세례 이미지가 비교적 표준화된 것은 복음서들이 미묘한 차이점들을 제외하고는 이 일화를 간략하게 다루었기 때문이다.

세례 전에 그리스도와 요한 사이의 간략한 대화를 기록한 유일한 복음서인 마태오 복음서에는 가장 세밀한 묘사가 나와 있다. 그에 따르면 예수가 세례 받은 후 물에서 나올 때 하늘이 열렸고 요한은 비둘기의 형태로 그리스도에게 갑자기 나타난 성령을 보았다고 한다. 하늘로부터 "이는 내 사랑하는 아들, 내 마음에 드는 아들이다"(마태오 3:17)라는 말씀이 들렸고 성령은 그리스도를 사막으로 이끌었다.

마르코 복음서도 마태오와 비슷하다. 그러나 루가 복음서에 따르면, 세례를 받은 후 기도를 하고 있던 예수에게 성령이 비둘기 모양으로 내려왔고 "너는 내가 사랑하는 아들, 내 마음에 드는 아들이다"(루가 3:22)라는 목소리가 들렸다.

이 작품에서는 다양한 장면들이
복합적으로 나타난다. 요한은
거친 울타리에 기댄 채,
군중들에서 설교하고 있다.

멀리서 요한을 향해
다가오는 예수.
세례자 요한은
예수를 가리키며
그의 제자 중
몇몇은 고개를 돌려
쳐다보고 있다.

성부의 모습은 구름 사이에서 나타난다. 그는
비둘기로 형상화된 성령을 보내면서 예수를
가리키고 있다. 작품의 중앙을 가로지르는
완벽한 중심축은 삼위일체를 의미한다.

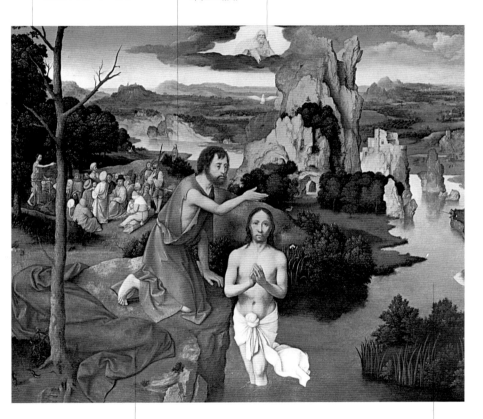

다른 신도들처럼
예수도 물가 가장
자리에 그의 옷을
벗어두었다.

요르단 강은 풀이 우거진 강기슭과 바위 둑
사이로 고요하게 굽이쳐 흐른다. 플랑드르
화가들이 의도한 것은 주의 길을 준비하면서 길을
곧게 만드는 세례자 요한의 역할일 것이다.

▲ 요아킴 파티니르, 〈그리스도의 세례〉,
1515. 빈, 미술사박물관

성령의 비둘기는 날개를 활짝 펴고 떠 있다. 화가는 비둘기를 통해 이 장면의 신비주의에 초점을 맞추고자 했으며 하늘의 성부를 묘사하지 않았다.

부드럽고 밝은 색 나무 기둥은 예수의 몸과 비교된다. 이 나무는 가지들로 의인을 보호하는 아브라함의 나무와 십자가에서 파생된 구원의 '생명의 나무'를 상징한다.

세례를 받기 위해 옷을 벗는 사람들

화면 중앙, 예수의 머리와 성령인 비둘기 사이의 정적은 너무 완벽해서 세례자 요한이 붓고 있는 그릇의 물까지 멈춰버릴 것 같다.

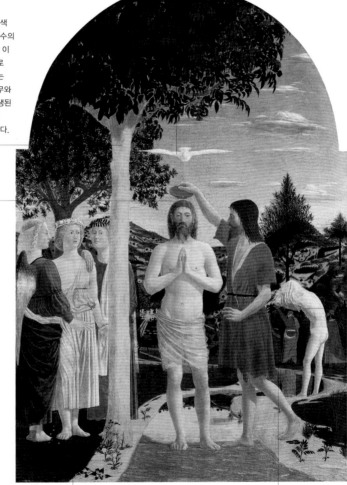

왼편의 세 천사들은 조화를 상징한다. 비록 복음서에는 그들에 대한 언급이 전혀 없지만, 한 명 혹은 다수의 천사들이 그리스도의 세례 장면에 등장한다.

원경에는 바리사이, 사두가이파 사람들이 세례자 요한을 비난하고 있다.

▲ 피에로 델라 프란체스카, 〈그리스도의 세례〉, 1440년경. 런던, 국립미술관

헤로데의 향연
The Feast of Herod

때때로 인간의 약점이 이야기를 돋보이게 만든다. 헤로데 왕은 세례자 요한의 설교로 일어난 소란과 무질서의 위험에 대응하지 않았다. 그러다가 동생 필립보의 아내인 헤로디아를 부인으로 맞은 것을 요한이 비난하자 그를 체포했다. 여기에서 복음서 저자들의 해석은 분분하다. 마태오에 따르면, 헤로데는 세례자 요한을 제거하기 위한 핑계를 찾는다. 반면에 마르코 복음서에는 왕이 요한의 말을 기꺼이 들었고 그를 존경했다고 한다. 그러나 헤로디아는 그렇지 않았다.

그녀는 헤로데의 심약함을 알았기 때문에, 흥겨운 연회가 베풀어지는 동안 그녀의 아름다운 딸인 살로메로 하여금 왕 앞에서 춤추도록 했다. 심지어 술에 취해 현혹당한 헤로데는 살로메에게 원한다면 "내 왕국의 절반"(마르코 6:23)이라도 주겠다고 했다. 살로메는 어머니와 의논했고, 어머니의 조언에 따라 세례자 요한의 머리를 베어 쟁반 위에 담아달라고 요구했다. 왕은 "몹시 괴로웠지만"(마르코 6:26) 자신의 말을 취소할 수는 없었다. 그는 요한이 갇혀 있는 감옥에 병사를 보내 목을 베도록 했다. 쟁반 위에 놓인 머리는 살로메에게 보내졌고, 그녀는 그것을 어머니에게 주었다. 세례자 요한의 제자들은 그의 시체를 매장하도록 허락받았다.

● 장소
예루살렘의 왕궁과 사해 근처에 위치한 감옥

● 시기
30년

● 등장인물
세례자 요한과 헤로데 안티파스 왕이 주요인물이다. 그의 아버지인 예수 탄생 때의 왕인 대大 헤로데와 혼돈하면 안 된다. 헤로디아와 살로메도 등장한다.

● 원전
마태오와 마르코 복음서

● 변형
세례자 요한의 체포, 헤로데의 향연, 세례자 요한의 참수, 세례자 요한의 목을 받는 헤로디아

● 이미지의 분포
세례자 요한에 대한 공경과 함께 널리 퍼짐

◀ 〈세례자 요한의 목을 가지고 있는 살로메〉, 14세기 중반의 모자이크. 베네치아, 산 마르코 바실리카

헤로데의 향연

요한은 헤로데가 동생의 아내인 헤로디아를 취한 것을 포함한 다양한 죄들에 대해 비난하고 있다.

화가는 복음서에 등장하는 갈릴래아의 왕 헤로데를 그렸다. 왕은 세례자 요한의 말에 당황하고 걱정하는 모습이다. 그는 요한을 정의로운 사람이라고 생각했고 그의 말을 경청했다.

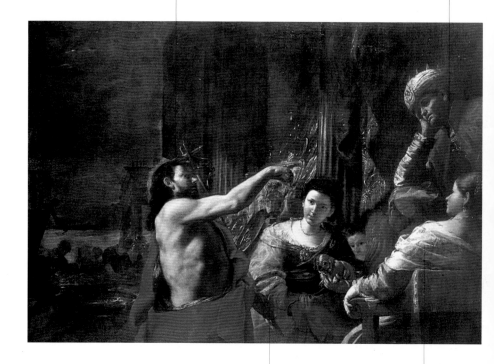

헤로데의 동생과 헤로디아 사이에서 태어난 딸인 살로메는 매우 사랑스럽지만 어머니에게 휘둘릴 정도로 어리석은 젊은 여인이었다.

왕 곁에 앉은 헤로디아는 세례자 요한의 순교를 부추긴 인물이다. 쉽게 헤로디아의 계략에 넘어간 왕보다 헤로디아가 그를 죽였다고 할 수 있다.

▲ 마티아 프레티,
〈헤로데 앞의 세례자 요한〉,
1665년경. 뉴욕, 개인소장

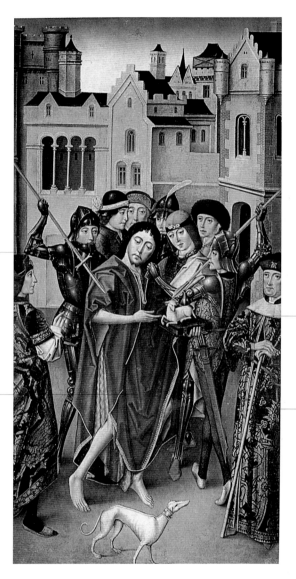

세례자 요한이
체포당하는 것을 표현한
작품을 보면 그가
예수의 선구자임을 더
확실히 알 수 있다.
도시를 배경으로 한 이
장면은 예수의 체포와
매우 비슷한데, 세례자
요한은 예수처럼 고난을
순순히 받아들인다.

세례자 요한은 거친
낙타 털옷 위에 화려한
튜닉을 입고 있다. 이는
그가 순교를 통해 얻은
성인의 신분을
상징한다.

책 위의 작은 어린
양은 세례사
요한의 상징이다.

대사제들 역시 체포
현장에 있다.
세례자 요한은
설교에서 그들을
맹렬히 비난했었다.

▲ 미라플로레스의 거장,
〈세례자 요한의 체포〉, 1490.
마드리드, 프라도 미술관

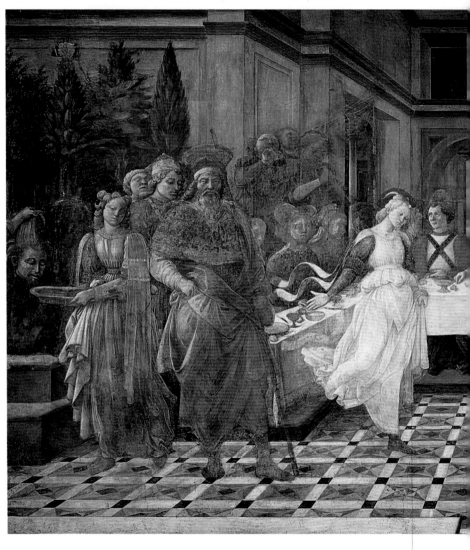

▲ 필피포 리피,
〈세례자 요한의 이야기: 헤로데의 향연〉,
1452–64. 프라토, 두오모

살로메는 헤로데 왕의 생일 찬치를 위해
준비된 호화로운 식탁 앞에서 춤을 춘다.

헤로데는 연회 식탁의
중앙에 앉아 있다.

헤로디아는 만족스러워 보인다.
그녀의 잔인한 계획은 이루어졌다.

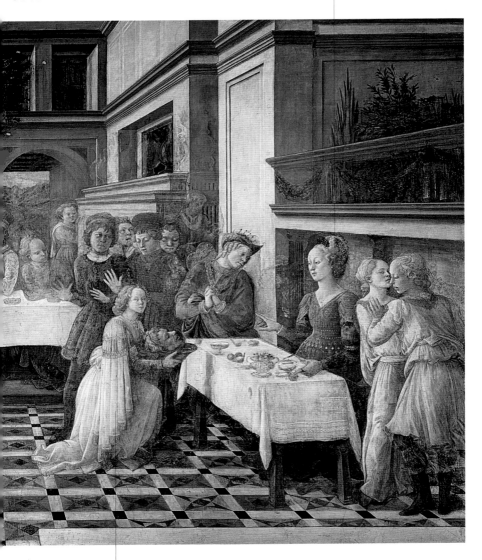

살로메는 무시무시한 전리품인 쟁반에 담긴
요한의 머리를 헤로디아에게 가져온다.

왕관, 수놓인 겉옷,
발판은 모두 헤로데의
왕권을 상징한다.

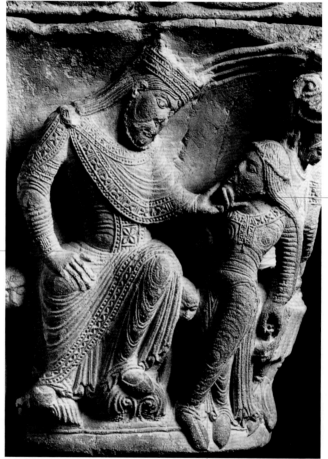

헤로데는 살로메의
턱을 어루만지고
있다. 중세 미학에서
이 애정 어린
몸짓은 육체적 죄를
의미한다.

허벅지 위의
헤로데의 손은 그의
강력한 힘을
나타낸다.

살로메는 춤을 추는
중이라 다리가
엇갈려 있다.

▲ 〈헤로데와 살로메〉,
　12세기 로마네스크 주두.
　툴루즈, 오귀스탱 박물관

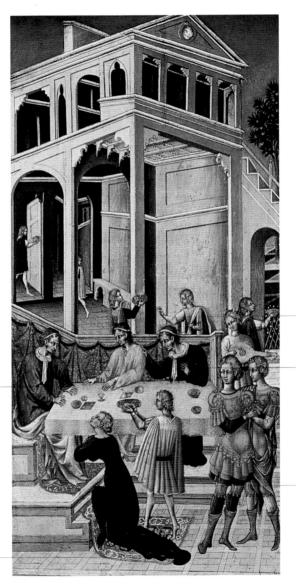

이 장면은 한 장소에 다양한 시점의 순간들이 혼합되어 있다. 여기서 헤로데는 식탁 상석에 앉아 살로메의 소름끼치는 요청에 깜짝 놀란다.

살로메는 유혹적인 춤을 마치고 헤로데에게 몸을 돌려 세례자 요한의 머리를 달라고 요청하고 있다.

시종은 세례자 요한이 처형될 장소를 마련하고 있다.

저녁식사에 초대된 손님들은 살로메의 요청을 듣고 소스라치게 놀라며 슬퍼한다.

시종은 세례자 요한의 머리가 놓일 은쟁반을 가져온다.

▲ 조반니 디 파올로, 〈세례자 요한의 머리를 요구하는 살로메〉, 1450년경. 시카고, 미술원

헤로데의 향연

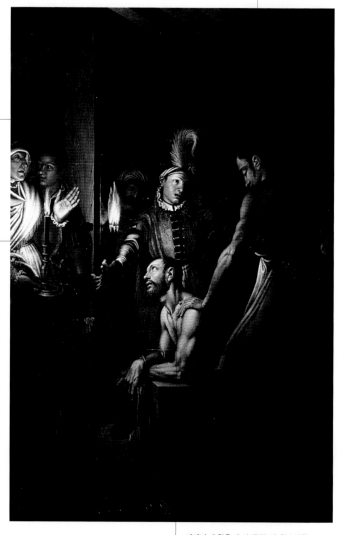

육중한 문은 어두운 감옥이라는 배경을 강조한다. 횃불과 양초의 희미한 빛은 극적인 효과를 두드러지게 한다.

양초를 든 늙은 여자와 젊은이가 문가에서 지켜보고 있다. 그들이 누구인지 확인하기는 어렵지만 아마도 헤로디아가 보낸 종일 것이다.

세례자 요한은 손이 묶인 채 참수당할 돌 위에 무릎을 꿇고 있다. 바닥에는 그의 머리를 담을 은쟁반이 있다.

▲ 안토니오 캄피,
〈세례자 요한의 참수〉, 1571년경.
밀라노, 산 파올로 콘베르소 교회

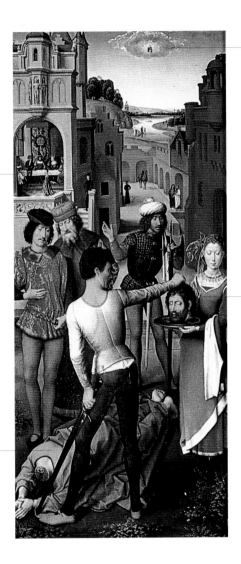

성부는 하늘 높은 곳
구름 사이에서 모든
장면을 내려다보고 있다.

배경의 헤로데의 궁전
안에서 살로메는 왕의 연회
식탁 앞에서 춤추고 있다.

창백해져 있지만 마음을
굳게 먹은 살로메는
사형 집행인으로부터
세례자 요한의 잘린
머리를 받아들고 있다.

목이 잘린 세례자 요한의
몸은 땅바닥에 길게 뻗어
있다. 손은 최후의 기도
자세로 포개져 있다.

▲ 한스 멤링, 〈세례자 요한의 참수〉,
1474-79. 브뤼헤, 멤링 미술관

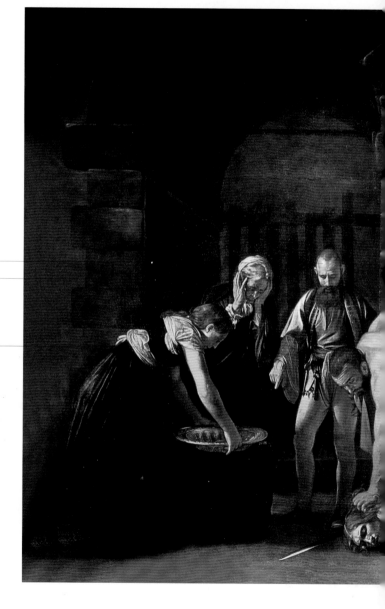

관리는 세례 요한의
머리가 놓일 커다란
쟁반을 가리키고 있다.

소스라치게 놀란 늙은
여자는 머리를
움켜쥐고 있다.

살로메가 아니라
젊은 하녀가 쟁반을
들고 있다.

▲ 카라바조, 〈세례자 요한의 참수〉, 1608.
　 라 발레타, 말타, 성 요한 대성당

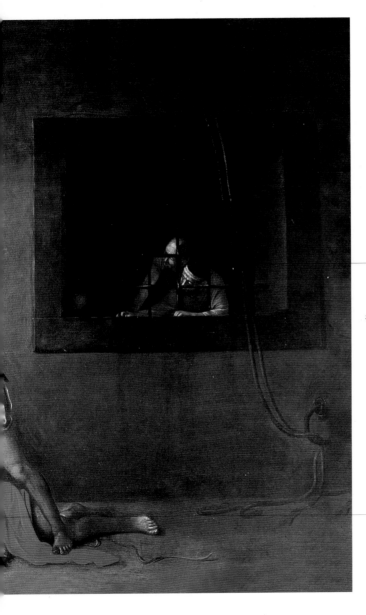

중요한 처형이 감옥의
안뜰에서 집행되고 있다. 두
죄수들이 철장 사이로 이
장면을 지켜본다. 이 작품에서
카라바조는 원전을 주의 깊게
참고하면서 극적인 면과
사실성을 결합했다. 세례자
요한은 이 작품에서
표현되었듯이 헤로데의 왕궁
안 지하 감옥에 홀로 있었던
것이 아니라 사해 근처
마카에루스의 요새에 있었다.

참수형은 아직 완전히 끝나지
않았다. 사형집행인의 일격은
몸에서 머리를 부분적으로
분리한 것에 불과했다. 그는
치명타를 가하기 위해
'자비misericordia' 라고
불리는 칼을 뽑아들고 있다.

성인의 유골에 대한 복잡하고 전설적인
모험담 때문에 세례자 요한의 잘린
머리는 많은 그림의 소재가 되었고
공경의 대상이 되었다.

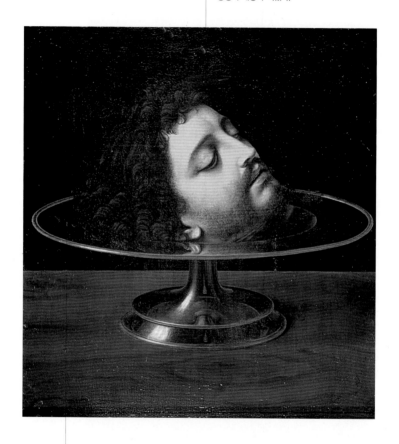

세례 요한의 머리가 담긴 쟁반은
롬바르디아의 금 세공업자가 만든 세련된
르네상스 시대의 과일 접시일 것이다.

▲ 안드레아 솔라리오,
 〈세례자 요한의 머리〉,
 1507. 파리, 루브르 박물관

중세 미술에서 요한이 갇혔던
감옥은 흔히 거대한 돌로 만든
무자비한 탑으로 나타난다.

사형집행인은 참수할 때
사용한 칼을 칼집에 다시
꽂고 있다.

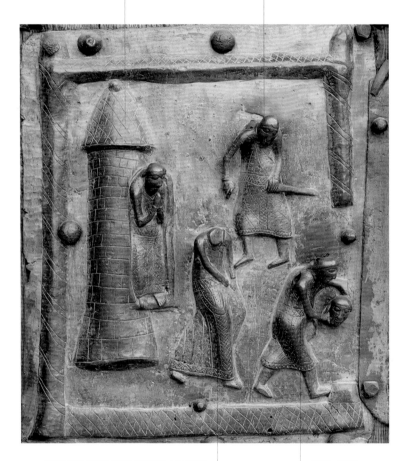

요한의 몸은 머리가 베어진 다음에도 손을 아래로
떨어뜨린 채로 그대로 서 있다. 이것은 중세 미술의
소박함으로 보이지만, 자율 신경계의 영향으로 목이 베어진
다음에도 몸이 서 있는 경우는 참수형에서 종종 나타난다.

시종은 요한의
머리를 가져간다.

▲ 산 제노의 수석 조각가,
〈세례자 요한의 참수〉, 10-11세기 청동문.
베로나, 성 제노 바실리카

헤로데의 향연

헤로데는 공포와 충격으로 뒤로 흠칫 물러선다. 사악한 헤로디아만이 소름끼치는 전리품 쪽을 향하고 있다.

원근법적 공간에 대한 비범한 감각을 가진 도나텔로는 왼쪽 원경에서 시종이 쟁반 위에 요한의 머리를 들고 있는 모습을 시작으로 장면을 구성했다.

중경의 중심에는 비올라 연주자가 있다.

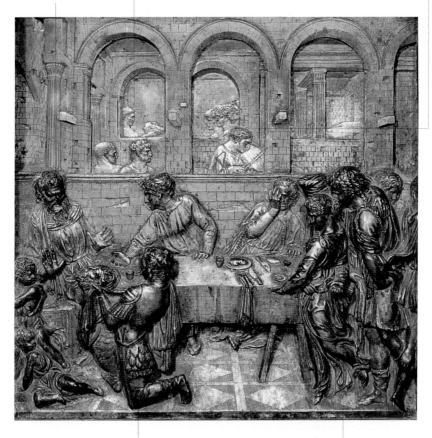

사형집행인 중 하나가 요한의 머리를 보이며 헤로데 앞에서 자랑스럽게 무릎을 꿇고 있다.

저녁 식사 손님들은 식탁의 끝으로 물러선다. 무리의 중앙에는 살로메가 있는데 그녀는 매우 우아한 포즈를 취하고 있어서 막 끝낸 매력적인 춤을 상기시킨다.

▲ 도나텔로, 〈헤로데의 향연〉, 1423.
시에나, 세례당의 세례반

저녁 식사 손님들은 그다지 매력적이지 않은 모습이다. 플랑드르 전통에 따라 루벤스는 부정적인 의미를 담은 표현과 특징을 인물들에게 부여했다.

살로메는 만족스럽게 세례자의 머리를 보여준다.

새침한 헤로디아는 악의에 찬 공범의 눈빛으로 요한의 머리가 있는 큰 접시를 받아들고 헤로데 쪽으로 몸을 돌리고 있다.

화려한 장식의 식기는 요한의 머리가 놓인 쟁반과 뚜렷한 대조를 이룬다.

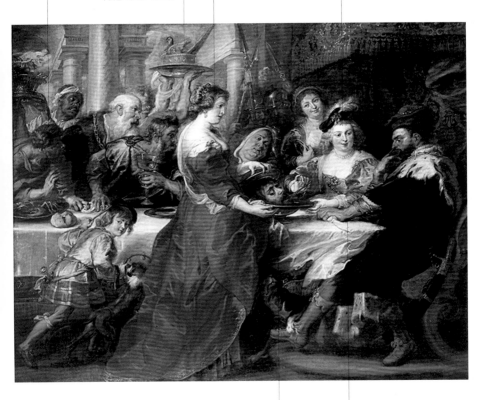

루벤스는 이 사건의 무자비한 면모를 강조하고 있다. 즉 세례자 요한의 머리는 음식이 식지 않도록 보관하기 위해 사용하는 뚜껑 달린 접시 위에 있고, 헤로디아는 마치 요리된 음식이 적당한지 살펴보는 것처럼 포크를 들고 있다.

식탁보를 움켜쥔 헤로데의 얼굴에서는 긴장감, 공포와 근심이 분명히 드러난다.

▲ 페터 파울 루벤스, 〈헤로데의 향연〉,
1630. 에딘버러, 스코틀랜드
국립미술관

예수의 공생활

광야의 유혹 ✛ 고기잡이 기적 ✛ 사도들을 부르심
그리스도와 사마리아 여인 ✛ 그리스도와 가나안 여인
잔잔해진 풍랑 ✛ 물 위를 걷는 그리스도 ✛ 빵과 물고기의 기적
시몬 집에서의 저녁식사 ✛ 마르타와 마리아의 집을 방문한 그리스도
사도들을 임명하는 그리스도 ✛ 세금을 내는 예수
예수와 어린이 ✛ 간음죄로 잡혀온 여인 ✛ 거룩한 변모

◀ 〈하혈하는 여인을 치유한 예수〉,
초기 그리스도교 프레스코,
로마, 산티 피에트로 에
마르첼리노 교회

▶ 카라바조, 〈마태오를 부르심〉
(일부), 1599. 로마, 산 루이지
데이 프란체시 교회

광야의 유혹

The Temptations

육체의 연약함과 영혼의 강건함 사이의 갈등은 복음서에서 반복되는 주제이다. 광야의 유혹에서, 선과 악의 극적인 이중성은 예수에게 직접적으로 영향을 준다.

미술작품에서 '예수가 받은 세 가지 유혹'이라는 주제를 인식하려면 작품의 세부사항들에 집중해야 한다. 예를 들어 예수와 대화하는 악마의 갈라진 발 같은 특징은 15세기 이후로는 사라지는 경향이 있다.

　우리는 이 일화에서 다른 순간들을 구별해야 한다. 무엇보다도, 예수는 주위에 오직 동물들만 있는 사막에서 홀로 단식했다. 그리고 차례로 악마가 세 가지 유혹을 했다. 가장 자주 재현되는 첫 번째 유혹은 40일 동안 금식한 예수에게 돌을 빵으로 바꾸어보라는 것이었다. 두 번째로 악마는 예수더러 성전의 탑 위에서 뛰어내려 천사의 도움을 받으라고 했다. 세 번째 유혹에서 악마는 예수가 자신에게 한번만 절을 한다면 세상의 모든 부를 주겠다고 했다. 그러자 예수는 사탄을 물리치고 곧이어 천사에게 시중받았다.

▶ 〈첫 번째 유혹을 받는
그리스도〉, 시편 삽화,
1222년경. 코펜하겐,
왕립도서관

예수를 둘러싸고 있는 많은 짐승들 중 수사슴이 그리스도의 상황을
가장 잘 표현해준다. 시편에는 하느님을 찾는 영혼을 개울을 찾는
수사슴에 비유한 구절이 있다. 뿐만 아니라 중세의 동물 우화집에서
수사슴은 샘물을 많이 마시기 때문에 뱀의 독에 저항할 수 있다고
했다. 이와 같이 그리스도교인들은 그리스도에게 귀의함으로써 악의
유혹에 저항할 수 있다는 뜻이다.

천사들은 그리스도가
40주야 동안 광야에서
단식할 때나 악마의 유혹을
받았을 때 나타나지 않고
전체 이야기가 끝날 때에만
나타난다.

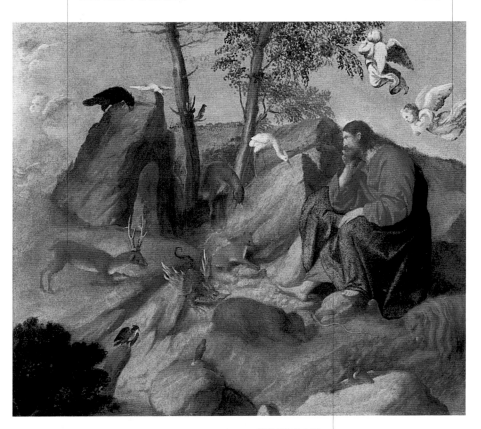

뺨에 손을 대고 있는
자세는 전통적으로 고독과
깊은 명상을 의미한다.

▲ 모레토 다 브레시아,
〈광야의 그리스도〉, 1540년경.
뉴욕, 메트로폴리탄 미술관

악마는 예수를 산꼭대기로 데리고 간다. 그리고 복종의 대가로 온 세상을 주겠다고 제안한다.

악마는 돌 하나를 주면서 예수에게 접근한다. 그는 수도사와 같은 옷을 입고 있지만 뾰족한 수염과 머리에 난 작은 뿔로 악마임을 알 수 있다.

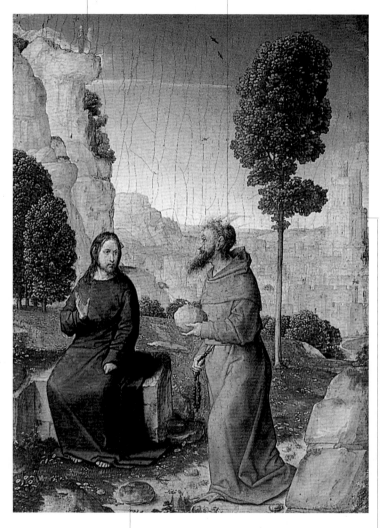

이 그림은 첫 번째 유혹을 묘사하고 있다. 악마는 배고픈 그리스도에게 돌을 보여주면서 이것을 빵으로 바꿔보라고 제안한다.

악마는 예수를 예루살렘에서 가장 높은 탑으로 데리고 간다. 악마는 예수에게 뛰어 내려보라고 하면서 뛰어내려도 천사가 돌봐주지 않겠냐고 한다.

▲ 후안 데 플란데스, 〈유혹받는 그리스도〉, 1496-99. 워싱턴, 국립박물관

악마가 인간의 형상으로 나타나는 다른
그림들과는 달리, 두초는 악마의 날개와
반역 천사로서의 원래 상태를
보여줌으로써 지옥의 속성을 드러냈다.

예수의 제스처와 표정은 이
일화의 끝에 나오는 "사탄아
물러가라"(마태오 4:10)라는
구절에 따른 것이다.

악마의 마지막이자 세 번째
유혹에 대한 승리 장면에서
두 천사가 예수에게 다가와
시중을 든다.

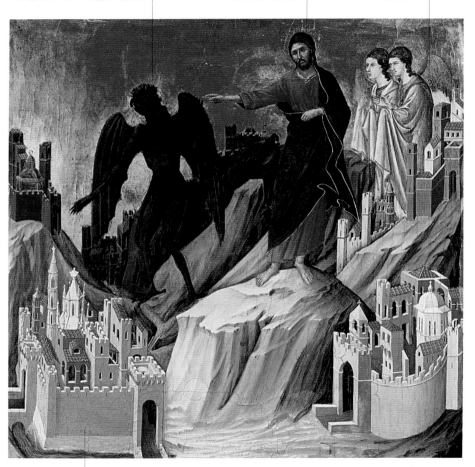

담으로 둘러싸인 작은 모형 같은 도시는 악마가
마지막 유혹에서 예수에게 보여주었던 세상의
모든 나라를 의미한다.

▲ 두초 디 부오닌세냐, 〈산 위의 유혹〉,
마제스타 제단화, 1308-11. 뉴욕, 프릭 컬렉션

고기잡이 기적

The Miraculous Draft of Fishes

이 주제는 가장 쉽게 알아볼 수 있는 복음서 이야기들 중 하나이자 동시에 가장 애매한 것들 중 하나인데, 왜냐하면 시각적으로는 유사하지만 별개인 사건들과 혼동될 수 있기 때문이다.

장소
티베리아 바다 혹은 갈릴래아 바다라고도 하는 겐네사렛 호수

시기
갈릴래아에서 예수의 공생활이 시작했을 때

등장인물
예수와 첫 번째 제자들, 즉 예수의 친척이자 제베대오의 아들인 야고보와 요한, 안드레아와 베드로라 불린 시몬

원전
루가 복음서

이미지의 분포
화가들은 이 일화를 호수에서 고기를 잡는 장면 특히 요한 복음서에서 제자들에게 물 위를 걸어 나타난 예수와 혼동하기도 한다.

고기잡이 기적과 무식한 어부였던 베드로의 개종이라는 에피소드는 여러 시대에 걸쳐 많은 미술가들의 상상력을 북돋았다. 루가 복음서(5:1-11)에서만 다루어진 최초의 고기잡이 기적 이후에도 어부들은 그들의 생업을 계속했다. 그 후에도 예수는 호수의 물 위를 걸었고, 부활 이후에는 고기잡이 기적을 되풀이했다. "나는 너를 사람을 낚는 어부로 만들 것이다"(마태오 4:19)라고 하며 제자들을 모을 때에 일어난 첫 번째 고기잡이 기적 후에는 예수가 베싸이다의 호수 위를 걷는 기적이 일어났다. 부활 이후에는 베드로와 그의 다섯 동료들이 예수 덕분에 호숫가에서 백 미터밖에 떨어지지 않은 곳에서 큰 물고기를 153마리나 잡아 올릴 수 있었다(요한 21:1-14).

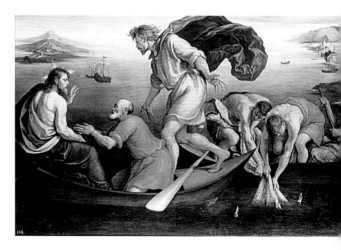

▶ 야코포 바사노, 〈고기잡이 기적〉, 1545. 런던, 개인소장

경이로운 고기잡이 기적에 놀란
베드로는 자신이 죄인임을 고백하고
예수에게 함께 떠날 것을 청한다.

예수는 베드로에게 "너는
이제부터 사람들을 낚을
것이다"라고 축복했다.
(루가 5:10)

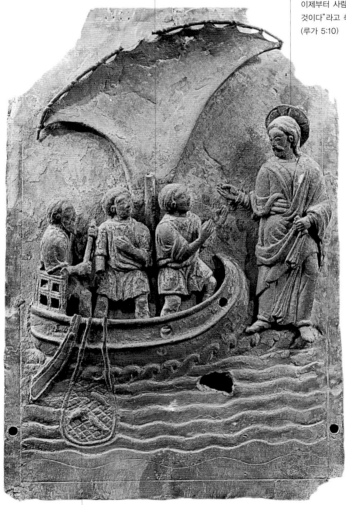

고기 잡는 그물은 거의 찢어질
지경이었다.

▲ 〈물 위를 걷는 그리스도〉,
　　베네벤토 대성당 청동문, 13세기 전반.
　　베네벤토, 카피톨라레 도서관

중경 장면은 티베리아
호수에 부활한
그리스도가 나타난
장면이다. 베드로는
호숫가로 가려고 물에
뛰어들었고, 그의
동료들은 그 뒤에서
물고기가 가득한 그물을
끌어올리고 있다.

물고기를 담은 커다란 바구니가 베드로의
배에서 내려진다. 바구니에 담긴 물고기는
오병이어의 기적을 암시하기도 한다.

▲ 요아힘 뵈클라르, 〈고기잡이 기적〉,
1563. 로스앤젤레스, J. 폴 게티 박물관

화가는 요한 복음서에 충실하게, 그리스도가 물 위를 걷는 것이
아니라 호숫가에 나타나는 것으로 묘사했다. 예수가 사도들을 위해
빵과 구운 물고기를 준비한 소박한 식사 장면이 뒤에 나타난다.

이 작품은 요한 복음서의 장면을 묘사한 것이지만
배에서 막 내린 신선한 물고기를 거래하는 것 같은
세속적인 장면의 사실적인 표현도 나타난다.

사도들을 부르심

The Calling of the Apostles

고깃배와 세금 징수원의 계산대는 예수가 사도들을 부르는 주제의 가장 유명한 배경이다. 베드로와 안드레아의 경우에는 고기잡이 기적과 연결된다.

● **장소**
겐네사렛 호수 근처의 가파르나움

● **시기**
갈릴래아에서 예수의 공생활이 시작했을 때

● **등장인물**
예수를 비롯해 야고보, 요한, 안드레아, 마태오를 포함한 여러 사도들

● **원전**
마태오, 마르코, 루가 복음서

● **변형**
각 사도별로 '부르심' 혹은 '소명' 이라는 제목으로 나타남

● **이미지의 분포**
여러 성인들의 공경과 연결됨. '마태오를 부르심'이 가장 대중적이며, 특히 17세기에 카라바조가 로마의 산 루이지 데이 프란체시 교회에 불멸의 대작을 그렸다.

▶ 헨드릭 테르 브뤼헨, 〈마태오를 부르심〉, 1621. 위트레흐트, 중앙박물관

이 주제에 관한 중요한 작품들이 상대적으로 적음에도 불구하고, 사도들을 부르는 장면들은 미술에서 실험적이고 특별한 해석을 위해 그려졌다. 특히 마태오를 부르심이 유명하다. 복음서의 짧은 구절 몇몇이(예를 들면 마태오 9:9) 17세기 초반에는 카드, 주사위 놀이를 하는 한 무리의 수비병, 병사들, 세금 공무원들이 함께 있는 그림이 되었다. 이 도상은 그 자체로 매우 유명해져서, 곧 예수의 존재나 다른 종교적 언급들은 불필요하게 되었다. 미술 작품의 전통적인 제목들이 그림을 이해하기에 언제나 유용한 것이 아님을 알아야 한다. 예를 들면 사도로 부름 받은 후에 마태오는 많은 손님들에게 풍성한 저녁을 대접했다. 이것이 미술에서 '레위(마태오의 다른 이름)가의 만찬'으로 불리는 작품이다.

이 작품은 마르코 복음서(1:18-20)를 충실히 재현하고 있다. 예수 곁에 있는 두 사도는 베드로와 안드레아이다.

다른 어부들은 산 사이로 흐르는 고요한 물에서 작업을 계속하고 있다. 한 수도원을 위해 제작된 이 그림은 활동적 삶과 명상적인 삶 사이의 균형을 나타낸다.

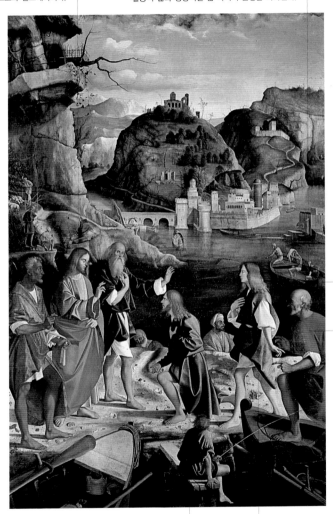

이 작품은 서사적 주제를 가진 최초의 베네치아 제단화로 알려져 있다.

야고보와 요한의 아버지인 제베대오는 배 안에서 아들들이 예수의 부름에 답하는 것을 지켜본다.

'가장 사랑받는 제자'이자 미래의 복음서 저자인 요한은 손을 가슴에 올려놓고 있는데, 이 자세는 최후의 만찬에서 종종 나타난다.

후에 순례자의 수호성인이 되는 야고보가 예수 앞에 무릎을 꿇고 있다.

▲ 마르코 바사이티, 〈제베대오의 아들들을 부르심〉, 1510. 베네치아, 아카데미아 미술관

사도들을 부르심

예수는 맨발이지만
화려한 망토를
입고 있다.

레위 혹은 마태오는 부르심에 응하여 예수 앞에 고개를
숙인다. 입고 있는 옷은 그가 부유하다는 것을 알려주며
이는 그날 저녁 그가 사도로서의 새 삶을 축하하는 연회를
열었다는 것을 통해 확인된다.

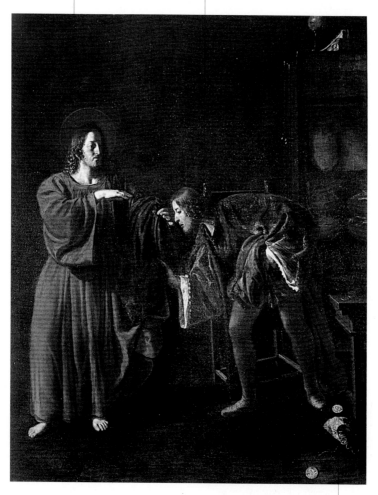

바닥에 흩어진 동전들은 세금 징수원이라는
마태오의 직업을 알려줌과 동시에, 예수의 부름에
따라 세속적인 부를 버렸음을 의미한다.

▲ 구이도 카냐치, 〈성 마태오를 부르심〉,
1635-45년경. 리미니, 시립미술관

예수 없이 단독으로 나타나기도 하는 막달라 마리아
다음으로 그림에 자주 등장하는 복음서의 여인은
사마리아 여인이다.

그리스도와
사마리아 여인

*Christ and the Woman
of Samaria*

복음서에는 이 일화에 대한 배경, 대화, 분위기, 인물의 성격 등 정확한
세부 묘사들이 나와 있다. 그러나 화가들은 점차 확신을 잃어가는 것, 정
치적이고 종교적인 적개심, 육체적 요구와 정신적 영역 사이의 균형 등
극도로 미묘한 심리적 이야기를 그림으로 표현하는데 성공하지 못했다.
"영적으로 참되게"(요한 4:23) 하느님을 받드는 것에 대한 내용은 거의
나타나지 않는다.

시카르에 있는 야곱의 우물 근처에서 예수와 사마리아 여인의 만남
에 관한 다양한 해석들 중 두 가지 정도가 그림으로 나타난다. 몇몇 화가
들은 대화의 첫 부분에 초점을 맞추는데, 그때 예수는 사마리아 여인에
게 물을 청함으로써
여인을 놀라게 했었
다. 마지막의 대화
를 강조한 그림에서
는 여인이 메시아
임을 드러낸 예수
앞에 고개를 숙이고
있다.

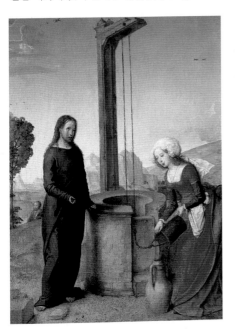

● **장소**
사마리아의 시카르 마을 밖,
야곱의 우물 근처

● **시기**
예수가 유다에서
갈릴래아로 이동하는 도중

● **등장인물**
예수와 사마리아 출신 여인,
배경에 몇몇 사도가
나타나기도 함

● **원전**
요한 복음서

● **변형**
우물가의 사마리아 여인,
그리스도와 사마리아 여인

● **이미지의 분포**
16세기에 특히 널리 퍼졌고
웅변의 알레고리로
쓰이기도 했다.

◀ 후안 데 플란데스,
〈그리스도와 사마리아 여인〉,
1496–99. 파리, 루브르
박물관

그리스도와 사마리아 여인

아카데미 미술과 고전주의의 특징에 따라, 카라치는 복음서를 정확히 묘사했다. 사도들은 음식을 가지고 시카르로 되돌아 오고 있다.

이 장면은 야곱이 그가 사랑한 아들 요셉에게 준 농장에서 일어난다. 야곱의 자식들이 이 땅을 나누어 가진 이후 이스라엘인들과 사마리아인들 사이에는 오랫동안 깊은 정치적, 종교적 분쟁이 있었다. 그들은 서로를 이단이라고 고발했다.

예수는 두 가지 제스처를 취한다. 오른손을 자신의 가슴에 댄 것은 그가 메시아임을 가리킨다. 왼손은 시카르 도시를 가리키는데, 사마리아 여인에게 그녀의 이웃들에게 새 소식을 전하라고 알려준다.

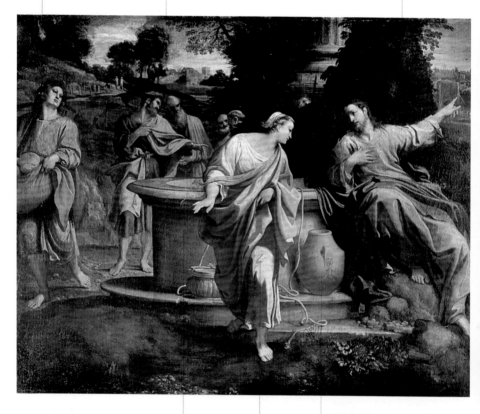

야곱의 우물은 사람뿐만 아니라 동물들에게도 물을 제공하는 매우 풍부한 샘이었다.

예수와 사마리아 여인 사이에 놓은 항아리는 육체와 영혼의 목마름이라는 그들의 대화 내용을 상기시킨다.

예수와 대화하는 사마리아 여인은 그의 말솜씨와 통찰력에 고개를 숙인다.

▲ 안니발레 카라치,
〈그리스도와 사마리아 여인〉,
1563-94. 밀라노, 브레라 미술관

180

복음서에서처럼 화가들도 악마에게 고통 받는 가나안 여인의 딸을
치료하는 기적보다는 예수와 가나안 여인 사이의 대화에 주로
초점을 맞췄다.

그리스도와 가나안 여인

*Christ and the
Canaanite Woman*

예수는 페니키아 북부의 작은 마을에서 기적을 일으켰다. 이 지방은 유명한 상인과 현명한 사람이 많기로 유명한데, 가나안 여인의 명석함에서도 이를 알 수 있다. 그는 애원의 눈물로 예수의 관심을 끌려고 애썼고 결국 예수는 악마에 사로잡힌 딸을 치료했다. 예수의 침묵과 그녀를 돌려보내려는 사도들의 시도에도 불구하고 여인은 멈추지 않고 계속 애원했다. 예수는 다소 무뚝뚝하게 그녀에게 어린이들(이스라엘 사람들을 의미)로부터 음식을 빼앗는 것은 잘못이며, 그 음식을 개들(이교도들을 의미)에게 던져주는 것도 잘못임을 지적했다. 그 여인은 즉시 "그러나 주님, 강아지들도 주인의 상에서 떨어지는 부스러기는 주워 먹지 않습니까?"(마태오 15:27)라고 반박했다. 예수는 그 여인의 믿음을 칭찬했고 기적은 이루어졌다. 이 일화에 관한 미술작품들은 딸에 대한 기적적인 치료가 아니라 가나안 여인과 예수 사이의 대화만을 그리고 있다는 것이 의미심장하다.

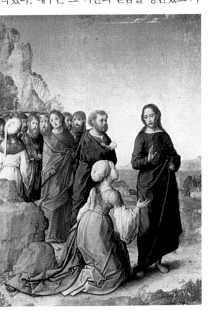

- **장소**
 페니키아의 도시
 가나안(현재 레바논).
 예수가 결혼식에 참석한
 나자렛 근처의 가나와
 혼동하지 말 것

- **시기**
 예수가 티로와 시돈 사이의
 도시를 여행하는 동안

- **등장인물**
 사도들과 여러 군중이 있는
 가운데 예수와 가나안
 여인의 대화

- **원전**
 마태오와 마르코 복음서

- **변형**
 가나안 여인의 딸을 치유함

- **이미지의 분포**
 매우 드물게 나타남

▶ 후안 데 플란데스,
〈그리스도와 가나안 여인〉,
1496-1503년경. 마드리드,
왕궁

잔잔해진 풍랑
The Bark

호수에서 풍랑이 이는 장면에 관한 묘사는 드물게 나타난다. 사도들은 공포에 떠는 반면 예수는 배에서 평화롭게 잠든 모습으로 나타난다.

● **장소**
티베리아 해 혹은 갈릴래아 해로 알려진 겐네사렛 호수

● **시기**
예수 공생활의 초기

● **등장인물**
예수, 베드로와 배에 타고 있는 다른 사도들

● **원전**
공관복음서

● **변형**
풍랑을 잠재운 예수

● **이미지의 분포**
이 주제는 반종교개혁 시기에 부활하였는데, 베드로의 권위와 교회가 당면한 문제에 적합하였기 때문이다.

밤에 호수에서 풍랑이 치는 장면은 미술사에서 드물게 나타나며, 때때로 예수가 물 위에서 걷는 유사한 장면과 겹쳐진다. 바람 때문에 비틀대는 사도들의 돛단배와 갑판에 있는 예수, 막 침몰하려는 배에 관한 이야기는 세 개의 공관복음서에 거의 똑같이 묘사되었다. 예수는 심한 폭풍 속에서 자고 있었다. 겁에 질린 사도들이 그를 깨우자 "그는 일어나 바람을 꾸짖으시며, 바다를 향하여 '고요하고 잠잠해져라! 라고 호령하시자 바람은 그치고 바람은 아주 잔잔해졌다"(마르코 4:39). 그러나 이 일화의 시작 부분을 다시 돌아보면 예수는 "호수 저편으로 건너가자"(4:35)고 사도들에게 청하면서 사도들에게 돛을 올리라고 재촉했다. 호수의 '양쪽'은 세속적 삶의 극단들에 대한 은유이다. 예수가 자는 동안 풍랑 속에서 근심하는 사도들의 모습은 어려운 순간들에 우리가 맞부딪치는 두려움을 반영한다. 예수가 깨어났을 때 "믿음이 없느냐? (4:40)"라고 한 질문은 어부들이 가득 타고 있는 배의 난파를 뛰어넘는 의미를 암시한다.

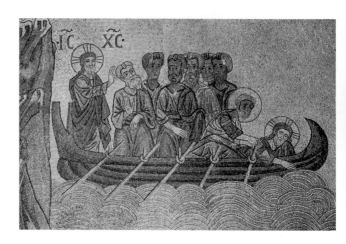

▶ 〈잔잔해진 풍랑〉,
12세기 모자이크. 베네치아,
산 마르코 바실리카

예수는 배의 고물 쪽으로 몸을
돌리고 평화롭게 잠을 자고 있다.

폭풍우에 파손된
배가 출렁거린다.

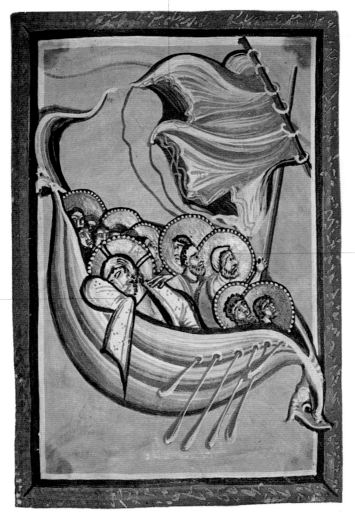

커다랗게 눈을
뜬 베드로는
손을 모으고
있는데, 이것은
기도라기보다는
공포의 표현에
가깝다.

▲ 〈폭풍우를 잠재우는 그리스도〉, 힛다 수도회 복음서,
11세기 초. 다름슈타트, 헤센 국립도서관

물 위를 걷는 그리스도

복음서에서 베드로의 배와 물 위를 걷는 예수의 모습은 예수의 공생활 시절과 부활 이후에 등장한다.

Christ Walking upon the Water

- **장소**
 티베리아 해 혹은 갈릴래아 해로 알려진 겐네사렛 호수

- **시기**
 이 장면은 예수 공생활의 초기, 아주 드물게는 부활 이후에 나타남

- **등장인물**
 예수, 베드로와 다른 사도들

- **원전**
 마태오, 마르코, 요한 복음서

- **이미지의 분포**
 이 일화는 베드로의 권위와 로마 가톨릭 교회에 관한 논쟁과 관련이 있다.

관대하고 역동적이며, 대범하고 변덕스러우면서도 매우 인간적인 베드로는 미술에서 가장 쉽게 알아볼 수 있는 성인들 중 하나이다. 그는 두 번이나 파도치는 호수에 뛰어드는 것을 주저하지 않았고, 그 두 일화를 그린 그림은 거의 비슷하다. 첫 번째 일화에서 사도들이 심한 바람과 싸우고 있을 때 예수는 그들을 돕기 위해 호숫가에서부터 물 위를 걸어왔다. 예수가 배 가까이 왔을 때, 그는 베드로에게 물 위를 걸어오라고 했다. 잠시 동안 베드로는 물 위를 걸었으나 곧 두려움 때문에 가라앉고 말았다. 예수는 "왜 의심을 품었느냐? 그렇게도 믿음이 약하냐?"(마태오 14:31)고 말하면서 그를 일으켜 세웠다. 부활 이후에 예수는 사도들이 고기를 잡고 있을 때 그들에게 나타났다. 그러나 예수는 물 위를 걷지 않았고 기슭에 머물러 있었다.

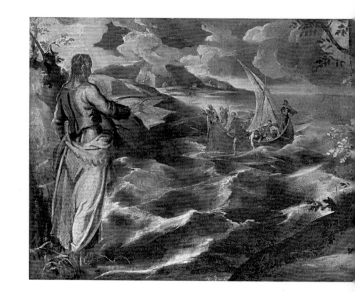

▶ 야코포 틴토레토,
〈물 위를 걷는 그리스도〉,
1591, 워싱턴, 국립미술관

후광이 나타나긴
하지만 어부인
사도들의 고된 노동은
사실적으로 표현되었다.

그물에는 신기할 정도로
물고기가 가득 차 곧
찢어질 것 같았다.

이 작품에는 스위스 출신이었던
화가가 잘 알고 있던 제네바 호수
근처의 시골 풍경이 나타나 있다.
멀리 몽블랑의 빙하가 보인다.

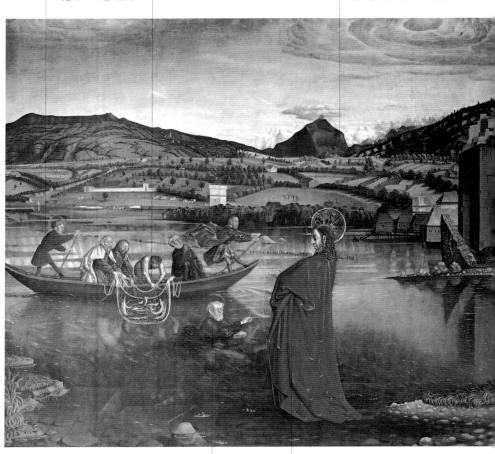

베드로는 예수에게 다가가기
위해 호수 위를 걸었지만 곧
물에 빠졌다.

예수는 마치 무게가 없는 것처럼 물위로
미끄러져 베드로에게 다가간다. 다른 인물들이
호수에 비쳐 보이는 것과는 달리 예수의 붉은
망토는 수면에 반사되지 않는다.

▲ 콘라트 비츠, 〈고기잡이 기적〉, 성 베드로 제단화,
1443-44. 제네바, 미술·역사박물관

빵과 물고기의 기적

The Multiplication of the Loaves and Fishes

예수가 여러 바구니에 음식이 남을 정도로 풍부하게 수천 명의 사람들을 먹인 두 번의 기적이 미술사에서는 비슷하게 나타난다.

● **장소**
겐네사렛 호수가에 있는 베싸이다, 혹은 갈릴래아 호수

● **시기**
마르코 복음서에 따르면 이 기적은 두 번 일어났다.

● **등장인물**
예수, 사도들과 군중

● **원전**
이 일화는 모든 복음서에 나타나며, 마르코 복음서에는 기적이 2번 일어났다고 되어 있다.

● **이미지의 분포**
이 주제를 다룬 작품은 드물며, 성찬식 논쟁과 연관되어 나타난다.

네 복음서 모두 이 기적을 세세하게 묘사하는데, 예수의 설교로 모인 수많은 대중의 물질적인 요구가 충족되었고 대중에게 골고루 분배되었다. 복음서에는 얼마나 많은 사람들이 음식을 먹었는지, 빵과 생선이 몇 개였는지, 몇 바구니의 음식이 남았는지, 심지어 배고픈 이들이 50명씩 모여 앉았다는 것까지도 정확하게 알고 있다.

요한은 이러한 세부를 자세히 설명했다. 그 기적 후에, 예수와 사도들은 가파르나움으로 가는 배를 탔다. 몇몇 새 신도들이 뒤따랐고, 예수는 성찬식에 대한 설교를 했다. 예수는 하느님께서 이집트에서 피신하는 모세와 유대인들을 먹이기 위해 보낸 만나, 즉 배고픔을 채워주는 빵과 그리스도 그 자신인 영적인 빵 사이의 차이점을 다음과 같이 가르쳤다. "하느님께서 주시는 빵은 하늘에서 내려오는 것이며 세상에 생명을 준다" (요한 6:33).

▶ 조반니 란프랑코,
〈빵과 물고기의 기적〉,
1624-25. 더블린, 아일랜드 국립미술관

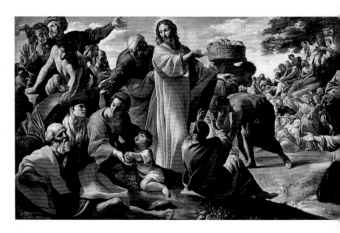

예수의 말씀을 듣고자 온 신자들의 모습이
멀리까지 보인다. 요한은 5000명 정도의
사람이 있었다고 썼다.

예수가 기적을 행할 때 취한 제스처는
축복을 내리는 자세이다.

갈릴래아 호수 옆, 풀이 무성한 언덕 위에
앉아 있는 신자들 사이로 수많은 음식
바구니가 지나간다. 남은 음식은
12바구니나 되었다.

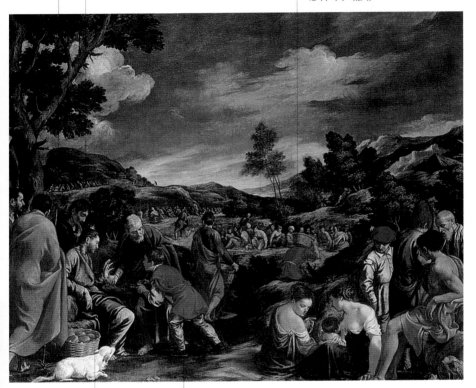

보리빵이 담긴 바구니는
소박한 첫 번째 음식
봉헌이었다. 사도
필립보는 각 신도들에게
빵을 나눠주는 데에도
200데나리온이 들
것이라고 계산했다.

작은 물고기 두 마리를 든 소년은 이
그림이 요한 복음서에 근거했음을
나타낸다. 마찬가지로 우리는 소년
옆에 있는 사도가 베드로의 형제인
안드레아임을 알 수 있다.

▲ 페드로 오렌테, 〈빵과 물고기의 기적〉, 1605.
상트페테르부르크, 에르미타슈 미술관

시몬 집에서의 저녁식사

이 일화에서 막달라 마리아는 중요한 인물이다. 그녀는 그리스도의 발을 참회의 눈물로 씻었고, 긴 머리카락으로 말렸으며, 그의 발에 향유를 부었다.

The Supper in the House of Simon

장소
가파르나움 혹은 나인. 이 이야기는 나인에서 과부의 아들을 살린 기적에 이어 나온다.

시기
예수의 공생활이 시작한 무렵

등장인물
예수, 막달라 마리아, 다른 저녁식사 손님들

원전
루가 복음서

변형
바리사이파 사람 집에서의 저녁식사. 이 이야기와 수난 전에 베다니아에서 일어난 사건이 중복되어 나타나는 경우가 많다.

이미지의 분포
최후의 만찬 다음으로 이 이야기와 가나의 결혼식은 복음서에 가장 자주 등장하는 식사 장면이다.

외경과 요한 크리소스토모는 참회하는 죄인인 막달라 마리아를 바리사이파 사람 시몬이 예수에게 저녁 식사를 대접하는 동안(루가 7:36) 깊은 참회의 행동을 보여준 여인이라고 해석했다. 옥합에 든 향유를 그리스도의 발에 발라 향기롭게 하고 머리카락으로 발을 닦았다. 마태오, 마르코, 특히 요한 복음서에서 이 일화는 예수 수난 바로 직전에 일어난다.

요한은 다른 복음서와 상반되는 세부묘사를 제공한다. 요한 복음서에서는 베다니아에 있는 마리아, 마르타, 라자로의 집이 배경이다. 여기에 등장하는 마리아는 막달라 마리아임이 분명하며 그녀는 값비싼 나르드 향유 한 근을 예수에게 부었다. 그러자 가난한 사람들에게 줄 수도 있었던 이 향유 값에 대한 논쟁이 일어났다. 마태오와 마르코 복음서에서는 사람들이 불평했다고 나오는 반면 요한 복음서에는 유다가 반대했다고 나온다.

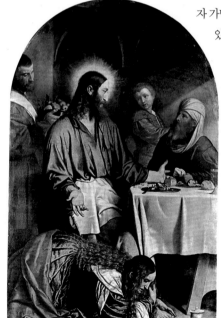

◀ 모레토 다 브레시아 (알레산드로 본비치노), 〈바리사이파 사람 집에서의 만찬〉, 1540년경. 브레시아, 산타 마리아 칼케라 교회

시몬은 예수가 죄인이 다가오도록 놔둔 것을 놀라워한다. 루가
복음서에 따르면 바리사이파 사람들은 예수가 그 여인의 행실을
모른다고 생각했다. 도상학적으로 유사한 베다니아의 저녁식사에서
실망감을 표현한 것은 유다였다. 이 작품에서 시몬 집에서의
저녁식사와 베다니아의 저녁식사 장면이 중첩되었다.

예수는 조용히 시몬의 혼란스러움에 대해
답해준다. 동시에 오른손으로는 막달라
마리아의 죄를 용서하고 축복을 내리고 있다.

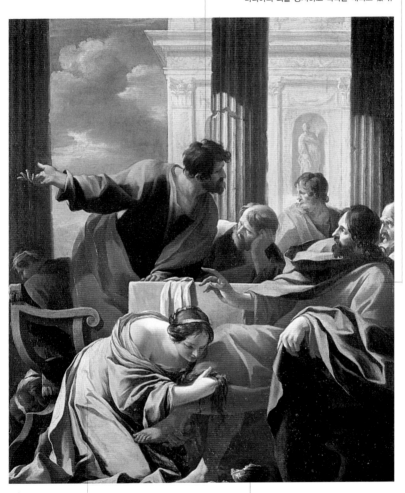

막달라 마리아는 겸손과 참회,
존경의 표시로 머리카락으로
예수의 발을 닦는다.

미술작품에서 귀한 향유를
담은 석고 항아리는 막달라
마리아의 상징물이 된다.

▲ 시몽 부에,
〈시몬의 집에 있는 막달라 마리아〉,
1640. 미국, 개인소장

복음서에 언급되어 있지는 않지만
사도들도 저녁 식사에 초대되었을 것이다.
예수 곁에 있는 사람은 베드로이다.

베로네세가 제작한 다른 저녁 식사 장면에서처
당대의 의복을 입고 있는 사람들과 전통적인
의복을 입고 있는 사도들이 함께 나타난다.

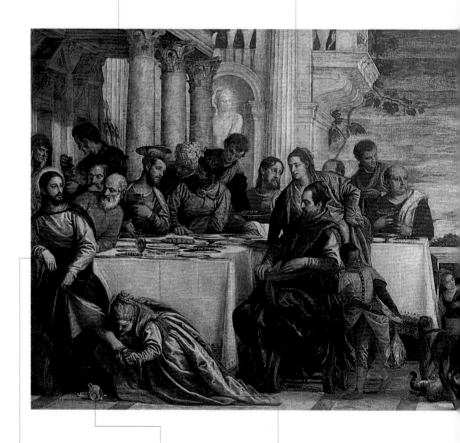

예수의 평화로운 모습은 폭이 약
26피트 되는 커다란 그림의
왼쪽에 배치되어 있다. 베로네세는
이를 통해 관람객의 시선을
그림의 중심부가 아니라 한쪽으로
이끄는 새로운 시도를 했다.

마르코 복음서에는
막달라 마리아가
향유가 든 항아리를
깨뜨렸다고 쓰여
있다(마르코 14:3).

막달라
마리아는 매우
긴 금발 머리로
예수의 발을
닦기 위해
엎드려 있다.

막달라 마리아가 들어오는 것을 보고 깜짝 놀라 일어나는 사람은 유다일 것이다.
그가 지닌 돈주머니는 사도들의 공유 재산을 관리하던 그의 역할을 나타내기도
하지만, 그가 예수를 배반하고 받은 은화 30데나리온을 나타내기도 한다.

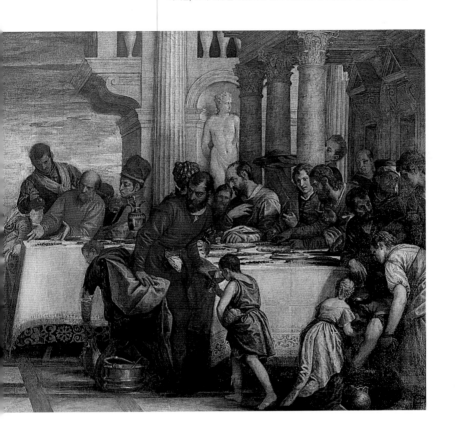

▲ 파올로 베로네세, 〈시몬 집에서의 저녁 식사〉,
1570년경. 밀라노, 브레라 미술관

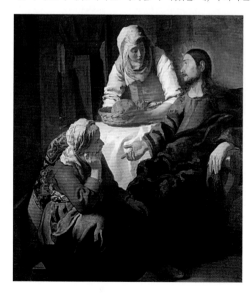

마르타와 마리아의 집을 방문한 그리스도

이 일화는 묘사적, 실제적으로 해석되어 작품이 그려진 시대의 배경을 반영하는 경우가 많다. 이런 경우 종교적인 색채는 옅어진다.

Christ in the House of Martha and Mary

- ● **장소**
 예루살렘 성문에 있는 마을인 베다니아

- ● **시기**
 마르타, 마리아와 그들의 형제 라자로와의 관계는 예수 공생활의 결정적인 전환점이 된다.

- ● **등장인물**
 예수, 마르타, 마리아와 다른 손님들이 가끔 등장하기도 한다.

- ● **원전**
 루가 복음서

- ● **이미지의 분포**
 16, 17세기 동안 정물화를 그리기 위해 이 주제를 택한 경우가 많았다.

베다니아의 삼남매(마르타, 마리아, 라자로)와 예수의 우정은 아마도 시몬 집에서의 저녁에서 시작된 것 같다. 그곳에서 막달라 마리아로 여겨지는 여인은 참회의 뜻으로 값비싼 향유를 예수의 발에 부었다. 그러나 루가에 따르면 예수를 그들의 집에 초대한 것은 마리아가 아니라 그녀의 언니 마르타이다. 마르타는 손님을 대접하느라 분주했고 반면 마리아는 예수의 말씀을 듣기 위해 그의 발 앞에 앉았다. 마르타는 여동생에게 도와달라고 청했으나 예수는 조용히 그녀를 꾸짖었다. "마르타, 마르타, 너는 많은 일에 다 마음을 쓰며 걱정하지만, 실상 필요한 것은 한 가지 뿐이다. 마리아는 참 좋은 몫을 택했다"(루가 10:41-42).

그러나 때때로 기질이 가르침을 이기기도 한다. 요한 복음서에 따르면 라자로의 죽음이라는 어려움이 닥쳤을 때, 마리아는 집에 앉아 있었던 반면 마르타는 예수에게 제일 먼저 뛰어갔다.

▶ 얀 베르메르,
〈마르타와 마리아의 집을 방문한 그리스도〉, 1655년경, 에딘버러, 스코틀랜드 국립미술관

마르타의 앞치마는 그녀가 식사 준비로 바쁜 것을 강조한다. 비록 예수는 마리아의 명상적인 고요함에 더 좋은 답변을 하였지만, 마르타는 훌륭한 성품으로 가사의 수호성인이 되었다.

이 주제는 때로 사실적인 풍속화로 제작되었다. 그럼에도 불구하고, 안트베르펜 출신의 이 두 화가는 루가 복음서를 충실히 따랐다. 마르타는 마리아에게 불평하지 않고 설교하던 예수에게 불만을 이야기한다.

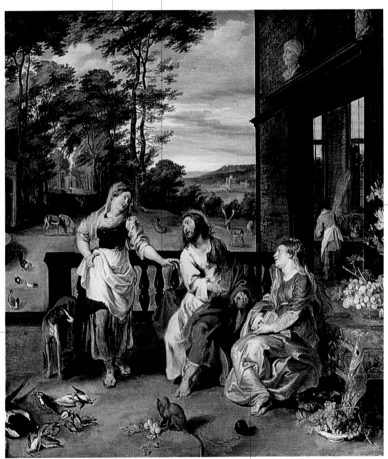

오른쪽에 있는 부엌에서 식사가 준비된다.

마르타 곁에 있는 개는 믿음과 민첩함의 상징이다.

마리아는 예수보다 낮은 곳에 앉아 겸손하고 경건하게 그를 바라본다.

▲ 페터 파울 루벤스와 얀 브뢰헬, 〈마르타와 마리아의 집을 방문한 그리스도〉, 1628. 더블린, 아일랜드 국립미술관

마르타와 마리아의 집을 방문한 그리스도

마리아는 예수 곁에 있다. 참회하는 막달라 마리아와 동일인물이자 마르타와 라자로의 자매 마리아는 예수에게 깊은 헌신을 표현하고 있다.

예수는 마리아가 집안일을 돕게 해달라는 마르타의 부탁에 조용히 대답한다.

마르타는 예수를 대접하는 일을 도와달라고 동생을 부른다.

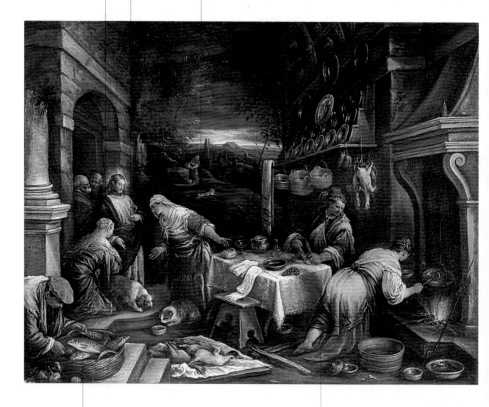

물고기 바구니를 든 소년은 이 작품의 사실적인 맥락 속에서도 오병이어의 기적을 연상시킨다.

마르타의 불평에도 불구하고, 소박하지만 완벽한 접대 준비가 완료되었다. 식탁은 잘 차려져 있고, 불 위에 올려진 스프도 다 끓었으며 라자로로 보이는 남자가 햄을 썰고 있다.

▲ 야코포 바사노,
〈마르타와 마리아를 방문한 그리스도〉,
1576–77년경. 휴스턴, 새러 캠벨 블래퍼 재단

사도들을 임명하는 그리스도

Christ Commissioning the Apostles

성인 개개인에 대한 공경이 확산되면서 집단으로 나타난 사도들의 그림은 누구인지 잘 알아보기 힘들었기 때문에 널리 보급되지 않았다.

복음서에서는 두 가지 '사명mission'이 언급되었다. 이 용어는 '파견'이라는 어원적 의미를 가지고 있다. 복음서의 사명 중 하나는 실질적, 직접적인 목적을 가진 단기적인 것이고, 다른 것은 더 많은 것을 요구하면서 범위가 넓은 것이다. 마태오 복음서에는 예수의 공생활을 첫 번째 유형으로 묘사했다. 열두 명의 사도들을 모으면서 예수는 하느님 나라를 설교하고 아픈 이들을 치료하고 인근 마을에서 악마에 사로잡힌 이들의 마귀를 쫓아내도록 제자들을 보냈다. 그러나 같은 복음서의 마지막 구문은 매우 다른 사명을 묘사한다. 부활한 예수는 사도들을 갈릴래아 산꼭대기

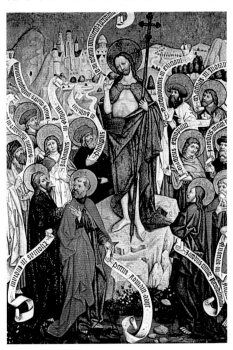

에 모으고 그들에게 지상의 모든 사람들에게 세례를 줄 것과 "내가 너희에게 명한 모든 것을 지키도록 가르쳐"라고 지시했다(마태오 28:20). 성령강림절에 성령이 내려옴으로 더욱 강조된 이 말씀 때문에 복음 선포라는 교회의 진정한 '사명'이 시작되었다.

● **장소**
가이사리아, 혹은 루가 복음서에 따르면 예루살렘 근처

● **시기**
예수 공생활 중

● **등장인물**
그리스도와 사도들

● **원전**
루가 복음서와 사도들의 행적을 쓴 후대 문헌

● **변형**
보다 장엄한 형식으로 그려지거나, 열쇠와 복음서를 받는 베드로와 바울로로 한정되어 그려지기도 한다.

● **이미지의 분포**
드물게는 예수 승천 후 사도들의 출발과 겹쳐지기도 한다.

◀ 콰이어스의 거장, 〈사도들의 임명〉, 1467. 크라코프, 국립미술관

세금을 내는 예수

미술사에서 이 제목은 복음서에 등장한 납세에 관한 두 개의 일화에 적용되었다.

The Tribute Money

● **장소**
가파르나움과 예루살렘

● **시기**
갈릴래아와 유대에서의
예수 공생활 중 다른 두
일화

● **등장인물**
예수, 베드로, 세금 징수원,
다른 사도들

● **원전**
공관복음서

● **변형**
세금을 내는 그리스도,
그리스도와 동전

● **이미지의 분포**
성 베드로의 일화 중 세금에
관한 일화는 르네상스와
바로크 시대에 예수도 법을
준수했다는 증거로
관청에서 주문한 그림의
전형적인 주제로
확산되었다.

▶ 티치아노,
〈그리스도와 동전〉,
1516-18. 드레스덴, 회화관

세금을 내는 예수에 관한 두 묘사는 마태오 복음에서 나오는데, 마태오는 예수에게 부름을 받기 전에 세금 징수원이었다. 따라서 그는 로마 황제 티베리우스에게 지불되는 세금에 관한 예수의 견해를 알고자 하는 사람들의 정치적 암시와 선동적인 의도를 확인시켜주기에 가장 적절한 증인이었다.

예수는 성전세를 어떻게 해야 할지 묻는 베드로에게 물고기의 입을 열어 보면 그 안에 한 스타테르짜리 은전이 들어 있을 것이라고 대답했다. 이것은 4드라크마의 가치를 지닌 은화였고 베드로는 자신과 예수 몫의 세금을 지불할 수 있었다.

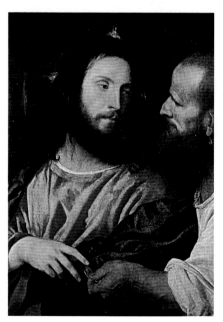

세금에 대한 두 번째 일화에서 바리사이파 사람들은 트집을 잡기 위해 황제에게 세금을 납부해야 하는지 아닌지를 물었다. 그러자 예수는 물질적, 영적인 세계를 구별해야 한다는 뜻으로, "카이사르의 것은 카이사르에게 돌리고, 하느님의 것은 하느님께 돌려라" (마태오 22:21)고 대답했다.

세금 징수원은 옷을 잘 차려입었다.
'마태오를 부르심'이라는 그림에서도
화려한 옷을 입은 마태오의 모습을
확인할 수 있다.

조용하고도 확고한 자세의 예수는
묵묵히 시민의 의무를 다하는
모습이 강조된다.

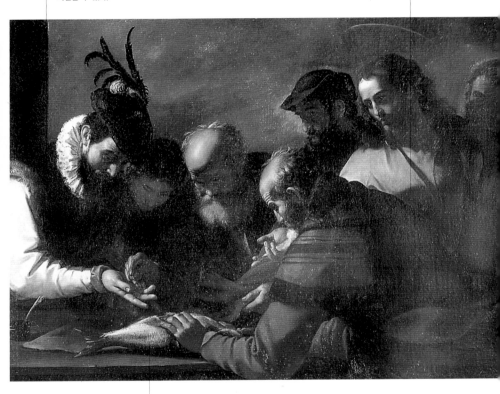

예수의 제안에 따라 베드로는 커다란
물고기를 잡아왔는데 그 뱃속에는
세금을 낼 동전이 들어 있었다.

▲ 마티아 프레티, 〈세금을 내는 예수〉,
1635년경. 로마, 코르시니 미술관

예수와 어린이

Sinite parvulos

어린이들을 그리는 것에 대한 문화적 거부감이 오랫동안 있었기 때문에 이 아름다운 주제를 그린 그림은 불행히도 몇 작품 되지 않는다.

- **장소**
 가파르나움, 혹은 요르단 강 가까이에 있는 유다 지방

- **시기**
 예수의 공생활이 갈릴래아에서 유다로 옮겨가는 시점

- **등장인물**
 예수를 둘러싼 어린이들

- **원전**
 공관 복음서. 그러나 복음서마다 장소는 다르게 나타나 있다.

- **변형**
 '어린이들을 내게 오게 하라', 어린이를 축복하는 예수

- **이미지의 분포**
 미술사에서는 드물게 나타나지만 19세기 시작 무렵의 종교화에서 널리 확산되었다.

▶ 루카스 크라나흐, 〈어린이를 축복하는 그리스도〉, 1540년대 중반. 뉴욕, 메트로폴리탄 미술관

마태오, 마르코, 루가 복음서에 예수와 아이들과의 만남이 직접적으로 언급된 것은 몇 구절뿐이다. 그러나 아이들과 예수의 관계라는 주제는 기적과 우화를 포함하는 여러 구절에서 직접, 간접적으로 나타난다. 어린 아이들에 대한 예수의 관대함은 그 시대에는 놀라운 것이었고 언제나 어른들이 주인공이었던 미술사에서도 어린이는 거의 나타나지 않는다. 사실상 교회는 최근에야 일반적인 문화적 발전에 따라 아이들에 대한 보호를 분명히 했다. 예수의 설교는 매우 명쾌하다. 사도들은 예수에게 접근하는 아이들을 예수로부터 떼어놓으려 했다. 그러자 예수는 사도들에게 "어린이들이 나에게 오는 것을 막지 말고 그대로 두어라"(마르코 10:14)라고 말했다. "하느님 나라는 이런 어린이와 같은 사람들의 것이다"(마르코 10:14)라는 예수의 단언과 어린이 같이 되라는 권유는 고대 문학이나 철학에서 전례가 없는 것이었다.

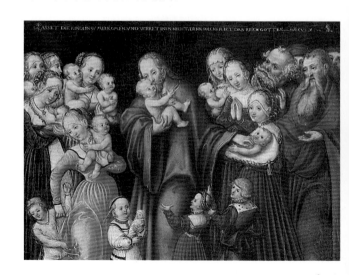

예수가 간음한 여인을 돌에 맞는 것으로부터 구했다는
주제는 공식적인 기준 없이 개별적으로 자유롭고 다양하게
해석되어 그려졌다.

간음죄로
잡혀온 여인

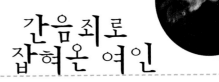

The Woman Taken in
Adultery

요한 복음서는 간음한 여인을 죽이려고 한 것이 사실 예수를 함정에 빠
뜨려 고발하기 위한 구실이었음을 밝힌다. 율법학자들과 바리사이파 사
람들은 유대율법에 대한 예수의 믿음을 시험하고자 했다. 그들은 간음하
다 잡힌 여자를 예수 앞에 끌고 와서 예수에게 "우리의 모세법에는 이런
죄를 범한 여자는 돌로 쳐 죽이라고 하였는데 선생님의 생각은 어떻습니
까?"(요한 8:5)라고 물었다. 예수는 손가락으로 땅바닥에 무언가를 쓰고
는 "너희 중에 누구든 죄 없는 사람이 먼저 저 여자를 돌로 쳐라"(요한
8:7)고 말했다. 그리고 그는 다시 땅에 무엇인가 쓰기 시작했다. 나이 많
은 사람부터 시작해서 차례로 바리사이파 사람들이 돌을 버리고 떠났다.
이 일화는 예수가 그 여인을 용서하는 것으로 끝났다. "나도 네 죄를 묻
지 않겠다. 어서 돌아가라. 그리고 이제부터 다시는 죄짓지 마라"(요한
8:11).

● **장소**
예루살렘 신전

● **시기**
요한 복음서의 일곱 가지
기적 중 하나

● **등장인물**
예수, 여인과 성난 군중들

● **원전**
요한 복음서

● **변형**
간음한 여인

● **이미지의 분포**
15세기에서 18세기까지
매우 대중적이었음

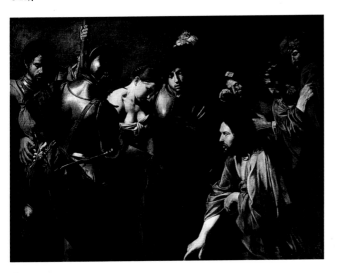

◀ 발랑탱 드 불로뉴,
〈간음한 여인〉, 1620.
로스앤젤레스,
J. 폴 게티 박물관

간음죄로 잡혀온 여인

렘브란트는 희미하게 빛나는 신비한 금장식이 있고 위풍당당하면서도 그늘진 건물 안에서 이 일화가 일어나는 것처럼 그림을 그렸다.

그리스도는 가운데에 단호하고 위엄 있게 서 있다.

율법학자들과 바리사이파 사람들은 간음한 여인을 고발했다. 렘브란트는 그녀를 돌로 치려고 했던 것은 예수가 모세의 율법을 따를 것인지 아닌지를 시험하기 위한 것임을 강조한다.

간음한 여인은 무릎을 꿇고 후회와 수치심으로 울고 있다.

▲ 렘브란트, 〈간음죄로 잡혀온 여인〉, 1644. 런던, 국립미술관

여인은 순종하는
자세로 무릎을
꿇고 있다.

처음에는 거의 무관심한 태도를 보이던 예수는
일어서서 "너희 중에 누구든지 죄 없는 사람이
먼저 저 여자를 돌로 쳐라"(요한 8:7)고 말한다.
예수는 바리사이파 사람들이 자신을 떠보는
것에 확고히 맞섰다.

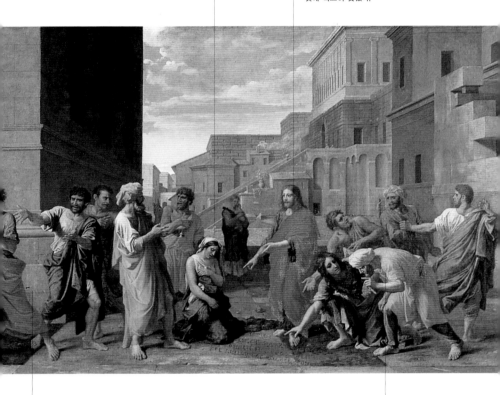

푸생은 원전에 충실하게 간음한
여인을 고발한 사람들이 하나씩
자리를 뜨는 것을 묘사했다.

몇몇 인물들이 예수가 모래에 쓴 글을 읽기
위해 몸을 구부리고 있다. 복음서에는
예수가 무엇을 적었는지 알려주지 않는다.

▲ 니콜라 푸생,
〈간음죄로 잡혀온 여인〉,
1640. 파리, 루브르 박물관

거룩한 변모
The Transfiguration

성 베드로를 포함한 세 사람만이 이 심오하고 신비한 변모를 목격했고, 성 베드로는 그의 두 번째 편지에서 그것을 묘사했다. 따라서 복음서들보다 개인적인 기억이 덧붙여져 있다.

● **장소**
복음서에는 겐네사렛 호수 근처의 높은 산이라 언급했고, 이는 후에 나인 근처 타보르 산으로 알려졌다.

● **시기**
빵과 물고기의 기적이 일어나고 대략 일주일 후

● **등장인물**
예수, 사도 베드로, 야고보, 요한, 모세와 엘리야

● **원전**
공관복음서

● **이미지의 분포**
그리 대중적이진 않지만 오랜 시기에 걸쳐 꽤 보급되었고 감정적인 효과가 눈에 띄게 나타난다.

▶ 프라 안젤리코,
〈거룩한 변모〉,
1440-46년경. 피렌체,
산 마르코 수도원

베드로의 두 번째 편지에서(1:16) 베드로는 자신을 장엄하고 이루 말할 수 없는 하느님의 영광을 본 '위대함의 목격자'로 정의했다. 거룩한 변모는 예수의 공생활에서 정점이라고 할 수 있다. 예수가 체포되기 전 잠에 빠졌던 사도들인 베드로, 요한, 야고보와 함께 예수는 산에 올라갔고 모습이 변하여 "그의 얼굴은 해와 같이 빛났고, 옷은 빛과 같이 눈부셨다" (마태오 17:2). 그리고 모세와 엘리야가 나타나서 그와 함께 이야기했다. 이 때 베드로는 "주여, 저희가 여기서 지내면 얼마나 좋겠습니까!'(마태오 17:4)라고 외쳤고 예수, 모세, 엘리야를 위한 초막 세 채를 짓겠다고 했다. 바로 그때 밝은 구름이 그들 모두를 감쌌고, 예수가 세례받을 때 들렸던 것과 같이 "이는 내 사랑하는 아들, 내 마음에 드는 아들이니 너희는 그의 말을 들으라"는 말씀이 하늘에서 울려 퍼졌다. 사도들은 두려워서 땅에 엎드렸다. 그들이 정신을 차렸을 때 오직 예수만 있었고, 예수는 그들이 본 것을 절대 말하지 말라고 당부했다. 이 일화는 예수가 거룩하게 변했던 산에서 내려온 직후에 간질병에 걸린 소년을 치료하는 것으로 끝난다.

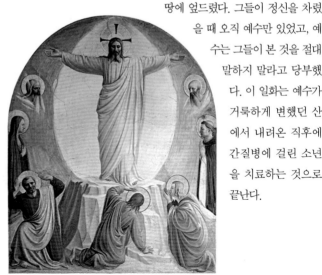

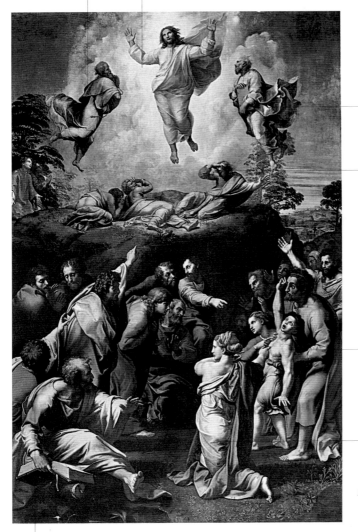

모세가 십계명이 적힌 서판을 들고 공중에 떠 있다.

빛으로 가득한 옷을 입은 그리스도는 팔을 활짝 펼치고 있어서 십자가에 매달린 장면을 연상시킨다. 그러나 동시에 부활할 때처럼 공중에 떠 있다.

엘리야는 그의 예언서를 들고 있다.

사도 야고보, 베드로, 요한이 타보르 산 정상에 있다. 루가가 기록한 사도행전에는 베드로가 예수의 변모를 사람들에게 이야기해주었다.

귀신들린 아이가 부자연스럽게 눈을 굴리고 친척과 사도들은 기적을 바라며 아이를 붙잡고 있다.

귀신들린 아이의 어머니는 아이의 발작을 막기 위해 사도들을 부른다. 예수는 변모 직후 이 아이를 고칠 것이다.

예수와 함께 산에 올라간 베드로, 야고보, 요한을 제외하고 산 입구에 남아 있던 9명의 사도들은 귀신들린 아이를 치유할 수 없었다.

▲ 라파엘로, 〈거룩한 변모〉, 1520년경. 바티칸, 바티칸 미술관

기적과 비유

가나의 혼인잔치 ✛ 중풍병자를 고치심 ✛ 과부의 아들 ✛ 소경을 고친 예수
되살아난 라자로 ✛ 선한 사마리아인 ✛ 잃었던 은전 ✛ 방탕한 아들
소경에 관한 비유 ✛ 씨 뿌리는 사람의 비유
열 처녀의 비유 ✛ 가라지의 비유 ✛ 부자와 라자로

◀ 안 반 암스텔,
〈결혼 연회의 비유〉(일부),
1544. 브룬스윅,
안톤 울리히 공 박물관

▶ 두초 디 부오닌세냐,
〈소경의 눈을 고치는 예수〉
(일부), 마에스타 제단화,
1308-11. 런던, 국립미술관

가나의 혼인잔치

The Marriage at Cana

가나의 혼인잔치는 종교미술에서 가장 즐거운 주제 중 하나이다. 결혼피로연, 손님들에게 제공되는 좋은 포도주, 만족한 연회 주인, 화기애애함 등이 특징이다.

장소
나자렛 근처의 가나

시기
예수가 공생활을
시작했을 때

등장인물
예수, 마리아, 사도들,
포도주 전문가를 포함하여
혼인잔치에 참여한 사람들

원전
요한 복음서

이미지의 분포
중세에서 바로크까지 널리
그려졌고 복음서에서 자주
그려지는 식사 장면 중
하나였다.

예수가 최초로 기적을 행한 곳은 가나의 혼인잔치였다. 그는 결혼 피로연을 망치지 않기 위해 물을 질 좋은 포도주로 바꾸었다. 마리아는 포도주가 떨어져 간다는 것을 알아채고 이를 예수에게 알렸다. 기적을 요구한 것이 아니라 단지 예수에게 알리기 위한 것이었다. 그러나 예수는 "어머니, 그것이 저에게 무슨 상관이 있다고 그러십니까? 아직 제 때가 오지 않았습니다"(요한 2:4)라고 대답했다. 이러한 반응은 오래전 예수와 박사들 사이의 논쟁에서 받았던 것과 같은 상처를 다시 주었음에 틀림없다. 그럼에도 불구하고 마리아는 하인들을 불러서 예수가 시키는 대로 하라고 일렀다. 예수는 돌항아리 여섯 개에 물을 가득 채우게 했고, 잔치 맡은 이가 그 음료를 맛보았다. 음료를 맛 본 후 잔치 맡은 이는 신랑을 불러 "누구든지 좋은 포도주는 먼저 내놓고 손님들이 취한 다음에 덜 좋은 포도주를 내놓는 법인데 이 좋은 포도주가 아직까지 있으니 웬일이오!"(요한 2:10)하고 감탄했다.

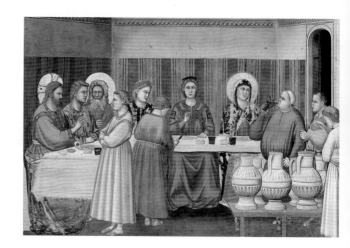

▶ 조토, 〈가나의 혼인잔치〉,
1304-6. 파도바,
스크로베니 예배당

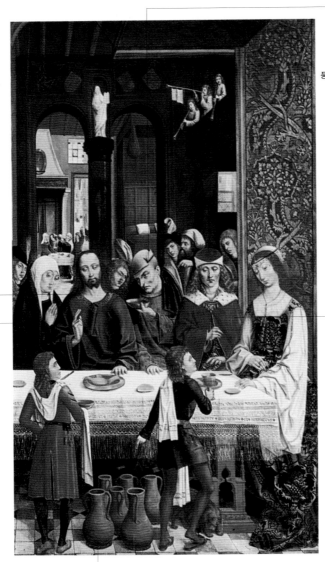

가나의 혼인잔치를 그린 장면에서 잔치를 맡은 이의 모습은 언제나 풍자적으로 묘사된다. 포도주 전문가는 혼인 연회가 끝나갈 무렵에 제공된 포도주의 품질에 놀란다.

예수는 일반적인 축복의 제스처를 취하며 기적을 행하고 있다.

마리아는 예상치 못한 예수의 냉랭한 대답에 슬퍼하는 듯 보인다.

식탁 끄트머리에 있는 신랑과 신부는 포도주의 양이 충분하지 않다는 사실에 당황한 것을 감추기 위해 짐짓 우아한 태도를 취한다.

6개의 커다란 항아리에는 정결예식을 위한 물을 담아놓았었다.

▲ '가톨릭 양왕(페르난도와 이사벨)'의 거장,
〈가나의 혼인잔치〉, 1490년경. 워싱턴, 국립미술관

가나의 혼인잔치

성모는 예수의 오른쪽에
앉아 있다. 기적을
간청함으로써, 마리아는
처음으로 하느님과 인간
사이의 중재자 역할을
맡는다.

신랑과 신부는 부모님과
함께 앉아 있을 것이다.
베로네세는 복음서에서
영감을 받아 호화로운 만찬
장면에 많은 인물들을 그려
넣었다. 베로네세는 각각의
사람들의 이름과 하는 일
등을 모두 알고 있었을
것이다.

이 작품에 그려진
음악가들의 모습은 당대의
유명한 화가들의
초상화라고도 한다.
왼쪽부터 베로네세, 야코포
바사노, 야코포 틴토레토,
티치아노의 모습이다.

하인들이 정결예식에 쓸
물을 담기 위해 썼던
무거운 그릇에서
포도주를 따르고 있다.

▲ 파올로 베로네세, 〈가나의 혼인잔치〉,
1562-63. 파리, 루브르 박물관

예수는 식탁 중앙에 앉아 있다. 모습과 의상,
확신에 찬 자세뿐만 아니라 그의 머리 주변에서
빛나는 후광으로도 예수를 알아볼 수 있다.

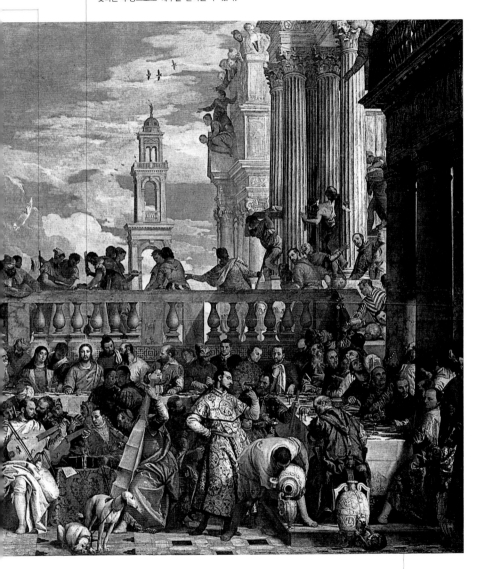

베로네세의 이 그림에는 사도들로 추측되는 도상적으로
전통적인 복장을 입은 사람들과 당대에 유행하는 옷을
입은 사람들이 함께 섞여 있다. 이들 중 어떤 사람들은
실제 인물을 모델로 하여 그린 것이다.

중풍병자를 고치심

The Healing of the Paralytics

복음서에 나오는 두 일화는 사건, 특징, 결과는 유사하지만 배경이 좀 다르다. 이로 인해 미술 작품에서 두 일화를 정확하게 구별할 수 있다.

● **장소**
가파르나움, 혹은
예루살렘에 있는 베짜타
못가

● **시기**
예수 공생활 중

● **등장인물**
예수, 중풍병자와 그를
부축한 무리

● **원전**
가파르나움의 중풍병자는
공관복음서에, 연못가의
중풍병자는 요한
복음서에서 다룸

● **변형**
치유하는 연못

● **이미지의 분포**
반종교개혁이 시작될
무렵에 많이 제작되었다.
이탈리아 바랄로에 있는
화려한 사크로 몬테
예배당은 가파르나움의
기적에 봉헌되었다.
중풍병자가 치유된 연못의
이름은 미국에서 주로
병원과 요양원의 이름으로
사용된다.

많은 군중이 예수가 머문 가파르나움의 집에 모였다. 네 사람이 중풍병자를 요에 눕힌 채 예수 머리 위의 지붕을 벗겨내고 내려보냈다. 예수는 병자에게 "너의 죄는 용서 받았다"(마르코 2:5)라고 말했고 이 말은 그 자리에 있던 사람들에게는 하느님에 대한 모독처럼 들렸다. 예수는 그들의 생각을 알아채고 "중풍병자에게 '너는 죄를 용서 받았다' 하는 것과 '일어나 네 요를 걷어 가지고 걸어가거라' 하는 것과 어느 편이 더 쉽겠느냐?"(마르코 2:9)라고 물었다. 그리고 그는 중풍병자에게 일어나라고 명령했고, 치료받은 병자는 요를 걷어들고 떠났다.

요한은 유사한 장면을 베짜타 연못가에서 일어난 일로 묘사했다. 기적이 일어나 완쾌된 중풍병자는 완고한 유대인들에게 저지당했다. 마침 안식일 날이었기 때문에 그가 누워 있던 요를 옮기는 것도 안식일에 대한 위반으로 간주되었다. 그러자 완쾌된 중풍병자는 그들에게 자신을 고쳐준 사람이 예수라고 말했다. 그의 말로 인해 예수가 안식일의 율법을 어겼을 뿐만 아니라 자신이 신의 아들이라고 함으로써 신성모독을 저질렀다는 이유로 유다인들의 예수에 대한 반감이 커져갔다.

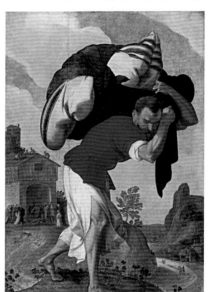

◀ 얀 반 헤메센,
〈침상을 들고 있는 중풍병자〉,
1555년경. 워싱턴, 국립미술관

베드로가 이 장면을 자세히 보고 있다.
절름발이 거지를 치유하는 것은
사도행전의 도입부에 자세히 기록된
초기의 기적 중 하나이다.

예수의 자세는
중풍병자에게 일어날 것을
분명히 명하고 있다.

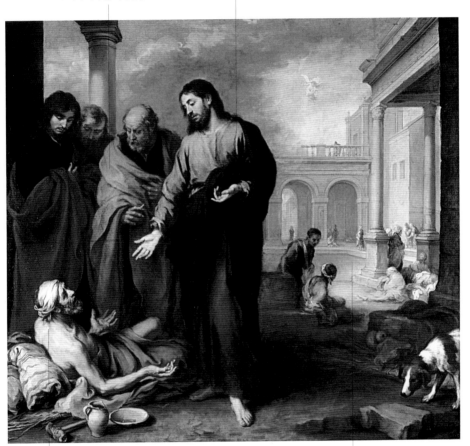

땅바닥의 거적 위에 누워 있던 중풍병자는
연못까지 데려다 줄 사람이 없었다. 그는
예수에게 그를 연못가로 데려가 달라고 한다.

베짜타 연못은 가끔 천사가
물을 휘젓곤 했는데 그 때
연못에 들어가면 병이 나았다.

▲ 바르톨로메 에스테반 무리요,
〈베짜타 연못에서 중풍병자를 치유하는 그리스도〉,
1671-73. 런던, 국립미술관

과부의 아들

The Widow's Son

예수는 그의 고향인 나자렛에서 조금 떨어진 곳에서 이 기적을 행했고, 그곳의 주민들은 그들 사이에서 자란 목수의 아들의 가르침을 따르지 않았다.

죽은 자의 부활은 설명할 필요도 없이 모든 기적들 중에서도 가장 놀라운 것이다. 그러나 미술사에 등장하는 것은 대부분 라자로의 이야기이다. 공관복음서에서 예수는 죽었던 과부의 아들과 회당장 야이로의 열두 살 된 딸을 살렸다. 이 두 장면 중 과부의 아들을 살린 기적이 조금 더 알려지긴 했지만, 성인들이 다른 이를 부활시킨 기적과 마찬가지로 미술에서는 드물게 나타난다.

과부의 외아들의 장례식을 보면서 예수는 과부에게 동정심을 품었고 젊은이에게 일어나라고 명령했다. 젊은이는 일어나 어머니에게 갔으며 사람들은 매우 놀랐다. 오늘날의 사회적 풍조와는 달리 오랜 세월 동안 어린이에 대한 호의 또는 어린 이들을 대상으로 한 범죄에 대한 처벌은 상대적으로 덜 중요했다.

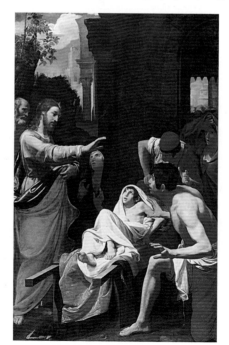

▶ 도메니코 피아셀라,
〈과부의 아들을 살린 그리스도〉,
1615년경, 사라소타, 존 앤 마블
링글링 미술관

장례식 도중 되살아난 젊은이는 그림의 가장자리에 보인다. 베로네세는 예수와 죽었던 젊은이의 어머니 사이에서 일어난 대화에 초점을 맞추었다.

여인이 예수의 옷자락을 잡아 당겨 예수가 여인 쪽으로 몸을 돌리고 있는 것처럼 보인다. 이러한 자세는 하혈병을 앓던 여인이 예수의 옷자락을 만지자마자 치유된 일화를 연상시킨다.

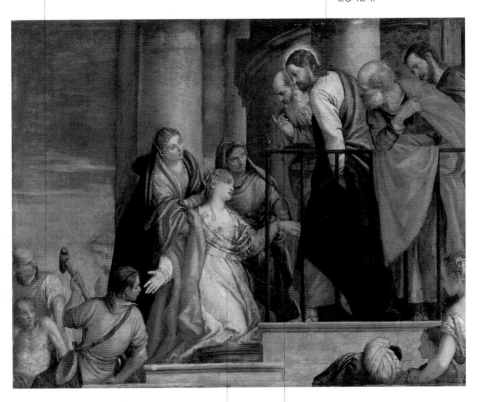

나인에서 온 과부, 소년의 젊은 어머니는 예수에게 아들을 살려달라고 간청한다. 그러나 그녀의 외모과 복장은 보통 과부의 검소함과는 거리가 있다. 이런 이유로 이 그림은 오랫동안 예수와 하혈병을 앓던 여인의 만남을 묘사한 것으로 여겨졌다.

예수의 오른손은 젊은이 쪽을 향하고 있다. 이것은 복음서에 기록된 다른 기적적인 부활을 행할 때, 일으켜 세우기 위해 취하는 자세이다.

▲ 파올로 베로네세, 〈과부 아들의 부활〉, 1565-70. 빈, 미술사박물관

소경을 고친 예수

Christ Healing a Blind Man

장소
예리고 혹은 예루살렘

시기
예수의 수난이 다가왔을 때

등장인물
그리스도, 사도들,
구경꾼들과 태어날 때부터
소경이었던 바르티매오

원전
마르코와 루가 복음서.
마태오 복음서에는 소경 두
명이 나오며 요한
복음서에는 이 기적이
예루살렘에서 일어난다고
언급했다.

변형
예리고 소경의 치유

이미지의 분포
소경 한 사람이 치유된
유형이 매우 널리 퍼졌다.

▶ 조아키노 아세레토,
〈소경을 고치는 그리스도〉,
1640년경. 피츠버그,
카네기 미술관

요한 복음서 9장 전체는 예수가 예루살렘에서 태어날 때부터 장님이었던
사람을 치료하는 기적에 할애된다. 이는 보기 드물게 물리적 요소를 포함
하는 기적이다. 예수는 땅에 침을 뱉었고 침을 이용해 진흙을 만들었다.
그리고 진흙을 소경의 눈에 바르고 실로암 연못으로 가서 씻으라고 한다.
이러한 물리적인 요소에도 불구하고 요한 복음서의 긴 설명의 요지는 믿
음의 중요성인데, 이는 육체적으로 소경인 것과 영적으로 눈이 먼 것의
차이를 알려준다.

공관복음서에서는 요한 복음서보다 이 기적이 단순하게 언급된다. 한
편 마태오 복음서에서 소경은 두 명이고 이야기가 두 번 등장하여 눈을
뜨게 된 소경은 모두 네 명이다. 마르코 복음서에서 장님 거지는 바르티
매오라고 불린다.

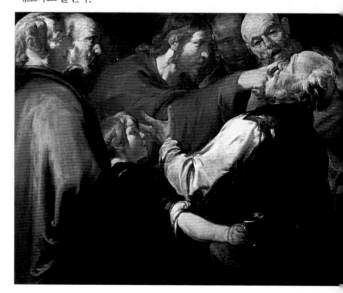

사도들이 예수의 뒤에 모여 있다.
마에스타에는 예수를 따르는
사람들이 촘촘하게 등장하는
장면이 많다.

지팡이에 기대어 있는 눈먼 바르티매오는 무슨 일이 벌어지고
있는지 깨닫지 못하는 듯 보인다. 눈먼 거지의 연약한 모습에
이 정도의 사실적이고 날카로운 관찰을 한 것은 중세
종교화에서 매우 드문 일이다.

예수는 소경의 눈을 만진다.
여기에서도 기적적인 치유와 축복의
자세는 비슷해 보인다.

소경은 눈을 크게 뜨고 쓸모없게 된 지팡이를 던져버린다. 맹인이 두
명 등장하는 것처럼 보이지만 두초는 마태오 복음서에 나온 대로 두
맹인이 눈을 뜬 것을 그린 것이 아니라 마르코, 루가 복음서에 묘사된
맹인 한 사람이 눈을 뜬 과정을 두 단계로 묘사했다.

▲ 두초 디 부오닌세냐, 〈소경의 치유〉,
마에스타 제단화의 프레델라, 1308-11. 런던, 국립미술관

되살아난 라자로

"예수께서는 눈물을 흘리셨다"(요한 11:35). 요한은 기적에 대한 묘사에 감정적이고 감동적인 설명을 추가했으나 화가들은 기적 자체에 초점을 맞추기 위해 이러한 측면을 간과하는 경향이 있다.

The Raising of Lazarus

- **장소**
 예루살렘 입구에 있는 베다니아

- **시기**
 요한이 언급한 기적 중 마지막이자 가장 위대한 기적. 요한은 기적 중의 기적이라며 11장의 50여 절을 할애했다.

- **등장인물**
 예수, 라자로와 그의 누이인 마리아와 마르타. 때때로 구경꾼들이 나타날 때도 있다.

- **원전**
 요한 복음서

- **변형**
 라자로의 부활

- **이미지의 분포**
 이 주제는 미술에서 가장 자주 다루어진 기적일 것이다.

▶ 에르망 드 랭부르,
〈되살아난 라자로〉, 베리 공의 매우 호화로운 기도서의 삽화, 1413-16년경. 상티이, 콩데 박물관

요한 복음서에는 예수의 친구인 베다니아의 라자로가 앓고 있다는 이야기와 함께 사도들이 돌에 맞아 죽을 뻔하고 도망쳐 나온 유다 지방으로 돌아가기를 두려워하는 이야기가 나온다. 그럼에도 불구하고 예수는 라자로를 방문하기 위해 베다니아로 돌아가려고 했다. 그러나 예수가 베다니아에 도착했을 때 라자로는 이미 죽어 매장한 지 나흘이 지나 있었다. 마르타, 마리아와 예수의 만남은 이 이야기에 강렬한 감정을 가져온다. 슬픔은 예수가 라자로의 무덤에 갔을 때 정점에 도달했다. "다시 비통한 심정에 잠겨"(요한 11:38) 예수는 무덤을 막은 돌을 제거하도록 했고 하

느님께 기도드린 후 라자로에게 나오라고 명령했다. 무덤에서 나온 라자로는 여전히 붕대에 감겨 있었다. 요한 복음서와 외경에서, 죽은 자의 세계에서 다시 살아 돌아온 라자로는 예수의 능력에 대해 가장 잘 알고 있는 증인이다.

라자로의 부활 장면에는 얼굴을 가린 인물들이 나타난다. 이것은 마르타가 "주님, 그가 죽은 지 나흘이나 되어서 벌써 냄새가 납니다"(요한 11:39)라고 말한 것 때문일 것이다.

예수는 긴장한 태도로 집중하여 축복의 자세를 취하며 라자로를 되살리고 있다.

조토는 복음서의 내용을 매우 충실히 따랐는데, 이로 인해 매우 강렬한 이미지가 만들어졌다. 라자로의 몸은 장례용 붕대로 단단히 묶여 있고 얼굴에는 부패의 징후가 나타난다.

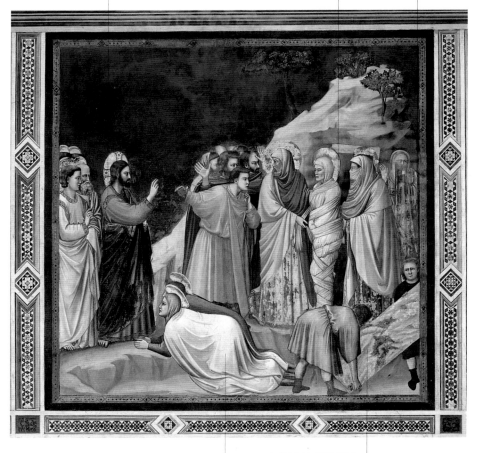

예수를 받아들이는 상반된 자세를 가지고 있던 마르타와 마리아가 이 작품에서는 모두 예수의 발치에 무릎을 꿇고 있다.

두 시종은 부지런히 무덤을 덮었던 돌을 옮기고 있다.

▲ 조토, 〈라자로의 부활〉, 1304-6. 파도바, 스크로베니 예배당

라자로의 누이 마리아는 무릎을 꿇고 있고, 마르타는 서서 이야기를 하고 있다.
다시 한번 두 자매는 명상적인 삶과 활기찬 삶을 대변한다.

이 장면은 교회에서 일어나는 것으로 표현되었다. 예수는 라자로가 매장된 곳으로 찾아갔고 15세기의 무덤은 대개 교회 바닥에 있었다.

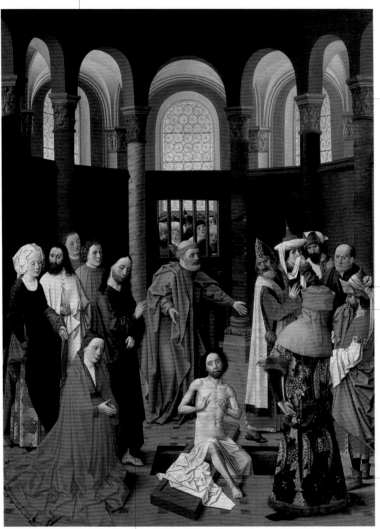

원기 왕성한 베드로는 믿는 자들과 믿지 않는 자들로 대비되는 두 무리를 연결한다.

악취 때문에 코를 막고 있는 사람들은 예수에게 적대적인 율법학자와 바리사이파 사람들이다. 이들은 부정적으로 묘사된 태도와 모습으로 쉽게 알아볼 수 있다.

라자로는 매우 놀라워하는 자세로 무덤에서 나오며 수의를 벗는다.

▲ 알베르트 판 오우바테르,
〈라자로의 부활〉, 1455–60년경.
베를린, 회화관

오른손을 든 그리스도의 자세는 복음서에 언급된 부활 장면에서도 나타나는 자세이다.

이 작품에서 예수는 강력하고
확고한 자세를 하고 있으며
군중들에게 외경심을 일으킨다.

악취 때문에 코와 얼굴 전체를
가린 사람들을 찾아볼 수 있다.

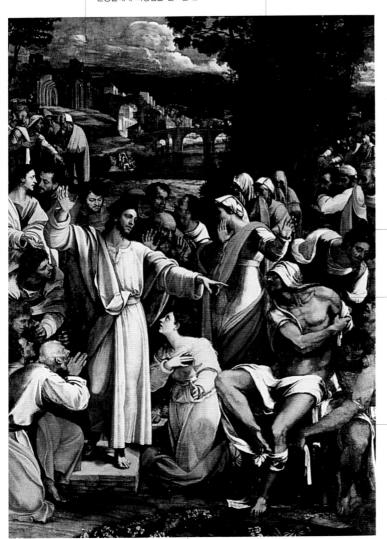

서 있는 마르타는
그리스도의 말과
행동에 활발하게
반응한다. 이는
마르타의 현실적이고
감정적인 성격을 잘
보여준다.

라자로는 장례용
붕대와 흰 옷에
부분적으로 싸인 채
무덤에서 나오고
있는데, 마치
미켈란젤로의 작품에
등장하는 인물들처럼
근육질이다.

라자로의 무덤가에
있는 시종들은
분주해 보인다.

라자로의 누이인 마리아는 경배와
기쁨을 표현하는 태도로 예수 앞에
무릎을 꿇고 있다.

▲ 세바스티아노 델 피옴보, 〈라자로의 부활〉,
1517–19. 런던, 국립미술관

선한 사마리아인

The Good Samaritan

이 비유를 주제로 한 그림이 대중적이었던 이유는 이야기가 감동적이라는 것과 이야기의 배경이 광활하게 열린 야외 풍경이었기 때문이다.

● **장소**
비유에 나온 대로는 예루살렘에서 예리고로 가는 길

● **시기**
예수가 예수살렘으로 여행하던 중

● **등장인물**
강도 당한 여행자, 그를 돕는 사마리아인. 사마리아인을 무시하는 레위인과 사제가 나타나기도 한다.

● **원전**
루가 복음서

● **변형**
이 일화의 여러 장면들이 그려졌다.

● **이미지의 분포**
반종교개혁 이후 매우 널리 보급되었다.

▶ 야코포 바사노,
〈선한 사마리아인〉,
1550–70년경. 런던,
국립미술관

선한 사마리아인 이야기는 이 이야기가 알려진 것만큼은 못할지라도 미술에서는 가장 널리 알려지고 많이 언급된 비유 중 하나이다. 화가의 상상력은 두 가지 장면으로 이 비유를 표현했다. 처음에 사마리아인이 불행한 여행자를 도왔을 때와 나중에 그가 강도당한 사람을 여인숙에 데려와서 여인숙 주인의 보살핌을 받게 했을 때이다.

이 이야기는 율법학자가 그리스도에게 "누가 저의 이웃입니까?" (루가 10:29)라고 묻는 질문에서 시작된다. 예수는 예루살렘과 예리고 사이의 길에서 이런 일이 있었다며 이야기를 시작한다. 한 여행자가 도둑들의 공격을 받아 옷을 빼앗기고 맞았으며, 길에 피를 흘리며 버려졌다. 한 사제와 레위 사람이 지나갔으나 그를 돕지 않았다. 그러나 유다 지방에 적대적이었던 지역인 사마리아인이 그곳을 지나다가 상처 입은 사람을 보고, 멈춰서서 그의 상처를 싸주고 말에 태워 여관으로 데리고 갔다. 그곳에서 사마리아인은 밤새 그를 간호했다. 다음날 사마리아인은 비용으로 2데나리온을 주고 그를 여관 주인에게 맡겼다.

복음서의 일부를 지혜롭게 응용하여, 엘스하이머는 인물을 추가하였다. 이를 통해 사마리아인이 취한 구급 처치와 이후 여관에서의 회복을 결합하였다.

화가는 상처 입은 사람을 외면하는 무관심한 행인 두 명을 원경에 그려 넣었다.

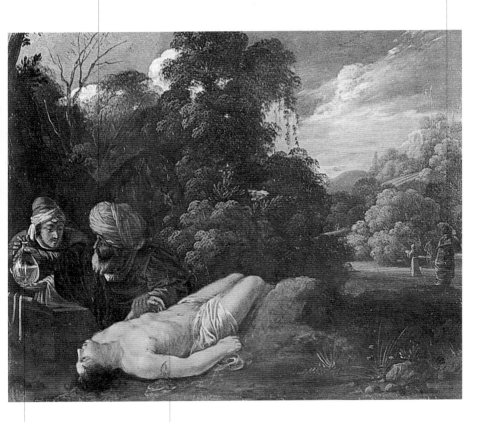

복음서의 서술에 따라 선한 사마리아인은 나그네의 상처를 기름과 포도주로 씻고 소독한다.

공격을 당해 피를 흘리고 의식을 잃은 채 모든 것을 빼앗겨 땅에 누워 있는 여행자는 완전히 무방비 상태이다.

▲ 아담 엘스하이머, 〈선한 사마리아인〉, 1605년경. 파리, 루브르 박물관

선한 사마라아인

여관 입구에서 선한 사마리아인이 주인에게
상처 입은 사람의 숙박과 치료에 드는 비용을
지불하고 있다. 그는 돌아오는 길에 다시 들러서
추가된 비용을 지불할 것을 약속한다.

왼쪽이 빈 채로 남은 이 그림은 균형이 잘
맞지 않는 것처럼 보인다. 이 작품의 원본
격인 스승 렘브란트의 동판화에는 왼쪽에
배변 중인 개가 있었다. 플린크의 회화에서는
이것이 교묘하게 제거되었다.

건장한 하인이 상처 입어 쇠약한
나그네를 말에서 내린다. 어린 마부가
고삐를 붙잡고 있다.

▲ 고바에르트 플린크, 렘브란트의 동판화를 모사한
〈선한 사마리아인〉, 1640. 런던, 월래스 미술관

이 주제는 바로크 미술에서 복음서의 몇몇 이야기가 어떻게 소박한 사실주의를 표현하기 위해 사용되는지를 보여주나, 그리 자주 나타나지는 않는다.

잃었던 은전
The Lost Coin

"또 어떤 여자에게 은전 열 닢이 있었는데 그 중 한 닢을 잃었다면 어떻게 하겠느냐? 그 여자는 등불을 켜고 집 안을 온통 쓸며 그 돈을 찾기까지 샅샅이 다 뒤져볼 것이다. 그러다가 돈을 찾게 되면 자기 친구들과 이웃을 불러 모으고 '자, 같이 기뻐해 주십시오. 잃었던 은전을 찾았습니다' 하고 말할 것이다. 잘 들어두어라. 이와 같이 죄인 하나가 회개하면 하느님의 천사들이 기뻐할 것이다" (루가 15:8-10).

잃어버린 은전에 대한 이야기는 루가 복음서에서 이보다는 좀 더 알려진 비유인 잃었던 양과 잃었던 아들 이야기 사이에 나오는데, 하느님의 자비와 영원히 잃어버린 줄 알았던 것을 찾은 기쁨과 연관된다. 잃어버린 아들의 비유는 여러 인물들이 강조되고 잃어버린 양의 비유는 열린 공간의 목가적인 이미지가 등장한다. 외로운 여인이 집에서 밤중에 잃어버린 동전을 찾는 장면은 밀실 공포를 유발하는 특징을 가지고 있으나 동전을 찾았을 때는 안도감이 찾아온다.

특히 1600년대의 네덜란드 회화는 풍속화와 혼동하기 쉽다. 이 작품에서 주부의 청소는 종교적 실천, 즉 신에 봉사하는 것으로 여겨져 강조되었다.

● **장소**
특별한 장소가 언급되지 않았고 예수가 도시를 옮겨 다니던 중

● **시기**
잃어버린 양, 방탕한 아들과 함께 나타난 세 가지 비유 중 하나

● **등장인물**
은전을 잃은 여인

● **원전**
루가 복음서

● **이미지의 분포**
풍속화를 그리기 위한 구실로 사용됨

◀ 도메니코 페티,
〈잃었던 은전의 비유〉,
1618-22. 드레스덴, 회화관

방탕한 아들

The Prodigal Son

루가 복음서가 전하는 비유 중 가장 길고 자세히 묘사된 '방탕한 아들'은 시적, 심리적 통찰력에 있어서 최고의 걸작이 많다.

- **장소**
 특정 장소 없음

- **시기**
 잃어버린 양과 잃었던
 은전을 포함한, 자비에 대한
 세 가지 비유 중 하나

- **등장인물**
 참회하는 탕아, 때때로 그의
 아버지와 질투심 많은 형,
 부수적 인물들이
 나타나기도 한다.

- **원전**
 루가 복음서

- **변형**
 비유의 여러 장면이
 독립적으로 나타난다.
 지저분한 여인숙 혹은
 매춘굴에 있는 탕아,
 돼지치기, 회개하고
 고향으로 돌아간 탕아 등

- **이미지의 분포**
 중북부 유럽에서 풍속화를
 그리기 위한 수단으로
 확산되었다.

▶ 창문에 그려진
 〈방탕한 아들〉, 1520년경.
 빅토리아 앤드 앨버트 미술관

주목할 만한 이야기의 전개와 방탕한 아들, 아버지, 모범적인 아들 등 여러 인물 사이의 역동적인 상호작용 때문에 이 주제는 지속적으로 미술가들에게 영감을 주었다. 작은아들이 아버지에게 그의 몫의 재산을 요구하고 먼 나라로 떠나, 유산 전부를 탕진한다는 내용은 거의 묘사되지 않았다. 매춘부들에 대한 간략한 언급 외에 루가 복음서에는 젊은이가 어떻게 돈을 써버렸는지 설명하지 않지만, 미술가들은 흥미롭게 세세한 내용, 내연의 처 등을 상상했다. 재산을 탕진한 후 젊은이는 돼지를 치는 비천한 직업을 찾았다. 그는 굶어죽게 되었을 때에야 후회하고 집으로 돌아가기로 결심했다. 이 때부터 이야기의 관점이 변한다. 이 순간부터는 아버지가 중심인물이 되어 화가들은 이 부분을 많이 다룬다. 그는 멀리서 아들을 보고 뛰어가서 그를 포옹하고 열렬히 입을 맞추었다. 아버지는 아들의 사과를 듣기보다는 하인들에게 아들에게 옷을 입히고 살찌운 송아지 고기 마련하여 풍악이 울리는 성대한 잔치를 열라고 명령했다. 다음에는 부당한 대우에 항의하는 큰아들과 아버지의 조용한 대답을 중심으로 하는 장면이 나온다. 그러나 이 부분은 미술에서 거의 나타나지 않았다.

남자의 무릎에 앉아 있는 젊은 여인은 렘브란트의 아내 사스키아이다. 두 인물 모두 관람자를 향해 몸을 틀고 는데, 마치 이 장면을 도덕적으로 판단해주길 묻는 듯하다.

커다란 유리잔은 무절제와 낭비를 의미한다.

저녁 식사의 주 요리는 공작새 파이인데, 이 화려한 요리는 왕의 식사에나 어울림직하다. 이들의 저녁식사는 지나치게 사치스럽다.

탕아는 렘브란트의 자화상인데, 쾌락으로 만족한 웃음을 짓고 있다.

▲ 렘브란트, 〈행복한 한 쌍〉, 1635년경. 드레스덴, 회화관

방탕한 아들

기괴할 정도로 사실적으로 묘사된 돼지의 모습은 유복한 출신 젊은이의 비참한 상황과 대비를 강조한다.

농장의 방치되고 낡은 별채는 불결한 인상을 준다.

뒤러는 젊은이가 참회하는 순간을 선택했다. 가장 비참한 상태에서 그는 아버지께 돌아가기로 결심한다.

부모 곁에서 먹이를 먹고 있는 새끼 돼지들은 젊은이의 비참한 상황을 강조한다. 그는 아버지의 집을 나온 후 돼지의 먹이를 탐낼 정도로 몰락했다.

▲ 알브레히트 뒤러, 〈방탕한 아들〉, 동판화, 1496년경. 메사추세츠, 앰허스트 컬리지, 미드 미술관

무리요는 교훈적인 요소를 좋아했다. 아들의 귀가를 축하하기 위해 잡을 살찐 송아지가 나타난다.

수많은 세부 묘사와 등장인물에도 불구하고, 이 장면의 중심은 무릎을 꿇은 아들과 몸을 굽혀 그를 포옹하는 아버지 사이의 감동적인 순간이다.

오른쪽 인물들 중 한 하인이 깨끗하고 우아한 새 옷을 가지고 나온다. 여기에서는 집에 머물러 있던 큰아들이 집 나간 아들에 대한 아버지의 편애를 못마땅해 하는 긴장감이 느껴진다.

강아지도 젊은 주인이 돌아온 것을 기뻐한다.

▲ 바르톨로메 에스테반 무리요, 〈돌아온 탕아〉, 1670–74년경. 워싱턴. 국립미술관

방탕한 아들

아버지의 환대를 받은 젊은이는 돼지치기의 낡은 옷을 벗어버리고 하인이 가져온 새 옷으로 갈아입는다. 사실적으로 그려진 장면이지만, 이 장면은 축복받은 사람들이 천국의 입구에서 천사들에 의해 어떻게 옷이 입혀지는지를 상기시킨다.

구에르치노의 이 작품에서 분주한 아버지와 하느님의 관계가 명백히 드러난다. 아버지의 모습은 성부의 전통적인 모습을 보여준다.

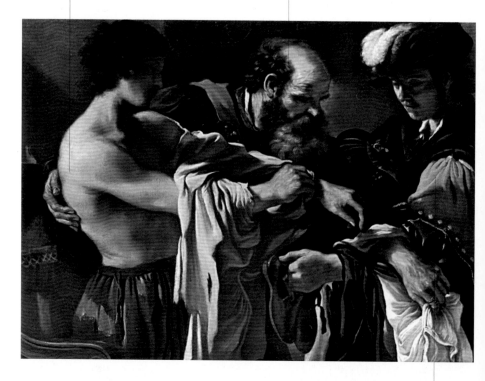

하인이 젊은이에게 깨끗한 새 옷을 건넨다. 그림의 오른쪽 하단을 보면 아버지가 셔츠가 부드러운지 확인하기 위해 옷을 만져보는 것이 보인다.

▲ 구에르치노, 〈돌아온 탕아〉, 1619. 빈, 미술사박물관

나이 든 아버지가 집으로 돌아온 아들을
포옹할 때의 감정은 매우 내면적이다. 노인은
아들을 감싸 안으려는 듯 앞으로 몸을 굽혔다.

중경에 위치한 인물은
질투하는 형이다. 그는
방탕한 아들에게 이런
환대를 하는 것이
공정한지 의문을 가지고
있다. 렘브란트는
포옹하는 아들과 아버지,
그리고 혼란스러운 큰아들
사이에, 큰아들이
아버지를 이해할 수
없음을 표현하기 위해
어두운 암흑 공간을
형성해 놓았다.

무릎 꿇고 있는 아들의
어깨에 놓인 아버지의
커다란 손에서 보호와
따뜻함이 느껴진다.

더러운 누더기를 입고
신발 한 짝을
잃어버렸으며 머리까지
밀어버린 탕아의 모습은
거칠지만 생생하게
묘사되어 있다. 렘브란트가
사랑하는 아들 티투스를
잃은 고통이 이 작품에 잘
반영되어 있다. 화가는 이
작품에 그의 부정을
담았다.

▲ 렘브란트, 〈돌아온 탕아〉,
1668-69. 상트페테르부르크,
에르미타슈 미술관

소경에 관한 비유

The Parable of the Blind

이 주제는 우화라기보다는 훌륭한 은유라고 표현하는 것이 좋을 것이다. 그리고 간략한 복음서 구절이 얼마나 빨리 미술작품으로 전달되는지 보여주는 예이다.

● **장소**
티베리아 해 또는 갈릴래아 해라고도 하는 겐네사렛 호

● **시기**
예수 공생활 시작 무렵

● **등장인물**
도랑에 빠지는 2명 이상의 소경

● **원전**
마태오, 루가 복음서

● **이미지의 분포**
많지는 않지만 생생한 풍속화로 그려짐

이 비유는 루가와 마태오 복음서에 단 한 줄로 되어 있는 구절이다. "소경이 어떻게 소경의 길잡이가 될 수 있겠느냐? 그러면 둘 다 구덩이에 빠지지 않겠느냐?" (루가 6:39) 루가의 구절은 다른 이들의 죄를 심판하기 전에 자기 자신의 죄를 인식해야하는 필요성에 관한 비유들 중 하나로 산상설교의 끝부분에 나온다. 이 설교에는 제 눈에 있는 들보를 보지 못하는 것, 반석 위에 지어진 집 등 널리 알려진 은유가 등장한다.

위의 간략한 문장은 매우 효과적이어서 눈과 통찰력에 관계된 다른 성서 주제들처럼, 미술사에 자취를 남겼다. 암흑처럼 시력을 잃는 것이 의미하는 바를 정확하게 이해하기 위해 우리가 할 수 있는 것은 눈을 감거나 또는 단순히 밤을 기다리는 것이다. 중세, 르네상스, 바로크 시대의 유럽에서 유전, 질병, 혹은 사고로 인해 시력을 잃는 것은 흔한 일이었고 많은 소경 거지들이 있었다.

▶ 피테르 브뢰겔,
〈소경의 비유〉, 1568.
나폴리, 카포디몬테 미술관

예수가 정확하게 농부의 세계를 설명한 이 비유를 토대로 시골풍의 사실주의 작품이 그려졌다.

씨 뿌리는 사람의 비유

The Parable of the Sower

마태오, 마르코, 루가 복음서는 이 비유에 특별한 중요성을 부여하는데, 예수는 그 의미를 사도들에게 설명했다. 그는 농부가 여러 땅에 뿌린 씨 앗들의 결과를 추적했는데 이는 하느님의 말씀을 받아들이는 방법에 대한 암시이다. 예수가 사용한 복잡한 상징 때문에 농경 사회에 완벽하게 들어맞는 사실들을 들어 말했음에도 불구하고 사도들은 예수에게 그 비유의 의미를 물었다. 예수는 평범한 일상을 통해 고차원적인 사실을 가르쳤을 때 이해해야 하는 필요성을 강조하면서 상세하게 대답했다. 예수가 설명해주는 이 비유는 심오한 의미가 있다.

● 장소
그리스도가 겐네사렛 호숫가 배에서 설교할 때 언급함

● 시기
예수 공생활의 시작 무렵

● 등장인물
농부 한두 명

● 원전
공관복음서

● 이미지의 분포
16–17세기에 나타남. 중요한 비유임에도 불구하고 뿌려진 씨의 네 가지 경우를 시각화하기가 어렵기 때문에 미술에서 잘 다루지 못했다.

◀ 야코포 바사노, 〈씨 뿌리는 사람의 비유〉, 1568년경. 부다페스트, 미술관

열 처녀의 비유

The Wise and Foolish Virging

예수는 성주간 직전에 이 비유를 말하면서 "그 날과 그 시기는 아무도 모른다. 그러니 항상 깨어 있어라"(마태오 25:13)라고 끝맺었다. 이 비유는 최후의 심판과 관련이 있다.

- **장소**
 예수가 예루살렘 성전 근처에서 비유를 이야기함

- **시기**
 수난 직전

- **등장인물**
 기름을 가득 채운 등잔을 가진 다섯 처녀와 기름이 떨어진 등잔을 가진 다섯 처녀, 그리고 도착하는 신랑

- **원전**
 마태오 복음서

- **이미지의 분포**
 상반되는 두 그룹의 대칭적인 구조 때문에, 이 비유는 중세 교회 문 양쪽의 환조나 부조 장식으로 사용되었다. 독일 고딕 양식에서 지혜로운 처녀들은 만족스러운 웃음을 짓는데 반해 어리석은 처녀들은 울고 있기도 하다.

▶ 파르미자니노,
〈현명한 세 처녀〉, 1530-39.
파르마, 산타 마리아 델라
스테카타 교회

결혼식을 위해 차려입은 입은 젊은 여인 열 명이 등장하는 이 비유는 한밤중에 신랑을 맞기 위해 등잔을 들고 있는 신부들의 그림이 연상된다. 그러나 이야기는 행복한 결말이 아니다. 여분의 기름을 가지고 온 지혜로운 다섯 처녀는 결혼식 입장을 허가받았으나, 기름을 사러 간 어리석은 처녀들은 밖에 남았다. 친구들에게 기름을 나누어달라고 하고 신랑에게 안으로 들여보내달라고 한 처녀들의 간청은 소용없는 것이었다.

복음서의 비유를 읽다 보면 한밤중에 도착한 신랑은 왜 그랬는지, 현명한 처녀들은 왜 이기적인지 등의 질문이 떠오르기도 한다.

이 비유는 씨 뿌리는 자의 비유와 유사함에도 불구하고, 오로지
마태오 복음서에만 언급되었다(마태오 13:24~30). 이러한 이유
때문에 그는 악마의 존재에 가장 민감한 복음서 저자로 알려졌다.

가라지의 비유
Weeds among the Wheat

이 비유를 묘사한 소수의 그림들은 세부적인 사항들을 관찰하는 법을 가
르쳐준다. 배경은 씨 뿌리는 자의 비유와 동일하다. 동료들이 피곤에 지
쳐 잠든 동안, 농부는 갈아 놓은 땅에 씨를 뿌린다. 그러나 씨 뿌리는 농
부에 주목해보라. 그를 생기 없어 보이게 만드는 갈라진 발, 때때로 머리
카락 사이에 작은 뿔 등이 보이면 그는 악마이다. 선한 농부의 적은 이웃
의 들판에 잡초 씨를 뿌린다.

　신의 자녀를 의미하는 밀과 악마의 자녀를 의미하는 잡초의 운명이
명확히 구분되는 중요한 부분이 미술에서는 잘 표현되지 않았다. 잡초
싹이 나오는 것을 보고
하인들은 그것들을 뽑
고자 했으나, 선한 농
부는 밀이 뿌리까지 뽑
히는 것을 원치 않았기
때문에 추수 때 까지
기다리라고 했다. 추수
때 밀과 잡초가 분리될
것이고, 밀은 광에 저
장되는 반면 잡초들은
다발로 묶여 태워질 것
이다.

- **장소**
 그리스도가 겐네사렛
 호숫가 배에서 설교할 때
 언급

- **시기**
 예수 공생활 초기

- **등장인물**
 잠자는 농부와 농부의 땅에
 잡초를 뿌리는 악마

- **원전**
 마태오 복음서

- **이미지의 분포**
 씨 뿌리는 사람의 비유와
 쉽게 혼동되기도 하며
 드물게 나타난다.

◀ 도메니코 페티,
〈잡초를 뿌리는 사람〉,
1618-22. 프라하, 국립미술관

부자와 라자로

The Rich Man and Lazarus

이 비유는 세속적인 재물과 천상의 부 사이의 차이점에 관해 말한다. 이야기는 두 부분으로 나뉘어, 미술에서 다양한 방식으로 표현되었다.

장소
확인되지 않음

시기
예수가 예루살렘으로 가는 도중

등장인물
부자와 가난한 거지, 아브라함

원전
루가 복음서

변형
아브라함의 포옹

이미지의 분포
이 이미지는 15세기 후반에서부터 반종교개혁 시기 전반에 걸쳐 서서히 확산되었다. 이탈리아 어로 '라자레토lazaretto'는 종기로 온몸이 뒤덮였던 거지 라자로의 이름에서 파생된 단어로, 흑사병 같은 전염병이 걸리거나 걸렸다가 나은 사람들이 모인 곳을 의미한다.

▶ 프리드리히 파허, 〈아브라함의 품〉 (일부), 1490년경. 노바첼라, 수도원 회랑

루가 복음서는 시각적 이미지를 불러일으키는 서술적 세부가 풍부하다. 화가들은 부자에 관한 이 비유에서 두 가지 장면을 떠올렸다.

이 이야기의 앞부분은 구체적이고 세속적이다. 즉, 좋은 옷을 입은 부자는 화려하게 장식된 테이블에 앉아 있고, 거지인 라자로(예수가 되살린 마르타와 마리아의 형제와 혼동하지 말 것)는 부자의 식탁에서 떨어지는 부스러기를 먹고 살았다.

미술에서 이 비유가 표현되는 두 번째 장면은 부자와 아브라함 사이의 "불가능한" 대화라는 내세적인 것이다. 라자로가 죽었을 때 천사들은 그의 영혼을 정의로운 자들을 위한 평화의 장소인 '아브라함의 품'으로 데려갔다. 부자는 죽어서 지옥의 불에서 고통받았고 거기에서 아브라함의 품에 있는 라자로를 볼 수 있었다. 부자는 아브라함에게 라자로가 "그 손가락으로 물을 찍어 제 혀를 축이게"(루가 16:24) 해달라고 간청했으나, 아브라함은 라자로는 일생 동안 그 몫의 고통을 겪었다가 이제 위로받고 있으며, 그들 사이에는 큰 구렁텅이가 놓여 있다고 대답한다.

종기로 뒤덮인
거지 라자로는
땅에 누워 있다.

테이블에 앉아 있는 부자는 라자로가 누워 있는
구석과 대칭된 곳에 있다. 그들의 시선으로 형성된
대각선을 통해 인물들이 연결된다.

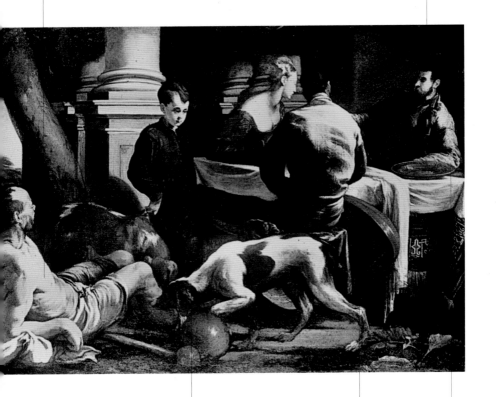

라자로의 종기를
핥는 개는 복음서에
기초한 것이다.

복음서에 기록된 부자의 호화로운 연회
모습은 바사노의 이 작품에서는 잘 나타나지
않는다. 사실 연회는 상당히 검소해 보인다.
악기 류트만이 부자의 연회에 어울린다.

빈 접시는
호화로운 연회가
끝났다는 인상을
준다. 라자로는
테이블에서 떨어진
부스러기라도
얻어먹고자 한다.

▲ 야코포 바사노, 〈라자로와 부자〉,
1554. 클리블랜드 미술관

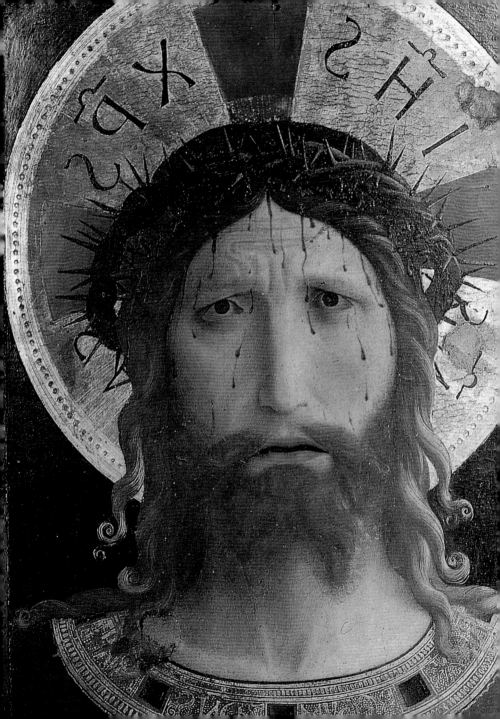

그리스도의 수난

수난기 ✧ 어머니를 떠나는 그리스도
예루살렘 입성 ✧ 성전 정화 ✧ 유다의 배신
제자들의 발을 씻기는 그리스도 ✧ 최후의 만찬
게쎄마니 동산의 고뇌 ✧ 그리스도의 체포
가야파 앞의 그리스도 ✧ 베드로의 부인
유다의 죽음 ✧ 빌라도 앞의 그리스도
헤로데 앞의 그리스도 ✧ 채찍질 당하는 그리스도
에케 호모 ✧ 골고타 가는 길
십자가에 못 박히는 그리스도 ✧ 십자가 처형
십자가에서 내려지는 그리스도 ✧ 애도 ✧ 피에타 ✧ 매장
비탄의 그리스도 ✧ 죽은 그리스도가 있는 성 삼위일체

◀ 프라 안젤리코,
〈가시관을 쓴 예수〉, 1450.
리보르노, 파토리 미술관

▶ 마티아스 그뤼네발트,
〈십자가 처형〉(일부),
이젠하임 제단화, 1515.
콜마르, 운터린덴 박물관

수난기

The Passion Cycle

예루살렘 입성부터 부활까지 연속해서 그린 그림은 종교화 연작 중 가장 큰 규모이며 그 자체로도 하나의 주제가 된다.

- **장소**
 예루살렘

- **시기**
 성지주일에서 부활까지

- **등장인물**
 그리스도의 수난에
 등장하는 모든 인물들

- **원전**
 4복음서, 외경과 중세의
 주석들

- **변형**
 그리스도의 수난

- **이미지의 분포**
 수난기를 그린 작품이 널리
 확산되었을 뿐만 아니라
 몇몇 사건이 한 장면에
 조합되어 15세기 종교화에
 자주 나타남

중세 후반과 15세기의 교리문답에서는 신자들이 복음서에서 서술된 상황들을 자신의 삶과 연결해 보고, 성서의 장면을 연극화해서 현실과 일상 생활의 맥락에서 적용해 볼 것을 권했다. 예수의 수난은 세부적인 장면과 강렬한 인물들이 등장하는 완벽한 이야기였으며 성서의 이야기를 친숙한 장소에서 일어나는 것처럼 표현하는 것은 예수의 수난을 기억하는 데에 매우 유용했다.

예수 수난기는 보통 한 사건이 같은 장소와 같은 시기에서 동시에 일어나는 것처럼 그려진다. 수난기는 두 종류로 나눌 수 있는데, 하나는 프레스코 연작에서 보통 그렇듯 고립되거나 병렬된 장면들이 이어지는 것이고, 드물지만 보다 혁신적 접근으로 도시풍경 안에서 수난기를 표현한 방법이 있다. 이러한 작품에서 도시 풍경은 예루살렘을 묘사한 것으로 이해되었으나, 사실상 작품이 제작된 시대의 도시의 배경과 매우 비슷하다.

▶ 후기 고딕 화가, 〈수난기〉,
1415, 쿠어 성城 예배당

완전히 정면을 향한 예수는 이미 죽은 것처럼
보인다. 핵심 주제인 십자가의 그리스도 주위에는
마지막 순간을 묘사한 소주제들이 있다.

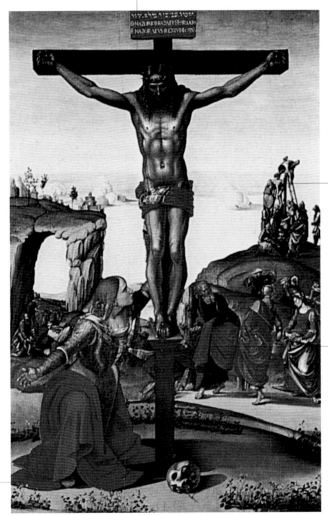

십자가에서 내림.
이 경우 거리는
공간보다는
시간을 표현하는
요소이다.

베드로와 세
마리아가
무덤으로 향하고
있다. 이 장면은
십자가 처형이
일어난 성
금요일이 아니라,
부활절에
일어나야 한다.

십자가 발치에는
절망한 막달라
마리아가 있다.

▲ 루카 시뇨렐리, 〈막달라 마리아가 있는 십자가 처형〉,
1500년경. 피렌체, 우피치 미술관

수난기

예루살렘 입성 유다의 음모와 배반

성전 정화

가야파 앞에
선 그리스도

채찍질

최후의 만찬

게쎄마니의 기도

▲ 한스 멤링, 〈그리스도의 수난〉,
 1470–71. 토리노, 사바우다 미술관

유다의 입맞춤
(체포된 그리스도)

베드로의 참회

시관을 씀 십자가 처형 십자가에서 매장
내림

놀리 메 탕게레Noli
me tangere
(나를 붙잡지 마라)

부활

림보에 내려간
그리스도

에케 호모 골고타로 가는 길
사람을 보라) (십자가 밑에 넘어진 그리스도)

어머니를 떠나는 그리스도

복음서에서 예수 수난을 다룬 부분은 비통하고 위압적인 구절들이다. 그러나 어머니를 떠나는 그리스도 같은 감정적인 소재도 오랜 종교화 전통에서 다루어졌다.

Christ Taking Leave of His Mother

- ● **장소**
 나자렛 혹은 베다니아

- ● **시기**
 예루살렘 입성 직전

- ● **등장인물**
 예수, 마리아. 사도들이 등장할 때도 있다.

- ● **원전**
 이 일화는 중세의 문헌에 근거하며, 복음서에는 나타나지 않음

- ● **변형**
 그리스도와 어머니의 이별. 그리스도가 부활 후 마리아에게 나타나는 장면과 혼동하기 쉽다.

- ● **이미지의 분포**
 이 작품은 드물지만 감정적으로 격앙된 것이 대부분이다.

▶ 데펜덴테 페라리, 〈어머니에게 작별 인사를 하는 그리스도〉, 1520. 피렌체, 롱기 재단

복음서에는 예수의 유년기 이후의 성모 마리아에 대해서는 거의 언급된 바가 없다. 지속적으로 성모에 대한 공경이 확산되어 이 공백을 채워왔으며 이러한 공경심은 그리스도교 신앙의 초창기부터 외경, 중세의 전승, 신비주의적인 시각, 종교적 전통 등에서 비롯되었다. 그러나 우리가 보편적으로 가지고 있는 인간적인 감정들을 복음서의 인물들에 대해서도 적용했다는 것이 중요하다. 즉 수난이 다가옴에 따라 예수가 어머니에게 작별인사를 하고자 했을 거라고 자연스럽게 생각하게 된 것이다.

이 주제는 미술에서 드물게 나타나기도 하거니와, 때때로 부활한 그리스도가 마리아 앞에 나타난 것과 혼동된다. 그러나 그 둘을 구분하는 것은 쉽다. 수난 이전의 작별에서 예수는 채찍질과 십자가 처형에서 받은 신체적인 상처의 흔적을 갖고 있지 않고 부활에 대한 도상적 상징도 나타나지 않는다.

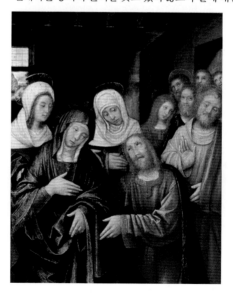

베드로는 이미 열쇠를 쥐고 있다.
화가는 마태오 복음서에 따라 예수가
거룩한 변모 이전에 베드로에게 열쇠를
준 것을 시각화했다.

닫힌 정원은
가장 잘 알려진
마리아의
상징이다.

완벽하게 정돈된 마리아의 방은
수태고지를 연상시킨다.

예수는 어머니 앞에 경건히
무릎을 꿇고 있다.

슬픔으로 실신한 마리아를 요한과 막달라
마리아가 부축한다. 이 장면은 십자가
처형에서 마리아가 실신하는 대중적인
도상을 미리 보여준다.

▲ 로렌초 로토, 〈어머니를 떠나는 그리스도〉, 1521. 베를린, 회화관

예루살렘 입성

The Entry into Jerusalem

과월절을 지내러 예루살렘으로 온 순례자의 무리들 속에서 예수는 나귀를 타고 있고, 종려나무와 올리브 가지를 들고 있는 사람들에게 환영받았다. 제자들은 예수가 지나는 길에 그들의 망토를 깔았다.

- **장소**
 예루살렘 성문 근처

- **시기**
 성지주일(부활절 전 일요일)

- **등장인물**
 나귀를 탄 예수, 환호하는
 군중들과 사도들

- **원전**
 4복음서

- **이미지의 분포**
 수난기의 일부로 널리 퍼짐

예수 탄생과 이집트로의 피신 이후에, '예루살렘 입성'에서 나귀가 다시 등장한다. 예수는 사도들에게 나귀를 데려오도록 했고, 예루살렘으로 입성할 때 나귀를 타고 갔다. 과월절을 지내기 위해 예루살렘 성벽과 문 주위에 모여든 군중들은 열광했고, 예수는 미사의 성찬식에 쓰이는 찬양인 "높은 데서 호산나! 주님의 이름으로 오시는 분, 찬미 받으소서"라고 환영받으며 승리자의 모습으로 도시에 입성했다.

예루살렘 입성은 골고타로 가는 길과 유사하다. 일주일도 안 되어 예수의 상황은 역전되었고 미술가들은 이러한 점을 포착하여 비교해서 그리기도 했다. 왕에 버금가는 명예로 그를 환영하고 땅에 자신들의 망토를 펼치고 올리브와 종려나무 가지를 흔들던 군중들은 예수가 형을 선고받았을 때 비웃고 소리쳤다. 그의 죄명을 설명하는 십자가 위의 명패가 나타내는 것처럼, 자신을 "유대인 왕 나자렛 예수"라고 했다는 이유로 예수는 십자가형에 처해졌다.

▶ 〈예루살렘 입성〉(일부),
 유니우스 밧수스의 석관,
 359. 바티칸, 그로테
 바티카네

아이가 올리브 가지를 꺾으려고 나무 위로 오른다.

조토는 스크로베니 예배당에 그린 그림들을 시각적으로 연결하려고 했다. 예수가 예루살렘으로 들어갔을 때 통과한 이 문은 골고타 언덕으로 십자가를 지고 갈 때도 다시 지나게 된다.

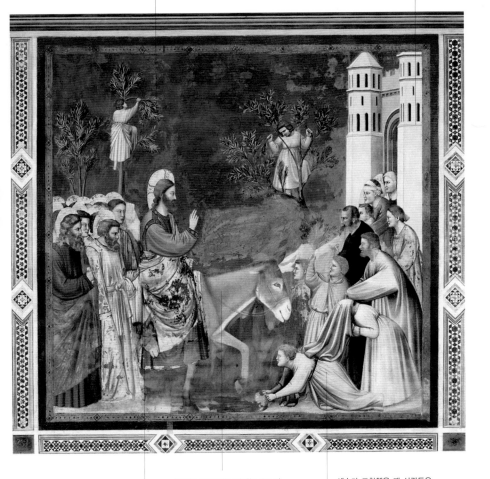

예수는 축복의 자세를 취하고 있다.

예수가 타고 있는 나귀는 조토가 반대쪽 벽에 그린 '이집트로의 피신'에 등장하는 나귀와 동일하다.

예수가 도착했을 때 사람들은 존경을 표시하고 길을 평평하게 만들기 위해 망토를 깔았다.

▲ 조토, 〈예루살렘 입성〉, 1304-6. 파도바, 스크로베니 예배당

예루살렘 입성

사람들은 종려나무 잎을 흔들며 예수의 입성을
환영한다. 종려나무는 영광과 순교를 상징한다.

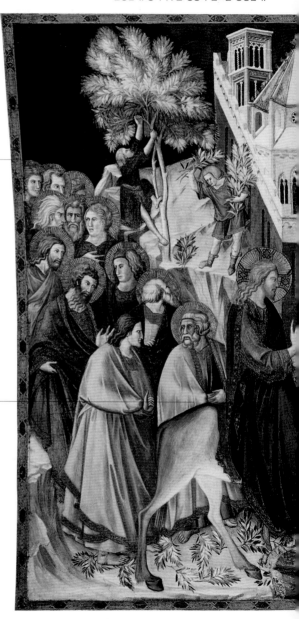

나무에 오르는 아이는
예리고에서 예수를 보기
위해 나무 위로 올라갔던 키
작은 자캐오를 연상시킨다.

베드로가 예수 가까이에서
따르고 있다.

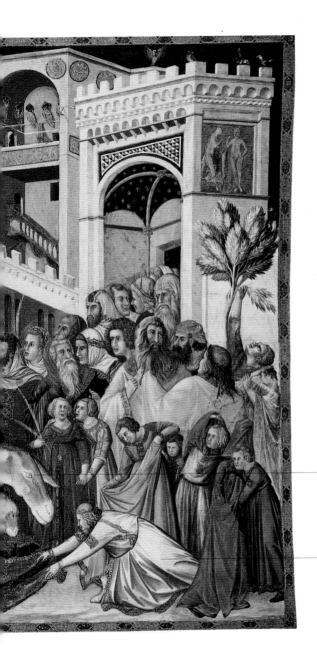

마태오 복음서에만 예수가
타고 온 나귀가 암컷이고
새끼가 따라왔다고 기록되어
있다. 이것은 즈가리야의
예언인 "시온의 딸에게
알려라. 네 임금이 너에게
오신다. 그는 겸손하시어
암나귀를 타시고 멍에 메는
짐승의 새끼, 어린 나귀를
타고 오신다"(마태오 21:5)가
실현된 것이다.

예수의 앞에 자신의 망토를
펼치는 사람들

▲ 피에트로 로렌체티,
〈그리스도의 예루살렘 입성〉, 1335-36.
아시시, 성 프란시스코 바실리카

성전 정화

The Cleansing of the Temple

복음서의 일화 중 '성전 정화'처럼 예술가들에게 예수의 박력 있고 성난 모습을 보여준 부분은 없었다. 예수는 성전을 모독하는 사람들을 쫓아내기 위해 심지어 채찍을 사용하기까지 했다.

- **장소**
 예루살렘 성전 입구

- **시기**
 성지주일과 성 목요일 사이

- **등장인물**
 예수와 많은 상인, 환전상들

- **원전**
 4복음서

- **변형**
 성전에서 상인을 내쫓는 그리스도

- **이미지의 분포**
 수난기 중 이 장면이 개별적으로 상당히 널리 보급되어 있으나 수난기에 포함되지 않기도 한다.

이 장면은 수난의 날이 다가옴에 따라 증가하는 예수의 번민뿐만 아니라 과월절 축제를 축하하기 위해 예루살렘으로 몰려든 순례자 무리들과도 연관시켜야만 한다.

예루살렘 성전 입구에서 활발한 장이 열렸고 특히 축제 기간 동안에는 다른 지역에서 온 순례자들에게는 반드시 필요한 환전상, 희생 제물로 바칠 비둘기와 양 같은 동물들을 파는 상인들이 많았다. 상인들과 짐꾼들은 성전을 지름길로 이용했다. 이제는 "강도의 소굴"(마태오 21:13)로 전락해버린, 신성한 장소에 대한 모독에 혐오감을 느낀 예수는 밧줄을 묶어서 채찍을 만들어 계산대와 의자들을 뒤집고 상인들을 쫓아냈다. 그 사건은 사람들에게 널리 퍼졌고 예수에게 더 주목하도록 만들었다. 또 고위 성직자와 유대인 율법학자들은 이 위험한 군중 선동가를 제거해야 할 필요를 절박하게 느끼기 시작했다.

▶ 〈성전에서 상인을 내쫓는 그리스도〉, 12세기 모자이크, 몬레알레, 두오모

카리바조 화파였던 화가는 이 장면을 정확하게 예루살렘의 외곽에 있는 신전 입구에서 일어나는 것으로 묘사했다.

중경에 판매용 짐승들이 보인다. 성전의 뜰은 가축 시장이 되었다. 이 동물들은 과월절에 바칠 희생제물로 사용될 것이다.

그리스도는 밧줄 한 움큼을 휘두르고 있다.

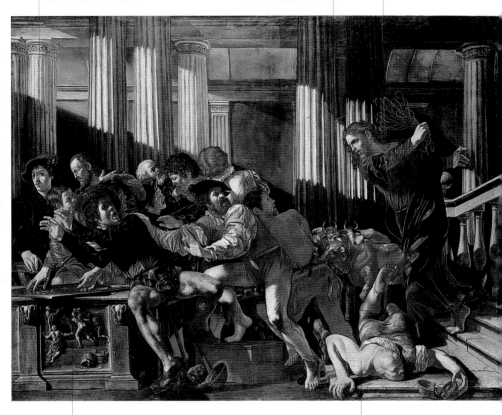

환전상의 판자가 이교도의 제단 위에 놓여 있다.

흩어진 동전을 주워 모으려고 땅에 엎드린 인물은 인간의 탐욕을 상징한다.

▲ 체코 델 카라바조, 〈성전 정화〉,
1610-15. 베를린, 회화관

유다의 배신

The Betrayal of Judas

가리옷 유다의 배신은 그것이 숙명인지 신의 예정인지 늘 논쟁이 되는 주제이다.

● **장소**
산헤드린, 혹은
예루살렘에서 대사제들의
회의가 열리는 회의장

● **시기**
부활 엿새 전

● **등장인물**
유다와 대사제. 유다는
악마와 함께 나타나기도
한다.

● **원전**
마태오, 마르코 복음서

● **변형**
은전 서른 닢을 받는 유다

● **이미지의 분포**
중세 시대의 수난기에
상당히 자주 등장했으나
15세기 이후로는 드물게
나타난다.

▶ 두초 디 부오닌세냐,
〈유다의 계약〉,
마에스타 제단화, 1308-11.
시에나, 오페라 델 두오모
박물관

예술가들은 이름 자체가 배반을 상징하게 된 남자 유다를 주저 없이 악마의 밀사로 표현한다. 막달라 마리아가 값비싼 향유로 예수의 머리와 발을 씻겼던 베다니아에서의 저녁식사는 유다가 갈등한 최후의 순간이었음이 밝혀졌다. 한동안 고위 성직자들은 대중의 폭동을 일으키지 않고 예수를 체포할 기회를 찾고 있었다. 열두 사도라는 친밀한 집단 내부의 비밀 정보는 매우 가치 있는 것이었음에도 불구하고 대사제들이 제시한 가격은 그리 높은 것이 아니었다. 그들이 배반의 대가로 유다에게 제안한 은전 서른 닢은 노예 한 명의 평균적인 가격이었다. 그리스도의 체포 후에 유다는 그 돈으로 작은 땅을 샀다. 산헤드린은 스물네 개의 사제 가문과 여러 부족의 대표자들로 구성되어 있었고 약 70명의 의원이 있었다.

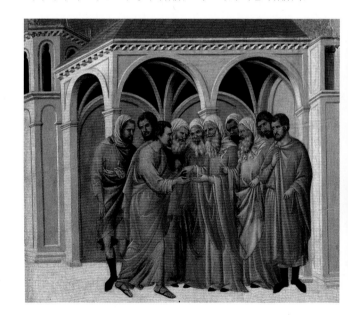

조토는 유다 뒤에 비웃고 있는 검은 악마를 그려서 "유다가 사탄의 유혹에 빠졌다"(루가 22:3)라는 복음서 구절을 묘사했다.

가야파가 유다에게 보상금을 주고 있다.

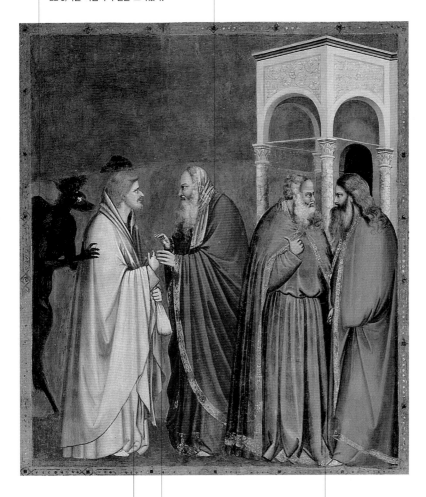

유다의 모습은 사탄을 닮았다. 유다가 입은 망토의 노란색은 그가 다른 사도들에게 느낀 질투를 상징한다.

이 주머니에 유다의 배신의 대가인 은화 서른 닢이 들어있다.

다른 두 사제가 만족스럽게 현재 상황에 대해 논의하고 있다.

▲ 조토, 〈유다의 배신〉, 1304-6. 파도바, 스크로베니 예배당

제자들의 발을
씻기는 그리스도

성 목요일에 발을 씻기는 전통은 오늘날까지 전해 내려온다.
겸손의 표시로 교황과 주교들은 매년 주님의 만찬 미사
직전에 이 의식을 거행한다.

Christ Washing the Feet
of the Disciples

● **장소**
예루살렘, 최후의 만찬이
있었던 방

● **시기**
성 목요일, 최후의 만찬 전

● **등장인물**
예수, 베드로와 다른 사도들

● **원전**
요한 복음서

● **이미지의 분포**
수난기에 대부분 포함되며
단독 주제로도 널리 퍼짐

요한은 이 일화에 특별한 엄숙함을 부여하고 각 단계를 빈틈없이 묘사했
으나 공관복음서에는 이 이야기가 없다. 예수는 허리에 수건을 감고 양동
이에 물을 부은 후에 사도들의 발을 씻기기 시작했다. 베드로는 깜짝 놀
라면서 언제나 그랬듯 그의 솔직한 성격을 드러냈다. 대부분의 미술 작품
에서는 예수가 무릎을 꿇고 있고 베드로는 이를 이해하지 못하고 동요하
는 역동적인 모습으로 긴장된 순간을 그려낸다. 예수가 자신의 절박한 운
명에 대해서 알고 있음을 드러내는 동시에 제자들에게 겸손과 박애에 관
한 진정한 교훈을 가르치는 인내를 그려내는 것은 쉽지 않다. 세족례 후
예수는 제자들에게 자신이 한 것처럼 앞으로 서로의 발을 씻어주라고 말
한다. "내가 너희에게 한 일을 너희도 그대로 하라고 본을 보여 준 것이
다"(요한 13:15).

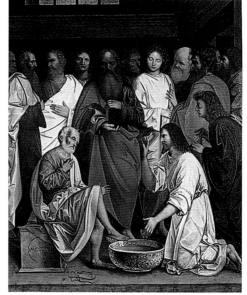

▶ 조반니 아고스티노 다 로디,
〈제자들의 발을 씻어주는
그리스도〉, 1520년경,
베네치아, 아카데미아 미술관

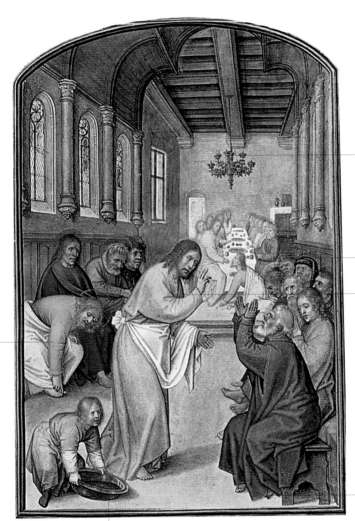

우아한 청동
샹들리에와 방의
전반적인 모습은
복음서에 묘사된
최후의 만찬 장면에
충실하다. 최후의
만찬이 있었던 곳은
건물의 꼭대기 층
중 가구가 있는 큰
방이었다.

발을 씻긴 후의
최후의 만찬 순간이
원경에 묘사되었다.

허리에 수건을 두른
예수는 베드로를
진정시키고,
사도들의 발을
씻기는 행위의
상징적 의미인
겸손과 정화에 대해
설명해준다.

베드로는 예수에
행동에 놀라움을
표현한다.

사도들은 신발을
벗고 차례를
기다리고 있다.

한 소년이 조금 힘겨워하면서 물이 담긴
대야를 예수에게 가져오고 있다. 이 소년은
예수가 체포되었을 때 도망갔던 마르코
복음서에 기록된 소년일수도 있고, 마르코
자신일 수도 있다.

▲ 〈제자들의 발을 씻어 주는 예수〉,
그리마니 성무일도서의 채식 삽화, 15세기
후반. 베네치아, 마르치아나 도서관

최후의 만찬

The Last Supper

레오나르도의 최후의 만찬을 비롯하여 '최후의 만찬'이라는 주제는 매우 널리 퍼져서 누구나 그 내용을 알고 있다. 그러나 여러 작품들을 자세히 살펴보면 다양한 차이점들을 발견할 수 있다.

- **장소**
 예루살렘, 최후의 만찬이 있었던 방

- **시기**
 성 목요일 저녁

- **등장인물**
 예수, 사도들. 어떤 사도는 누구인지 알아 볼 수 있는 경우도 있다.

- **원전**
 4복음서

- **변형**
 '최후의 만찬'이라는 제목 아래 극적이고 교리적인 순간을 다르게 표현했다. 성찬식을 묘사한 장면은 '성찬식의 제정'이라고 불렸다.

- **이미지의 분포**
 아주 넓게 확산됨. 수도원이나 수녀원 식당 벽에 프레스코로 그려지는 것이 보통이었다.

▶ 콘스탄츠의 하인리히, 〈그리스도와 사도 요한〉, 1330. 베를린, 조각관

마태오와 루가는 최후의 만찬이 있었던 곳을 가구가 딸린 세련되고 커다란 이층 방이라고 묘사했다. 이에 근거해서 미술가들은 최후의 만찬이 있었던 방을 우아하게 표현했고 심지어는 호사스럽게까지 그리곤 했다.

최후의 만찬에 대한 복음서의 다양한 해석들을 따른다면, 우리는 적어도 세 개의 주요한 주제를 확인할 수 있고, 이들 안에도 다양한 상황과 변형들이 있다. 첫째, 예수가 사도 중에 한 명이 그를 배반할 것임을 공표한 후 사도들의 반응들을 다룬 역동적이고 극적인 주제이다. 두 번째는 예수가 빵과 포도주의 형태로 사도들에게 그의 몸과 피를 나누어주고 가톨릭 미사의 근간이 된 신비롭고 엄숙한 성찬식 제정이다. 세 번째는 유다가 호위병들에게 예수가 있는 곳을 알리기 위해 떠나 간 후 열한 명이 된 사도들에게 예수가 작별을 고하는 우수에 찬 주제이다.

이 마지막 주제는 요한이 다음과 같이 섬세하게 언급했다. "조금 있으면 너희는 나를 보지 못할 것이다. 그러나 얼마 안 가서 나를 다시 보게 될 것이다. 너희는 세상에서 고난을 당하겠지만 용기를 내어라. 내가 세상을 이겼다"(요한 16:16, 33).

예수는 "너희 가운데에 한 사람이 나를 배반할
것이다"(마르코 14:18)라고 말한다. 이 말에
사도들은 모두 놀란다. 그들이 모여 앉아 있는
정사각형 식탁은 드물게 나타나는 형태이다.

"그 때 제자 한 사람이 바로 예수
곁에 앉아 있었는데 그는 예수의
사랑을 받던 제자였다"(요한
13:23)라고 요한 복음서는 전한다.

테이블에 놓여 있는
포도주 잔과 빵은
성찬식이 제정되었음을
의미한다.

▲ 야코포 틴토레토, 〈최후의 만찬〉(일부),
1566. 베네치아, 산 트로바소 교회

최후의 만찬

예수는 조용히 그러나 고통스러운 체념의 표정으로 자신이 곧 배신당할 것임을 알린다.

대부분의 사도들은 슬픔과 걱정에 차 있다.

이 작품의 화가는 요한 복음서를 충실히 따랐다. 베드로는 예수를 바라보지 않고 요한을 보면서 누가 배신자인지 물어보라고 한다.

예수가 사랑하는 제자인 요한은 예수의 가슴에 머리를 기대고 있다.

유다는 은전 서른 닢이 든 주머니를 등 뒤로 감춘다.

양 구이는 유태인들의 과월절 식탁에 자주 올려지던 음식이었다.

▲ 발랑탱 드 불로뉴, 〈최후의 만찬〉,
1525-26년경. 로마, 국립 고전미술관

식탁은 성체와 성작이 놓인 제단이 되었다. 최후의 만찬과
성찬식 사이의 관계를 보다 확실하게 하기 위해 방의
뒷부분은 교회의 후진apse 부분처럼 표현되었다.

예수는 사도들에게
빵이 아니라 성체를
나눠주고 있다.

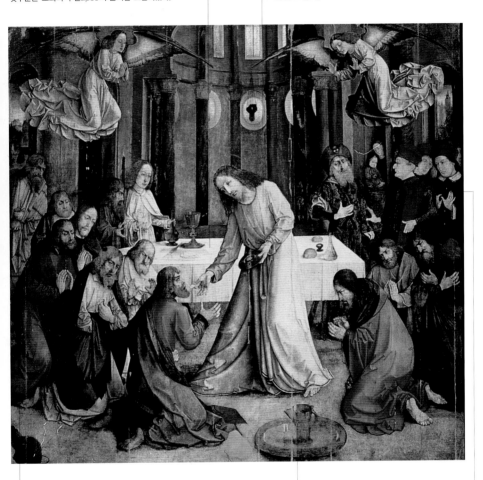

유다는 사도들의 무리를
막 떠나려 한다. 그는
동전이 가득 찬
주머니를 들고 문
쪽으로 가고 있다.

대야와 물주전자는 예수가 사도들의 발을
씻어주는 장면 뿐만 아니라 성찬식에
관련 있기도 하다. 사제는 성찬식 때
손을 씻는데 이들을 사용한다.

이 작품을 주문한 사람은 우르비노의
공작인 페데리코 다 몬테펠트로였다.
그는 몇몇 고위성직자들과 함께 이 그림
안에 나타나 의심 많은 유대인 학자와
논쟁을 벌이는 중이다.

▲ 요스 반 헨트, 〈사도들의 성찬식〉, 1460. 우르비노, 팔라초 두칼레

최후의 만찬

가리옷 사람 유다는 오른쪽 손에 돈주머니를 들고 앞으로 몸을 기울이고 있다. 왼손에는 빵 조각을 들고 있는데, 이것은 예수가 배신자를 알아볼 수 있는 방법이라고 말한 것에 의해 표현했다.

관습적으로 요한은 온순하고 슬픔에 찬 모습으로 표현된다.

소小 야고보

바르톨로메오

안드레아

베드로는 앞쪽으로 몸을 기울이며 칼을 꺼내 들었다. 이는 그리스도가 체포될 때 실랑이를 벌이다가 병사 말쿠스에게 상처 입힐 것임을 예고한다.

▲ 레오나르도 다 빈치, 〈최후의 만찬〉, 1495-97. 밀라노, 산타 마리아 델레 그라치에 수도원의 식당

예수는 그가 배신당할 것임을 예고하여 사도들을 당황케 한다.
요한 복음서에 의하면 예수 자신도 매우 괴로워했다고 한다.
그의 손은 성찬식 빵과 포도주 근처에 있다.

| 대大 야고보 | 필립보 | 마태오 | 혁명당원 시몬 |

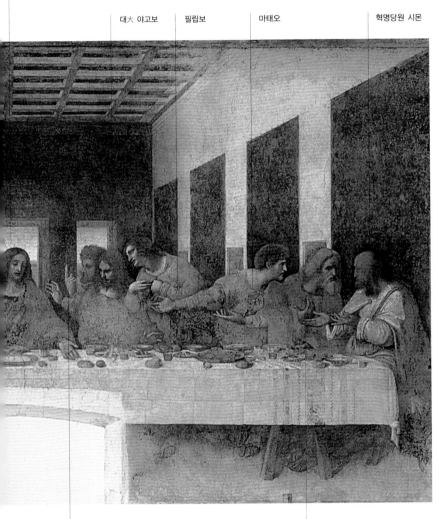

토마는 질문을 하는 것처럼
집게손가락을 세워 들고 있다. 그는
예수가 부활한 후 그의 몸에 난 상처
속으로 이 손가락을 넣어보았다.

유다(혹은 타대오)

게쎄마니 동산의 고뇌

게쎄마니 동산의 고뇌는 예수의 신성과 인간적 본능 사이의 분열에 가까운 비극적 긴장이 나타나는 동시에 그리스도의 외로움도 표현된다.

The Agony in the Garden

● **장소**
예루살렘. 게쎄마니 동산은 시돈강가 올리브 산기슭에 있다.

● **시기**
성 목요일, 저녁 만찬 후

● **등장인물**
예수와 천사, 잠자는 베드로, 야고보, 요한

● **원전**
공관복음서

● **변형**
게쎄마니의 기도, 게쎄마니의 그리스도, 그리스도와 천사

● **이미지의 분포**
독립된 주제로도 널리 확산되었으며 독일에서는 교회 입구에 군상 조각으로 나타나기도 했다.

▶ 세바스티아노 리치, 〈게쎄마니 동산의 고뇌〉, 1730년경. 빈, 미술사박물관

예수가 체포 직전에 하느님께 기도했다는 요한 복음서의 해석은 공관복음에서는 완전히 달라진다. 마태오, 마르코, 루가 복음서에 따르면, 저녁 식사 후에 예수는 기도하기 위해서 그리스도의 거룩한 변모를 목격한 사도들인 베드로, 야고보, 요한과 함께 올리브 산으로 떠났다. 사도들에게 "내 마음이 괴로워 죽을 지경"(마르코 14:34)라고 털어놓은 예수의 고뇌에도 불구하고 세 사도들은 잠을 이기지 못해 꾸벅꾸벅 졸았다. 예수는 돌을 던지면 닿을만한 거리에 떨어져서 홀로 기도했다. 그의 기도는 진정으로 고뇌에 찬 것이었다. 그는 성부에게 수난의 "이 잔을 나에게서 거두어"(마르코 14:36) 달라고 간청했으나 곧 하느님의 뜻에 순종했다. 오직 루가 복음서에만 천사가 나타나 예수를 위로했다고 나오며 이 부분은 미술에 종종 표현된다.

예수가 기도를 끝냈을
때 천사가 내려와
그를 위로한다.

예수는 깊은 고뇌로
괴로워하며 언덕에서
기도한다.

예수가 동산으로
따라오라고 한 사도
베드로, 야고보, 요한은
깊이 잠들어 있다. 이들은
타보르 산에서 예수의
거룩한 변모 때 함께
있었던 사도들이기도 하다.

▲ 산드로 보티첼리, 〈계쎄마니 동산의 기도〉, 1485-90. 그라나다, 왕실 예배당

그리스도의 체포

The Arrest of Christ

논리적으로 유다의 입맞춤은 불필요한 것이었다. 예수는 칼, 몽둥이, 횃불을 들고 체포하러 온 이들에게 "너희는 날마다 성전에서 같이 있으면서 가르칠 때에는 나를 잡지 않았다"(마르코 14:49)라고 말했다.

● **장소**
예루살렘, 게쎄마니 동산

● **시기**
성 목요일 늦은 밤

● **등장인물**
예수, 유다, 사제와 군인
무리, 간혹 말쿠스의 귀를
베는 베드로와 사도들도
나타난다.

● **원전**
4복음서

● **변형**
유다의 입맞춤. 그리스도를
배반함

● **이미지의 분포**
수난기뿐만 아니라 단독
주제로도 널리 퍼져 많이
제작됨. 배경을 밤으로 하여
그려지기도 했다.

▶ 프란시스코 살시요 이 알카라스,
〈그리스도를 배반함〉, 목조로
만든 행렬 군상 중 일부, 1752.
무르시아, 스페인, 살시요 미술관

이 극적인 이야기는 미술과 전승에 깊이 뿌리내리고 있다. 기도에서 돌아오자마자 예수는 "일어나 가자. 나를 넘겨 줄 자가 가까이 와 있다"(마르코 14:42)라며 자고 있던 사도들을 깨웠다. 칼과 몽둥이로 무장한 혼란스러운 군중의 맨 앞에서 유다는 예수를 '스승님'이라 부르며 다가와 입 맞추었다. 이것은 약속된 신호였다. 곧 무장한 사람들이 예수에게 다가와 그를 체포했다. 사도들은 놀라서 이를 막으려 했고 베드로는 대사제의 하인인 말쿠스의 귀를 잘랐다. 이 이야기는 모든 복음서에 기록되어 있으나, 요한 복음서만이 유일하게 베드로가 한 일이라고 기록했다. 화가들은 예수가 고요히 체포되는 장면에, 이와 대비되게 피가 낭자한 폭력적인 장면을 삽입했다. 요한 복음서에 따르면 예수는 군인들에게 사도들을 보내 달라고 부탁했고 사도들은 모두 도망갔다. 오로지 베드로와 요한만이 예수 체포 후에 몰래 뒤따라갔다.

예수를 체포하기 위해 온
무장한 무리의 머리 위로
햇불과 창, 몽둥이가 흔들린다.

유다가 싸늘한 시선으로
배신자를 바라보는 예수에게
입 맞추고 있다.

한 사제가 '그를 십자가형에 처하라'라고 쓰인
두루마리를 들고 있다. 허울뿐인 재판 이면에
예수의 운명은 이미 결정되어 있었다.

예수를 보호하려다
베드로는 대사제의 하인인
말쿠스의 귀를 자른다.

병사가 예수의 오른손을 잡았다.
그럼에도 불구하고 예수는 여전히
베드로와 말쿠스에게 축복의
손짓을 보내고, 말쿠스의 상처 입은
귀는 즉시 치유되었다.

▲ 〈그리스도의 체포〉,
12세기 모자이크. 베네치아,
산 마르코 바실리카

그리스도의 체포

이 장면은 기이한 빛을 뿜는 별이 빛나는 밤하늘 아래에서 벌어진다. 예수 탄생을 주제로 한 고요한 밤과 시각적으로 연결되는데, 이는 예수에 대한 인간의 무관심하고 맹목적인 잔인함을 강조한다.

단검으로 말쿠스의 귀를 베는 베드로의 행위는 안쓰럽고 무의미해 보인다.

예수를 둘러싼 무리의 끝에 있는 유다는 도망가다가 뒤를 돌아본다. 은화가 든 꾸러미를 움켜쥐고 있음에도 불구하고 얼굴에는 후회하는 표정이 드러난다.

북부 유럽의 회화에서 예수를 박해하는 자들은 짐승 같은 얼굴과 땅딸막하고 우둔한 몸을 지닌 것으로 묘사될 때가 많다. 추한 겉모습은 비열하고 거친 성품의 상징으로 여겨졌다.

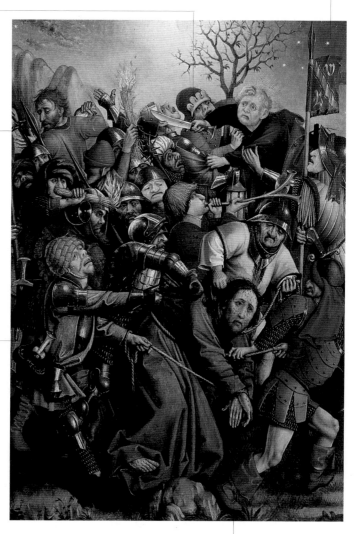

짐승 같은 얼굴을 한 폭도에 둘러싸인 예수는 단단히 묶인 채 피땀을 흘린다.

▲ 카를스루헤 수난기의 거장, 〈배신당하는 그리스도〉, 1440. 쾰른, 발라프 리하르츠 미술관

264 ✤

사도 중 한 명이 겁에 질려 달아난다. 옷과 얼굴로 보아 요한일 것이다. 그러나 요한 복음서에 의하면 요한과 베드로만이 예수가 체포되었을 때 예수를 따랐다고 한다.

예수를 체포하기 위해 온 무장한 군인 중 램프를 들고 있는 인물은 아마도 30세의 카라바조 자신의 자화상일 것이다.

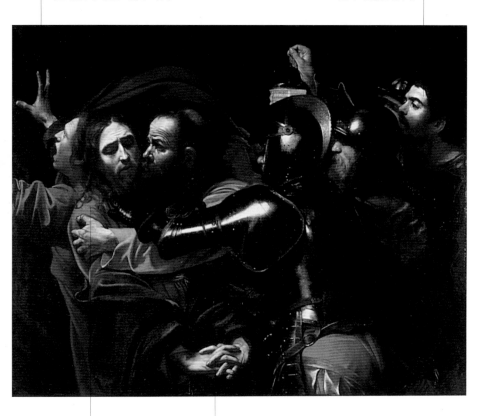

가증스러운 일을 행하는 유다는 능글맞게 웃고 있다. 예수는 고통스럽게 체념한 표정으로 배신의 입맞춤을 받는다.

예수의 깍지 낀 손은 기도하는 모습이기도 하지만, 체포에 저항하지 않겠다는 결심을 의미하기도 한다.

▲ 카라바조, 〈배신당하는 그리스도〉,
1602. 더블린, 아일랜드 국립미술관

가야파 앞의 그리스도

예수와 가야파 사이의 대조는 미묘한 함축성을 지닌다. 엄격한 유대교 율법의 준수를 대표하는 가야파는 예수를 오랫동안 기다려온 메시아로 받아들일 수 없었다.

Christ before Caiaphas

- **장소**
 예루살렘의 산헤드린

- **시기**
 성 목요일 밤

- **등장인물**
 예수, 대사제 가야파와 많은 참석자

- **원전**
 4대복음서

- **변형**
 가야파의 심판, 산헤드린 앞의 그리스도, 대사제 앞의 그리스도, 옷을 찢는 가야파

- **이미지의 분포**
 예수의 다른 심판 장면과 마찬가지로 이 주제도 수난기의 일부인 경우가 많았다.

▶ 두초 디 부오닌세냐, 〈가야파 앞의 그리스도〉, 마에스타 제단화의 뒷면, 1308-11. 시에나, 오페라 델 두오모 박물관

성전을 책임지는 대사제는 한 명 뿐이지만, 대사제였던 사람은 모두 명예직을 갖는다. 로마 행정장관인 발레리우스 그라투스는 서기 26년에 가야파를 산헤드린에 임명했다. 예수가 체포되었을 때, 가야파는 그 해의 대사제 지위를 가지고 있었다.

요한 복음서에 따르면 군인들은 처음에 예수를 가야파의 장인이자 산헤드린의 일원이었던 안나스에게 데려갔고, 그 후 가야파에게 데려갔는데, 가야파의 임무는 전체 산헤드린 앞에서 예수를 심문하는 것이었다. 예수의 침묵과 직면하자 가야파의 노여움은 증가했다. 대사제의 "그대가 과연 찬양을 받으실 하느님의 아들 그리스도인가?"라는 마지막 질문에 예수는 "그렇다"라고 대답했다(마르코 14:61-62). 가야파는 불경스러운 행위를 고발한다는 표시로서 자신의 옷을 찢었다. 산헤드린의 선고는 만장일치였다. 대사제들은 예수가 하느님을 모독했고 사형감이라고 단정했다.

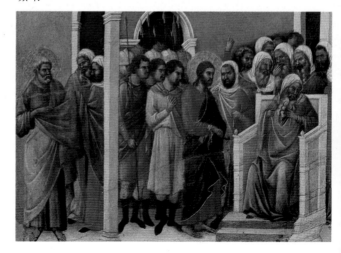

예수는 가야파의 주장에
미동도 하지 않는다.
목요일과 금요일에 걸친
여러 심문 동안 예수는
짧게 대답하거나 침묵을
지켰다.

심문하는 동안 가야파는
집게손가락을 치켜들며
예수를 추궁한다. 사도
토마의 집게손가락이 알고
싶어 하는 마음을 드러내는
것과는 달리 대제사의
손가락은 죄인의 죄를
추궁하는 것이다.

가야파의 앞에 모세의
율법 사본이 놓여 있다.
예수는 일차적으로
유대인의 율법을 지키지
않은 죄로 고소되었다.

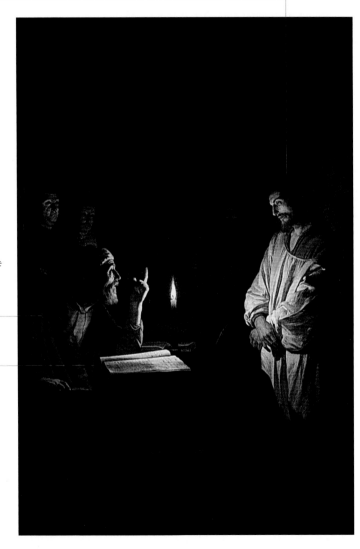

▲ 헤리트 반 혼트호스트, 〈가야파 앞에 선 그리스도〉,
1618년경. 런던, 국립미술관

베드로의 부인

The Denial of Peter

성 목요일의 소란스러운 밤에 베드로는 자신이 예수를 세 번 부인했다는 것을 깨닫고 뉘우쳤다. 예수의 예언이 몇 시간 안에 이루어진 것이다.

● 장소
예루살렘 산헤드린 근처

● 시기
성 목요일의 늦은 밤

● 등장인물
수탉과 함께 단독으로 나타나는 베드로와 여러 인물 중 베드로가 나타나는 두 가지 유형이 있다.

● 원전
4복음서

● 이미지의 분포
17세기에 널리 퍼졌는데 특히 밤 풍경을 그린다는 명목으로 많이 그려졌다.

그리스도가 배신당한 밤에 여러 번 변한 베드로의 감정에 주목해보자. 예수가 발을 씻어주었을 때 그는 깜짝 놀라 몸을 움츠렸으나 곧 그리스도가 하는 행동의 신성한 의미를 이해했다. 최후의 만찬에서 성찬식이 시작되었을 때는 신앙심과 감격이 혼합된 감정을 느꼈고 사도 중의 누군가가 예수를 배신할 것임을 알았을 때는 분노가 밀려왔다. 곧이어 베드로는 게쎄마니 동산에서 야고보, 요한과 함께 잠들어 버리는데, 이는 베드로의 연약한 면을 보여준다. 그리스도가 체포될 때는 베드로 삶의 극적인 면이 절정에 달했다. 그는 군인들을 저지하기 위해 칼을 뽑아 말쿠스의 귀를 베었다.

'베드로의 부인'은 소박하지만 구슬픈 밤 분위기에 젖어들게 한다. 그는 닭이 울기 전에 세 번이나 그리스도를 모른다고 부인했다. 베드로는 참회의 눈물을 흘리며 그리스도가 숨을 거두는 비극적인 날의 새벽을 맞았다.

▶ 조르주 드 라 투르,
〈참회하는 베드로〉, 1645.
클리브랜드 미술관

휴식중인 병사들이 카드놀이를 하고 있는 막사 안의 장면은 풍속화처럼 보이는데, 이 플랑드르 화가는 요한 복음서를 정확하게 따랐다. 베드로를 알아보는 첫 번째 사람은 산헤드린의 문지기였다.

요한 복음서에 따르면 대사제의 하인이자 베드로가 귀를 벤 말쿠스의 친척인 무장한 사람도 올리브 산에서 베드로를 본 것을 기억했다.

탁자 끝에 있는 다른 사람도 앉아 있는 병사에게 베드로를 손으로 가리킨다.

베드로는 모른다고 부인한다. 화가는 사도를 부자연스럽고 가식적으로 표현해 그가 거짓말을 하고 있다는 것을 나타냈다.

▲ 제라르 세게르스, 〈베드로의 부인〉, 1620-25년경. 롤리, 노스 캐롤라이나 미술관

유다의 죽음

The Remorse of Judas

오랫동안 모든 죄인들 중 가장 비열한 죄인으로 여겨졌던 유다는
종교개혁 시기에 예정론 때문에 부분적으로 복권되었다.

● **장소**
예루살렘의 산헤드린,
그리고 뜰의 무화과나무
아래

● **시기**
성 금요일 새벽

● **등장인물**
유다, 대사제와 다른
산헤드린 의원들

● **원전**
마태오 복음서와 사도행전

● **변형**
목을 맨 유다

● **이미지의 분포**
중세 미술에서는 종종
나타났으나, 이후에는 거의
나타나지 않음

단테에 따르면, 유다는 사탄의 이빨에 의해 영원히 갈기갈기 찢겨진다.
목매달아 자살한 끔찍한 이미지를 강조한 중죄 판결은 이 반역자의 죄를
중세의 방식으로 표현한 것이며 그의 자살은 참회의 행동이라기보다는
자신의 죄를 무마하려는 것으로 간주되었다. 마태오에 따르면 유다는 예
수가 체포된 후 자신이 저지른 일의 비극적 결과를 깨달았고, 후회에 사
로잡혀 사제들에게 달려갔다. 몇 마디 말로 무시당한 그는 배반의 대가인
은전 서른 닢을 내동댕이치고는 무화과나무에 목매달았다. 성직자들은
후에 이 돈으로 땅을 사서 묘지로 이용했으며 이 곳은 '피의 밭' 이라 불
렸다(마태오 27:3-10). 루가 또한 사도행전에서 갈기갈기 찢기고 내장이
드러나 죽은 유다에 대한 섬뜩한 세부들을 기록했다.

▶ 렘브란트,
〈은전 서른 닢을 돌려주는 유다〉,
1629. 영국, 개인소장

270 ✤

목매단 남자의 거칠고 찌푸린 얼굴은 유다가 죽지 않고 공포에 휩싸인 채 자신이 받은 저주를 보고 있다는 인상을 준다.

유다의 영혼은 악마에게 잡혀 지옥으로 끌려간다.

유다의 활짝 열린 복부에서 내장이 쏟아지는 끔찍한 세부 묘사는 사도행전을 따른 것이다. 화가는 배신자의 내장을 두 개씩 그려 더 끔찍하게 보이도록 했고 그의 이중성을 강조하고자 했다.

유다의 자살은 들판을 가로막는 벽 앞에서 벌어졌다. 유다가 내동댕이친 배신의 대가인 은전 서른 닢으로 산 이 땅은 훗날 '피의 밭'이라고 불렸다.

▲ 자코모 카나베시오, 〈유다의 할복〉, 콜 디 텐다, 노트르담 데 퐁텐 교회

빌라도 앞의 그리스도

로마 제국의 행정 장관 폰티오 빌라도는 예수에게 사형을 선고했다. 그러나 그는 예수를 유대인들에게 넘기기 전에 잠시 주저했다.

Christ before Pilate

● **장소**
예루살렘 행정 장관의 거주지

● **시기**
성 금요일 이른 아침

● **등장인물**
예수, 유다의 행정 장관 폰티오 빌라도(재임 26-36년), 여러 구경꾼들

● **원전**
4복음서

● **변형**
미술에서 그리스도와 빌라도의 길고 극적인 대화는 분명히 그려진 경우가 드물고, 그 후에 빌라도가 손을 씻는 장면이 더 중요시 되었다.

● **이미지의 분포**
수난기의 심판 장면 중 가장 자주 그려진 주제이다.

▶ 얀 리벤스,
〈손을 씻는 빌라도〉,
1625년경. 레이덴, 라켄할 국립미술관

빌라도는 복음서에서 가장 논쟁이 되는 인물 중 하나이다. 마태오 복음서에서 빌라도가 자신의 결백을 선언하는 의미로 손을 씻은 것은 도덕적인 나태와 동의어가 되었다. 한편 요한 복음서는 그의 의심을 강조했다. 목격자들을 신뢰하지 않은 빌라도는 "진리가 무엇인가?"(요한 18:38)라고 예수에게 물었으나 대답은 듣지 못했다. 한편 예수는 빌라도에게 "나를 너에게 넘겨준 사람의 죄가 더 크다"(요한 19:11)라고 말함으로써 빌라도를 옹호했다. 후에 빌라도는 대사제들의 뜻에 따르지 않고 "유대인의 왕 나자렛 예수"라고 예수의 명패를 써 붙였다. 빌라도의 죄는 군중의 압력을 저지하지 못한 무능력함에 있다.

일반적으로 복음서들은 로마인들에 대한 경의를 보여준다. 예를 들어, 예수는 자신의 하인을 치료해달라고 부탁한 가파르나움의 백부장을 보고 "잘 들어 두어라. 나는 이런 믿음을 이스라엘 사람에게서도 본 일이 없다"(루가 7:9)라고 말한 적이 있다.

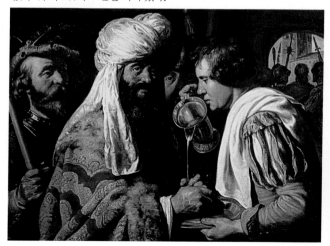

가야파는 예수를 앞으로 떠밀며 빌라도에게 죄인에게 사형을 언도할 것을 요청한다.

예수는 슬픔에 찬 고요한 침묵의 태도를 보인다.

폰티오 빌라도는 합법적인 심문을 하고자 했다. 그러나 그는 자문관들과 예수를 둘러싼 군중들에게 휘둘린다.

빌라도가 있는 높은 건물은 헤로데 왕이 예루살렘의 성전 담에 세운 안토니아 요새를 연상시킨다.

▲ 조반니 바론치오, 〈빌라도 앞의 그리스도〉, 1325년경. 베를린, 회화관

화면 중심부에 예수가
기둥에 묶여 있다.

옥좌에 앉은 빌라도는 두
하인의 도움을 받아 손을
씻고 있다.

이 작은 부조에는 연속된 두 수난 장면이
교묘하게 연결되어 있다. 왼쪽의 두 사람은
예수에게 채찍질을 하고 있다.

▲ 〈빌라도 앞의 그리스도〉,
 10세기 후반에 밀라노에서 제작된
 상아판. 뮌헨, 바이에른 국립미술관

루가는 빌라도가 갈릴래아의 왕 헤로데에게 예수를 보내어 심문을 받게 한 것에 대해 기록한 유일한 복음서 저자였다. 헤로데는 도덕성과 지성이 부족하다는 것을 스스로 드러내 보였다.

헤로데 앞의 그리스도

Christ before Herod

과월절을 지내기 위해 헤로데가 예루살렘에 머문 것은 예수가 심문받는 동안에 짧은 '휴식기'를 제공한다. 이는 미술 작품으로는 거의 남아 있지 않지만 언급할 만한 것은 한 가지 있다. 경솔한 헤로데는 예수에게 일종의 심심풀이로 기적 놀이를 원했으며 흰 옷을 입힌 후 빌라도에게 돌려 보냈다. 예수는 계속 그 옷을 입었고, 조롱당하는 듯한 가시관을 썼으며, 어깨에는 붉은 망토를 걸쳤다. 특히 두초나 프라 안젤리코처럼 주의 깊게 복음서를 따르는 화가들의 작품에서 그리스도가 어떤 의상을 입고 있는지 관찰함으로써 복음서의 구절과 그림의 내용이 같음을 확인할 수 있다.

우리는 또한 흉포한 헤로데 대왕과 그의 아들 헤로데 안티파스 사이의 중요한 차이점을 강조할 수 있다. 헤로데 안티파스는 그가 연회 중 세례자 요한의 목을 베었던 것에서 볼 수 있듯 왕을 어설프게 흉내 낸 이에 불과했다.

- **장소**
 헤로데 안티파스가
 과월절을 보내는 동안
 묵었던 예루살렘의 왕궁

- **시기**
 성 금요일 아침

- **등장인물**
 예수와 헤로데 안티파스.
 그의 아버지 헤로데 1세, 즉
 예수가 태어났을 때
 영아학살을 명했던
 갈릴래아의 왕 헤로데와
 혼돈하지 말 것

- **원전**
 루가 복음서

- **변형**
 헤로데의 심판

- **이미지의 분포**
 예수의 수난을 다룬 미술
 작품 중에서도 드물게
 나타난다.

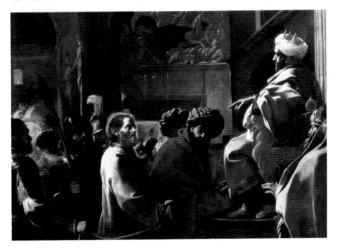

◀ 마티아 프레티,
〈헤로데 앞의 그리스도〉,
1660년경, 트레비스,
산 마르티노 교구 교회

채찍질 당하는 그리스도

예수가 받은 고문은 여러 가지였다. 처음에는 가야파 앞에서 매를 맞았다. 빌라도 앞에서는 채찍질 당하고 가시관이 씌워졌다. 마지막으로는 구타와 모욕을 당했다.

The Flagellation

● **장소**
예루살렘 행정 장관의
거주지

● **시기**
성 금요일 아침

● **등장인물**
예수와 교도관들, 혹은 홀로
피 흘리며 고통스러워하는
예수

● **원전**
마태오, 마르코, 요한
복음서

● **변형**
가시관을 쓴 예수,
그리스도를 조롱함

● **이미지의 분포**
수난기에서나 독립된
장면으로 매우 일반적인
일화

▶ 디에고 로드리게스 데
실바 이 벨라스케스,
〈채찍질 당한 후의 그리스도〉,
1632. 런던, 국립미술관

성 금요일 아침에 예수가 고문당하는 다양한 장면들은 정확한 순서에 상관없이 그려진 경우가 많다. 대부분 예수를 괴롭히는 사람들은 여러 명이 동시에 폭력을 행한다. 동시에 그리스도가 겪는 고통을 독립적으로 그린 작품도 있고 여러 장면에 걸쳐 광대하게 그린 다폭 제단화 같은 작품도 있다. 고립된 장면의 경우에는 어떤 장면을 그린 것인지 정확히 알 수 있다. 가장 보편적인 것은 채찍이나 가시나무 묶음으로 채찍질을 하거나 가시관을 씌우는 것이고, 곤봉으로 때리거나 구타, 침을 뱉는 것, 모욕 등은 드물게 나타난다.

가시관을 씌우는 장면은 확실히 구별된다. 갈대로 만든 홀과 붉은 망토 등 왕의 상징들이 나타나는 것은 정확하게는 '그리스도를 조롱함'을 그린 것이다.

이 장면의 배경은 감옥이다. 사람들이
두꺼운 철창 사이로 엿보고 있다. 이
상황은 베들레헴에서 작은 창문을 통해
구유에 누운 아기 예수를 보려고 하던
목동들을 연상시킨다.

무장한 병사가 가시관을 예수의 머리에
얹으며 묘한 미소를 짓고 있다.

개 한마리가 예수를 향해
짖어대고 있다. 이는 예수의
고립된 상황을 강조한다.

무례한 이가 갈대 홀을 예수의
손에 쥐어주며 조롱한다.

황제의 색인 심홍색 망토는 예수를
조롱하기 위한 것이었다.

▲ 안토니 반 데이크, 〈채찍질 당하는 그리스도〉,
1620. 마드리드, 프라도 미술관

에케 호모
이 사람을 보라

Ecce Homo

'에케 호모'라는 제목은 빌라도가 채찍질과 조롱을 당하고 가시관과 우스꽝스러운 왕의 망토를 입은 예수를 군중에게 보여주었을 때 말한 문장에서 비롯되었다.

- **장소**
 예루살렘의 행정 장관의 거처, 안토니아 요새 기둥 근처

- **시기**
 성 금요일의 늦은 아침

- **등장인물**
 예수, 빌라도와 군중들

- **원전**
 요한 복음서.
 공관복음서에도 예수가 소리치는 군중 앞에 서는 장면이 포함된다.

- **변형**
 마태오 복음서에서는 유일하게 빌라도가 손을 씻는 장면이 나온다.

- **이미지의 분포**
 수난기 혹은 단독으로도 널리 퍼짐

▶ 필리프 드 샹파뉴, 〈에케 호모〉, 1654. 포르-루아얄, 그랑주 국립박물관
▶▶ 켄틴 마시, 〈에케 호모〉, 1526. 베네치아, 팔라초 두칼레

미술사에서 '에케 호모'라는 용어는 4복음서에서 기록된 정확한 순간보다 널리 퍼져 일반화되었다. '에케 호모'는 빌라도가 왕을 풍자하는 옷(가시관, 홀처럼 손에 든 갈대, 어깨 위에 걸친 붉은 망토)을 입혀 예수를 산헤드린에서 군중 앞에 데리고 나온 장면에서 나오는 문장이다. 그 순간 성직자, 경비병, 군중들은 "십자가에 못 박으시오. 십자가에!" (요한 9:6)라고 가차 없는 함성을 지른다. 따라서 빌라도의 존재가 이 장면에 필수적이지만, 이 제목은 '그리스도를 조롱함' 또는 '비탄의 그리스도'를 재현한 작품들에도 적용된다. 이러한 경우 '에케 호모'라는 제목은 인간적으로 완전히 고립된 예수를 강조하는데 사용되고 예수는 모든 이들에게 버림받는 끔찍한 운명에 처한다.

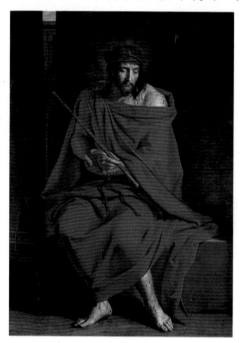

예수를 박해하는 짐승같이 묘사된 사람들의 모습이 예수 수난의 잔혹성을 강조한다. 골상학을 연구했던 마시는 캐리커처처럼 인물들의 특징을 최대한 강조했다. 이러한 점은 우둔함과 폭력이 인간에게 언제나 나타날 수 있음을 일깨워준다.

예수 뒤에는 조각된 주두를 지탱하는 기둥이 벽감 속에 있다. 이 주두 위에는 조각상이 있었음을 암시하지만 벽감 안에는 조각이 없다. 죄 없는 자에 대한 고문은 완전한 고립 속에, 하느님 대신 이교도의 우상이 있는 '하느님의 침묵' 속에 행해진다.

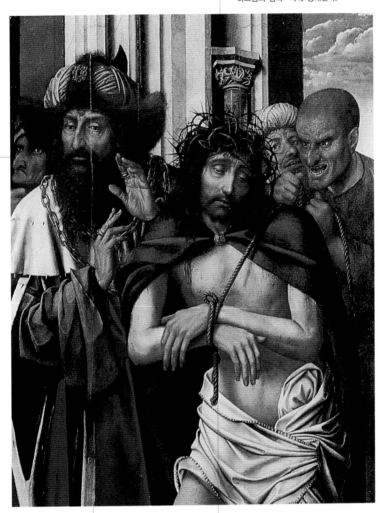

여기에서 빌라도의 자세는 손을 씻는 것과 비슷한 의미이다. 그는 더 이상 이 장면을 보거나 개입하기를 거부한다는 듯이 고개를 돌리고 손을 들고 있다.

예수는 희생 제물처럼 고통 받고 있다. 손을 묶은 밧줄은 고문하는 사람이 쥐고 있고, 얼굴에는 가시관에 찔려 흘린 핏자국이 있다.

골고타 가는 길
The Road to Calvary

골고타로 가는 길은 복음서에서는 간략히 언급하였으나, 도상학적으로는 매우 자주 등장했으며 이 주제에 대한 일화들은 대부분 외경에서 나온 것이다.

- **장소**
 골고타에 오르는 비아 돌로로사Via Dolorosa 즉 슬픔의 길

- **시기**
 성 금요일 정오

- **등장인물**
 군중 사이에서 십자가를 지고 가는 그리스도, 두 도둑, 베로니카, 성모 마리아, 사도 요한, 키레네 시몬, 군중들

- **원전**
 4복음서, 《니고데모 복음서》, 중세 전승

- **변형**
 십자가를 진 그리스도, 다양한 장면의 개별적인 제목이 있음

- **이미지의 분포**
 '십자가의 길' 이 시작된 18세기 초 이후, 눈에 띄게 확산됨

▶ 엘 그레코,
 〈십자가를 진 그리스도〉,
 1587-96. 바르셀로나,
 카탈루냐 국립미술관

예수가 지상에서 보낸 마지막 순간을 한 걸음씩 확인하며 기도하는 '십자가의 길' 이 공식화되기 전에도 골고타로 가는 길은 신자들과 미술가들의 상상력을 가장 자극하는 주제였다. 우는 여인들과 키레네 시몬의 등장을 제외하면 복음서가 다루는 서사적인 내용은 매우 가슴 아프지만 세부 묘사는 빈약하다. 그러나 니고데모의 외경을 시작으로, 여러 이야기들이 추가되었다. 가장 유명한 외경의 인물은 베로니카Veronica로, 그녀는 수건으로 예수의 얼굴을 닦아 그 얼굴의 흔적이 남은 '참된 상vera icon' 을 갖게 되었다. 복음서에서는 언급되지 않았지만 성모 마리아는 이 이야기

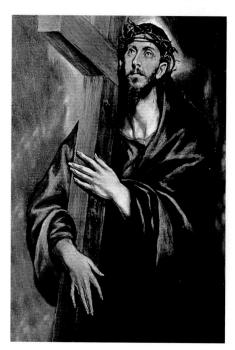

에 늘 등장했고, 슬픔에 망연자실한 모습으로 예술적으로 표현되었다. 언덕으로 올라가는 길에 십자가의 무게 때문에 세 번이나 넘어지는 그리스도 또한 복음서에는 나오지 않지만, '십자가의 길' 의 14처 중 일부를 구성하게 되었다.

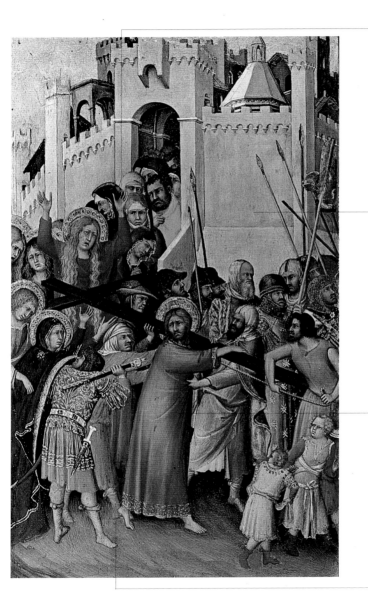

사도들과 예수의
추종자들이 예수가
골고타로 가는 길을 따르고
있다. 막달라 마리아는
붉은 옷을 입고 있다.

예루살렘의 성벽은
견고하고 매끄러우며 창문
혹은 성벽의 총구멍도
없다. 마르티니는 예루살렘
사람들이 예수에 대해
정신적, 육체적으로 거부한
것을 이렇게 상징화했다.

병사들은 후에 예수가 입고
있는 붉은 옷을 놓고
다툰다. 예수는 마리아를
그에게서 떼어놓는
병사들을 고뇌하는
눈빛으로 쳐다본다.

곤봉으로 위협해서
마리아와 예수를
떼어놓는 병사가 세밀하게
묘사되어 있다.

▲ 시모네 마르티니, 〈골고타 가는 길〉, 1336-42년경. 파리, 루브르 박물관

예수 옆에 굳은 표정으로 서 있는 로마 백인대장은 폭력적이고 야만적인 박해자가
아니라 귀족적인 모습이다. 반종교개혁 시기의 스페인의 귀족 장교의 모습으로
표현된 이 백인대장은 예수가 숨을 거둔 순간 "이 사람이야말로 정말 하느님의
아들이었구나!"(마르코 15:39)라고 외친 롱기누스와 동일시된다.

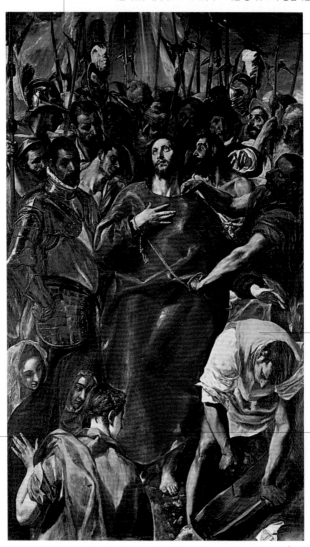

엘 그레코는 공격적인
폭도들 사이의 교감을
잘 표현하였다. 배경은
어수선해 보이고,
배경에는 사람들이 창,
곡괭이, 미늘창을
휘두르고 있다.

십자가형 집행인이
십자가의 기둥을
준비하고 있다.

왼쪽 하단 구석에
성모와 막달라
마리아, 요한이
보인다.

예수가 입고 있는
붉은 망토는 사람들이
그를 조롱하기 위해
입혔다.

▲ 엘 그레코, 〈그리스도의 옷을 벗김〉, 1577–79.
　톨레도, 대성당

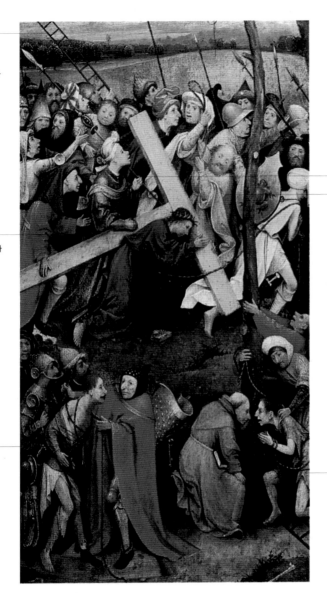

그림 왼쪽, 십자가형에 사용하는 사다리가 보인다. 사다리는 수난의 상징이 되었다.

키레네의 시몬의 자세는 예수를 도와주는 것이 아니라 십자가를 눌러 예수의 등에 무게를 가중시키는 것처럼 보인다.

예수는 무거운 T자 형태의 십자가에 눌린 채 힘겹게 앞으로 나아가고 있다.

예수에게 채찍을 휘두르고 밀고 잡아당기는 박해자들은 대부분 짐승 같은 얼굴을 하고 있다. 방패에는 악마를 숭배하는 이단의 상징인 개구리 문장이 선명하게 보인다.

선한 도둑은 간수에게 묶여 붙잡혀 있는 상태에서도 수도자에게 죄를 고백하고 있다.

무장한 군인들에 의해 골고타로 끌려가는 악한 도둑은 반항적인 표정을 짓지만 공포심이 얼굴에 드러난다.

▲ 히에로니무스 보스, 〈골고타 가는 길〉, 1490. 빈, 미술사박물관

골고타 가는 길

그림의 정중앙에
십자가를 짊어진 예수를
따르는 호위병과
어리석은 자들의 무리가
보인다. 중경에 있어서
관람자들은 단번에
이들을 알아보지 못한다.

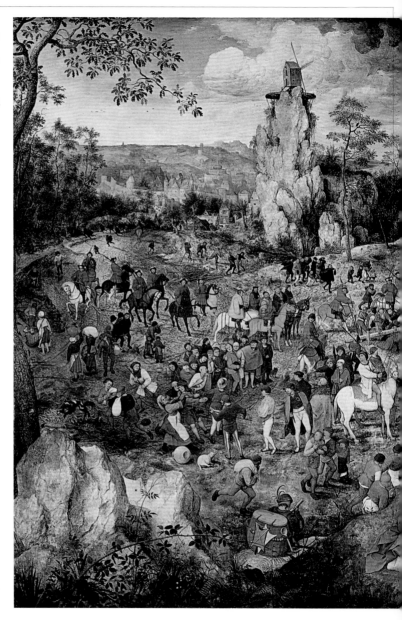

▲ 피테르 브뤼헐, 〈골고타 가는 길〉, 1564. 빈, 미술사박물관

도둑이 마차에 실려 골고타로 가고 있다.

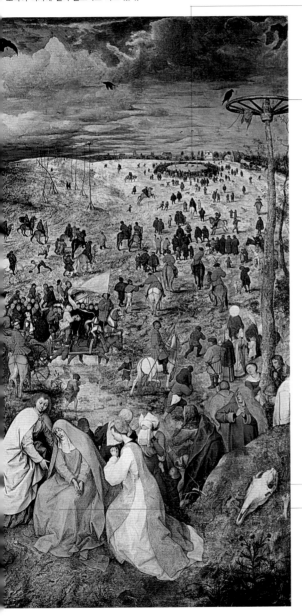

오른쪽 상단에 골고타로 가는 작은 오르막길이 선명하게 보인다. 사람들이 이미 모여 원형을 만들고 있다. 군중의 잔인한 호기심은 이 장면을 매우 비통하게 만든다.

끔찍한 형벌에 사용되는 바퀴 같은 고문 도구가 놓인 처형장이자 적막한 개척지가 회색빛의 음산한 하늘 아래 펼쳐져 있다. 불길한 까마귀가 횃대 위에 앉아 있다.

골고타 장면에는 사람의 해골이 자주 나타나지만 여기에는 말의 해골이 놓여 있어 이 곳이 골고타 즉 해골산임을 나타낸다.

브뢰헬은 전경에 상심한 성모 마리아와 성모를 부축하는 요한, 신앙심 깊은 여인들을 그려 넣었다. 이들은 뒤에서 벌어지는 장면을 보지 않기 위해 등을 돌리고 있다.

골고타 가는 길

예수와 멀리 떨어진 원경에 성모 마리아와 요한이 보인다.

예수의 주변에는 아무도 없다. 그가 가는 길에 놓인 돌, 배경의 폐쇄되고 불길한 느낌의 건물들은 골고타로 가는 길과 예수의 수난기에서 그리스도의 외로움을 강조한다.

골고타로 가는 길에 우연히 서 있던 키레네 시몬이 예수의 십자가를 함께 들고 간다.

베로니카가 예수 얼굴의 땀을 닦을 수건을 준비하고 있다. 예수의 이미지가 이 수건에 남게 된다.

▲ 후안 데 플란데스, 〈골고타로 가는 길〉, 1510년경. 팔렌시아, 대성당

예수가 넘어지자 박해하는 자들과 예수를 따르는 사람들 사이에 소동이
벌어진다. 서 있는 성모 마리아는 고통스러워한다. 이 주제는 성모의 감정을
다루었는데, 성모는 예수가 태어나던 때부터 많은 것을 가슴에 간직해 왔다.

가시관, 밧줄, 호송병의 구타는 예수가 채찍질 당하고
가시관을 쓰며 조롱당한 것을 요약해서 나타낸다. 예수의
온유한 표정은 '하느님의 어린 양'을 상징한다.

베로니카는 무릎을 꿇고
베일로 예수의 얼굴에서
피와 땀, 눈물을 닦아준다.

▲ 야코포 바사노, 〈골고타 가는 길〉, 1545년경. 런던, 국립미술관

보스는 이 작품에서도 키레네의 시몬이 예수를 도우려고 십자가를 드는 것이 아니라 방해하는 것으로 표현한다.

화면 가운데의 예수를 사람들이 둘러싸고 있다. 예수의 귀족적인 얼굴은 그를 둘러싼 병사들의 희극적인 얼굴과 대조된다.

선한 도둑은 눈을 반쯤 감고 있다.

예수의 얼굴이 찍힌 수건을 든 베로니카는 눈을 감고 고개를 돌리고 있다. 베로니카, 예수, 선한 도둑 디스무스는 왼쪽부터 오른쪽으로 사선을 이룬다. 선한 인물들은 이 곳에서 자신을 분리시키려는 듯 눈을 감고 있다.

악한 도둑은 그를 조롱하는 야만적인 박해자들에게 그들과 비슷한 찌푸린 짐승 같은 얼굴로 반응한다.

▲ 히에로니무스 보스, 〈골고타 가는 길〉, 1515-16. 헨트, 미술관

도메니키노는 성서에 간략하게 언급된
키레네의 시몬이 나오는 장면을 통찰력
있게 해석했다. 한 병사가 더 이상 처형
장소로 십자가를 지고 갈 여력이 없는
예수를 도우라고 시몬에게 명령하고 있다.

일행 중 한 사람이 사다리를
운반하고 있다. 이 사다리는
십자가형 때와 예수를
내리는데 사용된다.

반종교개혁 시기 교회의 지시에 따라,
십자가 아래 깔린 예수는 신앙심 깊은
관람객 쪽으로 처절한 시선을 돌리며
관객들과 직접적인 관계를 형성한다

병사가 휘두르는 잔인한 채찍은
고통 받는 예수가 지고 가는
십자가의 무게를 더한다.

▲ 도메니키노, 〈골고타 가는 길〉, 1610년경.
로스앤젤레스, J. 폴 게티 박물관

십자가에 못 박히는 그리스도

Christ Being Nailed to the Cross

화가들은 예수의 육체성을 표현할 것인지, 영적인 요소를 표현할 것인지 갈등해 왔다. 못 박히는 순간을 표현한 작품은 전자의 경우에 속한다.

● 장소
예루살렘 성 밖, 십자가형이 집행된 골고타 산

● 시기
성 금요일 정오 무렵

● 등장인물
예수와 십자가형을 집행하는 이들

● 원전
4복음서

● 이미지의 분포
중세 시대의 특이한 작품들이 있긴 하지만 흔치 않다.

십자가에 못 박히는 예수는 미술작품으로 많이 만들어지진 않았으나 18세기에 '십자가의 길'에서 한 처(處)가 되면서 신앙적으로 대중적인 주제가 되었다. 정형화된 이미지는 십자가가 바닥에 놓여 있고 예수가 십자가 위에 손과 발이 못 박히는 것이다. 이 주제는 매우 드물게 나타났다. 특히 중세에는 그리스도가 못 박히기 위해 십자가로 사다리를 올라가는 작품들이 많이 제작되었는데 이 경우 예수는 위로 올라가는 수직의 자세를 하고 있었다.

십자가 처형에 따른 부수적인 이미지 중 하나는 그리스도의 옷을 벗기는 것인데, 보통 '옷 벗겨지는 그리스도'라는 제목이었다. 군인들은 그리스도의 옷을 주사위를 던져 나누어 가졌고 주사위는 그리스도의 수난을 나타내는 상징물이 되었다. 십자가 처형 전의 부수적인 주제로 십자가를 밧줄로 일으켜 세우는 것이 있다. 이 극적인 장면은 미술에서 종종 다뤄졌다.

▶ 조반니 바론치노,
〈십자가에 올라가는 그리스도〉,
1325년경, 베네치아,
아카데미아 미술관

예수의 가족들과 제자들은 루가 복음서대로
거리를 두고 떨어져 있다.

하늘은 급속히 어두워진다.
예수가 사망하는 순간인
오후 세시에 세상은 완전히
암흑으로 변한다.

십자가에 못 박히기
전의 예수는 막
누우려고 한다.

턱뼈는 '해골'이라는
의미인 히브리어
'골고타'를 상기시킨다.
이 뼈는 아담의 해골을
상징하기도 한다.
예수는 희생을 통해
인류의 죄를 속죄한다.

INRI는 '나사렛 예수 유대인의
왕'이라는 의미이다. 스스로 왕이라고
여긴다는 것이 그가 사형 선고를 받은
공식적인 이유였다.

전경의 바구니 속에 담긴
못과 망치는 수난의
대표적인 상징물이다.

▲ 프란사스코 리발타,
〈십자가에 못 박히는 예수〉,
1582. 상트페테르부르크,
에르미타슈 미술관

십자가 처형

The Crucifixion

십자가 처형이라는 작품은 매우 많지만 이야기의 전개와 각각의 인물들이 재현되는 방식에 따라 몇 개의 기본적인 유형으로 분류할 수 있다.

네 복음서 저자들은 십자가 위에서의 그리스도가 겪은 고통과 한 말에 대해 다르게 묘사했다. 예수의 십자가는 두 강도의 십자가 사이에 세워졌고 그들 중 한 명은 예수를 조롱하며 스스로를 구해보라고 조롱했다. 그러나 강도 디스마스는 자신의 죄를 용서해 달라고 청했다. 예수는 그에게 "오늘 네가 정녕 나와 함께 낙원에 들어갈 것이다"(루가 23:43)라고 대답했다. 십자가의 발치에는 마리아와 요한 외에도 사형을 담당했던 로마 병사, 성직자, 유대인 율법학자, 산헤드린 의원, 단순한 행인들도 있었다. 조금 떨어진 곳에는 갈릴래아에서 온 예수의 친구들과 막달라 마리아, 성모 마리아의 이복 자매 두 명 등이 있었다. 예수는 요한과 성모 마리아에게 서로 돌보라고 부탁했고, 마실 것을 청하여 식초를 적신 해면을 받았다. 세 시간 동안의 고통을 겪은 후 예수는 성부에게 부르짖었고, 그 주위에 있던 사람들은 그가 엘리야를 부른다고 오해했다. 죽기 직전에 예수는 "이제 다 이루었다"(요한 19:30) 또는 "아버지, 제 영혼을 아버지 손에 맡깁니다!"(루가 23:46) 혹은 "큰소리를 지르셨다"(마르코 15:37, 마태오 27:50). 이때가 오후 3시였다. 기이한 어둠이 온 세상을 뒤덮었고, 지진이 예루살렘을 흔들었으며, 성전의 휘장이 두 폭으로 찢어졌다.

▶ 참피나무 십자가, 1300년경.
프리작, 도미니코 교회

강도들은 격앙되어 예수에게 말을 걸었다.
한 강도는 공격적으로 비아냥거렸고 다른
강도는 용서를 구했다.

성모 마리아와 요한, 막달라
마리아가 멀찍이 서 있다.

십자가가 사다리와 다른
지지물에 의해 수직으로
세워진다. 이 때 손발이
못 박힌 예수는
극심하게 고통스러웠을
것이다. 반면 도둑들의
발은 작은 지지대에 못
박혀 있고, 손은
십자가의 수평 들보
뒤로 묶여 있다.

배경의 예루살렘 성은
닫혀 있고 아무 일 없는
것처럼 보이기 때문에
십자가에 못 박힌 예수의
고립을 강조한다.

십자가 처형을 하는
병사들의 얼굴과 표정은
거의 짐승처럼
야만적으로 표현되었는데
이는 북유럽 회화의
특징이다.

바리사이파 사람과
대사제들의 무리가
십자가 처형을 지켜본다.
그들은 풍성하고
고급스러운 옷으로 쉽게
알아 볼 수 있다.

▲ 외르크 브로이, 〈세워지는 십자가〉,
1524. 부다페스트, 미술관

십자가 처형

선한 강도는 죽기 전에
고통스러워하며 예수쪽으로
몸을 향하고 있다.

형 집행의 책임자인 백인대장
롱기누스는 예수의 죽음에
후회한다.

성모는 고통 때문에 기절해
쓰러지고, 신심 깊은 여인들이
그를 부축하려 한다.

▲ 포르데노네, 〈십자가 처형〉, 1521.
 크레모나, 두오모

이 프레스코화에는 예수가 십자가 위에서 죽은 것에 대한 성서의 구절, 특히 마태오와 요한 복음서의 내용이 세밀하게 묘사되어 있다.

악한 강도는 십자가 위에서 예수를 조롱한다.

한 병사가 곤장으로 강도의 다리를 때리고 있는데, 이는 다리를 부러뜨려 사망하기까지의 시간을 줄여 고통을 단축시켜주기 위한 것이다.

혼란스러운 와중에 바리사이파 사람들만이 침착해 보인다.

한 병사가 작품을 보고 묵상하는 관람자들에게 십자가에서 죽은 예수를 가리키고 있다. 그의 갑옷과 날이 넓은 칼을 통해 그가 용병임을 알 수 있다. 발치의 땅은 마태오 복음에 언급된 지진으로 인해 길라져 있다.

십자가 처형

눈이 가려지고, 다리 여기저기가 부러진 강도 두 명이 십자가에 매달려 있다.

롱기누스가 예수의 옆구리에 창을 찌르자 피와 물이 상처에서 쏟아져 나왔다. 이 때 예수는 이미 죽어 있었다. 참회하는 백인대장의 창은 수난의 상징일 뿐 아니라, 귀중한 성물로써 오늘날까지도 로마의 성 베드로 대성당의 바실리카에 보관되어 있다.

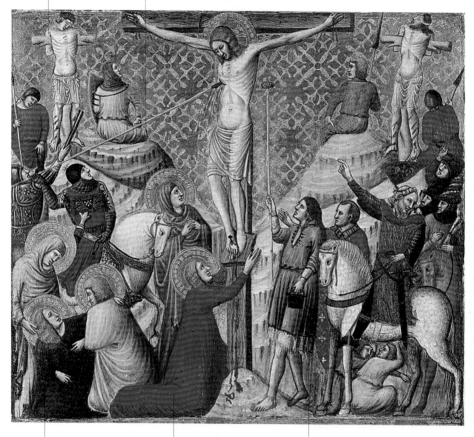

실신하는 성모는 미술작품에 자주 나타나는데, 십자가 처형 장면 안에서 별도의 일화로 나타나기도 했다.

무릎을 꿇은 막달라 마리아는 예수의 발을 껴안으려는 것 같다. 이는 바리사이파 사람의 집과 베다니아에서의 저녁 식사에서 보여준 헌신적인 행위이다.

한 병사가 신 포도주를 해면에 적셔 매단 장대를 예수의 입술에 대어주고 있다.

▲ 리미니의 거장, 〈십자가 처형〉, 1350년경. 앨런타운, 미술관

296 ✤

예수가 죽은 순간
하늘이 어두워진다.

예수가 목이 마르다고
하자, 한 병사가
해면에 신 포도주를
적셔 장대 끝에
매달아 올려주었다.

롱기누스가 창으로
예수의 옆구리를
찌른다.

마리아는 신심 깊은
여인의 품 안에서
실신했다.

뒹굴고 있는 양동이는
예수가 십자가에
매달렸을 때 입술을
적신 식초와 쓸개를
암시한다. 한편
플랑드르에서는
주둥이가 보이는 빈
그릇은 악마에 대한
외설적인 암시였다.

땅에 엎드리다시피
한 병사들은 예수의
옷을 놓고 주사위를
던진다. 솔기가
없다고 묘사된
예수의 옷은 현재
트리에 대성당에
보관되어 있다.

십자가 아래 있는 해골은 아담의 것이라고 하는데,
이는 예수가 아담의 원죄로부터 인류를 구원한다는
교리와 연관된다. 십자가 처형이 일어나는 장소인
골고타는 히브리어로 해골산이라는 뜻이다.

▲ 마에르텐 반 헴스케르크, 〈골고타〉,
1540년경. 상트페테르부르크,
에르미타슈 미술관

십자가 처형

이 그림에는 드물게 나타나는
도상들을 포함한 수난의 다양한
순간이 동시에 묘사되어 있다.
외경에 따르면 골고타로 가는
길에서 성모는 십자가에서 아들의
벗은 몸을 가릴 베일을 병사에게
주었다고 한다.

플랑드르 전통의 영향을 받은
화가는 실신하는 성모,
손수건으로 눈물을 닦는 요한,
막달라 마리아로 구성된
조밀한 군상을 그렸다.

▲ 파리 의회의 거장, 〈십자가 처형〉, 1490년경.
로스앤젤레스, J. 폴 게티 박물관

말을 탄 오만한 바리사이파 사람이
고통스러워하는 예수를 보고 있다.

림보에
내려간 예수가
지옥에서 아담과
이브를 해방시킨다.

병사들이 예수의
옷을 놓고 주사위를
던지고 있다.

✦ 299

성모 마리아는 독특하게도
흰 겉옷을 입고 있는데, 이는
어두운 배경과 강한 대조를
이룬다.

막달라 마리아가 십자가 발치에서
절망적으로 기도한다. 옆에는
막달라 마리아의 상징물인 향유병이
있다. 이것은 저녁 식사 때 그녀가
예수의 발을 씻기고, 향유를 바른
성서의 내용과 관련이 있기도
하지만 또한 예수의 장례 준비에도
필요하기도 하다.

프레델라에는 매장하기 전
죽은 예수에 대해 애도하는
장면이 나타난다.

▲ 마티아스 그뤼네발트, 〈십자가 처형〉,
 이젠하임 제단화, 1515. 콜마르,
 운터린덴 박물관

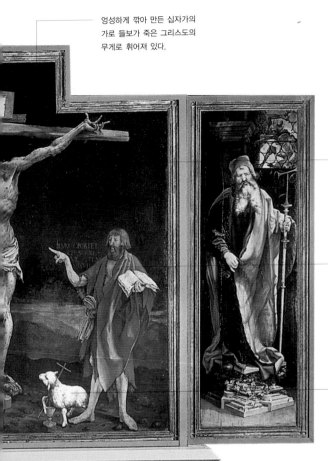

엉성하게 깎아 만든 십자가의 가로 들보가 죽은 그리스도의 무게로 휘어져 있다.

그리스도의 얼굴에는 소름끼치는 가시관을 포함해 그가 겪은 야만적인 폭력의 흔적이 남아 있다.

시기적으로 맞지 않는 뜻밖의 인물 세례자 요한이 나타나 예수를 가리키며 다음과 같은 문구로 그의 죽음에 대해 언급한다. "그분은 더욱 커지셔야 하고 나는 작아져야 한다"(요한 3:30).

신비한 양은 세례자 요한과 희생하는 구세주의 상징이다.

요한이 예수의 몸을 받치고 성모와 막달라 마리아가 애도한다. 이들은 제단화 중앙 패널의 왼쪽에도 보인다.

십자가 처형

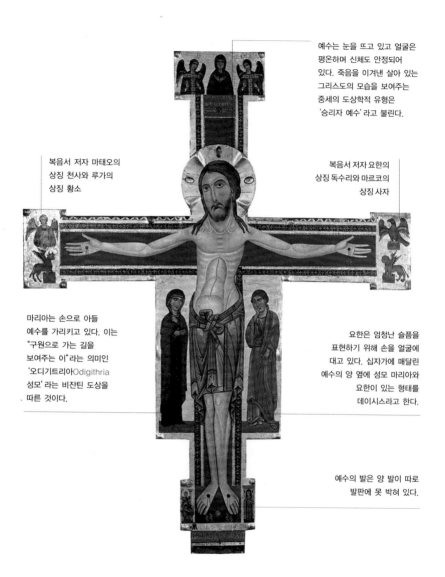

예수는 눈을 뜨고 있고 얼굴은 평온하며 신체도 안정되어 있다. 죽음을 이겨낸 살아 있는 그리스도의 모습을 보여주는 중세의 도상학적 유형은 '승리자 예수'라고 불린다.

복음서 저자 마태오의 상징 천사와 루가의 상징 황소

복음서 저자 요한의 상징 독수리와 마르코의 상징 사자

마리아는 손으로 아들 예수를 가리키고 있다. 이는 "구원으로 가는 길을 보여주는 이"라는 의미인 '오디기트리아Odigithria 성모'라는 비잔틴 도상을 따른 것이다.

요한은 엄청난 슬픔을 표현하기 위해 손을 얼굴에 대고 있다. 십자가에 매달린 예수의 양 옆에 성모 마리아와 요한이 있는 형태를 데이시스라고 한다.

예수의 발은 양 발이 따로 발판에 못 박혀 있다.

▲ 베를링기에로, 〈채색 십자가〉,
1210-20. 루카, 빌라 귀니지 박물관

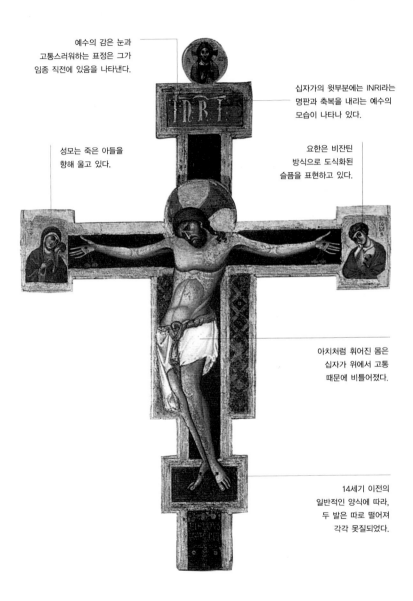

예수의 감은 눈과
고통스러워하는 표정은 그가
임종 직전에 있음을 나타낸다.

십자가의 윗부분에는 INRI라는
명판과 축복을 내리는 예수의
모습이 나타나 있다.

성모는 죽은 아들을
향해 울고 있다.

요한은 비잔틴
방식으로 도식화된
슬픔을 표현하고 있다.

아치처럼 휘어진 몸은
십자가 위에서 고통
때문에 비틀어졌다.

14세기 이전의
일반적인 양식에 따라,
두 발은 따로 떨어져
각각 못질되었다.

▲ 지운타 피사노, 〈산 라니에리노의 십자가상〉,
1229-54. 피사, 산 마태오 국립박물관

십자가 처형

예수의 상처에서 많은 피가 흐른다. 이처럼 출혈이 많게 그리는 것이 스페인 제단화의 특징이다. 성주간의 행렬에 사용되는 으스스한 분위기의 조각에서도 이러한 특징이 나타난다.

벨라스케스는 꼼꼼하게 히브리어와 그리스어, 라틴어로 "나자렛 예수, 유대인의 왕"이라는 문구를 적어 넣었다.

죽음의 순간에 그리스도의 얼굴은 평안해지고 임종의 경련은 보이지 않는다.

검은 배경은 성 금요일에 온 세상이 어두워진 것을 연상시킨다. 그러나 또한 십자가에 매달린 예수를 고립시키며, 보편적인 이미지로 바꾸어 놓기도 한다.

14세기 이후의 십자가상은 보통 커다란 못 하나로 양 발을 못 박은 것으로 표현했으나 벨라스케스는 중세의 도상으로 돌아가 양 발에 하나씩 못을 그렸다.

▲ 디에고 로드리게스 데 실바 이 벨라스케스,
〈십자가에 매달린 그리스도〉, 1632년경.
마드리드, 프라도 미술관

십자가의 오른쪽에서 축복하는 손이 솟아 나온다.

십자가의 세로 기둥에서 열쇠를 쥔 손이 솟아 나오고 있다. 이것은 천국의 문을 열 수 있는 힘의 상징이자, 교황을 의미하는 상징물이다.

예수의 죽음은 아담과 이브가 저지른 원죄에 대한 속죄이다.

예수의 오른쪽에는 그리스도교인이 구원받는 과정이 나타난다. 이것은 특히 교회의 탄생과 활동을 나타낸다. 그리스도는 자애롭게 오른쪽으로 몸을 기울이며 왼쪽에는 부정적인 이미지들이 나타나 있다.

십자가의 왼쪽에서 솟아 나와 칼을 들고 있는 손은 복수와 처벌을 상징한다.

입에 사과를 물고 있는 뱀이 있는 해골은 죄악, 영적 죽음의 원인을 상징한다.

가지와 이파리가 솟아 나오는 십자가는 생명의 나무이다.

눈이 가려진 유대인, 부러진 장대, 희생 제단 등은 메시아의 도래로 인해 대체될 유대교를 의미한다.

십자가의 오른쪽에 있는 신비의 양, 신약 성서, 교회를 상징하는 깃발과 성배를 들고 있는 젊은 여성은 그리스도교 신앙을 비유로 표현한 것이다.

해골을 내리치려고 하는 망치는 죽음에 대한 예수의 승리를 상징한다.

▲ 베스트팔렌의 거장, 〈십자가 처형의 알레고리〉, 1400년경. 티센-보르네미사 미술관

십자가에서 내려지는 그리스도

여러 인물 중 니고데모와 아리마태아 요셉이 부각되는 이 장면은 복음서의 내용에 기초한다. 이 장면은 매우 신비하고 상징적이다.

The Deposition

● **장소**
골고타 언덕

● **시기**
성 금요일 오후

● **등장인물**
죽은 그리스도, 니고데모,
아리마태아 요셉, 사도
요한, 막달라 마리아, 성모
마리아

● **원전**
4복음서, 세부 묘사가
뛰어난 《니고데모 복음서》와
《황금전설》

● **변형**
십자가에서 내려옴, 이
작품은 그리스도를 무덤에
안치하는 매장과
혼동되어서는 안 된다.

● **이미지의 분포**
다양하게 널리 확산되었다.
특히 중세에 이탈리아 중부
지방에서 만든 목조 군상이
뛰어나다.

▶ 마티아 프레티,
〈십자가에서 내려지는 그리스도〉,
1660년경, 개인소장

성 금요일 오후에 그리스도와 강도 두 명의 처형은 급속도로 진행되었다. 고위 성직자들은 다가오는 과월절 축제 준비를 망치지 않도록 세 명의 고통을 빨리 끝내주라고 명령했다. 요한 복음서는 소름끼치는 자세한 내용을 전하는데 이는 독일 회화에 자주 나타난다. 사람들은 두 강도의 다리를 차례로 꺾었는데 이는 죽음의 시간을 단축하기 위해서였다. 예수는 이미 죽어 있었기 때문에 다리를 부러뜨리지 않았다. 군인 한 명이 예수의 옆구리를 창으로 찌르자 피와 물이 상처에서 쏟아져 나왔는네, 이 군인이 백인대장 롱기누스라고 한다. 의회 의원인 아리마태아 요셉은 빌라도로부터 예수의 시체를 치워도 된다는 허가를 받았다. 바리사이파 사람인 니고데모도 그를 도와서 예수의 손과 발에서 못이 빠지고 예수의 시체가 십자가에서 내려졌다. 못을 뽑기 위한 펜치와 사형집행인들이 사용한 못과 망치는 예수 수난의 도구가 되었다.

예수의 검푸른 몸이 기묘하게 십자가에서 내려진다. 십자가 위에 있는 사람들은 마치 죽음의 춤을 추는 것 같은 기이한 자세를 하고 있다.

두 여인이 실신한 성모 마리아를 붙잡고 있다.

막달라 마리아는 때때로 십자가를 껴안고 있는 모습으로 나타난다. 그녀는 극적으로 성모의 다리를 붙잡으려 한다.

오른쪽에는 조각 같은 요한의 모습이 있다. 매너리즘 화가인 피오렌티노는 요한의 눈물이라는 비잔틴적인 주제를 효과적으로 사용했다.

▲ 로소 피오렌티노,
〈십자가에서 내려지는 그리스도〉,
1521. 볼테라, 피나코테카

십자가에서 내려지는 그리스도

십자가의 나무 즉 생명의 나무가 그리스도의 오른쪽 선한 무리와 왼쪽 악한 무리를 명확히 나눈다.

교회의 승리를 의인화한 사람이 십자가가 그려진 깃발을 들고 간다.

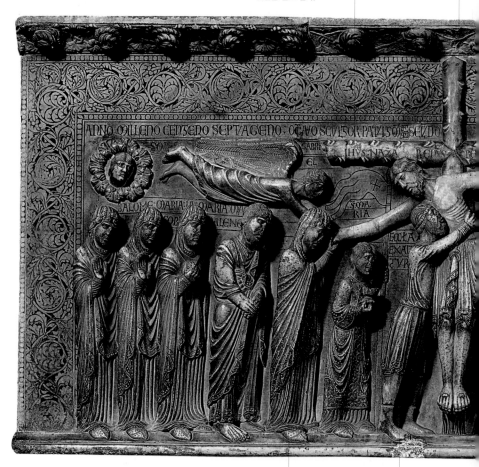

성모가 십자가에서 분리된 예수의 팔을 붙잡고 있다.

니고데모가 예수의 몸을 받치고 있다.

▲ 베네데토 안텔라미,
〈십자가에서 내려지는 그리스도〉, 1178.
파르마, 두오모

아리마태아 요셉은 예수의
손에서 못을 뽑으려 한다.

시나고그의 의인화는 패배한
듯 고개를 숙이고 있다.

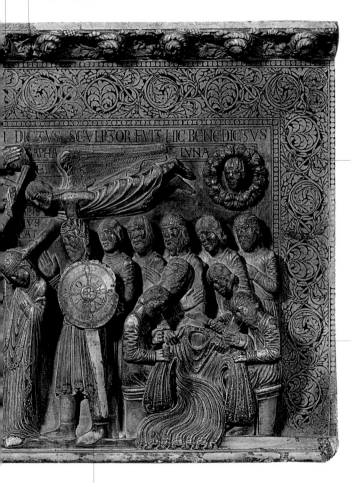

태양과 달이 그리스도가
십자가에서 내려지는
것을 보고 있다.

병사들이 예수의 옷을
나눠 가지고 있다.

백인대장 롱기누스는
개종하려고 한다.

십자가에서 내려지는 그리스도

나이 든 사제 니고데모가 십자가에서 내려오는 예수의 몸을 받쳐준다.

울고 있는 신심 깊은 여인의 모습이 이 장면에 인간적 고통을 덧붙인다.

요한이 쓰러지는 성모를 급히 붙잡으려 한다.

성모 마리아는 실신하여 쓰러진다. 그녀의 몸은 예수 몸의 축 쳐진 곡선을 똑같이 반복한다.

해골은 골고타와 예수의 희생을 통한 아담의 원죄를 상징한다.

▲ 로히르 반 데르 베이덴,
〈십자가에서 내려지는 그리스도〉,
1439–43. 마드리드, 프라도 미술관

사회적으로 높은 신분임을 드러내는
옷을 입은 아리마태아 요셉은 준비한
천으로 예수를 받는다.

절망한 막달라 마리아가
기이한 자세로 슬픔을
표현한다.

애도

The Lamentation

● **장소**
골고타 산의 십자가 밑, 혹은 무덤 근처

● **시기**
성 금요일 오후

● **등장인물**
죽은 그리스도, 니고데모, 아리마태아 요셉, 사도 요한, 막달라 마리아, 성모 마리아와 그녀의 두 이복 자매

● **원전**
4복음서에서는 짧게 묘사되었으나 전통적인 신심에서 비롯되었다.

● **변형**
죽은 그리스도, 천사들이 부축하는 그리스도

● **이미지의 분포**
모든 그리스도교 지역에서 크게 확산됨

피 흘리는 그리스도의 시신은 십자가에서 내려져 아리마태아의 요셉이 가져온 천 위에 눕혀졌다. 모든 '사악한' 자들은 사형집행 장소를 떠났다. 오직 예수의 가장 가까운 친척들과 친구들만이 텅 빈 십자가 발치에 남아 있었다. 예수의 생명 없는 육체 주위에서 일어나는 이 비통한 장면은 복음서에서는 상세하게 묘사되지 않는다. '애도'는 피에타처럼 이 사건에 대한 매우 인간적이고 감정적인 해석이다.

이 주제에 대한 가장 엄격한 해석에 따르면 일곱 명의 인물들이 그리스도 시신 주위에 모여 있었다고 한다. 세 명의 남자들은 복음서 저자이자 골고타까지 예수를 따른 유일한 사도인 요한, 아리마태아 요셉, 니고데모이다. 여인들은 성모 마리아, 막달라 마리아, 그리고 성모의 이복 자매들인(아버지가 클레오파스, 살로메인 성 안나의 딸들) 두 마리아이다. 등장인물들의 숫자는 작품마다 달라질 수 있다. 여인들만 있기도 하고, 일곱 명보다 더 많은 사람들이 등장하기도 한다. '죽은 그리스도 앞에서 애도'라는 제목이 성모 마리아와 성 요한만 등장하는 작품에도 부여될 수 있다. 이 주제에 관한 조형 작품들 중에는 매우 실감나게 장면을 묘사한 군상인 모르토리 mortori가 있는데, 이는 15세기와 16세기에 널리 퍼졌다.

▼ 한스 홀바인, 〈죽은 그리스도〉, 1521.
바젤, 미술관

요한은 이 신비한 죽음에 대해 명상하는 듯한 자세로 예수의 시신을 받치고 있다.

슬픔으로 얼굴이 흙빛이 된 마리아가 눈물이 가득한 눈으로 하늘을 보고 있다. 뒤의 막달라 마리아 역시 눈물을 흘리고 있다.

예수의 손을 잡고 있는 나이든 여인은 마리아의 이복 언니인 클레오파스의 마리아라고 한다.

루벤스는 예수 옆구리의 상처를 강조했다. 예수의 옆구리에서는 묽은 피가 흘러나오는데, 플랑드르 출신인 루벤스는 그리스도의 옆구리에서 피와 물이 흘러나왔다고 한 복음서의 내용을 참고하여 묽은 피를 그렸다.

예수의 몸은 제단처럼 보이는 매끄러운 돌 위에 깔린 밀짚 위에 놓여 있다. 이는 성찬식 때에 현존하는 예수의 몸을 암시하는데, 가톨릭은 이 교리를 지지했지만 개신교에서는 부인했다.

▲ 페터 파울 루벤스, 〈그리스도의 매장〉, 1612년경. 로스앤젤레스, J. 폴 게티 박물관

도상적 관습을 따라 니고데모는 애도와 매장
장면에서 그리스도의 다리를 들고 있다.
아리마태아 요셉은 예수의 어깨를 받쳐 든다.

해골이 놓여 있는 것으로
보아, 도상적으로 이 기둥은
십자가의 일부이다.

막달라 마리아는 마치 예수의 상처
입은 몸을 보지 않으려는 듯이 몸을
돌리고 있다. 땅 위에는 그녀의
상징물인 향유병이 못과 망치, 집게
옆에 놓여 있다.

▲ 페트루스 크리스투스, 〈애도〉,
　 1450년경. 브뤼셀, 왕립미술관

요한은 다른 여인의
도움을 받아 실신한
마리아를 부축한다.

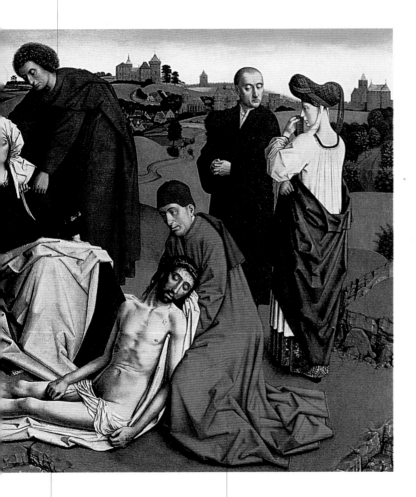

예수의 몸을 덮을 만큼 넉넉하게 긴 흰
베는 '토리노의 수의'라고 불리며
이탈리아의 도시 토리노의 대성당에
유물로 보관되어 있다.

아리마태아 요셉은 예수의
몸을 수의로 사용될 긴 천
위에 놓는 것을 돕는다.

그림의 왼쪽에 마리아와 요한, 막달라
마리아 얼굴의 일부분이 보인다.
그들의 얼굴은 고대 비극의 가면처럼
주름이 깊게 파여 있다.

향유병이 대리석
판의 가장자리에
놓여 있다.

이 곳은 시체를 안치한 장소이다.
그리스도는 대리석 판 위에 놓여 있는데,
14세기의 신자들에게는 도유석이라고
알려져 있었다.

만테냐는 이러한 시점을 선택함으로써
그리스도의 발에 난 구멍을 강조한다.
상처는 씻고 물기가 제거되어 장례
준비가 거의 다 되었다.

▲ 안드레아 만테냐, 〈죽은 그리스도〉,
1500년경. 밀라노, 브레라 미술관

골고타 산
꼭대기에는 여전히
세 개의 십자가가
서 있다.

그리스도 몸은 장례 준비를 위해
대리석 판 위에 놓여 있다. 부서진
비석과 땅 위로 올라온 섬뜩한 인간의
시체가 쓸쓸한 묘지의 풍경을 이룬다.

신비로운 노인(족장 욥 혹은 성 히에로니무스)이
반은 시들고, 반은 생생한 나무에 기대어 예수의
죽음에 대한 묵상을 한다. 이 나무는 수명을
다한 유대의 믿음과, 그리스도교의 새로운
생명을 상징한다.

아리마태아 요셉과 니고데모,
제 3의 인물이 예수의 장례를
준비한다. 두 사람은 무덤의
돌을 옮기고, 한 사람은 향유
그릇을 옮긴다.

무덤으로 뒤덮인 절벽 위에는
양떼를 몰고 있는 목동 두 명이
보인다. 이들은 예수의 탄생 주기와
계속되는 삶을 상징한다.

막달라 마리아와
실신한 성모 마리아,
울고 있는 요한이
중경에 보인다.

▲ 비토레 카르파초, 〈매장을 준비함〉,
1510. 베를린, 회화관

커다란 가시관은 북유럽
회화의 특징이다.

이 장면은 마치 구름 속에
떠 있는 것처럼 표현되었다.

이 작품에는 '비탄의
그리스도'와 '마테르
돌로로사' 즉 슬퍼하는
성모의 도상이 결합되었다.
이 둘은 모두 종교개혁 직전
독일에 널리 퍼져 있었던
도상이었다.

필사적으로 예수의 팔과
다리를 붙들고 있는
천사들이 이 장면의 비극적
성격을 강조한다. 다양한
천사들의 모습은 이탈리아
회화에서는 흔하지만,
북유럽 회화에서는 매우
드문 것이라 주목할
만하다.

▲ 한스 발둥 그린, 〈고통의 그리스도〉, 1513.
 프라이부르크, 아우구스틴 박물관

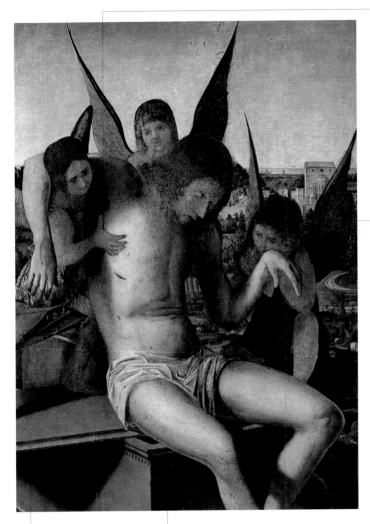

천사들이 쓰러진 그리스도를 받치고 있는 주제는 초기 르네상스 시기에 베네치아 화파에서 널리 그려진 주제였다. 다양한 도상적 요소를 포함하고 있음에도 불구하고, 이 작품은 애도, 십자가에서 내려지는 그리스도, 비탄의 그리스도, 부활 중 어느 것에도 속하지 않는 완전히 독특한 주제이다.

한 천사가 예수의 못 자국이 있는 손에 뺨을 대고 있다. 천사의 태도는 부분적으로는 예수의 상처에 대한 대중적인 신앙에 영향 받았다.

예수는 무덤 뚜껑 위에 앉아 있다.

석관의 모서리는 눈에 띄게 돌출하여 관람자를 고통스럽게 자극한다.

▲ 안토넬로 다 메시나,
〈세 명의 천사가 있는 피에타〉, 1474.
베네치아, 코레르 박물관

애도

특이하게도 천사가 십자가와
못을 들고 있다. 이 특이한
조합은 대중의 신앙과 우아한
고전주의의 결합이다.

막달라 마리아는 경건하게
예수의 발에 입을 맞춘다.
그녀는 예수가 살아 있는 동안
여러 번 헌신과 존경, 겸손의
표현으로 예수의 발에 입을
맞추었다.

니고데모가 예수의 다리를 잡고
있다. 사람들 뒤편으로 무덤이
보인다.

▲ 리기에 리쉬에, 〈애도〉, 1540.
생미셸, 생테티엔 교회

320 ✛

신심 깊은 여인의
부축을 받은
마리아는 슬픔에
겨워 다시 쓰러질
것처럼 보인다.

아리마태아 요셉이
예수의 어깨를 든다.

한 여인이 손수건을
이용하여 찔리지 않게
조심하면서 가시관을
치우고 있다.

피에타

The Pietà

피에타라는 주제는 미켈란젤로의 두 작품 때문에 유명해졌다. 미켈란젤로가 대리석으로 조각한 피에타는 60년이 넘는 시간의 차이를 두고 제작되었으며 이 두 작품 사이에는 도상적인 발전이 이루어진 것이 확실히 나타난다.

- **장소**
 골고타 산, 십자가 아래

- **시기**
 성 금요일 오후

- **등장인물**
 성모 마리아와 죽은 그리스도

- **원전**
 전통적으로 내려온 신앙

- **이미지의 분포**
 널리 확산됨. 독일에서는 이 주제가 나무로 조각한 형태로 자주 나타나며 이를 '베스퍼빌트'라고 부른다.

'십자가에서 내려지는 그리스도'와 '애도'에서 마리아는 의식을 잃고 실신하는 것으로 표현되는 경우가 많다. 그러나 성모는 얼마 후 아들의 죽음에 대해 가슴 찢어지는 아픔을 겪는다. 이 때에 애도하기 위해 모여든 사람들의 슬픔은 마리아의 개인적이고 고독하며 위로받을 수조차 없는 절망에 자리를 내어주며 이것이 피에타이다. 성모 마리아는 그리스도의 시체를 매장하기 위해 아리마태아 요셉과 니고데모에게 넘겨주기 전, 마지막으로 죽은 아들을 무릎 위에 안아본다. 이 주제는 복음서 구절이나 외경에 나오는 것이 아니라 오로지 인간의 경험에서 비롯된 것이다. 때문에 원전에 구애받을 필요 없이, 피에타는 모든 시대의 미술가들이 유례없이 강렬한 감정을 드러내어 표현할 수 있었다.

성모 마리아라는 인물에 초점을 맞추고 있으므로 피에타는 '슬픔의 성모Stabat Mater'라는 종교음악 또는 13세기 프란체스코회 수사인 자코포네 다 토디의 시 같은 감동적인 문학을 조형적으로 표현한 것으로 볼 수도 있다.

▶ 잘츠부르크의 거장,
〈피에타〉, 1490년경. 뮌헨,
바이에른 박물관

열매가 달린 나무는 예수의 희생이
가져온 새로운 삶을 상징한다.

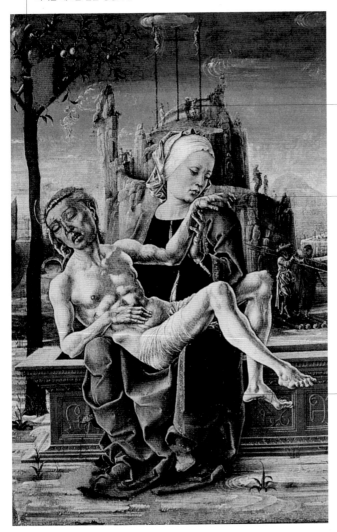

실제로는 불가능할
정도로 높이 매달린
십자가가 성모의 머리
위로 흐릿하게 보인다.

마리아는 예수의 손을 들어
입을 맞춘다. 이것은
14세기 종교미술에서
그리스도의 상처에 대해
공경을 표현하는 일반적인
방법이었다.

성모는 예수가 안치될
정교하게 조각된 석관
위에 앉아 있다.

▲ 코스메 투라, 〈피에타〉, 1468.
베네치아, 코레르 박물관

성모의 무릎에 앉아 있는
그리스도의 힘없는 모습은
독일의 전통적인 조각이
발전된 형태이다.

마리아는 매우 앳된 얼굴을 하고 있다.
단테 《신곡》을 꼼꼼하게 읽은
미켈란젤로는 "성모, 당신 아들의
딸"(천국편, 33)이라는 구절을
표현하고자 한 것 같다.

미켈란젤로는 마리아의 가슴에 놓인 띠에
자신의 이름을 새겨 넣었다. 이 작품은
미켈란젤로가 서명을 남긴 유일한 조각이다.

미켈란젤로는 골고타 산의 거친
표면을 조각의 좌대로 표현했다.

▲ 미켈란젤로, 〈피에타〉, 1498-99. 바티칸, 성 베드로 대성당

작은 천사가 막달라
마리아의 도상적
상징물인 향유병을
집어 든다.

고통스러워하는
막달라 마리아는
슬픔에 겨워
울부짖는다.

한 천사가 횃불을 들고 있다.
아치의 박공 위에는 작은
램프들이 연기를 내며 타고 있다.

양쪽 끝에 있는 모세와 헬레스폰트의
시빌라의 조각은 구약에 수난이
예언되었음을 의미한다.

가운데에는 성모가 무릎에 그리스도를
눕혀 놓았다. 다른 인물들이
등장함에도 불구하고 중심부의 성모와
예수의 모습 때문에 이 작품을
피에타라고 부른다.

자신의 무덤을 위해 이
피에타를 제작한 티치아노는
자신을 그리스도 앞에 무릎을
꿇고 있는 니고데모로
표현하였다.

조각의 기단에 기대어 있는 작은
봉헌화는 이 그림이 제작되었을
때 베네치아를 휩쓸었던
전염병을 상징한다.

▲ 티치아노, 〈피에타〉, 1570-76. 베네치아, 아카데미아 미술관

매장

The Entombment

'애도'와 '매장'의 차이점은 미묘하다. 애도가 정적이고 감정적인
상황을 표현한 것과 달리 매장은 역동적인 움직임을 보여준다.

● **장소**
골고타 산에서 가까운 자연
그대로의 돌로 만든 무덤

● **시기**
성 금요일 늦은 오후

● **등장인물**
죽은 그리스도, 니고데모,
아리마태아 요셉, 사도
요한, 막달라 마리아와 성모
마리아

● **원전**
4복음서와 수난에 대한
외경을 인용한 《황금전설》

● **변형**
'십자가에서 내려지는
그리스도'와 혼동하지
않도록 '무덤에 안장되는
그리스도'라고 불리기도
한다. 특별한 경우
'그리스도를 무덤으로 옮김'
혹은 '죽은 그리스도를
묵상함', '그리스도의
시신에 향유를 바름'이라고
제목을 붙이기도 함

● **이미지의 분포**
꽤 다양한 형태로 널리
확산됨

아리마태아 요셉과 니고데모가 그리스도를 매장했다. 니고데모는 예수의 몸을 깨끗이 하고 방부처리하기 위해 몰약과 침향을 가지고 왔다. 화가들은 때때로 작은 향유 단지들을 그림에 포함시킴으로써 매장이라는 주제를 환기시켰고 "향유를 바르는 돌"이라는 용어 또한 이 장면을 위해 사용된다. 또한 니고데모와 요셉은 유대인의 전통에 따라 향기가 나는 붕대도 사용했다. 그리고 그들은 요셉의 소유이자 골고타 언덕 근처의 자연 그대로의 바위로 만든, 사용한 적 없는 빈 무덤에 예수를 안장했다. 요셉은 예수의 어깨를, 니고데모는 발을 잡고 옮겼다. 마침내 무덤은 돌로 봉인되었다.

전통적으로는 그리스도의 몸을 방부처리하고 감싸는 과정이 생략되는 경우가 많다. 그리스도의 몸은 보통 아리마태아 요셉이 제공한 흰 천으로 된 수의에 싸여 무덤으로 옮겨진다. 대중적으로 신자들은 죽은 그리스도의 몸을 받은 '성스러운 아마포'와 토리노의 수의가 같은 것이라고 여긴다.

◀ 조반니 벨리니, 〈피에타〉,
1471~74년경, 바티칸,
바티칸 미술관

라파엘로는 성서에 나온 이야기를
자유롭게 해석하였다. 그리스도의
시신을 운반하는 니고데모와
아리마태아 요셉 외에도 사도
베드로와 요한도 보인다.

구성의 중심부에는
막달라 마리아가
우아한 모습으로
슬픔에 가득 차
예수를 바라본다.

배경에는 십자가가
서 있는 골고타
언덕이 보인다.

성모는 실신한다. 실신한
성모가 포함된 그룹을
강조한 것은 이 그림을
주문한 페루자 귀부인의
아들이 살해당한 것과
관련이 있다.

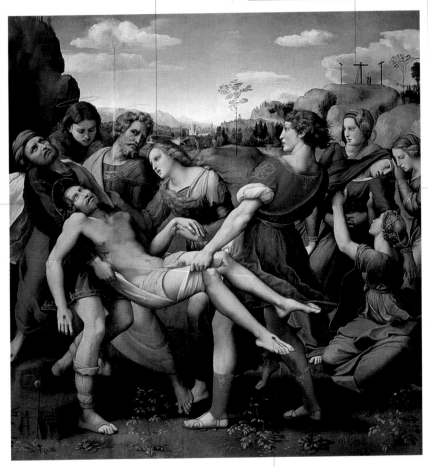

아직도 피가 흐르는 그리스도의 상처는
극적인 장면에 비통함을 더 한다.

▲ 라파엘로, 〈십자가에서 내려지는 그리스도〉,
1507. 로마, 보르게세 미술관

슬픔에 휩싸인 성모가 팔을 넓게 벌리고 있다.

카라바조는 새로운 감정표현 기법을 창출했다. 일반적으로 예수의 손이나 발을 만지는 막달라 마리아가 이 작품에서는 조용히 눈물을 흘리는 것으로 표현되었다.

이 작품에서 예수를 무덤으로 내리는 것을 돕는 사람은 아리마태아의 요셉이 아니라 사도 요한이다.

하늘을 향해 손과 눈을 치켜들고 있는 여인은 이 그룹을 딘일한 조각상이 되도록 응집시킨다.

석관의 날카로운 모퉁이가 관람자 쪽으로 향하고 있어, 이 사건이 옛날 일이 아니라 현재 이 장소에서 일어난 일이라는 것을 강조한다.

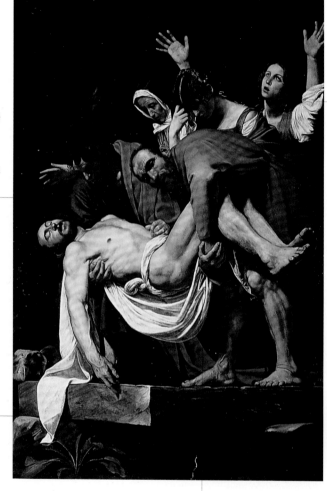

사실적으로 표현된 니고데모가 예수의 다리를 들고 관람자를 정면으로 바라보고 있다. 이 시선은 관람자와의 직접적 관계를 형성한다.

▲ 카라바조, 〈무덤에 안장되는 그리스도〉, 1602-4. 바티칸, 바티칸 미술관

조수가 예수의 다리에 수의 붕대를
감는 것을 마무리한다.

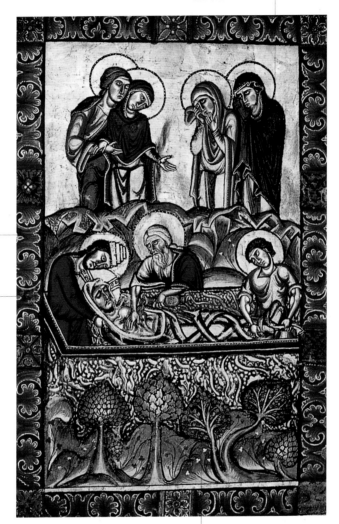

니고데모가
그리스도의 몸에
향유를 바르고 있다.

머리 장식으로 보아
산헤드린의 일원임을
알 수 있는
아리마태아 요셉이
그리스도의 어깨를
무덤 속에 뉘고 있다.

이 세밀화는 명백하게 두 부분으로 나누어져
있다. 윗부분에서는 메마르고 황폐한 풍경
속에서 애도하는 사람들이 있고, 아래
부분에는 초록이 무성한 정원이 있다.

▲ 〈매장 준비〉, 복음서에 수록된 세밀화,
1200년경. 브란덴부르크, 대성당
고문서 보관소

비탄의 그리스도

The Man of Sorrows

이 이미지는 4복음서에서 예수의 수난에 관한
설명들에서 유래되는데, 교훈적이고 기억을 돕는 역할을
시각적으로 요약한 것이다.

상처 입은 그리스도를 그린 비통한 그림은 그리스도가 받은 고통과 상처들을 열거하는 중세의 기도를 시각적으로 표현한 대응물이다: 미술에서 이 주제는 중요하고 특징적인 변형을 보여준다. 무엇보다도 이 작품은 '에케 호모'와 혼동해서는 안 된다. '에케 호모'의 예수는 고문 받은 몸과 고통의 표정으로 홀로 나타나지만 십자가에 못 박힌 흔적이 없다. 대신 가시관, 붉은 망토, 갈대 홀이 눈에 띤다. 그러나 '비탄의 그리스도'에서는 예수의 손, 발, 옆구리에 상처가 있다. 특히 이탈리아 미술에서는 그리스도가 눈을 감은 채 무덤에 서 있는 것으로 나타나고 '애도'처럼 마리아, 사도 요한과 함께 묘사된다. 독일 미술에서 그리스도는 그를 버린 사람들을 비난하는 것처럼 우수에 찬 표정으로 나타난다. 이와 대조적으로 다른 북유럽의 작품들은 죽은 그리스도를 '자비의 옥좌'의 변형된 형태로 보여준다.

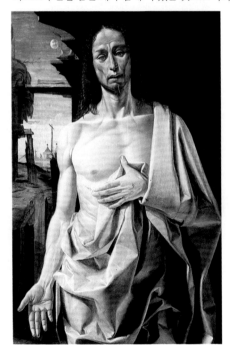

▶ 브라만티노,
〈고통의 그리스도〉, 1495.
마드리드, 티센-보르네미사
미술관

330 ✣

중세에는 펠리칸이 새끼를 먹이기 위해
가슴을 찢어 연다고 생각했기 때문에 이
새는 그리스도의 희생을 상징한다.

'아르마 크리스티', 즉 수난의
도구 중에는 수난에 관련된
인물과 장면이 많이 나타난다.
베드로와 예수를 보았다고
증언한 여인의 두상이 보인다.

유다의 입맞춤

십자가와 가시관

빌라도가 손을
씻는데 사용한
물주전자와 대야,
그 옆은
롱기누스의 창

햇불은 그리스도가
체포된 밤에
사용되었다.

붉은 망토,
십자가에서
그리스도를 내릴
때 사용한 사다리

기둥과 채찍은
그리스도를
채찍질할 때
사용되었다.

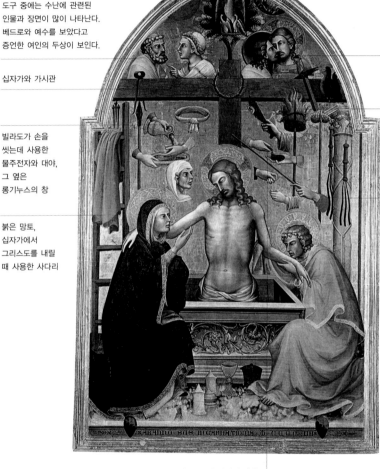

수많은 손들은 채찍질, 유다가 받은
은화 서른 닢, 갈대 홀을 주며 예수를
조롱한 일 등을 상징한다.

▲ 로렌초 모나코,
〈애도하는 이들, 수난의 상징과 함께 있는
그리스도〉, 1402. 피렌체, 우피치 미술관

비탄의 그리스도

십자가의 못 3개, 못 박을 때 사용한
망치, 못을 뽑을 때 사용된 집게

식초를 적신 해면이
달린 장대가
사다리에 기대어
있다. 해면 아래에는
채찍질의 상징이
보인다.

가야파와 빌라도의
모자

그리스도를 채찍질
하는 동안 사용된
눈가리개

베로니카의 베일

그리스도가 죽는
순간 둘로 갈라진
성전의 장막

무덤 옆의 식초 단지

신심 깊은 세
여인의 향유병

롱기누스의 창이
채찍질할 때
그리스도를 묶었던
기둥에 기대어 있고
그 위에는 유다의
옆모습이 보인다.

채찍질에 사용한
회초리 묶음

그리스도를 체포할
때의 곤봉과 미늘창

그리스도의
상처에서 나온 피를
모으기 위해 사용한
성배

▲ 라인 중부 지방의 거장,
〈비탄의 그리스도〉, 1420년경.
크로이츠링겐, 키스터스 미술관

붉은 망토와 병사들이 이를 나눠
가지기 위해 사용한 주사위

축복의 자세는 세상에 대한
용서를 상징한다.

예수의 표정은 고통이나 슬픔보다는
명상적인 우울함이 나타난다.

예수는 아직도 피가 흐르는 옆구리를 보여주며 이 때문에
'의심하는 토마'로 해석되기도 한다. 그러나 관람자의
눈높이에서 매우 가까워 보이는 이미지의 크기 때문에 그림을
보는 모든 사람과 직접 관련된 느낌을 준다.

배경의 우아한 언덕 풍경은 평화롭고
고요한 분위기를 준다. 이것은 보통의
역동적이고 극적인 작품과는 사뭇 다르다.

▲ 라파엘로, 〈축복하는 그리스도〉, 1506. 브레시아,
토시오 마르티넨고 피나코테카

죽은 그리스도가 있는 성 삼위일체

Imago Trinitatis

이 유형의 그림은 그리스도교 교리의 삼위일체를 강조했다. 15세기 중반에 '성모 대관' 이 대중적인 주제가 되면서 점차 성모 마리아를 네 번째 요소로 덧붙이게 되었다.

장소
지정되지 않음. 혹은 천국

시기
정확하지 않으나 성 토요일에 일어난 것으로 추측됨

등장인물
십자가에서 못 박히거나 십자가에서 내려진 죽은 그리스도를 성부가 안아 올리고 비둘기의 모습으로 성령이 나타남

원전
삼위일체에 대한 중세 후기의 도상 해석

변형
삼위일체

이미지의 분포
15세기 독일 지역에서 특히 확산됨

삼위일체 이미지 중에서 죽은 그리스도가 포함되는 작품이 꽤 많다. 죽은 그리스도가 포함된 삼위일체라는 주제는 일반 신자들에게 보편적이었다. 예를 들면 일부 플랑드르 회화에서는 가장 평범한 일상적인 장소에 죽은 그리스도가 포함된 삼위일체의 조각을 그려 넣었다. 이 주제는 매우 신비롭다. 흰 비둘기 형태를 띤 성령과 함께 있는 성부는 그리스도의 몸을 일으켜 하늘을 향해 끌어올린다. 이 때에 예수가 인간으로 존재했던 이야기가 완성되고 하늘에서의 영광이 시작된다. 이 장면에 대한 가장 정확한 제목이 그리스도가 오른 귀한 지위를 의미하는 '자비의 옥좌' 임은 우연이 아니다. 뒤러가 팔라 디 오니산티에 그린 인상적인 작품이 이를 잘 나타내는 예이다.

이 주제는 두 가지 변형된 형태로 나타난다. 하나는 성부가 아직 십자가에 못 박혀 있는 그리스도를 부축하는 것이고 두 번째는 생명 없는 예수의 몸을 일으켜 세우는 것이다.

▶ 장 말루엘, 〈성 삼위일체와 애도〉, 1400-1410. 파리, 루브르 박물관

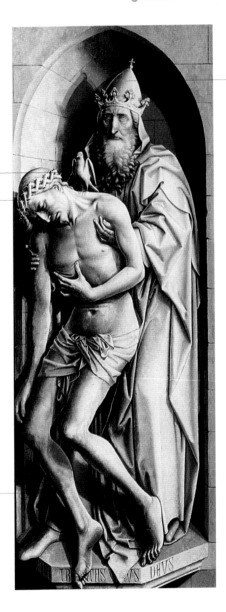

성령의 상징인 비둘기가
예수의 어깨 위에 앉아
있다.

그리스도는 수난 동안 그가
받은 고통의 상징인
가시관을 아직도 쓰고 있다.
또한 왼손으로는 옆구리의
상처를 가리키고 있다.

무겁고 마비된 그리스도의
다리는 좌대 바깥으로
뻗어 있다. 무채색과
대리석 느낌을 이용하여
이 플랑드르 화가는 성
삼위일체의 단일한 본질을
표현했다.

무채색 회화는 벽감 속에
있는 대리석 조각 같아
보이는 효과를 낸다.
강렬한 시선을 보내는
성부는 죽은 아들을 받쳐
들고 있다.

▲ 로베르 캉팽, 〈성 삼위일체〉, 1410년경.
프랑크푸르트, 시립미술원

부활 이후

◀ 카라바조의 제자,
〈엠마오에서의 저녁식사〉,
1600년경. 로스앤젤레스,
J. 폴 게티 박물관

▶ 카라바조,
〈의심하는 토마〉(일부),
1600-1년경. 포츠담,
노이에스 궁

부활

The Resurrection

성서에서는 부활의 순간을 묘사하지 않았기 때문에 예술가들의
창의적인 해석과 후원자들의 요구에 따라 자유롭게 표현되었다.

● **장소**
그리스도의 무덤

● **시기**
부활절 일요일

● **등장인물**
부활한 그리스도와 무덤을
지키는 군사들

● **원전**
복음서에는 언급되지
않았으나 후대의 성서
해석에서 추측하여 미술로
표현되었다.

● **변형**
다양한 조형적 해석에도
불구하고 제목은 동일함

● **이미지의 분포**
그리스도교의 기본적이고
중요한 교리이므로 매우
널리 확산되었다.

▶ 조반니 벨리니,
〈그리스도의 부활〉,
1475-79. 베를린, 회화관

진정한 인간이자 신성을 지닌 예수의 부활은 그리스도교 신앙의 중심이
되는 신비이다. 부활에 대한 믿음은 예수가 역사적인 인물이라는 것과 그
의 인간적 행위는 인정하고 평가하지만 부활은 거부하는 다른 종교들과
구분되는 결정적 요인이다. 이 장면의 다양한 주변 요소들은 미술의 역사
에서 두 가지 중 하나로 공식화되었다. 가장 자주 나타나는 것은 예수가
무덤에서 떠올라 거의 승천하는 장면처럼 보이는 이미지이다. 다른 유형
은 부활한 그리스도가 십자가가 그려진 깃발을 들고 있는 것이다. 예수의
시체를 훔쳐가지 못하도록 무덤을 지키던 병사들의 숫자와 태도는 작품
마다 다르게 나타난다. 일반적으로는 네 명의 병사들이 있고, 잠들어 있
다. 그러나 병사들이 활기차게 표현되거나 기절한 것으로 나타나는 예도
많다.

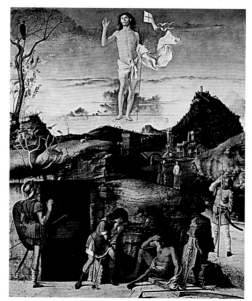















예수는 흰 바탕에 붉은
십자가가 새겨진 부활을
상징하는 깃발을 들고 있다.

화가는 천상의 존재는 전혀 나타나지 않는 정적이고
고요하며 인적이 드문 상태로 부활을 표현했다.
예수는 정면을 향해 움직임 없이 서 있다. 부활로
인해 인류의 역사는 새로 시작되었다.

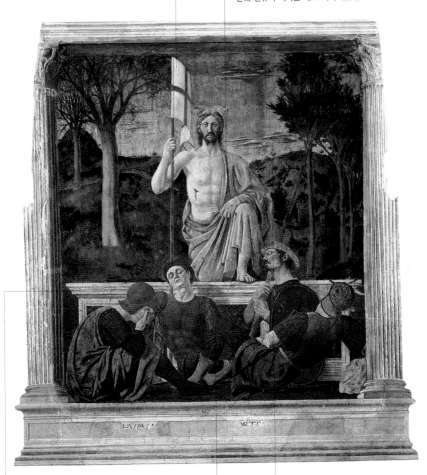

화가는 이 프레스코화를 그의 고향인
산세폴크로를 위해 제작하면서 석관을
강조하여 그렸다. 산세폴크로는
그리스도의 무덤이라는 의미이며 이
지방의 문장에도 무덤이 그려져 있다.

네 명의
병사들은 깊이
잠들어 있다.

절반은 메마르고 나머지 절반은 푸른 풍경은
예수의 죽음과 부활이 세상에 가져온 죄의
구원과 새로운 삶을 상징한다.

▲ 피에로 델라 프란체스코, 〈그리스도의 부활〉,
1463. 산세폴크로, 코무날레 피나코테카

부활

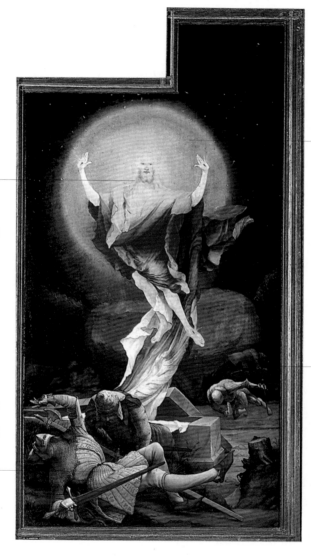

예수에게서 뿜어져
나오는 빛이 너무
강렬해서 그의
얼굴은 거의 보이지
않는다.

후광에서 나오는
엄청난 빛과 색채가
예수를 감싸고 있다.
이것은 변모뿐만
아니라 신과 인간
사이의 약속을
상징하는 무지개를
연상시킨다.

병사들은 잠든 것이
아니라 예수가
무덤에서 나올 때의
힘 때문에 쓰러진
것으로 보인다.

그뤼네발트는 매우
극적이고 신비롭게 이
장면을 묘사했다.
예수는 소용돌이 치는
바람에 의해
솟아오르듯 석관에서
나오고, 성흔이 남아
있는 손의 자세는
십자가형의 자세에서
숭고한 평화의 인사로
바뀌었다.

▲ 마티아스 그뤼네발트, 〈예수의 부활〉,
이젠하임 제단화, 1515. 콜마르,
운터린덴 박물관

성서에 능통했던 렘브란트는 마태오 복음서에 묘사된 "번개처럼 빛났고 옷은 눈같이 희었다"(28:3)는 천사의 모습을 표현했다. 이 천사는 무덤을 덮고 있던 무거운 돌을 가볍게 들어 올린다.

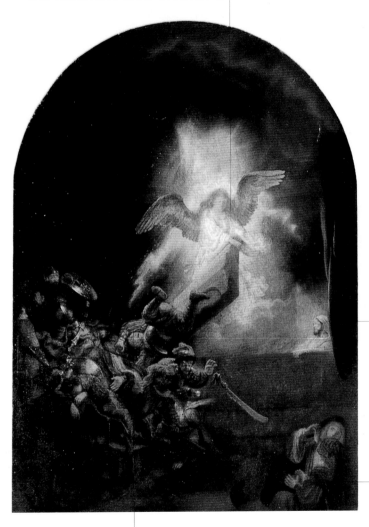

일반적인 부활 장면과는 달리 그리스도가 중심에 있지 않다. 그는 아직 수의에 싸여 있고 천사가 열어준 무덤에서 나오려 한다.

마태오 복음서를 따라(28:1) 렘브란트는 막달라 마리아와 '다른 마리아'가 무덤으로 가는 것을 표현했다.

병사들은 지축이 흔들릴 듯이 석관이 세차게 열린 충격으로 쓰러져 있다. 심지어 이들 중 한 명은 무덤 덮개에서 굴러 떨어지고 있다.

▲ 렘브란트, 〈그리스도의 부활〉, 1639. 뮌헨, 알테 피나코테크

부활

눈부신 후광에 싸인 채 그리스도가 위를 올려다보며 하늘로 솟아오른다. 팔을 벌린 자세는 십자가에서의 자세를 연상시키기도 하지만 베로네세는 이 자세를 세례의 자세로 사용하기도 하였다.

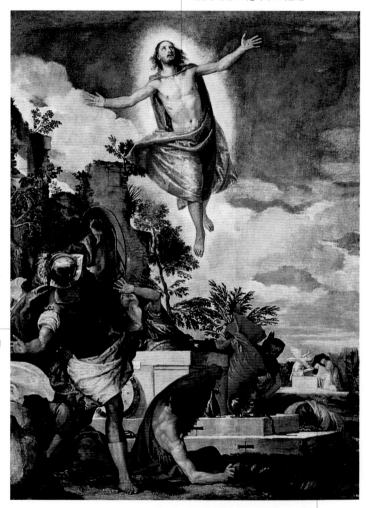

병사들은 겁에 질려 무력하게 뒤로 물러선다.

배경에는 부활 이후의 장면이 묘사되어 있다. 천사는 무덤으로 온 여인들을 맞으며 "그분은 여기 계시지 않다. 예수께서는 죽었다가 다시 살아나셨고 당신들보다 먼저 갈릴래아로 가실 터이니 거기서 그 분을 뵙게 될 것이오"(마태오 28:6-7)라고 말했다.

▲ 파울로 베로네세, 〈그리스도의 부활〉,
1572-76. 드레스덴, 회화관

이 주제는 성서 중에서도 논쟁의 대상이 되는 구절들에 근거를
둔다. 이러한 해석상의 불확실성과는 대조적으로, 정확하고
표현하고자 하는 바가 확실한 도상적 전통이 구체화되었다.

림보에 간 그리스도

Christ in Limbo

논쟁적이면서도 인기 있었던 이 주제의 원전은 13세기 후반 도미니코 수
도회의 야코부스 데 보라지네가 쓴 《황금전설》이다. 예수가 십자가 처형
이후에 저승으로 내려갔다는 것은 베드로와 바울로의 편지에서만 암시
된다. 그러나 이는 십자가에서 그리스도를 내리고 매장에서 중요한 역할
을 했던 산헤드린 의원인 니고데모가 쓴 것으로 추정되는 외경 복음서에
서도 묘사된다. 이 설명에 따르면, 예수는 청동으로 울타리가 둘러진 문
들을 부수면서 이스라엘 민족의 조상, 예언자, 아담과 그의 아들 셋, 모
세, 다윗, 이사야 같은 구약 성서의 인물들, 선한 도둑인 디스무스, 늙은
사제 시므온, 세례자 요한 같은 복음서의 인물들을 구하고자 림보로 내

려갔다. 미술에서 어
둠의 악마들은 예수
가 발산하는 힘과 빛
에 의해 패배하는 것
으로 표현되며 그들
은 때때로 경첩에서
빠진 지옥문 아래에
눌린 채 나타난다.

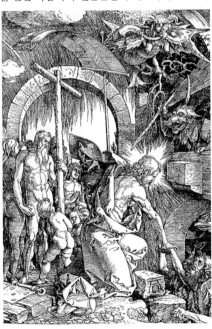

● **장소**
지옥문 앞

● **시기**
성 토요일로 추정

● **등장인물**
예수, 패배한 마귀들과
지옥에서 구원된 구약의
족장들

● **원전**
외경 《니고데모 복음서》와
이를 인용한 《황금전설》

● **변형**
인물들이 다양하게
나타나지만 기본적으로는
변형이 없다.

● **이미지의 분포**
연작 중 일부 또는 독립된
그림으로 아주 드물지 않은
정도로만 제작된다.

◀ 알브레히트 뒤러,
〈림보로 내려간 그리스도〉,
수난기 연작 판화, 1510.

성모 마리아 앞에 나타난 그리스도

Christ Appearing to His Mother

예수가 그의 부활을 직접 성모 마리아에게 알리는 것이 성서에는 나타나지 않지만 《황금전설》에 언급된 것처럼 어머니를 사랑하는 자식으로서의 배려에 근거한다.

- **장소**
 예루살렘의 방

- **시기**
 성 토요일로 추정

- **등장인물**
 예수, 성모 마리아,
 림보에서 풀려난 구약의
 족장들도 간혹 등장한다.

- **원전**
 전승을 재구성한 《황금전설》

- **이미지의 분포**
 15세기에 다소 확산됨. 수난
 전 마리아에게 작별하는
 그리스도 혹은 드물게
 나타나지만 마리아에게
 임박한 죽음을 알리러 온
 그리스도의 이미지와
 혼동하면 안된다.

▶ 구에르치노,
〈성모 마리아에게 나타난
부활한 그리스도〉, 1629.
첸토, 피타코테카 코무날레

이 일화는 림보로 내려가는 그리스도와 밀접하게 연관되어 있고, 때때로 '림보로 내려가는 그리스도'의 배경에 나타나기도 한다. 몇몇 작품에서 예수가 림보에서 데리고 온 성서의 인물들이 마리아가 홀로 울고 있는 방으로 예수를 따라 들어오기도 한다. 이 장면은 어머니와 아들이 만나 친밀한 감정이 형성될 때 성서의 인물들, 주교와 예언자들이 등장한다는 점에서 흥미로우며 드문 장면이기도 하다.

두 인물의 행위에만 초점을 맞춘 작품은 양식적으로 세련된 형태이고, 강렬한 효과를 낳는다. 마리아는 비탄에 잠겨 앉아 있으며 유일하게 위로가 되는 것은 기도서 뿐이다. 예수는 상처 난 육체를 숨김없이 드러내면서 살과 피를 지닌 모습으로 나타난다. 예수의 몸에 난 상처와 사도들이 없다는 것은 예수가 부활했다는 암시이며 예수가 수난 이전에 성모 마리아에게 작별 인사를 하러 간 장면과 구분할 수 있도록 해준다.

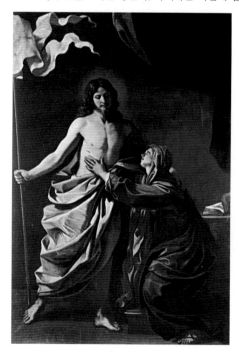

천사가 왕관과 요한 묵시록의 문장이 새겨진 두루마리를 들고 있다.

수태고지, 성모의 죽음, 성모 대관, 성모승천, 성령강림 같은 성모의 신비가 아치에 새겨진 저부조처럼 보이도록 그려졌다.

원경에는 이전에 일어난 일들이 보인다. 예수가 천사의 도움을 받으며 무덤에서 일어나고, 신심 깊은 여인들이 무덤으로 가고 있다.

어두운 색깔의 수도복 같은 옷을 입은 성모는 슬픔의 성모처럼 표현되었고 경직된 얼굴에는 눈물 자국이 보인다.

예수는 상처를 보여주며 조심스럽게 성모에게 다가간다.

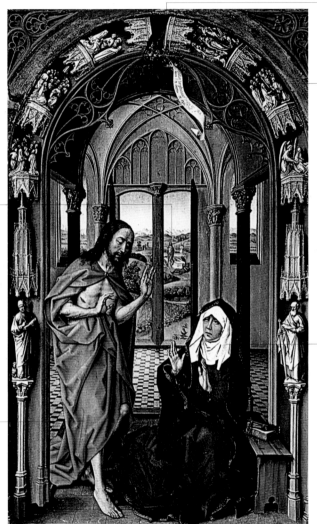

▲ 로히르 반 데르 베이덴의 작품을 후안 데 플란데스가 모사한 것으로 추정, 〈성모에게 나타난 그리스도〉, 1496년경. 뉴욕, 메트로폴리탄 미술관

놀리
메 탕제레 나를 붙잡지 마라

Noli me tangere

부활 후 월요일 아침에 그리스도와 막달라 마리아는
지상에서 만났다. 이 사건은 요한에 의해 기술되었고
미술가들의 상상력을 매우 자극했다.

- **장소**
 예수의 무덤 근처

- **시기**
 부활 후 월요일

- **등장인물**
 그리스도와 막달라 마리아

- **원전**
 요한 복음서

- **변형**
 그리스도와 막달라 마리아.
 그리스도가 정원사
 모습으로 나타나기도 한다.

- **이미지의 분포**
 막달라 마리아가 인기
 있었던 르네상스기에 특히
 확산됨

▶ 로랑 드 라 이르,
〈막달라 마리아에게 나타난
그리스도〉, 1656. 그레노블,
미술관

부활에 관해 쓰면서 요한은 그의 개인적인 경험을 열거했다. 요한과 베드로는 예수의 무덤이 비어 있는 것을 발견했다는 막달라 마리아의 말에 잠을 깼다. 베드로와 요한은 무덤으로 달려갔고 수의가 땅에 놓여 있는 것을 발견하고 "보고 믿었다"(요한 20:8). 그리고 두 사도들은 집으로 돌아왔다. 그러나 "무덤 밖에 서서 울고 있던"(20:11) 막달라 마리아 앞에 천사 둘이 나타났다. 마리아가 뒤를 돌아보았을 때 예수가 있었으나 그를 정원사로 착각하고 예수의 시체를 어디로 치웠는지 물었다. 예수가 "마리아야" 하고 부르자 막달라 마리아는 이제야 부활한 구세주를 알아보고 무릎을 꿇으며 "라뽀니!(선생님)"라고 하면서 그의 발을 끌어안았다. 그러나 예수는 "나를 붙잡지 마라Noli me tangere"(20:17)고 말하면서 옆으로 비켰고 곧 승천할 것임을 전하라고 명했다.

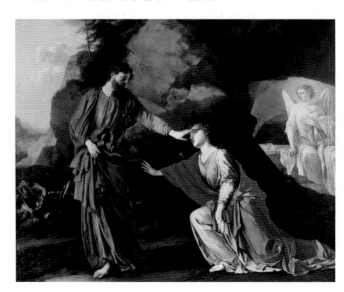

그리스도의 부활이 일어난 묘지는 에덴동산처럼 변했다. 프라 안젤리코는 예수의 발에 난 상처의 핏자국 색과 작은 꽃의 색 사이의 유사성을 강조했다. 예수의 희생으로 "내가 모든 것을 새롭게 만든다"(요한 묵시록 21:5)는 구절처럼 세상은 새롭게 창조되었다.

예수가 어깨에 메고 있는 삽 때문에 막달라 마리아는 그를 정원사로 착각했다.

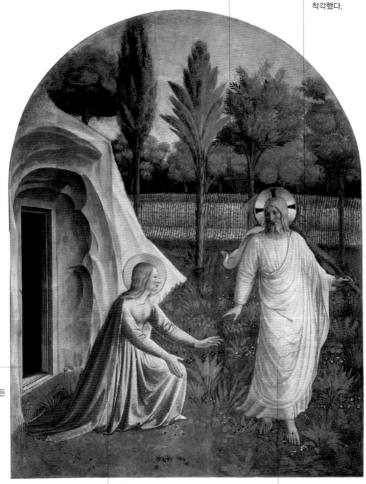

자연 그대로의 바위를 파서 만든 빈 동굴 입구가 보인다.

막달라 마리아는 예수의 무릎을 껴안으려 몸을 굽힌다.

예수는 눈부시게 흰 옷을 입고 있다. 그는 가볍게 발걸음을 옮겨 막달라 마리아와의 거리를 유지한다.

▲ 프라 안젤리코, 〈놀리 메 탕게레〉, 1440년경. 피렌체, 산 마르코 수도원

무덤의 세 마리아

The Three Marys at the Tomb

복음서에는 부활한 후 그리스도가 친구들과 제자들에게 나타난 것에 대해 혼란스럽게 기술되어 있다. 그러나 미술에서는 등장인물들을 다양화함으로써 이 모순을 해결했다.

● **장소**
예수가 묻힌 무덤

● **시기**
부활 후 월요일

● **등장인물**
여인들과 천사, 베드로와
사도 요한이 등장할 때도
있다.

● **원전**
공관복음서

● **변형**
등장인물에 따라 제목이
변함

● **이미지의 분포**
꽤 널리 퍼지고 다양하나
'놀리 메 탕게레' 보다는 덜
나타난다.

부활 후 월요일 아침, 비어 있는 예수의 무덤에서의 상황은 매우 긴장감 있었을 것이다. 마태오 복음서에 따르면 예수의 시체가 사라지는 것을 막기 위해 빌라도가 보낸 병사들은 바리사이파 사람들과 대사제들에게 매수되어 사도들이 예수의 시체를 훔쳤다고 거짓말을 했다. 처음에는 예수의 시체가 사라진 것을 발견한 것에 불과했지만 그의 부활은 초자연적인 상황에서 일어났다. 공관복음서에 따르면 한 천사(루가 복음서에는 두 천사)가 무덤에 와서 기도를 하고 시신에 향을 바르기 위해 온 여인들에게 "여기에는 계시지 않다"(마르코 16:6)라고 예수가 무덤에 없음을 알려 주었다. 여인들은 놀라움, 기쁨, 두려움이 혼합된 감정으로 그 소식을 널리 알렸다.

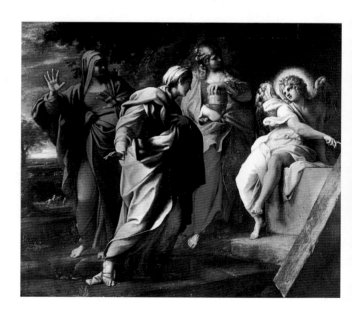

▶ 안니발레 카라치,
〈무덤의 세 마리아〉,
1590년경, 상트페테르부르크,
에르미타슈 미술관

세 마리아(막달라 마리아, 성모의 이복
자매인 클레오파스의 마리아, 살로메의
마리아)는 천사를 보고 겁에 질려 몸을
움츠린다. 세 마리아는 각각 향유병을 들고
있는데, 향유병은 아르마 크리스티, 즉
수난의 상징에 포함되기도 한다.

천사가 들고 있는 문지기용
지팡이는 그가 하느님의 의식에
참여하고 있음을 증명한다.
중세 도상에서는 대천사
가브리엘이 수태고지 장면에서
이 지팡이를 들고 있다.

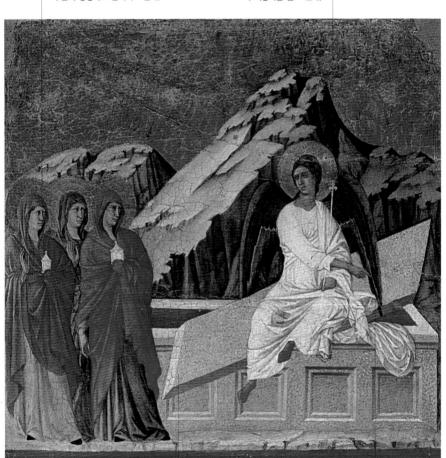

열린 뚜껑은 텅
빈 무덤에
걸쳐져 있다.

흰 옷을 입고 있는 천사는 갈릴래아를 가리킨다.
그 곳은 지리적인 장소일 뿐만 아니라 부활한
예수가 제자들을 기다린다는 것을 상징한다.

▲ 두초 디 부오닌세냐, 〈무덤가의 세 마리아〉, 마에스타 제단화의 뒷면,
1308-11. 시에나, 오페라 델 두오모 박물관

무덤의 세 마리아

흰 옷을 입은 천사는 관 위에 앉아 두 손을 들어 일어난 일을 설명한다. 천사는 텅 빈 무덤을 보여주고 위를 가리키며 제자들이 예수를 어디에서 다시 볼 수 있는지를 알려준다.

세 마리아가 나타나는 장면은 그리스도가 부활했다는 의미를 가지고 있다. 예수는 순교와 영광의 상징인 깃발과 종려나무 가지를 들고 있다.

성서를 세심하게 해석한 결과, 이 프레스코화에는 도상적으로 특이한 점이 몇 가지 나타난다. 무덤으로 오는 세 마리아는 성 안나의 딸들 즉 성모 마리아, 클레오파스의 마리아, 살로메의 마리아이다. 그리고 막달라 마리아는 이들과는 조금 떨어져 있다.

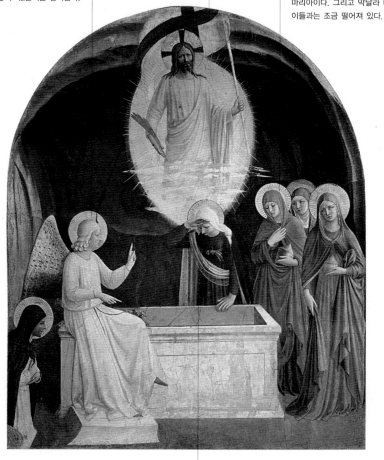

막달라 마리아가 텅 빈 무덤을 살펴본다.

▲ 프라 안젤리코, 〈부활한 그리스도〉 혹은 〈천사의 전갈〉, 1440년경. 피렌체, 산 마르코 수도원

루가 복음서에만 무덤에 있던 천사가 한 명이 아니라 두
명이라고 전한다. 천사들은 마리아들에게 벗어 놓은
수의를 보여주면서 "너희는 어찌하여 살아 계신 분을
죽은 자 가운데서 찾고 있느냐?"(루가 24:5)라고 물어
여인들을 깜짝 놀라게 한다.

천사의 출현에 놀라고 예수의
시신이 없다는 것에 당황한
여인들이 무릎을 꿇은 것은
기도의 자세라기보다는
놀라움을 표현한 것이다.

천사들이 손 끝으로 수의를
잡고 있는 것은 베로니카의
수건 도상과 유사하다.

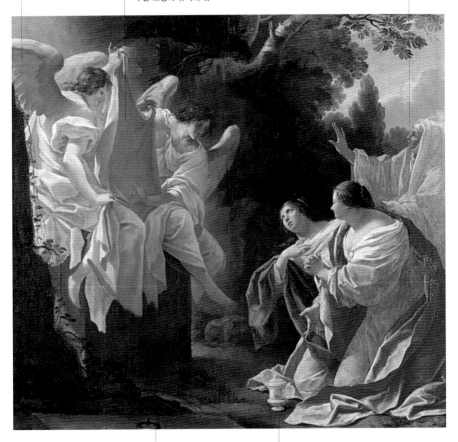

무덤의 덮개는 비어 있는 무덤에 걸쳐져
있는 것이 아니라, 땅 위에 팽개쳐져 있는데
이것은 루가 복음서에 언급되어 있다.

바닥에 놓인 작은 항아리는 여인들이 무덤에
온 이유를 알려준다. 그들은 예수의 몸에
바르려고 향료를 가져왔다.

▲ 시몽 부에와 제자들,
〈그리스도의 무덤가에 있는 신앙심 깊은 여인들〉,
1640년경. 다브롱, 생트-마들렌느 교회

엠마오에서의 저녁식사

루가 복음서의 이 부분은 세속의 관점에서 본다고 해도 문학적으로 매우 높은 수준의 시적 감수성과 심리적 세련됨을 보여준다.

The Supper at Emmaus

● 장소
예루살렘에서 엠마오로
가는 길

● 시기
십자가 처형 후 삼 일째
되던 날

● 등장인물
예수와 두 제자들

● 원전
루가 복음서

● 이미지의 분포
중세에 널리 퍼졌던 이
일화는 17세기 동안 매우
대중적이 되었다.
카라바조의 작품 이후에 이
주제는 장르화를 그릴 수
있는 기회를 제공했다.

예수가 부활하고 사람들에게 출현한 사건 중에서, 이 일화는 사도들 또는 예수가 직계 가족 외의 인물들에게 나타난 유일한 사건이다. 미술사는 오로지 그 사건의 마지막 순간에만 초점을 맞추었다. 예수의 제자 두 명이 예루살렘에서 엠마오로 가는 길을 걷고 있었다. 그들은 예수의 죽음으로 인해 이스라엘의 해방이 좌절되었다며 슬퍼하고 있었다. 그 때 세 번째 여행자가 그들과 합류했다. 그는 삼 일 전에 일어난 사건에 관하여 전혀 모르고 있었고 그들에게 자세한 설명을 청했다. 엠마오로 가던 제자들은 예수와 예수의 죽음에 대해 설명했고, 또한 무덤이 빈 채 발견된 것에 대한 의심과 놀라움을 표했다. 제자들은 그가 예수인지 아직도 알아차리지 못했고 예수는 그들에게 교리문답식 설명을 해주었다. 예수는 그들에게 "모든 성서 전체에 있는 자신에 관한 기사를 들어 설명해 주셨다"(루가 24:27). 저녁이 되자 함께 여행한 이의 말에 감동받은 제자들은 그를 저녁 식사에 초대했다. 여인숙에 있는 식탁에 앉아서 예수는 빵을 들어 축복하고 그것을 잘라서 제자들에게 주었다. "그들은 눈이 열려 예수를 알아보았는데, 예수의 모습은 이미 사라져서 보이지 않았다"(24:31).

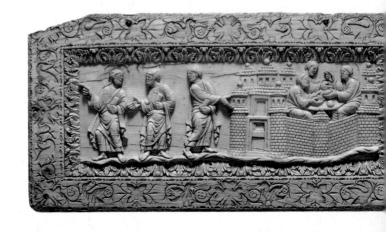

▶〈엠마오 가는 길〉을 묘사한
상아판, 860–80년경, 뉴욕,
메트로폴리탄 미술관

성서에 언급되지
않았지만 여인숙
주인은 이 장면에
종종 나타난다.

다른 음식과 함께 하얀 테이블보
위에 놓인 빵과 포도주가
두드러져 보인다. 엠마오의
여인숙 탁자는 성찬식이
행해지는 제단이 되었다.

놀라는 제자의 자세는
십자가에서의 예수의 자세와
흡사하다. 이는 신심 깊은
자들은 그와 함께 해야 한다는
믿음에 의한 것이다.

두 번째 제자는 일어서려는
듯 의자의 팔을 잡고 몸을
앞으로 향하고 있다. 화가는
그리스도가 부르면 즉각
응답해야 한다는 것을
표현하려고 한 것 같다.

예수가 감사기도를
하고 빵을 떼어주자
제자들은 예수를
알아보았다.

가슴에 매단 조개껍질로 보아 이
제자는 순례자로 표현되었다.
갈리시아의 산티아고 데 콤포스텔라에
있는 성 야고보의 무덤 순례를 마친
신도들의 상징이었던 조개껍질은 모든
성지순례자들의 상징이 되었다.

▲ 카라바조, 〈엠마오에서의 저녁식사〉,
1601. 런던, 국립미술관

토마의 불신

The Incredulity of Thomas

토마는 다른 사도들의 증언을 믿지 못하고 문자 그대로 예수의 상처들을 직접 만져보기를 원했다. 그러나 그는 최초로 그리스도를 "나의 주님, 나의 하느님!"(요한 20:28)이라고 불렀던 사람이었다.

● **장소**
예루살렘, 복음서 저자
마르코의 어머니 집이라고
추정

● **시기**
부활 후 월요일에서 일주일
후

● **등장인물**
예수, 토마. 때때로 다른
사도들도 등장한다.

● **원전**
요한 복음서

● **이미지의 분포**
널리 퍼짐. 토스카나
지방에서는 사도 토마에
대한 공경의 영향으로 자주
나타난다.

▶ 〈토마의 불신〉, 1125년경,
실로스, 산 도미니코 수도원

자신이 들은 놀라운 사건을 믿기 전에 실체적인 증거를 요구한 토마는 매우 인간적이다. 요한은 그의 복음서 20장에서 예수가 세상에 가져온 생명과 빛이라는 주제를 다시 다룬다. 토마의 행동과 말은 손으로 만질 수 있는 증거와 일상생활의 사건에서 시작하는 영적인 도약인 믿음 사이의 단절을 상징한다.

부활한 예수가 사도들이 모여 있는 곳에 처음으로 나타났을 때 토마는 그 자리에 없었다. 그는 다른 이들의 증언을 믿지 않고 직접 그리스도의 상처를 보고 만져봐야 믿을 것이라고 했다. 일주일 후에 예수는 다시 나타나서 토마에게 손과 옆구리에 있는 상처들을 만져보라고 하면서 "의

심을 버리고 믿어라"(요한 20:27)라고 말했다. 복음서에는 토마가 예수의 상처에 손가락을 넣었다고 하지는 않지만, 화가들은 토마가 상처에 손가락을 넣는 모습을 전형적으로 재현했다.

구운 물고기가 탁자위에 놓여 있다. 초기 그리스도교에서
'물고기' 라는 뜻의 그리스어 '익스투스ixthus' 는 '예수
그리스도, 구원자 하느님의 아들' 이라는 구절의 머리글자를
따 합친 단어로 사용되었다. 또한 루가 복음서에 따르면
예수는 그가 죽음에서 완전히 부활했으며 유령이 아님을
증명하기 위해 제자들과 함께 구운 물고기를 먹었다고 한다.

예수는 "너희들에게 평화가
있기를"(요한 20:19)이라고
말하며 제자들이 모여 있는
방에 나타난다.

이 장면은 토마가 없을 때 예수가 처음으로 제자들
앞에 나타난 사건을 다루기 때문에 11명의 사도만
나타난다. 그러나 정확히는 10명의 사도가 있어야
한다. 사도행전에 의하면 그리스도의 승천과 성령
강림 사이에 자살한 배신자 가리옷 사람 유다의
자리를 마티아가 대신하게 되었다고 한다.

▲ 두초 디 부오닌세냐, 〈식사 중인 사도들에게 나타난 그리스도〉,
마에스타 제단화, 1308-11. 시에나, 오페라 델 두오모 박물관

토마의 불신

오데르초의 주교인 성
마그누스가 이 장면을 지켜본다.
성 토마와 성 마그누스는 이
작품을 주문한 베네치아 석공
조합의 수호성인이다.

예수는 토마의 손을 잡아 옆구리에
난 상처 속으로 손가락을
넣어보라고 한다.

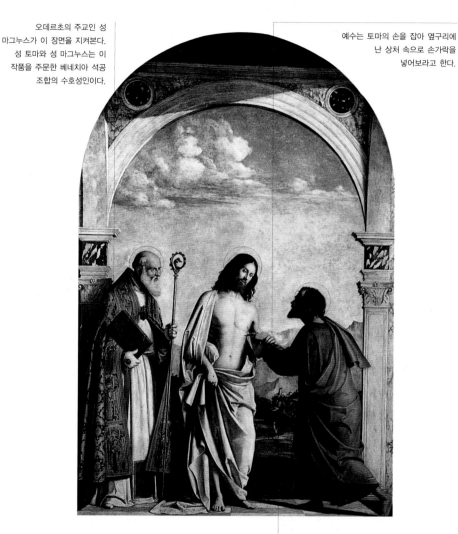

이 장면은 다른 사도들이 있는 밀폐된 방안이 아니라
평화롭고 밝은 전원 풍경이 뒤에 펼쳐진 현관에서
일어나고 있다. 성서의 일화를 자연 풍경 속에서 펼쳐진
평범한 일처럼 표현한 것이 베네치아 화풍의 특징이다.

▲ 조반니 바티스타 치마 다 코넬리아노, 〈성 토마의 불신〉,
1504-5. 베네치아, 아카데미아 미술관

토마와 함께 확인하려는 듯
사도들도 토마가 상처에 손을
넣는 것을 유심히 관찰한다.

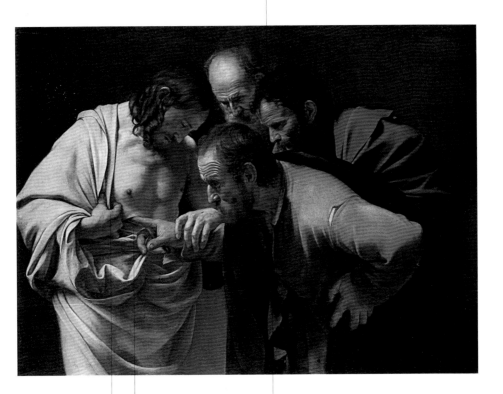

예수는 옷을 벌리고
차분한 손길로 토마의
오른손을 상처 속으로
넣는다.

예수는 토마가
옆구리에 난 상처에
손가락을 깊숙이
넣어보게 한다.

예수가 "의심을 버리고
믿어라"(요한 20:27)라고 말하며
그를 불렀을 때의 토마의 표정은
혼란과 놀라움이 혼재되어 있다.

▲ 카라바조, 〈성 토마의 불신〉,
1600-1년경. 포츠담,
노이에스 궁

그리스도의 승천

The Ascension

예수가 지상을 떠나 사도들의 시야에서 사라진 사건은 루가가 쓴 사도행전의 시작부분에서 나타난다.

- **장소**
 예루살렘에서 조금 떨어진 올리브 산

- **시기**
 부활 후 40일째

- **등장인물**
 하늘로 승천하는 예수와 사도들

- **원전**
 마르코와 루가 복음서, 사도행전

- **이미지의 분포**
 중세 시대에 특히 확산됨. 시각적으로는 부활 장면 위에 배치되기도 했다.

예수는 사도들에게 "땅 끝"(사도행전 1:8)에 이르기까지 예수를 증언하는 임무를 부여한 후에 구름이 그를 시야에서 가릴 때까지 올리브 산의 정상에서 하늘로 올라갔다. 사도들은 흰 옷을 입은 두 천사가 그들에게 몸을 돌려 "갈릴래아 사람들아, 왜 너희는 여기에 서서 하늘만 쳐다보고 있느냐?"(1:11)라고 말할 때까지 계속 올려다보고 있었다. 그리고 사도들은 예루살렘으로 돌아갔다.

조토 같은 화가들은 사도행전을 문자 그대로 해석하면서 장면의 움직임을 정확한 이미지로 옮기려 시도했다. 그러나 승천을 그릴 때는 마지막의 두 천사가 나타나지 않는 경우가 많았고 보다 요약적으로 그려졌다. 산 정상에 예수의 발자국이 보이고 예수의 몸이 구름들 사이로 사라지거나 그림의 틀 바깥으로 예수가 올라간 듯 화폭에는 예수의 다리만 보이도록 그리는 경우도 많았다. 성서에는 성모 마리아가 승천의 장소에 있었는지 언급하지 않지만 성령강림 시기가 가까워졌기 때문에 때때로 성모 마리아도 그림에 포함되기도 한다.

▶ 렘브란트, 〈그리스도의 승천〉, 1636, 뮌헨, 알테 피나코테크

구름이 예수의 모습을
사도들의 시야에서
영원히 가리려 한다.

예수는 사도들을
축복하며 천천히
천국으로 오른다. 그가
지상에 있었다는 마지막
증거로 산 위에 예수의
발자국이 남았다.

성모는 호화로운 푸른
옷을 입고 있다. 15세기
회화의 관습에 따라
가장자리에는 금으로
기도문이 자수처럼
새겨져 있다. 여기에는
'살베 레지나Salve
Regina'(환호하라
천상의 여왕을)라는
문장이 새겨져 있다.

▲ 〈그리스도의 승천〉,
생트-오노레-드-튀송의
카르투지오회 수도원
제단화 패널, 아브빌,
1485년경. 시카고, 미술원

천사들의 합창단과
이스라엘 민족의
조상들이 승천하는
예수와 함께 한다.

스크로베니 예배당
프레스코화에서 조토는 성서를
충실히 따랐다. 제자들이 예수를
보지 못하도록 가리는 구름은
사도행전에 언급되어 있다.

그리스도는 지상 세계를 떠나려 한다.
조토는 역동적인 인상을 주기 위해
예수의 손을 프레스코의 끝부분에
위치시켰다.

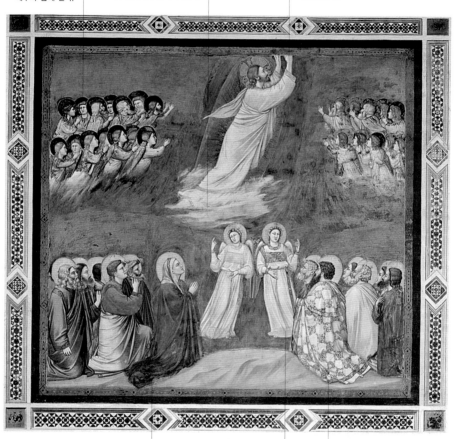

성모는 이 장면을 기도하며
바라본다. 그녀는 사도들에게서
약간 떨어져 있다.

사도행전에 따르면 두 명의
천사가 "갈릴래아 사람들아, 왜
너희는 여기에 서서 하늘만
쳐다보고 있느냐?"(사도행전
1:11)라고 말했다고 한다.

사도들의 인원은 정확하게
11명이다. 유다를 대신할 인물은
아직 선택되지 않았다.

▲ 조토, 〈그리스도의 승천〉, 1304-6.
파도바, 스크로베니 예배당

그리스도교가 교회를 설립하는 순간인 성령강림의 중요성은 미술 작품에서도 나타난다. 과거의 거장들은 이 주제를 자주 그렸다.

성령강림

Pentecost

복음서들은 부활 후에 예수가 사도들에게 나타날 때마다 예수의 몸에 성령이 가득했다고 말한다. 사도행전은 승천 열흘 후에 발생한 특별한 사건을 묘사한다. 예수와 가까운 사도들은 예루살렘의 한 집에서 정기적인 모임을 가졌고 한편으로는 예수의 시체가 사라진 것에 관해 체포되어 심문을 당할까 두려워서 모든 문을 잠그며 경계했다. 과월절 7주 후 유대인의 축일인 오순절에도 그들은 한 곳에 모여 있었다. 유다를 대신해 사도로 선출된 마티아를 포함해 다시 12명이 된 사도들과 성모 마리아 등이 참석했다. 천둥 같은 소리와 함께 강한 바람이 방을 가득 채웠고, 불길이 나타나 사도들 위를 떠돌았다. 성령이 사도들에게 내려오자 그들은 세상의 모든 언어로 말할 수 있게 되었다. 이 기간 동안에 예루살렘에 있던 외국인 순례자들 때문에 기적의 효과가 즉시 증명되었다.

- **장소**
 예루살렘, 복음사가 루가의 어머니의 집으로 추정

- **시기**
 부활 후 40일째

- **등장인물**
 모든 사도와 성모 마리아

- **원전**
 사도행전

- **변형**
 오순절

- **이미지의 분포**
 그리스도의 생애 연작 안에서 주로 그려지다가 반종교개혁 시기에 독립적으로 그려짐

◀ 엘 그레코, 〈성령강림〉, 1604-14. 마드리드, 프라도 미술관

성령강림이 일어나는 닫힌
방은 고딕 양식
파빌리온처럼 묘사되었다.

성령은 광선의
형태이다.

베드로는 관람객을 보고 있다. 스크로베니
예배당의 프레스코화 중 마지막 장면인 이
그림은 교회 조직의 시작을 보여준다. 신앙심
깊은 자들은 '그림 속으로 들어오도록'
초대받는다.

사도들의 수는 다시 12명이 되었다. 성령강림
직전에 제비를 뽑아 유스토라고도 하는
요셉과 마티아 중 마티아가 선택되었다.
성모는 다른 화가의 작품에는 종종
나타나지만 조토의 그림에서는 생략되었다.

▲ 조토, 〈성령강림〉, 1304-6. 파도바, 스크로베니 예배당

성모 마리아의 죽음
The Death of the Virgin

성령강림 수 년 후, 사도들이 이미 방방곳곳에 흩어졌을 때 종려나무 가지를 든 천사가 성모 마리아에게 나타나 임박한 죽음을 알렸다. 성모 마리아는 사도들을 만나기를 원했고 그들은 마리아가 임종할 침대 주위에 모였다. 그리고 그리스도가 마리아의 영혼을 맞이하기 위해 하늘에서 내려왔을 때 고통 없이 잠들었다.

외경에서 인용된 성모 마리아의 죽음은 많은 미술 작품들에 영감을 주었다. 이 주제의 개념이 어떻게 발전했는지 명백히 알기는 어렵다. 중세와 비잔틴 미술은 그리스도가 성모 마리아의 영혼을 위해 천사들을 동반하고 하늘에서 내려왔을 때의 모습을 강조했다. 15세기에는 죽어가는 성모 마리아 주위에서 촛불, 성수 용기가 놓여 있고 성직자의 복장을 한 베드로가 의식을 진행하는 모습이 강조되었다. 반종교개혁 후, 특히 카라바조의 작품에서는 심오한 인간애에 초점이 맞춰졌다.

- **장소**
 예루살렘 근처 시온산

- **시기**
 그리스도 수난 몇 년 후

- **등장인물**
 성모 마리아, 사도들.
 마리아의 영혼을 받는
 그리스도가 등장하기도
 한다.

- **원전**
 외경 《마리아 행적》을
 인용한 《황금전설》

- **변형**
 성모의 잠드심

- **이미지의 분포**
 광범위함. 이 주제는
 도상적, 교의적으로 매우
 중요하다. 프란시스코회는
 마리아는 '죽은' 것이 아니라
 '잠든 것'이라 한 반면,
 도미니코회의 신학자들은
 육체적인 죽음을 언급했다.

◀ 안드레아 만테냐,
〈성모의 죽음〉, 1641.
마드리드, 프라도 미술관

마리아는 침대에 누워 기도서를 읽고 있고 표정은
편안해 보인다. 외경에 따르면 성모는 아들을 다시
만나기 위해 죽기를 간청했다고 한다.

천사가 천국으로
들어감을 상징하는
종려나무 가지를 들고
와 마리아의 임종이
임박했음을 알린다.

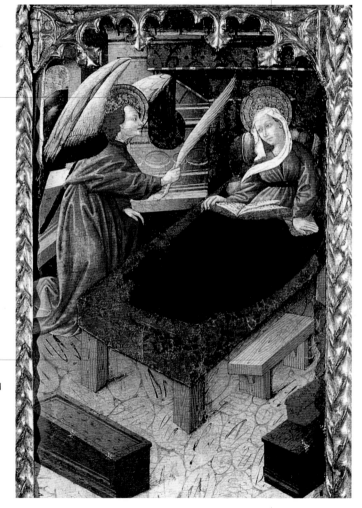

마리아의 방에 놓인
소박한 가구들은 그녀의
겸손함을 강조한다.

▲ 리글로스의 거장,
〈성모의 죽음을 알림〉, 1460년경.
바르셀로나, 국립 카탈루냐 미술관

개인 제단은 마리아의
신앙심을 대변한다.

요한은 죽어가는 마리아의 가장
가까이에서 불이 켜진 촛불을
건네준다. 십자가 위에서 예수는
마리아와 요한에게 어머니와 아들처럼
지낼 것을 부탁했었다.

다른 사도들은 향로를
준비하여 종교 의식의
감동을 고취시킨다.

울고 있는 두 사도는
성수를 마리아에게
가지고 온다.

전경에 놓인 작은 탁자
위에 있는 양초와 묵주,
기도서는 마리아의 깊은
신앙심을 상징한다.

성직자처럼 묘사된 베드로는
장례 미사를 행한다. 그는
십자가와 성수를 뿌리는
용구를 들고 있다.

▲ 요스 판 클레베, 〈마리아의 죽음〉,
1520. 뮌헨, 알테 피나코테크

성모승천
The Assumption

이 주제는 가톨릭의 반종교개혁과 관련이 있다. 독일의 가톨릭 문화권에서 성모의 승천에 헌정된 바로크 교회와 예술작품들은 보는 이를 사로잡는다.

- **장소**
 요사파트 계곡의 묘지

- **시기**
 마리아의 죽음 직후

- **등장인물**
 하늘에 올라 성부의 환영을 받는 마리아. 사도들이 등장할 때는 성 토마가 빠지기도 한다.

- **원전**
 4세기에 사르디스의 멜리토 혹은 사도 요한이 쓴 것으로 추정되는 《마리아의 행적》과 이를 인용한 《황금전설》

- **변형**
 마리아의 승천, 하늘로 올라간 마리아

- **이미지의 분포**
 이 주제는 마리아의 일생을 그린 작품에 항상 포함되며, 단독으로는 제단화로 그려짐.

▶ 에기트 키린 아잠, 〈성모승천 제단〉(일부), 1718-23, 로흐, 수도원 교회

성모승천에 대한 이야기는 성모 마리아의 죽음과 같은 방식으로 발전했다. 기원은 《마리아의 행적》인데, 《황금전설》에 인용되기 전에 점차 내용이 추가되고 가필되면서 풍부해졌다. 야코부스 데 보라지네는 성모승천의 기원이 외경이지만 믿을만하다고 인정했다. 이것이 성모승천을 그린 미술가들이 종종 중요치 않은 에피소드들을 생략하고 본질적인 요소들만 포착하려고 시도한 이유이다.

성모승천은 특히 가톨릭 세계에서 중요하다. 마리아의 육체는 몇몇 사건 후에 무덤에 안치되었고, 승천은 사도들이 마리아의 시체를 둔 묘지인 요사파트 계곡에서 일어났다. 미술 작품에서는 성부처럼 보이기도 하는 예수가 여러 천사들과 함께 나타난다. 대천사 미카엘은 무덤 뚜껑을 열었고, 마리아의 영혼은 육체와 재결합되었으며 천사들은 그녀를 하늘로 끌어올렸다. 성모승천의 부차적인 내용은 사도 토마에 관한 것인데, 그는 늦게 도착해서 성모가 승천하는 것을 보지 못했다. 마리아는 이 사건의 증거로 그에게 자신의 허리띠를 주었다.

승천 중 마리아의 태도는 하느님의
뜻에 대한 그녀의 믿음을 나타낸다.

구름의 움직임은
다양한 역할을 하고
있다. 구름은 마리아가
승천하는 동작을
강조하고 천국으로의
길을 안내하며 인간의
시야에서 마리아를
감춘다.

성모 마리아가 입었던
수의가 단순한
직사각형 형태의
대리석 무덤 위에
놓여 있다. 푸생은
마리아의 육체가
천국으로 승천했다는
것을 강조했다.

천사가 장미꽃을 무덤에 흩뿌리고 있다.
장미는 마리아의 꽃이다.

▲ 니콜라 푸생, 〈성모승천〉, 1626년경.
워싱턴, 국립미술관

성모승천

마리아가 승천하면서 토마에게 허리띠를 준다. 피렌체 출신 화가는 성모의 얼굴에 즐거운 미소를 그려 넣었다.

이 장면은 토스카나 지방에서 자주 그려지는데, 프라토에 '성스러운 허리띠'가 보관되어 있기 때문이다.

외경에 의하면 토마는 성모승천에 늦게 왔다고 한다. 성모는 이 의심 많은 사도에게 그녀의 승천을 증명하기 위해 허리띠를 주었다고 한다.

그림의 오른쪽에 대천사 미카엘이 그려져 있다.

마리아의 비어 있는 무덤 속에서 장미꽃이 피어난다.

▲ 프란체스코 그라나치, 〈허리띠를 주는 마리아〉, 1515년경. 피렌체, 아카데미아 미술관

마리아의 기도하는
손은 그녀의 영원한
신심을 상징한다.

구름 위에는 성 삼위일체가 천상 옥좌의 가운데에
마리아의 자리를 마련해놓고 있다. 따라서 이
장면은 성모승천, 원죄 없이 잉태된 성모,
성모 대관의 주제를 모두 다루고 있다.

승천할 때에도
마리아의 머리는
길게 물결치고
있는데, 이는
그녀의 순결을
상징한다.

마리아를 따르는 천사들은
전례를 집행하는 듯 화려한
부제 복장을 하고 있다.

성모의 발 밑에 있는 달은 인간의
변화하는 운명, 상황과는 대비되는
그녀의 안정됨을 상징한다.

▲ 성 루시아 전설의 거장, 〈천상의 여왕 마리아〉, 1485. 워싱턴, 국립미술관

성모 대관

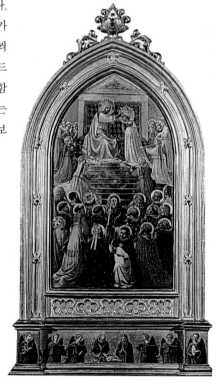

The Coronation of the Virgin

이 주제의 근거는 성서 외의 전통임에도 불구하고 가톨릭에서는 성모의 대관을 매우 중요시한다. 성모 대관이 하늘의 여왕으로서 성모 마리아의 역할을 강조하기 때문이다.

- **장소**
 천국, 때로는 천국의 안뜰

- **시기**
 지정되지 않거나 성모승천 이후

- **등장인물**
 마리아와 성 삼위일체,
 악기를 연주하는 천사.
 성인들이 나타날 때도 있다.

- **원전**
 도상적 전통은 외경
 《마리아의 행적》과
 《황금전설》에 기원을 둠

- **이미지의 분포**
 보통 '마리아 일생'의
 부분으로 그려졌으나
 독립적으로 그려지기도
 했다.

《마리아의 행적》은 사도들이 "성부와 성령의 완벽한 일체 속에서 하나의 신성으로 영원히 살고 통치하는" 예수를 칭송하고 성모 마리아가 천국으로 승천하는 장면에서 끝을 맺는다. 이 칭송은 또한 성모 마리아에게도 적용할 수 있는데, 성 히에로니무스에 따르면 마리아는 승천 직후 성부의 옥좌로 모셔졌다. 이 때문에 성모승천 다음에 성모 대관이 그려진다.

성모 대관은 성부와 성자가 성령과 함께 마리아에게 왕관을 씌우는 엄숙하고 거룩한 의식이다. 보통은 예수 또는 성부가 성모 마리아에게 왕관을 씌우는 장면이 그려진다. 드물지만 마리아가 예수와 함께 같은 왕좌에 앉아 있는 것은 성모 대관 이후를 보여주는 것이다.

▶ 프라 안젤리코,
〈성모 대관〉, 1433. 피렌체,
산마르코 박물관

마리아는
수태고지에서처럼 머리를
숙이고 눈을 낮추며
순명과 기도의 자세로 두
손을 모으고 있다.

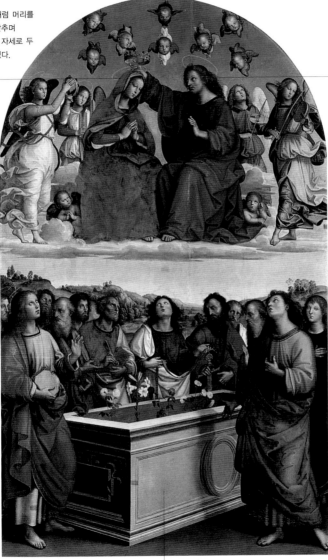

이 작품의 성모
대관을 거행하는 이는
예수뿐이다.

성모의 비어 있는 무덤은 백합, 장미로 가득 차 있다.
라파엘로는 비어 있는 무덤 주위에 모여 있는 사도들과
성모 대관이라는 두 장면을 한 그림에 결합하였다.

▲ 라파엘로, 〈성모 대관〉, 오디 제단화,
1503. 바티칸, 바티칸 미술관

예수는 마리아의 머리에
왕관을 얹으면서 동시에
오른손으로는 축복을
하고 있다.

성부가 아니라 비둘기 형태로 표현된
성령이 있다는 것은 예수가 성부이자
성자임을 의미한다.

왕관의 화려함과
빛나고 장려한 배경은
잘 어울린다. 이
그림은 행렬 때
운반용으로 제작되어,
멀리에서도 잘
보이도록 화려하게
금으로 장식되었다.

마리아는 순명과
기도의 자세를 취하고
있다. 이 자세는
수태고지에서도 볼 수
있다.

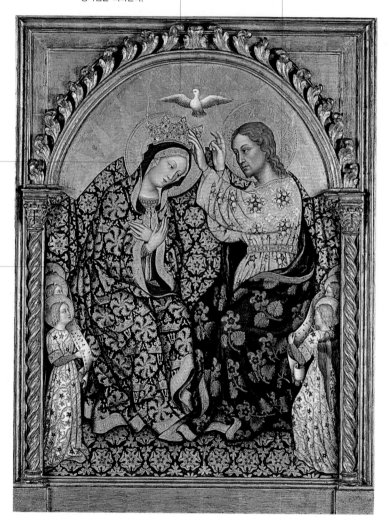

▲ 젠틸레 다 파브리아노, 〈성모 대관〉,
1420년경. 로스앤젤레스, J. 폴 게티 박물관

비둘기로 나타나는 성령이 그림에서 가장 빛나는 부분에
있다. 성령의 상징을 통과한 가장 밝은 빛이 마리아의 머리에
씌워질, 중세 미술의 왕관과는 전혀 다른 화관에 흘러든다.

예수와 성부는
전지전능함을
상징하며 성모
대관을 함께
행한다.
그리스도는 홀을
들고 있다.

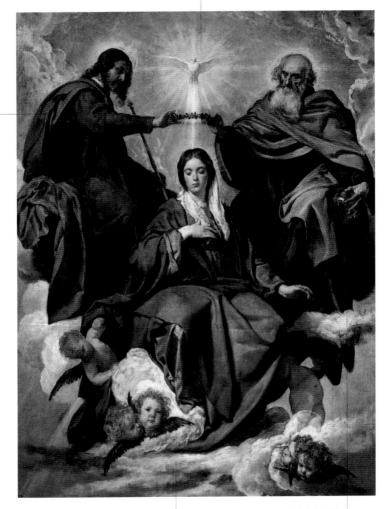

구름에 싸인 마리아는 하늘로 올라와 성
삼위일체 바로 아래에 있다. 이 구성은 네 가지
요소로 이루어진 단일한 개체를 형성한다.

성부는 왼손에 그의 전지전능함을
상징하는 천구를 들고 있다.

▲ 디에고 로드리게스 데 실바 이 벨라스케스,
〈성모 대관〉, 1641-42. 마드리드, 프라도 미술관

성모 대관

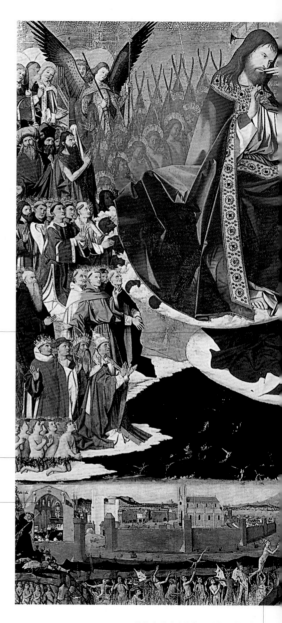

여왕의 옷답게 흰 담비의 털로 가장자리가
장식된 성모의 망토는 온 세상에 활짝
펼쳐져 있는데, 이는 모든 사람들에 대한
마리아의 보호를 상징한다.

하단 중심부에는 십자가에 매달린
그리스도가 보인다. 성모 대관은 인간의
구원이라는 배경에서 존재하기 때문이다.

그림 아래 부분에 보이는 두 도시는
로마와 예루살렘이다.

▲ 앙귀랑 콰르통, 〈성모 대관〉, 1453–54.
 빌뇌브레자비뇽, 시립박물관

최후의 심판에서 축복 받은 영혼들은
하늘로 올라간다.

성령이 성자와 성부의 입에서 나온다.
성자와 성부는 동일한 모습으로 표현되었다.

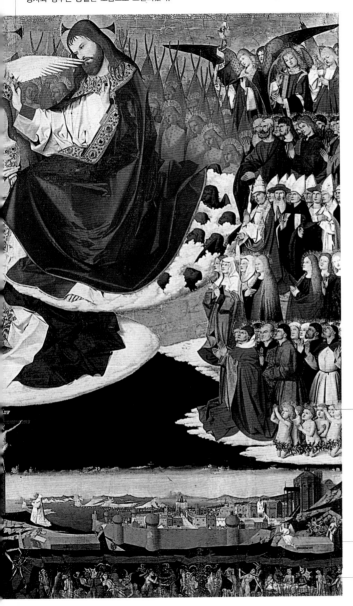

양쪽에 있는 성인과 축복 받은
자들, 천사들 사이에는 예수가
태어난 후 헤로데가 살해한
베들레헴의 영아들도 보인다.

그리스도의 비어 있는
무덤은 부활을 의미한다.

악마들이 지옥에서
저주받은 자들의 영혼을
고문한다.

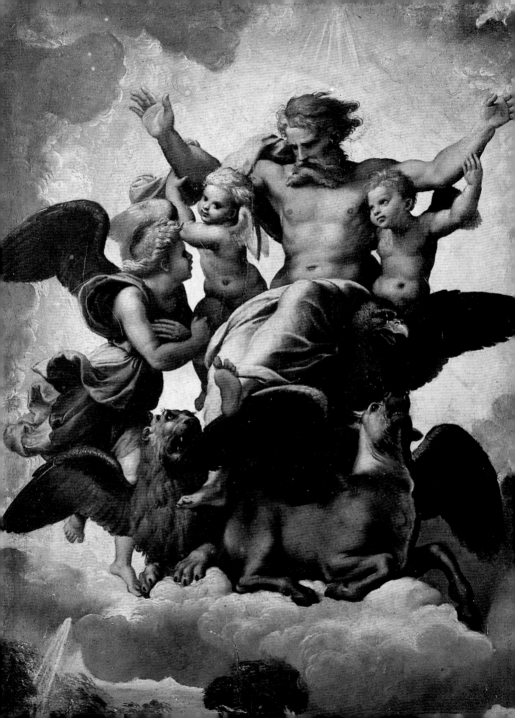

부록

◀ 라파엘로,
〈에제키엘의 환영〉, 1518. 피렌체,
피티 궁의 팔라티나 미술관

초기 그리스도교의 여러 공동체는 네 권의 정경에 자신들의 글을 첨가했다. 그러나 추가된 부분은 이후의 성서편집에서 제거되었다. 이러한 외경(apocrypha, 거짓 혹은 원전이 아니라는 뜻)은 이교적인 경향을 띠기도 한다. 그러나 한편 마태오, 마르코, 루가, 요한 복음서에 나오진 않으나 그리스도교 전통, 전례력, 교리 내용에 정착된 '성모승천' 같은 요소도 포함되어 있다. 소위 외경이라 불리는 것은 정경보다 후대에 쓰였으며, 사도로 추측되는 사람이나 예수 시대의 인물이 저자이다. 처음에 교회는 이러한 문헌이 점차 덜 읽혀졌으므로 묵인하였다. 397년 카르타고에서 열린 공의회는 공식적으로 성서 목록에서 이 글들을 없앴다. 그리고 교황 겔라시우스 1세(492-96재위) 때 교령으로 반포된 금서 목록에 이 문서들을 포함시켰으나 실제로 제외된 것은 6세기이다.

초대 그리스도교의 외경은 설득력이 있을 뿐더러 시적이고, 한편으로는 솔직하고도 거친 풍부한 세부 묘사 때문에 오늘날에도 강렬한 매력을 지닌다. 이 같은 세부 묘사가 매력적인 이유는 예수의 일생에 관하여 정경이 제공하는 정보가 적기 때문이기도 하다.

따라서 외경은 중세 미술에 매우 풍부한 영감의 원천이었다. 야코부스 데 보라지네는 마리아의 탄생에 관한 중세의 외경을 넓게 수집하고 활용하여 《황금전설》을 편찬했다.

또한 트리엔트 공의회(1545-63)가 신약성서의 정경을 4복음서, 서간문, 사도행전, 요한 묵시록으로 반박할 수 없도록 재확인했을 때 이는 최소한의 특정한 사건에 관해 초대 그리스도교 사회에서 확산된 외경을 암묵적으로 인정한 것이라고 할 수 있다. 이러한 맥락에서 외경은 중세와 르네상스 시대의 종교 도상학에 매우 중요한 자료가 되었다. 우리가 알고 있는 일반적인 복음서 이야기는 직접, 간접적으로 복음서에 대응하는 외경의 이야기에서 나온 것도 많다. 복음서 뿐만 아니라 여러 서간문, 사도행전, 요한 묵시록도 그러하다. 여기 소개한 유사 복음 혹은 외경이 서양 종교화에 가장 큰 영향을 미친 문헌들이다.

《야고보 원복음서》
클레오파스의 딸 마리아 즉 성모 마리아의 이부異父 자매의 아들인 사도 소小 야고보의 작품으로 알려진 짧은 글은 130년경에 쓰인 가장 오래된 외경 중 하나이다. 정경에 비해 긴 도입부에는 요아킴과 안나의 일화에서부터 동방박사의 도착까지 마리아 일생의 세부적인 부분이 등장한다. 또한 세례자 요한의 아버지인 즈가리야에 관한 정보, 그가 영아학살 사건 이후 성전에서 살해당한 내용이 첨가되었다.

《야고보 원복음서》는 마리아의 수태, 유년기, 성전 봉헌, 처녀 시절, 결혼에 이르기까지 유럽 미술사의 가장 인기 있는 주제인 성모 마리아에 대한 이야기의 주된 자료이다. 파도바의 스크로베니 예배당에 조토가 그린 프레스코화 상단 전체가 이 문헌에서 영감을 받았다. 《야고보 원복음서》가 전하는 다른 세부묘사로는 예수가 동굴에서 탄생했다는 것이 있는데 이 내용은 예수의 탄생을 그린 그림에서 매우 대중적으로 나타났다.

《위僞마태오 복음서》 혹은 《복된 성모 마리아와 구세주 예수의 어린 시절에 관한 책》
이 책은 원복음서가 후대에 더 상세해진 것으로 마치 마태오 복음의 도입부인 것처럼 쓰였다. 이 외경에는 이집트로의 피신과 예수의 어린 시절에 관해 아주 특별한 관심과 세부묘사가 실려 있다. 성 히에로니무스가 이 글은 거짓이며 신자로 하여금 오해를 하게 만든다고 여겼음에도 불구하고, 흥미로운 구절들로 인해 미술작품으로 자주 시각화되었다. 예수 탄생에 대한 세부묘사들, 특히 베들레헴 동굴 위에 별이 나타나고 황소와 나귀가 등장하는 장면은 각별한 반향을 일으켰다. 이러한 묘사들은 예수 탄생 장면에서 꾸준히 인기를 얻어 대물림되었다.

《니고데모 복음서》 혹은 《빌라도 행전》
이 책은 수난기와 관련된 가장 중요한 외경이며, 가장 문학적이고
교리의 수준도 높다. 확인되지 않은 학설에 따르면, 이 작품은
디오클레티누스 황제 치하의 박해 동안 이교도에 의해 널리 퍼진
거짓 증거들을 반박하기 위해 쓰인 것이라고 한다. 글은 두
부분으로 나뉜다. 첫 부분은 수난기에 관한 것으로 중풍병자,
태생 소경, 하혈하는 여인, 나병 환자, 꼽추 등 예수가 기적을
베푼 사람들이 법정에서 증언을 하는 특이한 내용이 나온다. 두
번째 부분은 본티오 빌라도가 황제 클라우디우스에게 보고하는
형식으로 매장과 부활 사이에 그리스도가 림보에 내려간 내용을
훨씬 더 흥미롭고 난해한 도상적 함축과 함께 묘사했다.

《마리아의 행적》
아리마태아 요셉과 위僞멜리토로 추정되는 인물이 마리아에 관한
고대 아르메니아와 아라비아의 여러 전승을 수집하고 새롭게
요약했다. 이 짧은 글은 많은 필사본을 통하여 중세 때 널리
퍼졌고 마리아의 죽음과 장례식, 마리아의 승천, 마리아가 승천할
때 토마에게 허리띠를 준 이야기 등을 전한다. 중세에 편찬된
제목은 《마리아의 행적》 또는 《가장 거룩한 동정녀의 죽음》,
《하느님의 어머니》였고 이 책은 《황금전설》과 함께 그리스도교
미술의 중요한 두 주제인 성모 마리아의 죽음, 승천의 오래된
도상 전통을 제공했다.
　　매우 대중적이었던 성모 마리아의 승천은 동방의 전승에
기원을 두었고, 교회의 전통으로 지켜지다가 1950년 로마
가톨릭의 정식 교리가 되었다. 그러나 비오 12세의 교서는 외경에
대한 것이 아니라 '교회의 믿음'에 대한 것이었음을 주목해야
한다.

- Sergio Anelli/Electa,
 Milan
- Archivo Electa, Milan
- Archivo Musei Civici,
 Venice
- Archivo Scala Group,
 Antella(Florence)
- Curia Patriarcale di
 Venezia, Venice
- © Photo RMN, Paris
- Assessorato alla Cultura
 del Comune di Padova
- Soprintendenza per il
 patrimonio storico
 artistico e
 demoetnoantropologico
 di Bologna
- Soprintendenza per il
 patrimonio storico
 artistico e
 demoetnoantropologico
 di Mantova
- Soprintendenza per il
 patrimonio storico
 artistico e
 demoetnoantropologico
 di Milano, Bergamo,
 Como, Lecco, Lodi, Pavia,
 Sondrio, Varese
- Soprintendenza per il
 patrimonio storico
 artistico e
 demoetnoantropologico
 di Piemonte, Torino
- Soprintendenza per il
 patrimonio storico
 artistico e
 demoetnoantropologico
 di Venezia

매일 수많은 책이 쏟아져 나와도 변함없는 베스트셀러가 바로 성서이다. 성서는 헬레니즘과 더불어 서양문화의 근간인 헤브라이즘의 교과서이며, 그 내용이나 등장인물을 모르고는 서구 문화를 입에 올릴 수도 없거니와, 유럽의 미술관을 방문하면 하품만 나오게 된다.

교황 그레고리오 1세(540~604)는 그림이 문맹자들의 성서라고 했다. 서양역사에서 인쇄술이 보급되기 이전, 글을 읽을 수 있는 사람들은 소수의 성직자들뿐이었고 문맹인 왕들도 수두룩했다고 한다. 그러나 글을 읽지 못해도 당시 사람들은 지금 우리보다 성서에 대해 해박한 지식을 가지고 있었는데 이는 성서의 내용을 꼼꼼히 화폭에 옮긴 화가들 덕분이었을 것이다.

21세기, 다시 이미지의 시대가 도래했다. 속도의 시대를 살아가는 사람들에게 이미지가 주는 장점 즉 단번에 모든 것을 파악할 수 있다는 것은 참으로 큰 매력이다. 그리고 그 이미지의 면면을 시간 내어 곰곰이 들여다 볼 때 발견하는 새로움은 문자를 읽으며 얻는 상상력을 뛰어넘는다. 이 책에 등장하는 그림들 역시 복음서의 일화를 마치 우리가 본 것처럼 친근하게 그렸다. 세부설명을 읽어가며 모티브 하나하나를 주의 깊게 들여다보면, 글을 읽는 것보다 더 꼼꼼히 그림을 읽고 있는 자신을 발견하게 된다.

역자로서 꼽는 이 책의 매력은 단조롭고 지루할 수도 있는 성서를 입체적으로 구성했고, 탁월한 세부설명을 갖추고 있다는 점이다. 대부분 르네상스와 바로크 시대의 작품을 다루고 있지만 각 주제에 부합한 명화를 선별했다. 도입부에서 복음서, 특히 정경과 네 복음서 저자를 소개한 후, 복음서의 주인공인 예수를 중심으로 예수의 족보에서 시작된 가족들의 이야기, 예수의 탄생과 성장, 그리스도의 행적과 가르침, 또 수난과 부활로 이어지는 신성과 인성을 가진 한 인물의 드라마틱한 일대기를 마치 사진첩처럼 엮고 있다. 교회는 신자들에게 정경만을 가르치지만, 시대를 불문하고 우리의 흥미를 끄는 것은 반신반의할 수밖에 없는 뒷이야기들이다. 《황금전설》이나 《마리아의 행적》은 중세를 풍미한 베스트셀러였고, 화가들은 자신들의 작품을 풍성하게 하기위해 이러한 외경에서 다채로운 소재들을 가져왔다. 그래서 이 책을 읽으면 단지 성서만을 읽는 것이 아니라 다양한 외경문학을 접할 수 있다. 한편 신앙인들에게는 원래 이 그림들이 가졌던 목적, 예수 시대의 사건으로 뛰어듦으로서 자신의 신심을 고양시키는 체험을 맛볼 수도 있을 것이다.

그리스도교 도상학을 공부한 지 10년이 되었고 이 책의 대미를 장식한 주제인 〈성모 대관〉으로 박사논문을 준비하는 짬짬이 이 책을 번역했다. 때론 버겁기도 했지만 두 과제는 서로 도움이 되었다. 넉넉한 마음으로 일정을 진행해준 예경 편집부에 감사의 인사를 전한다. 내게 그림으로 예수님의 얼굴을 만나게 해 주시고, 사랑과 믿음으로 학문의 길을 열어주신 박성은 선생님께 이 책을 드린다.

2006.7 정은진

그때 옥좌에 앉으신 분이 "보아라, 내가 모든 것을 새롭게
만든다" 하고 말씀하신 뒤 다시금 "기록하여라, 이 말은
확실하고 참된 말이다" 하고 말씀하셨습니다. 또 이어서 이렇게
말씀하셨습니다. "이제 다 이루었다. 나는 알파와 오메가,
곧 처음과 마지막이다. 나는 목마른 자에게 생명의 샘물을 거저
마시게 하겠다." 승리하는 자는 이것들을 차지하게 될 것이며
나는 그의 하느님이 되고 그는 내 아들이 될 것이다.

– 요한 묵시록 21:5-7